KB043508

又玄 高裕燮 全集 6

朝鮮建築美術史 草稿

又玄 高裕燮 全集 6

朝鮮建築美術史 草稿

悅話堂

일러두기

· 이 책은 저자의 미발표 유고인 『조선건축미술사 초고』(1930년대 집필 추정)를 복간한 것으로,
 동국대학교 도서관에서 소장하고 있는 친필 원본과 함께 1964년 고고미술동인회에서
 발간한 필사 등사본 『한국건축미술사 초고』를 저본으로 삼았다.
· 원문의 사료적 가치를 존중하여, 오늘날의 연구성과에 따라 드러난 내용상의 오류는
 가급적 바로잡지 않았으며, 명백하게 저자의 실수로 보이는 것만 바로잡거나 주(註)를 달았다.
· 저자의 글이 아닌, 인용 한문구절의 번역문은 작은 활자로 구분하여 싣고 편자주(編者註)에
 출처를 밝혔으며, 이 중 출처가 없는 것은 한문학자 김종서(金鍾西)의 번역이다.
· 외래어는, 일본어는 일본어 발음대로, 중국어는 한자 음대로 표기했으며,
 애급(埃及)·파사(波斯)·지나(支那) 등은 각각 이집트·페르시아·중국 등으로
 바꾸어 표기했고, 그 밖의 외래어 표기는 현행 외래어표기법에 맞추어 바꾸었다.
· 일본의 연호(年號)로 표기된 연도는 모두 서기(西紀) 연도로 바꾸었다.
· 원주(原註)는 1), 2), 3)…으로, 편자주(編者註)는 1, 2, 3…으로 구분하여 표기했다.
· 초고인 점을 감안하여, 본문에는 원고에 있던 저자의 그림만 수록하고 '그림 1' '그림 2'
 '그림 3' 과 같이 표기했으며, 저자가 표시해 두었던 『조선고적도보』 등 당시 문헌의 사진들은
 책 말미에 따로 싣고 해당 본문에 '참고도판 1' '참고도판 2' '참고도판 3' 과 같이 표기했다.
· 이 외의 편집과 관련한 세부적인 내용은 「『조선건축미술사 초고』 발간에 부쳐」(pp.5-9)를
 참조하기 바란다.

The Complete Works of Ko Yu-seop, Volume 6
A Draft of "Korean Architectural Art History"

This Volume is the sixth one in the 10-Volume Series of the complete works by
Ko Yu-seop (1905-1944), who was the first aesthetician and historian of Korean arts, active during
the Japanese colonial rule over Korea. This book, believed to be a rough draft written in the 1930s,
represents the first complete history of Korean architecture written by a Korean. Starting with a
review of Japanese Scholars studies on Korean architecture and augmenting it through literature and
site visitations, he wrote on the Ancient Period, the Three Kingdoms Period, the Unified Silla Period,
the Goryeo Period, and the Joseon Period. His aim was to shed light on unique characteristics of
Korean architecture, not bound by the Japanese colonial perspective.

『朝鮮建築美術史 草稿』 발간에 부쳐
'又玄 高裕燮 全集'의 여섯번째 권을 선보이며

학문의 길은 고독하고 곤고(困苦)한 여정이다. 그 끝 간 데 없는 길가에는 선학(先學)들의 발자취 가득한 봉우리, 후학(後學)들이 딛고 넘어서야 할 산맥이 위의(威儀)있게 자리하고 있다. 지난 시대, 특히 일제 치하에서의 그 길은 이루 말할 수 없이 험난하고 열악했으리라. 그러나 어려운 시기에도 우리 문화와 예술, 정신과 사상을 올곧게 세우는 데 천착했던 선구적 인물들이 있었으니, 오늘 우리가 누리는 학문과 예술은 지나온 역사에 아로새겨진 선인(先人)들의 피땀어린 결실로 이루어진 것이다.

우현(又玄) 고유섭(高裕燮, 1905-1944) 선생은 그 수많았던 재사(才士)들 중에서도 우뚝 솟은 봉우리요 기백 넘치는 산맥이었다. 우리나라에서 최초로 미학과 미술사학을 전공하여 한국미술사학의 굳건한 토대를 마련한, 한국미술의 등불과 같은 존재였다. 그러나 해방과 전쟁·분단을 거쳐 오늘에 이르면서 고유섭이라는 이름은 역사의 뒤안길로 잊혀져 가고만 있다. 또한 우리의 미술사학, 오늘의 인문학은 근간을 백안시(白眼視)한 채 부유(浮遊)하고 있다. 이러한 때에, 우리는 2005년 선생의 탄신 백 주년에 즈음하여 '우현 고유섭 전집' 열 권을 기획했고, 두 해가 지난 2007년 겨울 전집의 일차분으로 제1·2권 『조선미술사』 상·하, 그리고 제7권 『송도(松都)의 고적(古蹟)』을 선보였다. 그리고 또다시 두 해가 흐른 오늘에 이르러 두번째 결실을 거두게 되

었다. 마흔 해라는 짧은 생애에 선생이 남긴 업적은, 육십여 년이 흐른 지금에
도 못다 정리될, 못다 해석될 방대하고 심오한 세계지만, 원고의 정리와 주석,
도판의 선별, 그리고 편집·디자인·장정 등 모든 면에서 완정본(完整本)이
되도록 심혈을 기울여 꾸몄다. 부디 이 전집이, 오늘의 학문과 예술의 줄기를
올바로 세우는 토대가 되고, 그리하여 점점 부박(浮薄)해지고 쇠퇴해 가는 인
문학의 위상이 다시금 올곧게 설 수 있기를 바란다.

　'우현 고유섭 전집'은 지금까지 발표 출간되었던 우현 선생의 글과 저서는
물론, 그 동안 공개되지 않았던 미발표 유고, 도면 및 소묘, 그리고 소장하던
미술사 관련 유적·유물 사진 등 선생이 남긴 모든 업적을 한데 모아 엮었다.
즉 제1·2권『조선미술사』상·하, 제3·4권『조선탑파의 연구』상·하, 제5권
『고려청자』, 제6권『조선건축미술사 초고』, 제7권『송도의 고적』, 제8권『우현
의 미학과 미술평론』, 제9권『조선금석학(朝鮮金石學)』, 제10권『전별(餞別)
의 병(瓶)』이 그것이다.

　『조선건축미술사 초고』는, 우현 선생이 개성부립박물관장으로 부임한 이후
인 1930년대에 집필한 것으로 추정되는 미발표 유고로, 선생 사후인 1964년에
고고미술동인회(考古美術同人會)에서『한국건축미술사 초고』(고고미술자료
제6집)라는 제목의 필사 등사본으로 출간되었고, 이후 2000년에 대원사에서
같은 제목으로 재출간된 바 있으며, 비록 초고(草稿)이지만 우리나라 최초의
건축 통사(通史)로서『조선탑파의 연구』와 더불어 한국건축을 이해하는 데 길
잡이가 되어 왔다.

　이번에 새로이 선보이는 이 책『조선건축미술사 초고』는 동국대학교 도서
관 소장 친필 유고와 1964년판을 저본으로 삼아 대교(對校)하여 그간의 오자
(誤字)와 오류를 정정하고, 초고라는 점을 감안하여 친필 원고에 우현 선생이
그려 놓은 그림을 그대로 옮겨 수록했다. 또한 본문과의 연관선상에서 필요하

다고 판단되는 도판과 선생의 스케치 자료들을 포함해, 원고에 선생이 적어 놓은 『조선고적도보(朝鮮古蹟圖譜)』의 도판번호를 참조하여 책 말미에 부록으로 별도의 '참고도판'을 실었다. 더불어 '만월대(滿月臺) 실측평면도'는, 본문과는 별도로 선생이 개성부립박물관장으로 재직할 당시 현장 실측조사를 통해 남긴 자료로, 분단 이후 현재까지 연구에 제약이 있었던 후학들에게 고려시대 왕궁지(王宮址) 연구에 관한 중요한 자료가 되어 줄 것이다.

이 외에도 이 책을 발간하면서 많은 부분 세심한 주의를 기울여 새롭게 편집했다. 현 세대의 독서감각에 맞도록 본문을 국한문 병기(併記) 체제로 바꾸었고, 저자 특유의 예스러운 표현이 아닌, 일반적인 말의 한자어들은 문맥을 고려하여 매우 조심스럽게 선별적으로 우리말로 바꾸어 표기했다.

예건대 '사우(四隅)'는 '네 모퉁이'로, '수중(水中)'은 '물속'으로, '동사(同寺)'는 '같은 절'로, '기여(其餘)'는 '그 나머지'로, '급(及)'은 '및'으로, '연즉(然則)'은 '그렇다면'으로 고친 것은 한자어를 순우리말로 바꾸어 표기해 준 경우이다. 또한 '제왕(諸王)'은 '왕들'로, '차종(此種)'은 '이 종류'로, '궁동(宮東)'은 '궁 동쪽'으로, '낭산록(狼山麓)'은 '낭산 기슭'으로, '중선(中鮮)'은 '중부 조선'으로, '기천(幾千)'은 '몇 천'으로, '일편(一便)'은 '한편'으로 고친 것은 일부 한자어를 우리말로 바꾸어 표기해 준 경우이다. 그 밖에 문맥을 고려해 가면서 '위선(爲先)'은 '우선'으로, '천정(天井)'은 '천장'으로, 단위명사로서의 '고(高)'는 '높이'로, '장(長)'은 '길이'로, '대(大)'는 '크기'로, '심(深)'은 '깊이'로, '후(厚)'는 '두께'로 각각 바꿨다.

한편, '이조(李朝)' '이씨조(李氏朝)'는 '조선조'로 바꾸어, 이 책에서 '우리나라'를 지칭하는 말로 쓰인 '조선'이라는 말과 구분했다.

본문에 인용한 한문 구절은 기존의 번역문을 찾거나 새로 번역하여 작은 활자로 구분하여 실었고, 책 말미에 독자들의 이해를 돕기 위해 본문에 나오는 어려운 한자어·전문용어 등에 대한 어휘풀이 삼백여 개를 실어 주었다. 특

히 이 책이 집필될 당시는 우리 건축사(建築史)는 물론 건축이론이 정립되어 있지 않은 때라, 일본식 또는 중국식 한자어로 된 건축용어들이 구별 없이 사용되고 있는데, 이를 오늘날의 건축용어로 또는 쉽게 풀어서 설명하는 일은 그야말로 지난한 작업이었다. 이를 위해 여러 건축사전 그리고 한자 사전과 일본어 사전을 참조하여 풀이를 달았다. 한 가지 밝혀 둘 것은, 우현 선생은 이 책에서 서까래를 의미하는 '椽'을 대부분 '緣'으로 쓰고 있는데, 『다이지린(大辭林)』(松村明 編, 三省堂, 1988)이라는 일본어 사전을 통해 두 글자가 같은 의미로도 쓰임을 확인할 수 있었고, 따라서 고치지 않고 그대로 두었다. 끝으로 우현 선생의 생애를 한눈에 볼 수 있도록 작성한 '고유섭 연보'를 덧붙였다.

편집자로서 행한 이러한 노력들이 행여 저자의 의도나 글의 순수함을 방해하거나 오전(誤傳)하지 않도록 조심에 조심을 거듭했으나, 혹여 잘못이 있다면 바로잡아지도록 강호제현(江湖諸賢)의 애정어린 질정을 바란다.

이 책을 출간하기까지 많은 분들의 도움이 있었다. 우현 선생의 문도(門徒) 초우(蕉雨) 황수영(黃壽永) 선생께서는 우현 선생 사후 그 방대한 양의 원고를 육십여 년 간 소중하게 간직해 오시면서 지금까지 많은 유저(遺著)를 간행하셨으며, 미발표 원고 및 여러 자료들도 훼손 없이 소중하게 보관해 오셨고, 이 모든 원고를 이번 전집 작업에 흔쾌히 제공해 주셨으니, 이번 전집이 출간되기까지 황수영 선생께서 가장 큰 힘이 되어 주셨음을 밝히지 않을 수 없다. 수묵(樹默) 진홍섭(秦弘燮) 선생, 석남(石南) 이경성(李慶成) 선생, 그리고 우현 선생의 차녀 고병복(高秉福) 선생은 황수영 선생과 함께 우현 전집의 자문위원이 되어 주심으로써 큰 힘을 실어 주셨다. 그러나 애석하게도 이경성 선생께서는, 전집의 이차분 발간작업이 한창 진행 중이던 지난 2009년 11월 우리 곁을 떠나가시고 말았다. 이 자리를 빌려 삼가 고인의 명복을 빈다.

건축사학자 이강근(李康根) 선생은 이 책의 구성, 원고의 교정 · 교열, 어휘풀이 작성, 해제 집필 등 이 책이 출간되기까지 깊은 애정으로 많은 조언과 도움을 주셨다. 불교미술사학자 이기선(李基善) 선생은 책의 구성, 원고의 교정 · 교열, 어휘풀이 작성 등에 도움을 주셨으며, 미술평론가 최열 선생은 전집의 기획단계에서부터 많은 조언을 해주셨다. 한문학자 김종서(金鍾西) 선생은 본문의 일부 한문 인용구절을 원전과 대조하여 번역해 주시고 어휘풀이 작성에도 도움을 주셨다. 이 책을 위해 애정을 쏟아 주신 모든 분들께 이 자리를 빌려 진심으로 감사드린다. 더불어 이 책의 책임편집은 백태남(白泰男) · 조윤형(趙尹衡)이 담당했음을 밝혀 둔다.

황수영 선생께서 보관하던 우현 선생의 유고 및 자료들을 오래 전부터 넘겨받아 보관해 오던 동국대학교 도서관에서는 전집을 위한 원고와 자료 사용에 적극적으로 협조해 주었다. 동국대 도서관 측에 이 자리를 빌려 감사드린다.

끝으로, 인천은 우현 선생이 태어나서 자란 고향으로, 이러한 인연으로 인천문화재단에서 이번 전집의 간행에 동참하여 출간비용 일부를 지원해 주었다. 인천문화재단 초대 대표 최원식(崔元植) 교수, 그리고 현 심갑섭(沈甲燮) 대표께 깊이 감사드린다.

2009년 11월
열화당

解題
'조선의 건축'에서 발견한 '조선의 마음'

이강근(李康根) 건축사학자

1.

우현(又玄) 고유섭(高裕燮, 1905-1944)의 생애와 학문에 대해서는 그 동안 많은 연구가 진행되어 왔다. 게다가 생전에 발표한 저작물이 전집으로 집대성되었는가 하면,[1] 미발표 유고까지 단행본으로 간행되었다. 우현의 초기 저작임에도 미완의 유고로 남겨졌던 『조선건축미술사 초고』는 일찍이 간행된 『송도고적(松都古蹟)』(1946), 『조선탑파(朝鮮塔婆)의 연구』(1948), 『조선미술문화사논총(朝鮮美術文化史論叢)』(1949), 『고려청자(高麗青瓷)』(1954), 『전별(餞別)의 병(瓶)』(1958), 『한국미술사급미학논고(韓國美術史及美學論考)』(1963) 등에 뒤이어, 1964년에 『한국건축미술사 초고』〔유인본(油印本)〕라는 서명으로 등사·출판되었다. 이는 이 년 뒤에 등사된 『조선미술사료(朝鮮美術史料)』(1966)와 더불어 한국건축 이해의 길잡이가 되었다.[2]

1973년에 출간되어 이십 년간 대학 교재로 사용되다가 1992년에 개정판을 낸 윤장섭(尹張燮)의 『한국건축사』도 『조선건축미술사 초고』 없이는 등장할 수 없었을지 모른다. 특히 『한국건축사』의 서설(序說)에서 언급한 한국건축미(韓國建築美)의 특징에 대한 견해는 우현의 두 글에서 가져온 것이다. 고유섭이 1940년대 초의 식민지 상황을 극복하기 위하여 '조선미술문화의 특색'으로

도출한 성과가 1970년대의 한국학 열기를 타고 '한국건축미의 특징'으로 활용되면서, 오늘날까지 시대를 초월한 한국건축미로 이해되고 있는 것이다.

그럼에도 불구하고 『조선건축미술사 초고』에 대한 그 동안의 평가는 그리 온당하지 못하다. 초고(草稿)를 완성하지 못한 채 유고(遺稿)로 남겼다고 해서 습작(習作)으로만 보거나,[3] 본격적인 고찰이 아니라거나, 서론상의 모순을 지적하거나 하는 식의 접근만으로는 충분하지 않다.[4] 우현 스스로가 일궈낸 미학과 미술사에 대한 체계적 지식, 예술론에 대하여 학위논문을 썼던 경험, 전국 유적지를 다니며 탑파를 조사하던 열정이 이십대 후반의 나이에 '조선건축미술사'를 저술하도록 재촉하였던 것이다. 청년 고유섭은 씩씩하고 진취적인 기상(氣像)과 기백(氣魄)으로 원고지를 메워 나가던 중 개성부립박물관장으로 부임하게 된다.[5] 이후 이미 써 놓은 원고 뭉치에 '초고'라는 제목을 달아 묶어 놓고 직무를 수행하는 한편 후속 연구에 매진하였던 것이다. 『조선건축미술사 초고』를 장별, 시대별, 주제별, 작품별로 정독해 가면, 십여 년 간의 연구와 글 가운데 '초고'를 실마리로 하여 전개한 글, '초고'를 완성하기 위하여 연구한 글 등을 곳곳에서 만날 수 있다.

2.

조선미술사 저술을 필생의 목표로 삼았던 우현이 왜 건축미술사부터 쓰게 되었는지는 알려져 있지 않다. 여기서 『조선건축미술사 초고』에 앞서 '초고'라는 용어를 부제에서 쓰고 있는 두 편의 글에 주목할 필요가 있다. 「금동미륵반가상(金銅彌勒半跏像)의 고찰—조선미술사 초고의 일편(一片)」〔『신흥(新興)』제4호, 1931. 1〕과 「조선 탑파(塔婆) 개설—조선미술사 초고의 제이신(第二信)」(『신흥』제6호, 1932. 1)이 그것이다.[6] 짐작하건대 후자를 준비하던 중 탑파를 건축미술사라는 보다 넓은 틀에서 다루어야겠다는 생각을 가지게 되었던 것은 아닐까. 뒷날 『조선건축미술사 초고』(이하 『초고』)에서 삼국시대

는 물론이고 조선시대까지 탑파를 중요한 건축으로 다룰 수 있었던 것도 학창 시절부터 탑에 대한 연구에 기력을 쏟았기 때문일 것이다. 또 한 가지, 그가 '채자운(蔡子雲)'이라는 필명으로 현대건축을 전망하는 수준 높은 글을 쓰기도 했을 만큼 동서고금의 건축 전반에 대한 관심이 컸던 터라, 이로써 조선건축사를 집필하려 했던 그의 의중을 조금이나마 짐작해 볼 수 있다.[7]

그런데 미완의 초고를 묶은 시점에 대하여 1964년의 유인본에서는 범례에서 1932년경에 '탈고(脫稿)'하였다고 밝히고 있다. 그러나 탈고라고 할 수 없을 뿐 아니라, 1933년 6월 10일자 『동아일보』를 인용하고 있는 것으로 보아, 적어도 이때까지는 초고의 집필이 계속되고 있었음을 알 수 있다.(본문 58쪽, 원주 10번 참조)

우현이 접한 기존의 연구는 『초고』의 참고서목(參考書目)에서 밝히고 있듯 이토 주타(伊東忠太, 1867-1954)와 세키노 다다시(1868-1935), 그 뒤를 이은 무라타 지로(村田治郎, 1895-1985)와 후지시마 가이지로(藤島亥治郎, 1899-2002) 등 두 세대에 걸친 일본 건축사가들의 연구서이다.[8] 이 가운데 조선건축사를 연구하고 저술한 것은 세키노 다다시와 후지시마 가이지로이다. 일찍이 1902년부터 우리나라 건축에 대한 조사를 수행하여 낸 보고서와, 식민지배 시기에 충실하게 제국주의 문화정책의 앞잡이 노릇을 하며 쓴 세키노 다다시의 『조선미술사(朝鮮美術史)』(1932)야말로 우현이 가장 먼저 설파(說破)하지 않으면 안 될 대상이었다.[9] 후지시마 가이지로는 세키노 다다시의 뒤를 이어 1920년대 초반 한국에 왔으며,[10] 장기간 머무르면서 조사한 결과를 『조선건축사론(朝鮮建築史論)』(1930)으로 펴냈을 뿐 아니라,[11] 1941년에는 세키노 다다시의 연구업적을 『조선의 건축과 예술(朝鮮の建築と藝術)』이라는 책으로 엮어냈다. 우현이 『초고』를 집필하던 때, 그에게는 이 두 사람이야말로 극복의 대상이었던 것이다.

3.

유인본(1964)에 의하면 서술 체재는 서시(序詩)-목차-범례-도판목차-건축편-건축사 참고서-부록(「백제건축」)-인득(引得)-발문 순으로 되어 있다. 범례에 따르면 '초고'의 친필 원고는 부제제본(附題製本)하여 둔 상태였으므로, 유인본을 만들면서 책명, 목차, 참고문헌 등 대부분을 원문에 따랐다고 한다. 그러나 원고에 표시된 사진은 싣지 않았고, 부록으로 「백제건축」이라는 유고를 첨부하였으며, 인득(색인)을 새로 작성하였다.

그런데 이 유인본을 1999년에 활자본으로 복간하면서 우현이 서시로 삼았던 「고산구곡가(高山九曲歌)」의 '삼곡(三曲)'이 누락되었다. 율곡(栗谷) 이이(李珥, 1536-1584) 선생이 황해도 해주 고산구곡의 경관을 읊은 시조 가운데 세번째 곡을 이 책의 맨 앞에 쓴 의도는 무엇일까. 이 곡을 지었을 당시, 이이는 마흔셋에 병이 나 황해도 해주에서 제자들을 가르치고 학문과 수양에 열중하였다고 한다.

이곡(二曲)은 어디메오 화암(花岩)에 춘만(春晚)컷다
벽파(碧波)에 꽂츨 씌워 야외(野外)로 보너노라
사람이 승지(勝地)를 모르니 알게 한들 엇더하리

꽃으로 수놓은 듯 아름다운 늦봄의 경치와 맑은 물 흐르는 계곡의 승경(勝景)을 혼자만 즐기기에 안타까운 심정을 읊은 이 시조에는, 모든 사람이 이곳을 찾아와 함께 즐기고 서로 가르치고 배우기를 바라는 고고한 선비의 이상이 담겨 있다. 대학 졸업과 조수생활 뒤에 찾아온 세번째의 기회가 개성부립박물관장직이었던 데 착안하면, 우현이 특별히 고산구곡의 세번째 노래에 주목한 이유를 알 것 같다. 즉 늦은 봄날 고도(古都) 개성(開城)의 박물관장직을 맡게 된 젊은 우현의 각오를 은유적으로 표현한 것이 아닐까.

이 책은 앞서 이야기한 것처럼 세키노 다다시와 후지시마 가이지로의 저서를 의식하면서 쓰어졌는데, 세키노에게서는 '시기구분'을, 후지시마에게서는 '총론'을 쓰는 데 도움을 받은 것 같다. 그러나 우현은 시기구분에서 낙랑시대(樂浪時代)를 빼는 대신 대한시대(大韓時代)를 넣음으로써 세키노 다다시의 식민사관을 벗어났으며, 「총론」에서는 세키노의 환경결정론을 벗어던졌다. 후지시마 가이지로가 일본인 연구자로서 어렵게 감당해야만 한다고 쓴 「조선건축사의 지위」 대신에 「조선건축의 지위」와 「조선건축의 특징」을 새롭게 저술하였다.

시기구분이나 총론의 비교에서 확인된 유사성과 차이점은 시대순으로 구분된 각 장에서 서술 대상으로 삼은 건축에서도 확인된다. 즉, 우현이 각 시대를 개관하는 성격의 글 다음에 '성읍' '궁성' '주택' '절' '무덤' 순으로 서술한 데 반하여, 세키노 다다시는 '총론' 다음에 '분묘'를 자세히 다루고 있다. 우현의 『초고』가 세키노 다다시의 『조선미술사』와는 다른 내용과 체재를 갖추고 있음을 알 수 있다.

이번에는 서술 내용의 차이를 확인하기 위하여 고구려 고분을 어떻게 다루고 있는지 비교해 보자. 우현이 여기에서 다룬 고분 목록은 세키노 다다시의 목록과 일치한다. 그러나 세키노 다다시가 고분을 개별적으로 상세하게 실증적으로 묘사하고 있는 것과 달리, 우현은 벽화의 '건축도(建築圖)'를 통해 성곽·누정·궁실·주택 등을 파악해내고, 무덤의 외관(外觀)과 내관(內觀)에서 건축미술로서 가치가 있는 것이 무엇인지를 분명히 한정한 다음, 석총(돌무지무덤)의 외관과 토총(돌방무덤)의 내관에서 고구려건축의 특징을 치밀하게 끌어내는 데 성공하고 있다. 우현은 여기서 세키노 다다시의 『조선미술사』가 왜 '고물조사대장(古物調査臺帳)'으로 불려야 하는지를 성공적으로 보여주고 있다.[12] 우현은 고구려 고분의 장엄한 내부 구조에 주목하여 고구려건축의 미적 가치와 미적 효과야말로 "고구려 오백 년 문화를 웅변으로 설토(說吐)

하고 있는 것이다"라고까지 말했다.(본문 52쪽 참조) 실증적 객관적 서술 태도 때문에 우현이 설파한 감격을 후대의 통사(通史)에서는 찾아볼 수 없다. 젊은 우현이 지향했던 건축미술사의 목표는 바로 여기에 있었다.

4.

우현이 말한 건축미술사란 무엇인가. 그는 미술의 대상이 될 수 있는 건축을 서술하되, 건축 유물이 남아 있지 않은 경우라도 후대 건축의 계통과 관련해서는 간단하게 서술해야 한다는 생각으로 집필에 임하였다. 그리하여 조선건축미술사에서 미적 가치를 인정할 수 있는 건축으로 황룡사(皇龍寺) 구층탑(九層塔)의 건축가 아비지(阿非知), 화엄사(華嚴寺)의 석조미술, 토함산(吐含山) 석굴암(石窟庵), 승탑(僧塔)의 화두창(華頭窓), 성곽의 누문(樓門), 범어사(梵魚寺)의 일주문(一柱門)과 대웅전(大雄殿), 관룡사(觀龍寺) 약사전(藥師殿), 원각사석탑(圓覺寺石塔) 등을 선정하고 있다. 석탑 · 석굴 · 산성 · 문루(門樓) · 불전(佛殿) · 산문(山門) 등을 가리지 않고 망라하고 있지만, 이 가운데 성곽과 누문을 제외하면 대개가 불교건축이다. 다만 조선시대 건축을 대표하는 객사(客舍) · 사고(史庫) · 묘사(廟祠) · 서원(書院) 등에 대해서는 항목을 표시해서 후일에 보충할 것을 기약했을 뿐 전혀 다루지 못하였다. 이로 보아 훗날의 연구로 미룬 것이지, 유교의 폐해에 의한 조선미술 쇠퇴론을 주장했던 식민사관을 따른 것으로 보이지는 않는다. 일제강점기 일본인들의 유교건축 연구가 전무한 탓에 참고할 만한 조사 자료나 연구 성과가 거의 없었기 때문일 것이다.

그런데 조선시대의 주택건축에 대해서는, 성질상 역사 탐구의 대상이 될 수 없다고 단언함으로써 미술사적 가치를 인정하지 않는 듯한 태도를 드러내고 있다. 이러한 태도는 중국의 여러 사서(史書)를 인용해 가면서까지 고구려와 백제의 민가(民家)를 논하고, "삼십오금입택(三十五金入宅)"이나 "사절유택(四

節遊宅)"에 관한 기록,『삼국사기(三國史記)』「옥사(屋舍)」조 등을 인용하여 통일신라의 주택을 자세히 언급한 서술 태도와 모순된다. 여기서만큼은 일제강점기 일본인 연구자들의 인식 태도와 범위를 넘어서지 못한 한계를 보여준다.

한편 건축을 미술사 연구의 대상으로 삼는 과정에서 그가 사용한 두 용어가 주목되는데, 조선시대 건축편에서 송광사(松廣寺) 국사전(國師殿)과 청평사(淸平寺) 극락전(極樂殿)을 설명하면서 사용한 '조선 고건축(古建築) 장식사(裝飾史)'(본문 166쪽)라는 용어와, 원각사석탑을 해설하면서 사용한 '조선 탑파건축 미술사'(본문 168쪽)라는 용어가 그것이다. 우현이 건축장식과 탑파건축이라는 두 분야의 역사 연구를 목표로 의식하고 있었음을 알게 해주는데, 훗날 탑파건축 미술사는『조선탑파의 연구』라는 저술로 결실을 맺었으나, 건축장식사에 대한 연구는 거의 진척되지 못하였다.

건축미술사를 서술하면서 목표로 삼은 지향점은 한마디로 '조선건축의 특색'을 찾아내는 일이었다. 다만 통시적(通時的) 역사 서술에 필요한 전통이나 전승, 공시적(共時的) 역사 서술에 필요한 외래문화의 동화작용 같은 개념은 아직 찾아보기 어렵다.[13]

『초고』가 지향하고 있는 목표를 달성하기 위하여 우현은 고분형식, 탑파양식, 가람배치형식, 궁전배치형식 등의 선후 계승관계 등을 언급한 부분에서 미술사적(美術史的) 개념과 용어를 사용하고 있으며, 작품 하나하나를 서술하면서부터는 장식·장엄·형태·양식·자연·기교·권형(權衡)·제도 등을 언급하고 있다. 그러나 자연에 순응한 미술이라는 식의 일본 미술사학자들이 지적한 조선미의 특색을 말한 경우는 없다.

5.

우현은 조선건축의 미적 특색을 서술하기 위하여 건축을 '미적 대상'으로 삼음으로써 '미적 가치'·'미적 효과'·'미적 형태'·'미적 관계'·'미적 구성'

'미적 생명'등을 읽어내려고 노력하였다. 그 결과 '기교의 미''균형의 미''세련미''고전미''고전적 침착미(沈着味)''창조적 종합미''온후착실(溫厚着實)한 장엄미''강경미(强勁味)''정제미''청초미''건실(健實)한 미''정력적 중후미''해조(諧調)있는 미'등의 개념을 이끌어냈다.

또 작품의 미적 효과를 '맛'이라는 말로 표현하였는데, '부섬한 맛''정한한 맛''관대한 맛''경쾌한 맛''샛치한 맛''명쾌한 맛''둔중장대한 맛''얄팍한 맛''씩씩한 맛''웅건한 맛''건장한 맛''단층의 한맛''건실한 맛''고아한 맛'등의 용례가 확인된다. 고려말부터 진행되어 조선시대를 풍미한 장식화 경향의 미적 특징에 대하여 '섬약(纖弱)하다는 용어를 여러 번 사용한 것도 눈에 띈다.

훗날 그의 미학에서 핵심 개념으로 사용된 '적요(寂寥)한 미'나 '구수한 맛'은 아직 개념화하지 않은 듯한데, 지붕 곡선의 미적 특색을 "은일적(隱逸的)적 소요(逍遙) 기분의 곡선이요 강개적(慷慨的) 유연(悠然)한 기분의 곡선"이라고 규정하거나, 초가집 지붕의 곡선을 '적요한 심사(心思)'를 표현한 억압된 곡선이라고 말한 데서 훗날의 싹이 엿보일 뿐이다.

이렇게 해서 찾아내고 규정한 조선건축의 특색을 '조선심(朝鮮心)''조선 취미(趣味)''조선민족의 심리'에서 나온 '조선색(朝鮮色)'이라고 말하고 있다. 좌우상칭을 중국으로부터 배웠으되 그것은 어디까지나 후천적인 것일 뿐이어서, 선천적인 조선심으로부터 그것을 파훼(破毀)하는 수법이 개발되어 비균제미(非均齊美)와 방사형(放射形) 배치를 선호하게 되었다는 해석이 대표적이다. 조선색이 발현된 미술과 건축을 이야기할 때 그가 즐겨 동원한 것은 '조선 민족''민족성'이었다.[14]

6.

'조선건축'에 대한 일제강점기의 각종 조사는 조선총독부의 직간접적 지원 아래 일본인에 의하여 독점되었다. 그 결과 '조선건축 연구'마저 독점적으로

이뤄지는 위기 상황이 초래되었다. 젊은 고유섭이 '조선건축미술사'를 집필하던 1920년대말에서 1930년대초 사이에 조사와 연구를 독점했던 일본인은 세키노 다다시와 후지시마 가이지로였다. 일본 제국주의의 식민지 정책 수행에 삼십여 년 간 앞장섰던 세키노 다다시의 역할과 연구 내용은, 적어도 조선의 유적·유물에 대해서만큼은 일제강점기 동안 절대적인 기준이 되었다.

건축미술의 연구를 통해 조선미술의 특색을 찾아 나간 우현은 난공불락의 성채로 보였던 세키노 다다시와 후지시마 가이지로의 저술을 어느 정도 격파하였다. 『조선건축미술사 초고』의 집필을 통해 식민사관에 입각한 실증주의적 조선건축사〔우현의 표현에 따르면 '고물조사대장(古物調査臺帳)'〕를 극복할 '미학적 기초'를 마련한 우현은, 훗날 탑파 연구에서 보듯 양식론(樣式論)으로도 그들을 극복하였다.

그러나 세키노 다다시가 1935년에 죽었지만 그가 세운 '조선건축연구의 제국주의적 학풍과 전통'은 후지시마 가이지로와 스기야마 노부조(杉山信三, 1906-1997) 이후로도 계속되고 있다.[15] 일본인 연구자들에게 한국건축사는, 지금도 1902년 세키노 다다시의 연구로 시작되고 후속 일본인 연구자에게 전승되어 온 '그들만의 조선건축사'일 뿐이다.[16] 사정이 이러한데도 한국인이 펴내고 있는 한국건축사에는 여전히 그들의 연구 업적뿐 아니라 그들의 시각이 침투되어 있다. 근대적인 건축사학의 시작을 그들에게 두어서는 안 되는 이유가 여기에 있다. 1930년대 초반 식민지적 상황 속에서 이십대 후반의 나이에 '조선건축미술사'를 쓰고자 했던 우현의 기개는 따라가지 못한다 하더라도, '일본인의 조선건축사'를 극복하려는 노력을 게을리해서는 안 될 것이다. 그런 이유에서 『조선건축미술사 초고』에서 싹을 틔운 '한국건축미술사'의 완성을 위하여 노력을 아끼지 말아야 할 것이다.

주(註)

1. 고유섭(高裕燮), 『고유섭 전집』(전4권), 통문관(通文館), 1993.

2. 고유섭 선생의 연구 성과를 집성하던 시기, 특히 육이오 전쟁 이후 십여 년 간에는 정치적인 이유로 책의 제목에서 '조선'을 '한국'으로 바꾸어야 했다. 따라서 『조선탑파의 연구』와 『조선미술문화사논총』도 이후 각각 『한국탑파의 연구』와 『한국미술문화사논총』으로 제목이 바뀌어 출간되었다.

3. 황수영, 「발문(跋文)」, 고유섭, 『조선건축미술사 초고』, 고고미술동인회, 1964. 이 책의 174-175쪽 참조.

4. 김동욱, 「20세기 건축사학의 전개」, 한국건축역사학회, 『한국건축사 연구』 1, 발언, 2003.

5. 개성부립박물관장으로 부임한 때는 1933년 4월 1일이고, '초고'의 집필은 적어도 1933년 6월경까지는 지속되었다.

6. 이 두 글은 『조선미술문화사논총(朝鮮美術文化史論叢)』(1949)과 『한국미술사급미학논고(韓國美術史及美學論考)』(1963)에 각기 따로 실려 있지만, 장르를 조각에서 탑파로 바꾸며 일 년 사이에 연속해서 '한국미술사 초고'를 위하여 쓴 글이다. 두 글 모두 '우현 고유섭 전집' 제2권 『조선미술사 하-각론편』(열화당, 2007)에 실려 있다.

7. 채자운(蔡子雲), 「신흥예술(新興藝術)」(『동아일보』, 1931년 1월 24일, 25일, 27일, 28일)과 뒤이어 쓴 「러시아(露西亞)의 건축」(『신흥』 제7호, 1932. 12)이 그것이다.

8. 참고서목에는 이토 주타의 『중국건축사(支那建築史)』, 세키노 다다시의 『한국건축조사보고(韓國建築調査報告)』와 「조선의 미술공예(朝鮮の美術工藝)」, 『조선고적도보(朝鮮古蹟圖譜)』, 무라타 지로의 「동양건축계통사론(東洋建築系統史論)」, 후지시마 가이지로의 「조선건축사론(朝鮮建築史論)」 등이 서지사항 없이 적혀 있다.

9. 세키노 다다시, 『한국건축조사보고』(동경제국대학 학술보고 제6책), 도쿄: 동경제국대학 공과대학, 1904. 강봉진이 옮긴 『한국의 건축과 예술』(산업도서출판공사, 1990)은 이 책의 번역본으로, 『조선의 건축과 예술』을 번역한 것이 아니다. 또 『조선미술사』(1932)는 네 권짜리 『세키노 박사 논문집(關野博士論文集)』을 엮을 때에 후지시마 가이지로가 책임 편찬한 『조선의 건축과 예술』에 수록되었는데, 이때 도판 스물여덟 장, 삽도 백여덟 장을 마련하여 보완되었다. 최근에 심우성(沈雨晟) 역 『조선미술사』(동문선, 2003)가 출간되었다.

10. 후지시마 가이지로는 1922년에 처음으로 한국에 왔으며, 1923년에 경성고공(京城高工)의 조교수로 재직하면서 본격적으로 한국건축의 조사와 연구에 몰두하였다.〔이광노 역, 『한(韓)의 건축문화』, 1986, pp.19-21〕

11. 후지시마 가이지로의 『조선건축사론(朝鮮建築史論)』은 신라왕경건축사론(新羅王京

建築史論)과 조선불교건축론(朝鮮佛敎建築論)으로 편성되어 있으며, 서론에서 건축사 연구의 대상 이하 네 개 절을 제시하는 한편, 후자에서는 고구려 · 백제 · 신라 · 고려와 조선시대 등으로 시기를 구분하여 개설과 사찰별 각론으로 서술하고 있다.

12. 고유섭, 「학난(學難)」 참조. 김영애, 「고유섭의 생애와 학문세계」『미술사학연구』 190 · 191호, 1991. 9, 부록 재수록.

13. 진홍섭(秦弘燮), 「한국예술의 전통과 전승」(『공간』 제1호, 1966. 11;『삼국시대의 미술문화』, 1976년에 재수록)에서는 우현의 학설을 심화시켜 전통, 전승, 동화작용의 문제를 논하고 있다.

14. 고유섭의 조선색 · 조선심은 주로 중국건축과 대비하는 과정에서 얻어낸 개념으로 보이지만, 당시 미술인들이 '일본색(日本色)'을 극복하려고 노력한 1920–30년대 조선미술론의 성장 과정과 궤를 같이하는 것일 가능성이 크다.(최열, 「조선미술론의 형성과 성장 과정」『한국미술의 자생성』, 한길아트, 1999, pp.443–468)

15. 스기야마 노부조(杉山信三)의 『한국의 중세건축(韓國の中世建築)』〔도쿄 사가미서방(相模書房), 1984〕의 서설 「제1장 조선건축 연구의 과정」 참조. 책의 제목에는 한국을, 연구사에서는 조선을 이중적으로 쓰고 있는 데 주목하라.

16. 세키노 다다시의 역할을 더욱 상세하고 구체적으로 정리하려는 일단의 노력이 최근에 이루어지고 있는 것은 반가운 일이나, 한국건축에 대한 그의 연구를 학문적으로 자리매김하는 노력이 병행되어야 할 것이다.〔강현, 「세키노 다다시와 건축문화재 보존」『건축역사연구』 제41호, 2005. 3; 나카니시 아키라(中西章), 「『한국건축조사보고』에 보이는 세키노 다다시의 한국건축관」『건축역사연구』 제37호, 2004. 3〕

차례

二曲은 어디메오 花岩에 春晚컷다

碧波에 꼿츨 씌워 野外로 보니노라

사람이 勝地를 모르니 알게 한들 엇더하리

총론(總論)

건축은 공예와 한가지 부용예술(附庸藝術)인 까닭에 건축 전반이 미술의 대상은 될 수 없습니다. 그러므로 이곳에서는 미술품으로서만의 건축을 문제로 합니다.

건축을 그 용도에 따라 우리는 분류하나니, 궁성(宮城)·사사(寺社)·주택(住宅)·분묘(墳墓) 등이 즉 그것이외다.

조선건축의 지위

조선건축의 계통은 중국계에 속하는 것이니, 중국계는 동양건축의 삼대 계통〔1 중국계, 2 인도계, 3 회교계(回敎系)〕 중의 하나를 이루는 것으로, 한민족(漢民族) 고유의 창건이다. 중국 본토를 중심으로 하여 남쪽은 안남(安南)·교지중국(交趾中國)에 이르고, 북쪽은 몽고(蒙古), 서쪽은 신강(新疆), 동쪽은 조선을 거쳐 일본에 미치나니, 전토(全土)가 약 팔십만 헤이호리〔平方里, 조선 리수(里數)로는 약 팔백만 평방리〕에 인구가 오억이다.

이러한 계통 속의 한 부문으로서의 조선건축은 그 수법·형식에 있어서 조금도 중국 본계(本系)의 양식을 이탈함이 없으나, 또한 향토색의 수이(殊異)를 따라 다소 상위함이 있다. 일례를 들면 지붕의 곡선이 중국의 그것보다는 완만해졌고 일본의 그것보다는 굴곡이 있어 보이는 것이 그것이다.

그러면 이러한 향토색을 구비한 조선건축이 타방(他方) 인국(隣國)에도 영향함이 있느냐 하면 우리는 그것을 인정할 수 없다. 또 중국 그것과 다른 독창이 있느냐 하면 그것도 이렇다 할 만한 것이 없다. 그러므로 조선건축은 중국 양식의 한 퇴화에 지나지 않는다 할 수밖에 없다. 조선은 중국의 양식을 전부 포괄하여 그것을 변형시키지 못하고 다만 조선의 힘이 자라는 한에서 그를 섭취하고 말았다. 이것이 조선건축의 동양에서의 지위다.

조선건축의 사적(史的) 분류

다음으로 조선건축의 사적 분류가 문제이니, 대개 중국 본토의 건축의 기원조차 정립하기 어려운지라 어느 때부터 중국 양식이 수입되었을까, 또 조선 고유의 건축이 있었을까, 이와 같은 여러 가지 문제가 되나, 그것은 이곳에서 논할 바 아니다. 다만 조선 북부에 한사군(漢四郡)이 있던 전후에 중국계 건축 양식의 영향이 현저하였을 것은 물론이요, 고구려 이후 금일까지 그 기반(羈絆)을 벗지 못하고 있다.

또 건축은 회화나 조각과 달라, 정교일치시대(政敎一致時代)에서도 종교에 변혁이 있었다고 급속히 양식에 변천이 있지는 않다. 그러므로 특히 건축을 시대적으로 판이하게 구별할 수는 없으나, 다른 예술을 서술함에 통일을 기하기 위하여 총론에서 분류한 시대를 좇을까 한다.

경관(景觀)

첫째로 조선의 건축과 그 환경의 관계를 보건대, 이미 영묘조(英廟朝)의 청화산인(靑華山人) 이중환(李重煥)이 그의 저(著) 『택리지(擇里志)』에서 말한 바와 같이,

大抵卜居之地 地理爲上 生利次之 次則人心 次則山水 四者缺一 非樂土也

　무릇 살 터를 잡는 데는 첫째, 자리가 좋아야 하고, 다음 생리가 좋아야 하며, 다음으로 인심이 좋아야 하고, 또 다음은 아름다운 산과 물이 있어야 한다. 이 네 가지에서 하나라도 모자라면 살기 좋은 땅이 아니다.[1]

　라고 할 만치 조선의 대도시나 도읍이 모두가 천연의 경승지를 복택(卜擇)하여 경영되었다. 경성(京城)은 북한산(北漢山)을 등지고 한강(漢江)을 앞에 띄워 그 중간의 분지를 이용하였고, 개성(開城)은 송악산(松岳山)을 등지고 운계천(雲溪川)을 중심으로 하여 전개되었다. 평양(平壤)이 그러하고, 부여(扶餘)가 그러하고, 경주(慶州)가 그러하다. 주위 산령(山嶺)에는 성벽이 둘러 있고, 궁성은 배산임수(背山臨水)의 땅을 취하고, 사민(士民)은 중앙의 분지를 점령하여 시가(市街)의 중추를 이루고, 빈민은 산비탈에 굇닥집을 짓고 있다. 이것이 조선 성시(城市)의 특색이다. 그러나 근대의 도시는 중앙분지에 공업지대를 만들고 빈민가옥은 그를 둘러 집군(集群)하였으며, 유산군(有産群)은 산령에 풍기(風氣) 좋게 산다. 과거에는 빈민이 산 위에서 산 아래를 조소(嘲笑)하였으나, 지금엔 부민(富民)이 산 위에서 산 아래를 희롱한다. 여기에 과거의 택리법(擇里法)과 근대의 도시계획법의 대척(對蹠)이 보이는 것이다.

조선건축의 특징

　둘째로는, 조선건축은 무엇을 본위(本位)로 하였을까. 중국민족은 종교적 건축을 갖지 않았다. 일본민족은 종교적 건축을 가졌으니, 진자즈쿠리(神社造)라는 것이 그것이다. 대개의 민족은 동서를 물론하고 종교건축을 가졌으나, 중국민족은 현실적인 궁전이 본위였다. 개중의 조선민족은 무엇을 본위로 하였는가. 나는 말하되 조선도 중국과 같이 궁실 본위가 아니었는가 한다. 천

신지기(天神地祇)를 위한 별다른 건축이 없다. 천단(天壇)이 있고 성황(城隍)이 있고 장생(長生)이 있고 사당(祠堂)이 있으나, 그 장엄(莊嚴)이 궁실과 어떠하뇨. 그러므로 나는 조선의 건축은 궁실이 본위였다 한다.

외관(外觀)

셋째로는 평면계획(plan)에 있어서 중국건축의 영향을 받아 엄밀한 좌우균제(symmetry)를 취하였다. 평면 단위를 간(間)으로 계산하여 장방형(長方形)의 본전(本殿)을 중심으로 정방형(正方形) 또는 장방형의 소옥(小屋)이 좌우에 배열하고 그것을 익랑(翼廊)으로써 연결하나니, 이와 같이 다수한 당우(堂宇)와 낭무(廊廡)가 운율적으로 반복하여 일군의 건축의 대단(大團)을 이룸이 곧 중국건축의 특징이요, 따라 조선건축의 특징인 것 같다. 서양건축이 한 개의 집성(集成)된 괴체(塊體)임에 대하여, 이와 같이 해방적(解放的)임에 그 특징이 있다. 민가에서도 ㅁ, ㄱ, ㄷ 등의 형식을 이루었다. 그러나 이것이 조선심(朝鮮心)의 원형이었던가, 나는 항상 의심하여 마지않는다. 예컨대 중국에서는 도시계획에도 엄연한 좌우균제(左右均齊)를 취하였나니, 장안(長安)·낙양(洛陽)은 물론, 북경의 성시에도 도로의 조리(條里)가 기반(碁盤)과 같이 엄연하다. 이러한 중국의 정신을 철두철미 모방하려던 조선에도, 고구려의 성도(城都)인 평양에 남아 있고〔소위 기자정전(箕子井田)이란 것이다. 이것은 정전이 아니요, 도시계획의 구획선이다〕, 신라의 경주에도 남아 있으며, 전라도 남원(南原)에도 남아 있다 한다.〔唐劉仁軌 爲刺史兼都督 邑內里廛 取法井田 畫爲九區 至今 遺址尙存 당 나라 유인궤(劉仁軌)가 자사(刺史) 겸 도독(都督)으로 읍내에 정전법(井田法)을 써서 아홉 개 구역으로 구획하였는데, 지금도 그 터가 남아 있다.— '南原井田遺基 남원에 정전의 터가 남아 있다'[2] 『동국여지승람』〕 그러나 그것이 결국 계획뿐이요 실현에 이르지 못하고 말았다. 동시대에 일본의 수도인 교토

(京都)에도 실현이 되었으나, 그러나 그것은 교토에서만 끝나고 말았다. 평야의 면적 관계로 그것을 변명하려는 이도 있을 것이다. 그러나 원래 조선심(朝鮮心)에 좌우균제를 애호하는 마음이 선천적으로 있다면 면적의 광협(廣狹)이 문제가 안 될 줄 믿나니, 그러므로 필자는 좌우균제의 애호는 후천적이라 한다.

넷째로 동양건축, 따라서 조선건축의 아름다움은 지붕에 있다. 이 지붕을 네 가지로 분류하나니,

1. 맞배식—박풍식(搏風式) · 양하식(兩下式) · 기리즈마(切妻)
2. 사아식(四阿式)—사주(四柱)
3. 중옥식(重屋式)—입모옥(入母屋)
4. 보형식(寶形式)—다각형(多角形)

이 있다.(그림 1)

맞배식이라 함은 삼량옥(三樑屋)에서 흔히 보는 것이니, 그림 1에서와 같이 지붕의 양 끝이 기둥에 대하여 수직 관계를 이루는 것으로 가장 원시적이요 가장 보편적으로 사용되는 것이다.

둘째, 사아식이라 함은 맞배식과 같이 삼량옥에 씌우는 것이나 맞배식보다 대들보[상동(上棟)]를 짧게 하고 절단되는 우측면(隅側面)을 막는 형식이니, 이는 전자보다 한층 진보된 수법으로 또한 많이 사용되는 바이다.

셋째, 중옥식은 두번째의 사아식과 첫번째의 맞배식을 합하여 된 것으로, 오량(五樑)집에 많이 씌우는 수법이다.

넷째, 보형식은 정자(亭子)에 많이 씌우는 법이니, 다각형도 이루고 원형도 이룬다.

조선건축에 있어 실로 이 지붕이 생명을 이루는 것이니, 건축의 미와 장엄

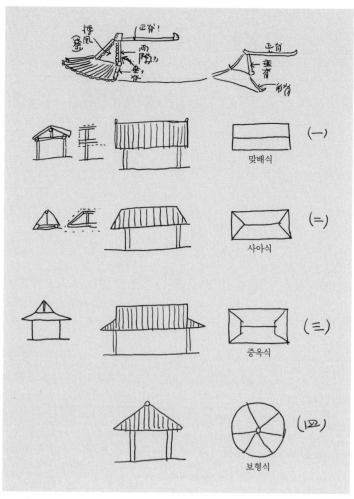

1. 지붕의 구조.

이 한갓 이 지붕에 달렸다. 그러므로 지붕의 처리가 곧 동양 건축가의 중심 문제가 된다. 특히 조선 지붕에 있어 생명이라 할 것은 그 곡선미(曲線美)에 있다. 중국의 그것과 같이 창천(蒼天)을 꿰뚫으려는 세력적(勢力的) 곡선도 아니요, 일본의 그것과 같이 성벽적(性癖的) 직선도 아니다. 조선의 곡선은 은일적(隱逸的) 소요(逍遙) 기분(氣分)의 곡선이요, 강개적(慷慨的) 유연(悠然)한

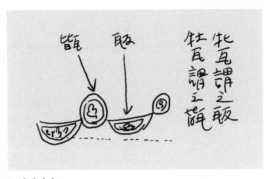

2. 막새기와.

기분의 곡선이다. 이 곡선은 크게는 궁전으로부터 작게는 민가에 이르기까지 조선심을 구비한 표현을 이루고 있다. 더욱이 초옥(草屋)의 억압된 곡선은 너무나 적요(寂寥)한 심사를 표현한다.

지붕의 종류는 다시 원추형·각추형(角錐形)·반구형·평옥형(平屋形) 기타 여러 가지가 있으나, 조선건축에는 없는 것이므로 생략해 둔다.

이와 같이 지붕이 건축의 미관(美觀)을 좌우하는 것이므로 용마름〔甍〕과 강동(降棟)과 우동(隅棟) 등에는 갖은 장식을 베푸나니, 용마름의 좌우 끝에나 강동·우동 등의 끝에는 용두(龍頭)나 취두(鷲頭)를 세우고〔이것은 정문(正吻)·치미(鴟尾)·답형(沓形)·용호(鯱魮) 등 그 사용되는 형상에 따라 명칭이 다르다〕[1] 잡상(雜像)을 나열하고, 기와에도 추녀도리〔첨연(檐椽)〕에는 암막새·수막새에 조각을 베풀어 장식하고(그림 2), 기와에도 고려조에서는 각색 채와(彩瓦)를 사용하였다. 그러나 이상은 관공(官公) 건물의 대부(大部)에 한한 것이거니와, 민가에서는 암키와·수키와로써 장식함에 그치고〔당와(唐瓦)는 사용치 못하였음, 즉 피와제(皮瓦制)〕 초가에는 그런 것이 없다.(이러하므로 과거 조선의 건축미를 말할 때는 민가를 무시하지 않을 수가 없으니, 이는 조선의 과거 문화가 그러하였음이라 또한 역사에 따를 수밖에 없다.)

이상 지붕의 변상(變相)을 일본의 그것과 비교할새 비교적 변화가 있다 할

것이나, 중국의 그것과 비할 제는 너무나 손색(損色)이 없지 않다. 이는 지붕 뿐만이 아니라, 집의 내외를 장식하여 외형적으로 단조(單調)한 중국계 건축에 일대 부섬(富贍)한 맛을 가미하려는 장절법(裝折法)에서도 그러하다.

지붕 다음으로 건축 외관의 생명을 이루는 것은 포(包)다.〔중국에서는 포(鋪)라 하고 일본에서는 구미도(組斗)라 한다〕 포라 하는 것은 들보〔梁〕와 기둥 사이에 압력을 조화하기 위하여 '升'형의 소로〔小累〕를 중첩하는 것이니, 건축가의 재능을 따라 구조적 필요 이상으로 각종 장식이 생긴다.

조선건축의 외관의 특징이 또 하나 있으니, 그는 즉 출입하는 문의 위치가 들보〔棟〕와 수직되는 맞배 쪽에 있지 않고 평행되는 쪽에 있다는 것이다. 서양건축은 어느 건축을 물론하고 맞배 쪽에 있으므로 맞배가 건축의 정면이 되며 따라서 모든 장식을 여기에 치중하거니와, 조선건축은 이와 반대로 맞배 쪽이 항상 면적이 좁은 관계와 지붕이 규정하는 미적 관계를 조화하기 위하여 평입법(平入法)(?)을 취하나니, 이는 크게는 궁전·사사(寺社)로부터 작게는 초토(草土)의 민가에 이르기까지 엄수되어 있는 무언의 규약이다.

이 외에도 외관 장식에는 맞배의 장식과 전각(轉角)의 장식과 기타 지주(支柱)·초석(礎石)·기단(基壇) 등의 장식이 있으나, 이는 각기 세론(細論)에서 서술하고자 한다.

내관(內觀)

궁전건축이나 사찰건축에 있어서 그 내부의 장엄은 천장에 있다. 천장은 대개 조정형식(藻井形式)으로서, 오색(五色)으로 도안(圖案)을 그리기도 하고 천장이 없는 경우에는 서까래 사이에 역시 도안을 그리기도 한다. 또 건축 외부의 포(包)를 이루던 구미도〔공초(栱杪)〕가 내부에서는 살미〔山彌〕를 이루어 일대 장관을 이루기도 하며, 들보〔梁〕의 가구(架構)와 대공(臺工)·양봉

(樑捧)·익공(翼工) 등의 교착도 미관의 하나를 이룬다. 뿐만 아니라 번화한 영창(欞窓)과 장대한 지주들이 건축의 장엄을 보인다.

이상은 공공건축의 특색이거니와, 사가주택(私家住宅)의 내부 미관을 구성하는 것은 마루[대청(大廳)]와 퇴에 있다. 벽에는 백지를 발라 청결함을 지키고, 천장에는 담정(淡情)한 색지를 발라 단조를 깨뜨리고, 이용할 만한 벽에는 서화(書畵)를 붙여, 고결하고 취미있는 생활을 하려던 우리였다.

재료 구조

조선건축의 현상(現狀)은 초(草)·목(木)·석(石)·토(土)·전(磚) 등의 혼용 형식이라 할 수 있다. 상고에는 물론 순전한 목조건축이었을 것이나 지금엔 이것을 볼 수가 없다.[함경남북도에는 순 목조건축의 형태인 정간식(井幹式) 건물(귀틀집)이 민가에 사용된 예가 있다] 초·목 혼용 형식은 대개 원두막 같은 가건축에 사용될 뿐이다. 그러나 목재의 결핍과 기후의 한혹(寒酷)한 관계로 토석을 혼용케 되었으니, 이것이 얼마만큼 조선 독특의 건축 외관을 이루게 되었다.[가령 온돌형식 같은 것은 조선의 독특한 형식이다] 그러나 근본 계통은 목재였으므로 목재의 필연적 가구형식(架構形式)인 미식(楣式)이 건축 형태의 일반을 규정하고 있다. 그러므로 조선에서 궁륭식(穹窿式)이나 공식(栱式)을 찾아볼 수가 없다. 그것은 다만 석축(石築)·전축(磚築)에서만 볼 수 있는 형식인 까닭이다. 석굴암(石窟庵)·석빙고(石氷庫)·전묘(磚墓) 등은 예외적 존재라 할 것이다.

이러한 미식을 이룬 동량(棟樑) 위에 건축의 미관을 위하여 완곡(宛曲)된 지붕을 받자니까 역학상 무리한 전각(轉角)과 각량(角梁)을 사용케 된다. 그러므로 건물이 오래되면 네 모퉁이 지붕이 숙여지거나 떨어지려 한다. 이것을 막기 위하여 별개의 지주를 세우나니, 그는 벌써 비과학적 구조임을 폭로하고

미관을 손상함이 적지 않다. 이는 동양건축, 따라서 조선건축이 받아야 할 당연한 약점이다.

민가의 주재(主材)는 목심토재(木心土材)에 있다 할 것이니, 원래 정간(귀틀집)식 건축수법에 북방 한대(寒帶)의 수법인 항(炕, 즉 온돌)의 형식과 해양 계통의 수법인 고상(高床, 즉 대청)의 형식이 상합(相合)하여 조선의 독특한 민가의 형식을 조성하게 되었다. 즉 마루와 온돌은 조선건축에서 빼지 못할 수법이다. 그러므로 한갓 중국 형식을 모방하여 마지않았던 '지배의 집[家]'인 궁전에서도 이 수법을 채용하지 않을 수가 없었다. 즉 인조대왕(仁祖大王) 적의 영의정 김자점(金自點)의 건의로 채용케 되었으니, 이것이 재래 순전히 중국 수법에 의하던 조선 궁전건축에도 한 조각의 조선색을 가미하게 된 시초이다. 이리하여 궁 후정(後庭)에 처처히 연돌(煙突)이 생기고 연돌이 생긴 이상 그 장식이 생기게 되었으니, 이것이 또한 조선식 궁전의 특색도 이루게 되었다.

대개 이러한 난방설비는 벌써 로마 민족이 북구(北歐)에 유랑하던 시대부터 가졌으니, 그 형식은 게르만족의 그것과 같이 방안에 화로를 넣는 것이다. 이것은 지금 일본에서도 이 법이 사용되나니, 거로[居爐, 이로리(いろり)]가 즉 그것이다. 이러한 형식은 가장 원시적인 형태이다. 이 법이 북구에서는 점점 변화하여 가장 유리하게 사용하기 위하여 일부에 치우치게 되고 나중에는 페치카(pechka)의 형식을 이루게 되었으니, 이것이 러시아 · 독일 · 시베리아, 기타 북구에서 사용하게 되었다. 그러나 러시아의 일부 하층계급은 이미 이러한 페치카에서 자게까지 되었다. 그것이 다시 일변화하여 만주(滿洲)에서는 즉 항(炕)이라 하여 방 일부에 온돌형식을 만들고 그 위에서 자게 되었다. 이것이 북방 조선에 와서는 일가(一家)가 모두 온돌로써 성립되었다 하여도 과언이 아닐 만치 가장 유리하게 이용되었으니, 그들에게는 마루가 필요하지 않을 만하게까지 이르렀다. 중선(中鮮) 이하에서는, 온돌은 벌써 집단(集團)되

지 않고 개개가 분리되고 마루로써 연결하게 되었으니, 이는 온돌 가치의 저하이다.[2]

마루는 고상계(高床系) 건축의 결과이니, 그 분포는 북중국을 제외한 동서 전반에 있으며 그 발생의 경과로 보아 태평양 문화권 내의 수법이다. 남양군도(南洋群島)의 수상건축(水上建築)·목상건축(木上建築)을 비롯하여 일본의 아제쿠라식(校倉式), 조선의 원두막이 모두 그 원시 형태이다. 이리하여 고상수법(高床手法)은 주가(住家)와 창고 등에 사용되고, 그 분포를 보건대 남방에 있을수록 고상이 높고 북방에 올수록 점점 사라지고 만다. 그리하여 오로지 창고에만 남게 된다.「위지(魏志)」'고구려(高句麗)'전에 "無大倉庫 家家 自有小倉 名之爲桴京 큰 창고는 없고 집집마다 조그만 창고가 있으니, 그 이름을 부경(桴京)이라 한다"[3]이라 한 것이 그것이다.

제1장 상고시대

이 시대에 속하는 건축의 유물을 우리는 볼 수가 없다. 그러나 한 편의 건축사(建築史)를 쓰자면 모든 인방(隣邦)의 사료와 자료를 참고하여 얼마쯤 소원적(遡源的) 연구를 못 할 바 아니나, 그는 공업적 건축사의 문제요 임무이다. 건축미술사를 말하려는 우리는 대상 없는 문제에 매달려 있을 수는 없으나, 후대 건축의 계통을 말하려는 관계상 간단한 서술이 없을 수 없다.

첫째로 문헌에 나타난 예를 보면 「위지」권30 '변한(弁韓)' 조에는 "其國作屋 橫累木爲之 有似牢獄也 그 나라는 집을 지을 때에 나무를 가로로 쌓아서 만들기 때문에 감옥과 흡사하다"[4]라 하였고 『후한서(後漢書)』에는 "辰韓… 有城柵屋室 진한에는 성책과 가옥이 있다"[5]이라 하였고, 『삼국지』에는 "弁辰與辰韓雜居… 施竈皆在戶西 변진과 진한은 뒤섞여 살며… 문의 서쪽에 모두들 조신(竈神)을 모신다"[6]라 하여 건축적 수법을 약간 암시함이 있고,

馬韓人… 邑落雜居 亦無城郭 마한 사람들은… 읍락에 잡거하며 역시 성곽이 없다.[7]
—『후한서』

馬韓其俗… 居處作草屋土室 形如冢 其戶在上 擧家共在中 마한 풍속은… 거처는 초가에 토실을 만들어 사는데, 그 모양이 마치 무덤과 같으며, 그 문은 윗부분에 있다. 온 집안 식구가 그 안에 함께 산다.[8] —『삼국지』

挹婁之人… 居山谷間 大家深至九梯 以多爲好 읍루 사람들은… 산골짜기 사이에 산

다. 대가(大家)는 그 깊이가 아홉 계단에 이르며, 계단이 많을수록 좋다고 여긴다.[9]

　　馬韓其民土着… 種植… 散在山海間 無城郭 國邑雖有主師 邑落雜居 不能善相
制御… 其國中有所爲及官家使築城郭… 마한 백성은 토착민으로… 곡식을 심으며…
산과 바다 사이에 흩어져 살았으며 성곽은 없다. …도읍에는 비록 주사(主師)가 있으나 읍
락에 뒤섞여 살기 때문에 제대로 다스리지 못했다. …그 나라 안에 무슨 일이 있거나 관가
에서 성곽을 쌓게 되면….[10] ―『삼국지』

등의 기록이 있고,

　　濊… 多所忌諱 疾病死亡 輒捐棄舊宅 更造新居 예(濊)에서는… 꺼리고 금하는 것이
많아, 병을 앓거나 사람이 죽으면 옛집을 버리고 곧 다시 새 집을 지어 산다.[11]―『후한서』
　　夫餘其民土着 以員柵爲城 有宮室倉庫牢獄 부여의 그 토착민들은… 목책(木柵)을
둥글게 쌓아 성을 만들고, 궁실과 창고와 감옥이 있다.[12]―『후한서』

이라 하였으니, 이상의 사실을 종합해 보면 건축의 경영이 그다지 장대화려
(壯大華麗)한 것이 아니요 단순소박하였던 것을 알 것이요, 그 사이에 나타난
양식·수법을 보면 정한식(井韓式) 건축〔변진(弁辰)〕과 고상계(高床系) 건축
〔읍루(邑婁)〕및 항(炕, 마한)이 있었으며, 『후한서』에 "茅茨不翦 짚 이엉도 자르
지 않고"[13]이란 구가 있음을 보아 초옥이 이미 이때부터 행해졌음을 알 수 있다.
그 외에 다시 토전제(土磚制)의 기록이 없으므로 이 유(類)에 속하는 것이 없
었던 듯하다. 한사군(漢四郡) 시대에 낙랑(樂浪)·대방군(帶方郡) 치지(治址)
의 전축분묘(磚築墳墓)가 남아 있으니 한편에 한족(漢族)으로 말미암아 토전
건축(土磚建築)도 있었음 직하나 가고(可考)키 곤란하다.

제2장 삼국시대

삼국시대에 이르러 조선의 문화는 재래 한민족(漢民族)의 문화를 섭취하여 자가(自家)의 약롱(藥籠)에 넣었고, 다른 한편으로 서역(西域) 전파의 인도문화를 받아 삼국의 신흥세력과 한가지 신앙의 승화(昇華)를 얻었으나, 시대의 유구함과 역대의 천이(遷移)로 말미암아 유물이 또한 가석(可惜)히도 궤멸(潰滅)되었다. 그러나 막계시대(莫稽時代)인 상고와 달라, 희도(稀睹)의 유물이 나마 효성(曉星)같이 산재된 그곳에서 얼마쯤 감상의 대상을 얻을 수 있음은 요행의 하나다.

첫번째 예로 들 것은 고구려의 고분(古墳) 형식과 그 분묘 안에 있는 벽화에 나타난 건축이 그것이요, 두번째 예는 백제의 궁 및 사찰 건축이요, 세번째 예는 신라의 궁 및 사찰·민가 건축이다. 실례(實例)는 각론에서 말하겠거니와, 분묘는 결코 순전한 미술적 대상이 될 수 없음은 건축과 다름이 없다. 그러나 분묘 중에 능히 미술의 대상품이 될 수 있는 것이 있으니, 그것이 곧 고구려의 고분이다. 뿐만 아니라 그 내부 장식에 나타난 건축의 수법과 벽화에 나타난 궁전 양식의 잔류(殘留)는 삼국시대의 궁전건축이 하나도 남지 아니한 오늘에 와서 절대의 가치를 가졌다 할 것이다. 둘째, 백제의 건축은 오늘날 조선 안에서 그 유적을 보기 매우 곤란하나 일본 나라(奈良)에 있는 동양건축의 절대의 보(寶)인 호류지(法隆寺)는 전설에 백제 공장(工匠)의 성업(成業)이라 일컫는 것이므로 (그 시비는 논하지 않거니와) 또한 추고(推考)의 대상이 될 것이요,

셋째, 신라의 건물은 또한 유물이 드무나 문헌과 조고(照考)하여 서술함이 있을 것이다.

제1절 고구려의 건축

고구려는 처음에 비류강(沸流江)의 유역인 졸본부여[卒本夫餘, 지금 흥경계(興京界)]에 건도(建都, B.C. 37)한 지 불과 사십 년에 유리왕(琉璃王)이 국내성(國內城)에 이도(移都, A.D. 3, 유리왕 22년 겨울 10월)하였고, 산상왕(山上王) 때에 환도성(丸都城)에 잠도(暫都)하였다가 연(燕)의 모용황(慕容皝)에게 쫓겨 다시 국내성에 이건(移建)하였고, 후에 장수왕(長壽王) 15년(427)에 평양에 천도(遷都)하여 평원왕(平原王) 28년(586)에 장안성(長安城)을 축조하여 이에 있다가, 보장왕(寶藏王) 27년(668)에 나당연합군(羅唐聯合軍)에 파멸되고 말았다.

그 국토는 일찍이 요하(遼河) 이남의 만주 전토(全土)와 한강 이북의 조선반도를 합하였으니, 실로 조선민족의 웅비(雄飛) 시대였음을 가히 알 것이다. 따라서 그 재래의 고유문화는 당시의 한(漢)·위(魏)·서진(西晋)·북조(北朝)의 문화를 받고 다시 소수림왕(小獸林王) 2년에 불교문화로 말미암아 서역 문화와의 접촉도 전개되었을 것이나, 천유여 년을 경과한 오늘날에 와서 시대의 융체(隆替)를 가히 엿볼 만한 유적을 남기지 못함은 또한 천추의 유한(遺恨)이다.

이제 우리가 말하려는 고구려의 건축도 한 개의 유적을 남기지 못하였으니 다시 논의할 여지는 없거니와, 그러나 어찌 한 개의 억측조차 없으랴.

성읍(城邑)

고구려의 성읍은 이미 파멸된 지 오래되었으니, 우리는 그 유지(遺趾)에서 오로지 회화적(繪畫的) 폐허의 정경을 맛볼 뿐이거니와, 말기의 도읍인 평양에는 장안성 안학궁전지(安鶴宮殿址)가 동북에 있고, 중국 도성제(都城制)를 모방하려던 도시계획의 기국〔碁局, 속칭 기자정전(箕子井田)〕이 서남에 남아 있다.(참고도판 1)[3] 모란봉(牡丹峯)·을밀대(乙密臺)에도 고구려 고궁(古宮) 구제궁(九梯宮)의 포석(布?石)이 남아 있고, 집안현 국내성 고지(故地)에도 위나암산성〔尉那巖山城, 산성자산성지(山城子山城址)〕의 유허(遺墟)와 궁지(宮址)의 초석이 남아 있다.

다시 국내성에 있는 삼실총(三室塚)의 제일실(第一室) 우벽 벽화(참고도판 4)에는 고구려 성제(城制)를 모사한 바 있으니, 힘있게 굴곡된 장벽(長壁) 위에는 곳곳에 문루(門樓)가 서 있다. 용마름은 힘있게 완곡(宛曲)되었으니 우리는 한(漢) 화상석(畫像石)에 나타난 중국식 한대 건축과의 구획을 알 것이요, 주두(柱頭)가 큼으로 보아 주두포작(柱頭鋪作)이 있었으나 차수(叉手)의 표현이 없으므로 육조(六朝) 이전의 수법임을 알 것이다. 뿐만 아니라 우동(隅棟)에까지 굴곡이 심함을 보건대 고구려건축의 성질을 짐작할 것이며, 지붕의 종류는 미심(未審)하나 기와로 덮은 사아(四阿)에 가까운 듯하다. 문루가 중층(重層)을 이루었으니 이미 동진시대(東晉時代) 고구려 조영(造營)의 발달을 알 것이라. 저 「위지」 '고구려' 전에 "於城上 積木爲戰樓 以拒飛石 성 위에 나무를 쌓아 전루(戰樓)를 만들어 날아드는 돌을 막았다"[14]이라는 구와 아울러 당대의 건축수법을 짐작할 것이다.

다시 용강군(龍岡郡) 지운면(池雲面) 안성동(安城洞) 대총(大塚) 전실(前室) 남벽(참고도판 5) 서부(西部)의 누각도(樓閣圖)를 보건대, 그 표현수법이 전자보다 한층 진보되었으니, 장벽(牆壁)에는 기와가 덮여 있고 우루(隅樓)와

정문(正門)과 협문(挾門)이 높이 솟아 있다. 용마름 양단(兩端)에는 치미가 놓인 것 같고 양간(樑間)에는 차수를 표현한 듯하다. 지붕도 사아식에 곡선을 가미하여 중국 수법의 건축양식이 곳곳에 섭취되었음을 알 것이다. 그러나 순연한 중국 목조건축의 수법과 판이한 점은, 만주 등지에서 볼 수 있는 바와 같은 토벽(土壁)이 높이 쌓여 있고 벽간(壁間)에는 총안(銃眼) 같은 창문이 터져 있으니, 이는 순연한 목조식 건축이 아니라 중국식 목조건축 수법과 재래 고구려의 토석건축 수법의 합성임을 엿볼 수 있다. 뿐만 아니라 중국의 건축 배치가 정연한 좌우 평형을 고집함에 비하여 여기에 나타난 배치는 벌써 평형을 깨뜨렸을 뿐만 아니라 부루(副樓)까지 겹쳐 있음을 볼 때, 분묘의 실곽(室槨) 배치의 형식과 함께 또한 고구려의 심정을 엿볼 수 있다.

이상은 주로 성벽 및 그 누각을 말하였거니와, 궁전 내지 주택의 수법을 보건대 용강군 대대면(大代面) 매산리(梅山里) 사신총(四神塚) 현실 북벽(참고도판 6)에는 막장건물(幕帳建物)이 표현되어 있다. 죽간(竹竿)인 듯한 것을 상하좌우로 버티고 유막(帷幕)을 거두어 올렸다.[4] 그 형상이 운강석굴(雲崗石窟)에 표현된 유막이나 기타 육조조(六朝朝)에 나타난 장막과 유사하고, '寶'자형 방금구(錺金具)가 좌우와 중앙에 있으니 이는 천룡산(天龍山) 제삼굴(第三窟) 서벽에 있는 보개의 보형(寶形) 장식과 같고, 풍탁(風鐸)이 좌우에 놓였으니 그 장식에 있어 범연치 않았음을 알 것이다.

이와 같이 그 표현의 수법이 너무나 간략하여 상세를 알기 어려우나 용강군 안성동(安城洞) 쌍영총(雙楹塚) 북·서 양벽(참고도판 7)에는 일대 장엄한 장막건물이 모사되어 있으니, 주신(柱身)은 채대(彩帶)로 동을 달고 주상(柱上)에는 사자의 머리를 그렸다. 이는 육조시대 운강석굴 제일동(第一洞)에 있는 와리즈카〔할속(割束)〕 표현에 나타나 있다. 이는 한(漢) 화상석에서도 볼 수 있다. 미간(楣間)에는 보간포작(補間鋪作)과 와리즈카가 있을 이곳에서 이미 북제(北齊) 전후의 영향이 있음을 알 수 있고, 옥상(屋上)에는 황조(凰鳥)가

있다. 유막을 거두어 올림에도 벌써 사신총의 형식적 수법을 파타하고 자유스러워졌다. 뿐만 아니라 이 벽화에 보이는 궁전은 안성동 대총의 누각도에서 보는 바와 같은 둔중한 세력미(勢力味)는 사라지고 목조의 경쾌한 정기(精氣)가 보인다. 맹미(甍楣)는 현저히 곧아졌고 보주와 치미로써 옥개를 장식하였다. 포작과 와리즈카는 장막의 수법과 같고 대문(大門)은 좌우 개폐식에 고리〔環〕까지 높직이 달렸다. 이 모든 수법에서 육조식의 정한(精悍)한 맛이 흐른다.

다시 이 여러 고분벽화에 나타난 수법을 종합하여 보건대, 기둥〔柱〕은 사각으로부터 팔각에 이르렀고, 주신에는 엔타시스(entasis)[5]가 있으며, 주두에는 중공포작(重栱鋪作)이 있고, 두공(斗栱)에는 특수한 명두(皿斗)가 있고, 공초(栱抄)에는 궁안(弓眼)을 팠으며, 미량(楣梁)에는 육조식의 차수가 놓였다. 더욱이 우리의 주목을 끄는 것은 쌍영총의 기둥이 주초(柱礎)로부터 주두까지 팔각을 이루었으니, 「고구려본기(高句麗本紀)」 제1권 '유리왕(琉璃王)' 조에 보이는 "礎石有七稜 초석에 일곱 개의 모서리가 있다"[15]의 문구를 생각해 볼 제, 고구려 민족의 형식감은 순전한 사각형보다 원형 내지 다각형에 대한 취미가 얼마나 오래 전부터 미적 대상이 되었던가를 알 수가 있다. 뿐만 아니라 쌍영총 벽화 전당 옥척(屋脊)에 있는 보주는 키질(Kyzil) 석굴의 벽화에서까지 볼 수 있으니, 멀리 투르키스탄 지방으로부터 수입된 수법이 고대 조선에까지 나타나 있음을 볼 제, 얼마나 재미있는 사실이냐.(기둥의 용과 연꽃 등)

이 외에 졸본(卒本) 고도에는 양곡(凉谷)에 이궁(離宮)이 있어 화(禾)·치(雉) 두 여희(麗姬)로 하여금 있게 하던 동서 양궁(兩宮)이 화려하였고, 국내성에는 거곡(巨谷)에 이궁이 있었으며, 평양 목멱산(木覓山)에는 동황성(東黃城) 궁실이 있었고, 구제궁(九梯宮)에는 통한(通漢)·연우(延祐)·청운(青雲)·백운(白雲)의 사교(四橋)가 있었다. 다시 저 『양사공기(梁四公記)』에는 "句麗王宮內有水晶城 可方一里 天未曉而明如晝 城忽不見月便蝕 고구려 궁궐 안에

는 수정성(水晶城)이 있는데 사방 일 리가 된다. 하늘이 밝기 전에 낮과 같이 밝아서, 성에서는 어느덧 월식을 볼 수 없었다"이라 찬하였고, 『남사(南史)』에는 "高句麗俗 好修宮室 고구려 습속에, 궁실을 잘 지어 치장하길 좋아한다"[16]이라 하였으며, 『삼국사기』권17에

烽上王九年八月 王發國內男女年十五已上 修理宮室 民乏於食 困於役 因之以流亡 倉助利諫… 王慍曰 君者 百姓之所瞻望也 宮室不壯麗 無以示威重 今國相 盖欲謗寡人 以干百姓之譽也

봉상왕(烽上王) 9년(300) 8월에 왕이 국내성의 열다섯 살 이상 남녀를 징발해 궁실을 수리하니, 백성들은 먹을 것에 쪼들리고 부역에 피곤하여 이로 말미암아 정처없이 떠돌아다녔다. 창조리(倉助利)가 간하여 말하기를… 왕이 노여움을 품고 말하기를… "임금이란 백성이 우러러보는 바이므로 궁실을 웅장하고 화려하게 하지 않으면 위엄과 태도의 무거움을 나타내 보일 방법이 없는 것이다. 지금 국상은 아마 과인을 비방해 백성들의 칭송을 구하려는 것이로다!"라고 하였다.[17]

라 있으니, 얼마나 그들의 경영이 번잡하였는가를 알 수 있다. 그리고 앞서 말한 『남사』에 "於所居之左立大屋 祭鬼神 왕의 궁실 왼편에 큰 집을 지어 귀신에게 제사 지낸다"[18]이라는 구가 있음을 보아 사묘건축(祠廟建築)의 발달도 범연치 않았음을 알겠다.

다시 눈을 돌려 서민의 주택을 볼 제 오늘날 유적과 기록이 드물며, 억측을 용서치 않거니와, 『신당서(新唐書)』권220 '고구려' 전에는 "積木爲樓 結組罔 나무를 쌓아 누각을 만들고 그물을 잇다"[19]이라 하였고, 「위지」권30에는 "無大倉庫 家家自有小倉 名之爲桴京 큰 창고는 없고 집집마다 조그만 창고가 있으니, 그 이름을 부경이라 한다"[20]이란 구가 있으니 일찍부터 정한식(井韓式) 건축이 있었음을 알 것이요, 고상계(高床系) 건축의 대청(大廳)을 소유하였음은 의문이거니와,

『신당서』에 "高麗… 居依山谷 以草茨屋… 裏民盛冬作長坑 爐火以取煖 고(구)려
는… 산골짜기에 의지해 살며, 띠로 지붕을 덮고… 가난한 백성들은 한겨울에 긴 구덩이를
파고 불을 지피어 따뜻하게 한다."[21]이란 구가 있음을 보아 북만계(北滿系) 항(炕,
캉)의 영향을 받은 온돌형식이 벌써부터 있었음은 짐작할 수 있다. 다시 저
『신당서』에 이른바 고려는 "唯王宮 官府 拂廬以瓦 오직 왕궁, 관부(官府), 귀인의
거소 건물만이 기와를 쓴다"[22]라는 구는 민가 조영(造營)에 제한도 있었음을 알 것
이거니와 동시에 제도의 규격도 알 수 있다.

　『구당서(舊唐書)』에 "其所居必依山谷 皆以茅草葺舍 주거는 반드시 산골짜기에
있으며, 대개 띠〔茅草〕로 이엉을 엮어 지붕을 이었다"[23]라는 구가 있고『수서(隋書)』
에 "共室而寢 한 방에서 잠을 잔다"[24]이라는 말이 있음을 보아, 민가의 절검(節
儉)한 것을 알 것이다.

　다시 사찰건축도 오늘에 와서 유적이 없으므로 그 형태를 볼 수 없으나,『사
기(史記)』를 참고하건대 소수림왕(小獸林王) 5년에 이불란사(伊弗蘭寺)와 초
문사(肖門寺)를 국내성에 창건함을 비롯하여, 광개토왕(廣開土王) 2년에는 평
양에 아홉 사찰을 창건하고, 문자왕(文咨王) 7년에 금강사(金剛寺)를 창건하
고, 영류왕(榮留王) 때에는 중대사(中臺寺) · 진구사(珍丘寺) · 유마사(維摩
寺) · 연구사(燕口寺) · 대승사(大乘寺) · 대원사(大原寺) · 금동사(金洞寺) ·
개원사(開原寺) 등이 있었음이『삼국유사(三國遺事)』중에 보이고, 보장왕(寶
藏王) 때에는 반룡산(盤龍山) 연복사(延福寺)〔『여지승람(輿地勝覽)』〕, 백록원
사(白鹿園寺)〔『일본서기(日本書紀)』[6]〕가 있고, 그 외 영탑사(靈塔寺) · 육왕
탑(育王塔) 등이 있었으나 그 위치는 지금 알 수 없다. 다만 이러한 사찰들이
산간에 있지 아니하고 성읍(城邑) 가까이 건립되었을 것은 당시 불교의 성질
로 보아 넉넉히 짐작할 수 있는 바이다. 지금 평양 모란봉의 일부인 영명사(永
明寺)는 또한 고구려 사찰 유적의 하나가 아닐는지, 만약 나의 억측에 오산이
없다면 당대의 사찰이 민간과 떠나지 아니한 승경(勝景)에 얼마나 동착(憧着)

했던가를 짐작할 수 있다.

또 당대 불교건축의 중심인 탑파(塔婆)가 한 기(基)조차 존재가 없으므로 그 형식을 논고(論考)하기 어려우나, 『삼국유사』에 보이는 영탑사에는 팔면칠급(八面七級)의 석탑이 있었고 요동성(遼東城) 육왕탑은 칠중(七重)의 목탑이었다 하니, 이 기술(記述)을 그대로 신빙할 바는 못 되나, 그러나 단편적이나마 당탑(堂塔)의 장엄이 소홀치 않았음을 알 것이다.

이상과 같이 너무나 드문 고구려의 건축적 유물에 일개의 첨화적(添花的) 존재가 있으니, 그는 고구려의 분묘예술(墳墓藝術)이다. 지금 가장 유명한 것을 다음에 열거해 보면,

광개토왕릉〔廣開土王陵, 일명 장군분(將軍墳)〕—성경성(盛京省) 집안현(輯安縣)[25]

태왕릉(太王陵)—성경성 집안현

천추총(千秋塚)—성경성 집안현

삼실총(三室塚)—성경성 집안현

산연화총(散蓮花塚)—성경성 집안현

귀갑총(龜甲塚)—성경성 산성자(山城子)

미인총(美人塚)—성경성 산성자

노산리(魯山里) 개마총(鎧馬塚)—평남 대동군(大同郡) 시족면(柴足面)

토포리(土浦里) 대총(大塚)—평남 대동군 시족면

호남리(湖南里) 사신총(四神塚)—평남 대동군 시족면

팔각천장총(八角天障塚)—평남 순천군(順川郡) 북창면(北倉面) 송계동(松溪洞)

용호동(龍湖洞) 고석총(古石塚)—평북 운산군(雲山郡) 신동면(新東面)

매산리(海山里) 사신총—용강군(龍岡郡) 대대면(大代面)

화산리(花山里) 감신총(龕神塚)―용강군 신녕면(新寧面)

화산리 성총(星塚)―용강군 신녕면

안성동(安城洞) 대총(大塚)―용강군 지운면(池雲面)

안성동 쌍영총(雙楹塚)―용강군 지운면

간성리(肝城里) 연화총(蓮花塚)―강서군(江西郡) 보림면(普林面)

삼묘리〔三墓里, 우현리(遇賢里〕 삼묘―강서군 강서면(江西面)

등이 있다. 이들 분묘의 외관을 구성한 재료는 석재(石材)와 토재(土材)의 두 가지가 있다. 토총(土塚)은 삼실총 이하의 것이 모두 그것이니, 외관은 자못 금일의 토총에서 보는 바와 같은 원분(圓墳)을 이룬 것으로 하등 미관의 대상이 될 수 없는 것이나 그 내부 구조에 미적 생명이 있는 것이므로 이는 다음에 미루고, 천추총 이상의 삼릉묘(三陵墓)는 석재로 구성한 것으로서 외관에 일기(一奇)를 이루었으니 이를 약술해 보자.

이 석총의 가장 대표적인 존재는 광개토왕릉(일명 장군분)이다. 이는 유명한 호태왕비(好太王碑)가 능 아래에 있으므로 예(例)의 명명(命名)을 받은 것이다.

「위지」에 말한바 "積石爲封 돌을 쌓아서 봉분을 만든다"[26]식으로서, 사각 화강

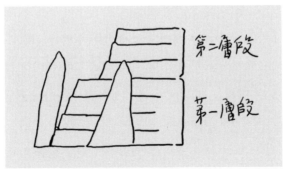

3. 장군분(將軍墳). 중국 성경성 집안현.

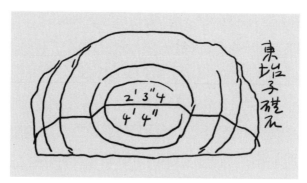

4. 동대자(東坮子) 초석(礎石). 중국 성경성 집안현.

석을 내물려 가며 경사있게 사층을 방형(方形)으로 쌓아 기단(基壇)을 만들고, 제이단도 같은 모양의 수법으로 면적을 좁혀 삼층석을 쌓아 이상의 계단을 여개방차(餘皆倣此)로 칠단을 올려 쌓았다. 〔이 수법은 같은 곳 동대자(東坮子)의 초석에 나타나 있다.(그림 4) 백제 웅진성(熊津城)의 축성법도 그러하고, 경주 첨성대(瞻星臺)의 축석법도 그러하다. 이것이 조선식 축성법의 고유한 기술이 되어 오늘날까지 미쳤으니, 조선 축성의 내부 강력(强力)이 비록 타국의 축성법에 비하여 허약하나 도리어 오래 견딤은 그 축성법의 특징의 소치이다〕 이리하여 최상부에는 약간 봉토(封土)를 하였다. 기변(基邊)의 장방(長方)이 약 백 척, 전체 높이가 사십여 척에, 저 이집트 만년문화(萬年文化)를 상징하는 금자탑(金字塔)보다 비록 작음이 있다 하나, 또한 조선 만년문화를 상징할 만한 위관(偉觀)임에 틀림이 없다.

이러한 방분(方墳)의 형식은 재래 중국에 있던 수법이라 별로 신기할 바 없으나, 그러나 이러한 축석의 분묘는 동아(東亞)에 드문 예이니 그 특색의 하나요, 기단 사면에 큰 잡석을 세 개씩 돌려 막았음은 러시아 쿠프랍(Kuprahb)의 형식과 한가지인 멘히르(menhir)의 수법을 남겼고 현실(玄室) 구조에는 돌멘(dolmen)의 수법을 남겼으니, 우리는 이곳에서 한문화(漢文化)와 스키타이(Scythai) 문명의 교향악을 볼 수 있다.

내관(內觀)

다음에 고분의 평면도양(平面圖樣)을 볼 때, 낙랑시대(樂浪時代)의 고분 형식을 계승하여 연도(羨道)·전실(前室)·현실(玄室) 등이 의연히 성행하였으나 그 배치에서는 정연한 형식을 취하게 되었으니, 이는 일단의 진보라 하겠으나 또한 공식화된 감을 면하지 못할 것이다. 재료에서도 와전(瓦磚)은 돈연(頓然)히 사라지고 순전한 거석(巨石)의 수용(需用)이 일약 발전하였으므로, 입체 형식에서도 낙랑 이전 시대까지의 궁륭식 현실은 사라지고 고구려의 특유한 방한(方限)을 중첩한 양식인 궁륭적 투팔양식(鬪八樣式, Laternen Decke)이 생기게 되었다. 이는 방(房)의 입체 평면이 방형〔내지 구형(矩形)〕을 이룰 제, 그 위에 곧 방형 천장을 덮지 않고 우선 그림 5의 좌측과 같이 천장 네 모퉁이에 삼각형의 방한을 덮으면 중앙에 방형 공간을 남긴다. 이 방형 공간의 네 모퉁이를 또 삼각형의 방한으로 덮으면(그림 5의 우측) 천장 면적은 전번보다 좁아지고 입체 면적은 넓어진다. 이와 같이 사방형 천장을 거듭하여 사십오도 각도로 중첩함으로써 천장을 좁힐 수 있으며 동시에 입체 면적을 넓히는 수법이니, 이는 인도로부터 중앙아시아를 거쳐 신강성(新疆省)을 지나 고구려에까지 전파된 것으로 볼 수 있다. 이러한 수법이 가장 발달되면 예의 서양의 궁륭식 건축에 흔히 사용되는 공벽(栱壁, pendentive)이라는 것이 되나니, 우리는 이것을 감신총(龕神塚)·팔각천장총(八角天障塚) 등에서 볼 수가 있다. 그

5. 고분(古墳)의 천장 구조.

러므로 이 궁륭적 투팔양식의 천장은 고구려시대에 와서는 벌써 그 원시적 형태를 벗어나 완성기에 이르려는 과정을 보이고 있다 할 것이다. 이 점으로 보아서도 고구려에는 불교 수입 이전에 벌써 서방문화와의 공통성이 많았음을 알 것이요, 낙랑고분이나 삼실총 등의 평면계획이 저 인도의 석굴〔차이티아(chaitya, 制多)〕평면이나 중앙아시아의 석굴〔베제클리크와 쿰트라 등(Bäyäklik u Kumtura etc)〕평면과 일련의 기맥(氣脈)을 보임이 있으니 양식 계통사상(系統史上) 또한 흥미진진한 문제이다.

다음에 가장 대표적인 고분들의 내부 구조미(構造美)를 보자. 집안현에 있는 '삼실총'은 외관은 일개의 소형 원총(圓塚)에 지나지 않으나 내부는 세 개의 석실이 'ㄱ'자로 배열되었고, 그 주실(主室)은 통로로 연결되고 제일실에는 기다란 연도가 있다.(참고도판 9) 제일실의 면적은 방(方)이 약 아홉 자로 벽은 석축으로 되었고 벽의 위로부터는 오층 방한(方限)이 첩출(疊出)하여 천장의 면적을 좁혀 가다가 마침내 삼각형 방한으로 네 모퉁이를 받아 궁륭적 투팔식 천장을 이루었다. 제이실과 제삼실의 수법도 이와 같다. 그리고 석벽에는 회토(灰土)를 두껍게 발라 그 위에 문양회화(文樣繪畫)를 그려서 실내를 장식하였다.

같은 지역에 있는 '산연화총(散蓮花塚)'의 수법은 이와 달라 전실과 현실의 양실(兩室)이 전후로 배치되고, 그것을 연결하는 연도가 갸름하게 되어 있어 마치 '干'자형의 배치를 이루었다. 석벽에 회토를 바르고 그 위에 갖은 문양을 그려 장식한 것은 전자와 같으나, 그 천장에는 일종의 내만형(內彎形)의 궁륭 방한으로 공벽을 구성하고 그 위에 궁륭적 투팔천장을 받았다.(참고도판 10) 그 구조 경영 방법의 교묘함은 실로 동서에 예가 드문 것이요, 미적 환상의 자유로운 현현을 찬탄하지 않을 수 없다.

이와 같은 천장 수법은 화산리 '감신총'에도 남아 있고 매산리 '사신총'에도 남아 있다. 이 중에 특히 주의할 것은 감신총의 전실이니, 즉 동서 양벽에

각각 장방형의 감실(龕室)이 설치되어 있고 그 속에는 분묘의 주인공인 듯한 인물을 봉안(奉安)하고 있다. 간성리(肝城里) 연화총도 동일한 감벽(龕壁)을 가졌으나 파괴가 심함은 유감이다.

이 중에 가장 비약적 흥미를 가진 천장 구조는 순천(順川)에 있는 '팔각천장총〔천왕지신총(天王地神塚)〕'이다. 전실과 현실과 연도 등의 배치 형식은 조금도 다를 것이 없다. 평면 방형의 현실 천장이 방형으로부터 팔각형의 공벽으로, 팔각형에서 다시 방형으로, 그리하여 투팔식 천장으로 끝나는 그 구조의 순서는 실로 기상천외한 독특한 일례를 구성하였다. 더욱이 층층이 변화해 가는 천장을 지지하기 위하여 역학적 구성을 떠난 장식 차수(叉手)가 층층이 나열되고, 소두(小斗)에는 수면(獸面)이 장식되고, 전면(全面)에는 채화(彩畵)로써 일일이 장엄하였다. 실로 아름다운 환상적 가구(架構)이다. 너무나 아름다운 기분의 표현이다.

최후로 우리는 안성동 대총과 쌍영총의 구조를 잊을 수 없다. 전자의 특색은 전실의 구조에 있고, 후자의 특색은 현실 및 전실 간의 간도(間道)의 구조에 있다. 전자의 전실 천장은 세 구(區)로 나뉘어 각 구마다 궁륭 투팔천장이 시설되었고, 벽간에는 기둥과 미량(楣樑)과 차수와 양봉(梁捧)이 그려져 있어 그 건축적 구조 양식을 보인다. 현실과의 통로가 중앙에 열리고 좌우에는 조그만 벽공(壁孔)이 뚫렸다.(참고도판 7) 이러한 천장, 이러한 벽공을 르 코크(A. Le Coq)의 '중앙아시아 탐험기'에서도 볼 수 있어, 우리는 수만 리를 격한 채 알타이 문화와의 공통성을 처처(處處)히 보는 듯하여 스스로 나오는 득의(得意)의 웃음을 금치 못한다. 더욱이 쌍영총에 나타난 저 쌍영의 팔각도 그러하거니와, 주두(柱頭)의 표현, 주초(柱礎)의 표현에서 서역(西域) 일대에 흐르는 지주(支柱)의 수법과 일련의 기맥이 있음을 억찰(憶察)하는 동시에, 고구려의 수법이 많이 가미되어 있음도 간과할 수 없다.(참고도판 8) 뿐만 아니라 주신(柱身)에는 엔타시스가 있으니, 저 그리스 민족이 자랑하는 아테네의

파르테논 신전의 건축미만을 용허(容許)할 수 없고, 다시 쌍룡으로써 장엄하였으니 곡부(曲阜) 노국(魯國)의 공묘(孔廟)만이 어찌 장엄하다 하랴.

결론

이상으로써 우리는 고구려의 건축미술사를 마칠 수밖에 없다. 국파(國破)한 지 이미 천오백유여 년, 한풍(寒風)이 남북으로 후려치는 고지(古地)에 폐허조차 사라지려거든, 하물며 지상의 건물이 남아 있을 수 있으랴. 다만 고인(古人)이 영혼의 안주(安住)로 경영하고 장식한 고분에서 과거 건축의 몇 가지 구조 수법을 추상(推想)하여 그 미적 효과를 복원시킬 따름이다. 물론 총론에서도 말한 바와 같이 분묘는 결코 미술의 대상은 될 수 없다. 신라의 분묘가 그러하고 백제의 분묘가 그러하다. 그는 지하의 건물인 까닭이다. 그러나 지금 고구려의 고분을 발굴하여 그 미적 가치를 운운하였다. 분묘는 발굴하여 미적 감상에 충당할 성질의 것이 아니다. 우리는 이것을 고구려 고분 발굴 당초에 기약하지 못했던 것이다. 다만 고고학적 사업의 결과로 우연히 고구려 고분에서 미적 대상을 얻었다. 실로 우연의 결과이다. 그리하고 이 사실은 오로지 고구려에서만 행하였고 또 끝나고 말았다. 분묘의 내부가 이와 같이 장엄한 것이 세계 어느 곳에 있는가. 우리는 실로 그 예를 들 수 없다. 그 외관은 비록 일개의 토총에 지나지 않고 누누(累累)한 집단에 지나지 않으나, 그 내부 구조는 실로 고구려의 오백 년 문화를 웅변으로 설토(說吐)하고 있는 것이다.

제2절 백제의 건축

백제는 처음에 위례성〔慰禮城, 직산(稷山) 부근〕에 잠도(暫都)하였다가 시조왕(始祖王) 13년에 남한산성(南漢山城)에 이도(移都)하여 있은 지 삼백칠십

오 년 후 근초고왕(近肖古王) 26년에 북한산성(北漢山城)에 도읍하였고, 백사 년 후 문주왕(文周王) 원년에 웅주〔熊州, 공주(公州)〕에 도읍하였고, 육십삼 년 후 성왕(聖王) 16년 때 소부리(所夫里, 부여)에 정도(定都)하여 의자왕(義慈王) 20년에 나당연합군(羅唐聯合軍)에게 파멸되고 말았다.

이 역시 국파(國破)한 지 천오백여 년이라 폐허에는 오직 한아(寒鴉)가 날 뿐이거니와, 건국 당초에는 북으로 한(漢) 대방군(帶方郡)에 접하여 그 문화를 받고, 서(西)로 황해(黃海)를 격하여 오(吳)·초(楚)의 문화를 받아 동(東)으로 신라에 전하고, 남(南)으로 일본에 파(播)하여 청구문화(靑丘文化)의 선구를 이루던 그들이다.

국초의 도읍인 위례성은 북으로 한수(漢水)를 띄고, 동으로 성거산(聖居山) 고악(高岳)에 거(據)하고, 남으로 옥택(沃澤)을 바라보고, 서(西)로 대해(大海)에 접하여, 둘레〔周〕가 천육백구십 척인 그 성곽이 또한 장엄하였겠으나 오늘에는 온조왕(溫祚王)의 고사(古祠)만이 있을 뿐이다. 온조왕 13년에 경영한 남한산성(南漢山城)의 한도(漢都)도 한수(漢水)의 남쪽에 있어, 토양(土壤)이 고유(膏腴)한 옥토(沃土)라 성궐(城闕)을 경영한 지 이 년, 온조왕 15년에 낙성(落成)된 신궁(新宮)은 "建儉而不陋 華而不侈 검소하지만 누추하지 않고, 화려하지만 사치스럽지 않게 지었다" 하니 그들의 경영이 소박하였음을 알 것이요, 고이왕(古爾王)은 서문(西門)에서 관사(觀射)를 하고 28년에는 남당(南堂)을 신영(新營)하여 자포금관(紫袍金冠)으로 비로소 청정(聽政)하였으며, 비류왕(比流王) 17년에는 궁 서쪽에 사대(射臺)를 신축하여 연무(鍊武)함이 있었으니 제도(制度)의 번화(繁華)해짐을 알 것이다. 다시 근초고왕(近肖古王)이 북한산성도(北漢山城都)를 경영함으로부터 문주왕(文周王) 이도(移都)에 이르기까지 여러 왕의 경영이 번다해졌으니, 진사왕(辰斯王)의 구원행궁(狗原行宮)은 번화의 최(最)였으며, 개로왕(蓋鹵王)의 누각대사(樓閣臺榭)는 삼대(三代)의 중수(重修)로서 최외(崔嵬)하고 장려(壯麗)하였다 한다. 실로 호거용반

(虎踞龍盤)의 금성천부(金城天府)였으나, 마침내 고구려에 쫓기어 문주왕 원년에는 웅진(熊津)에 이도하게 되었다. 계악(雞岳)이 주천(柱天)하고 웅천(熊川)을 금대(襟帶)한 승경(勝景)으로, 금일에 공산성(公山城)이 남아 있어 주위 사천팔백오십여 척의 석축으로 처처에 감천(甘泉)이 솟고 당대의 와전(瓦甓)이 흩어져 있다.

동성왕(東城王)은 궁 동쪽에 임류각(臨流閣)을 경영하였으니 높이가 오십여 척이요, 영소영대(靈沼靈臺)를 조영하여 기화요초(奇花瑤草)와 이수기금(異獸奇禽)을 방치했다 하니 기타를 가히 추측할 만하다. 뿐만 아니라 그 석축의 일부에는 고구려 호태왕릉(好太王陵)의 석축 수법(그림 6의 오른쪽)이 남아 있으니 동일 문화권 내의 민족임을 알 수 있고, 파전(破磚)에는 능각(稜角)을 죽이는 수법(그림 6의 왼쪽)이 남아 있으니 백제민족의 특성을 알 수 있다. 또 동성왕 11년에는 남당(南堂)에서 연신(宴臣)하였고, 20년에는 웅진교(熊津橋)를 부설(敷設)하였으니, 산하(山河)에 영대(映蹛)하는 인공(人工)의 미가 날로 화려해짐을 알 것이다.

이러한 재래 조선식 축성법에 일대 혁명을 이룬 것이 즉 성왕(聖王) 16년에 경영한 부여성(扶餘城)이다. 재래의 축성이 천험(天險)의 산곡(山谷)에 거(據)하여 대하(大河)를 적극적으로 이용하지 않음에 대하여, 부여성은 동북으

6. 축성법(築城法, 오른쪽) 및 방전(方塼, 왼쪽).

로부터 서남에 만류(彎流)하는 금강(錦江) 강수(江水)를 자연의 참호로 이용하고, 다른 방향으로는 산곡의 지세를 이용하여 동북의 부소산성(扶蘇山城)을 포함한 반월형(半月形)을 이루고, 성벽의 양 끝이 금강에 달하게 하고 그 안에 시가지를 이루었으니, 이를 일러 반월성(半月城)이라 한다. 이는 중국의 축성법을 조선에서는 최초로 응용하여 일대 진보를 보인 것이다.

석축의 둘레[周]가 만삼천여 척, 성 안에는 사비궁(泗沘宮)을 비롯하여 망해궁(望海宮) · 황화궁(皇華宮) · 태자궁(太子宮), 기타 여러 궁이 처처에 총립(叢立)하였다. 특히 무왕(武王) 35년에는 궁 남쪽에 천지(穿池)하여 인수(引水)하기 이십여 리에, 양안(兩岸)에 양류(楊柳)를 심고 물 속에 도서(島嶼)를 쌓아 방장선산(方丈仙山)에 의(擬)하고, 의자왕은 망해정(望海亭)을 궁 남쪽에 경영하였으며 태자궁을 사려(奢麗)히 하여 민원(民怨)을 샀고 자온대(自溫臺)에서 탕유(蕩遊)하여 국가를 멸망하기에 이르렀다.

이상은 도성(都城) · 궁실(宮室)의 유례가 없으므로 다만 문헌적 고찰에 그쳤거니와, 다음에 사찰건축을 볼진대, 침류왕(枕流王) 때에 호승(胡僧) 마라난타(摩羅難陁)가 불교를 내포(來布)함으로부터 이듬해에는 한산(漢山)에 불사(佛寺)를 창건하였으니, 이로부터 『북사(北史)』에 이른 바와 같이 "有僧尼多寺塔 남승과 비구니가 있고, 사탑이 많았다"[27]의 조영이 번다했을 것이나, 그 수법은 이제 알 수가 없다.

성왕 19년에는 양(梁)나라로부터 공장(工匠) · 화사(畵師)를 청래(請來)하여 당탑(堂塔)의 장엄을 구비케 하였으니, 왕흥사[王興寺, 법왕(法王) 2년], 칠악사(漆岳寺, 법왕 2년), 오합사(烏合寺), 천왕사(天王寺), 도양사(道讓寺), 백석사(白石寺), 미륵사(彌勒寺), 호암사(虎嵒寺), 사자사(獅子寺), 북부수덕사(北部修德寺), 달라산사[達拏山寺, 『법화경(法華經)』에 전하는 기록], 전주(全州) 보광사(普光寺), 익산(益山) 오금사(五金寺), 전주 경복사(景福寺) 등은 가장 유명한 것이다. 그러나 하나도 그 유적을 확실히 정립할 수 없거니

와,[7] 취중(就中) 왕흥사는 국가적 경영의 대사(大寺)로 법왕(法王) 2년으로부터 무왕(武王) 35년까지 전후 삼십오 년간을 경영한 대찰이라. 『삼국사기』에는

其寺臨水 彩飾壯麗 王每乘舟 入寺行香

 그 절은 강가에 있었는데, 채색으로 웅장하고 화려하게 꾸몄다. 왕은 매번 배를 타고 절에 들어가 스님들에게 향을 나누어주는 의식을 거행하였다.[28]

이라고 대서특필(大書特書)하였으니 그 장엄함을 알 수 있거니와, 『삼국유사』에 "其寺亦名彌勒寺 그 절 이름은 또한 미륵사라고도 하였다"[29]라는 구가 있으므로 익산의 미륵사와도 혼란되나 또한 그 유지를 정립할 만한 확증이 생기지 않음은 유감의 하나다. 그렇다면 익산의 미륵사는 어떠한 것인가. 『삼국유사』에는 무왕이 즉위 초에 후비(后妃)와 더불어 사자사에 행행(行幸)하려던 도중 용화산(龍華山) 아래 큰 연못가에서 미륵삼존이 현출(現出)하였음으로 인하여 그곳에 전(殿)·탑(塔)·낭무(廊廡) 각 삼소(三所)를 창립하였다 한다. 그러나 글의 전후 관계로 보아 이는 신라 초기 안승왕(安勝王)의 조영(造營)이라 하고,[8] 같은 터에 있는 육층 서탑(西塔)의 수법이 이를 설명하는 것이라 하지만 그러나 이는 역시 의문이다. 즉 무왕, 『삼국사기』에 전하는 무왕은 무부천종(無父賤種)이 아니고 당당한 왕자인 것이 그 첫째요, 무왕과 진평왕(眞平王)은 상공상략(相攻相略)의 반목에 있었음이 그 둘째요, 선덕왕(善德王) 때에 황룡사탑(皇龍寺塔) 건설 시 신라는 백제의 공장(工匠)을 빌려 비로소 성공했던 만치 신라의 문물이 뒤떨어졌던 것인데 도리어 선덕왕 이전에 백제를 도왔다는 것도 의심되는 점이다. 이 여러 점에서 우선 『삼국유사』의 전설은 파기될 만하다. 그러므로 일절 이러한 것은 불문에 부치고 오직 유지(遺趾)의 고증만을 필요로 할 것이다.

미륵사는 사찰 배치법에 있어 엄연한 백제의 칠당가람제(七堂伽藍制)를 엄수한 점에서 백제 고찰의 유지임이 틀림이 없다 한다.[9] 하여튼 이는 후고(後考)에 맡기거니와 백제의 칠당가람법이란 무엇인가 하면, 중문(中門)·탑(塔)·금당(金堂)·강당(講堂)을 자오선(子午線) 위에 직선으로 배열하고 중문과 강당을 보랑(步廊)으로 연결하여 장방형의 평면을 이루는 배치법이니, 이 배치가 한 개의 사찰형식을 이루는 것이다. 그러나 이 미륵사에서는 동서 이백 척, 남북 삼백 척의 이대(二大) 가람이 중간에 백 척 간격을 남기고 좌우에 배열되었고, 동서 삼백 척, 남북 사백 척가량의 일대 가람이 그 위에 '品' 자형으로 배치되었으니, 전 사찰의 면적이 구백 척 내지 천 척 사지(四至)의 대가람이었으니, 이는 실로 국가의 조영이 아니면 가히 성공하지 못할 위대한 경영이었음을 알 것이다.

이 외에 「백제본기(百濟本紀)」에서 성마(騂馬)가 백제의 멸망을 명사(鳴死)하던 오함사(烏含寺)도 그 유지(遺址)가 미상하거니와, 최치원(崔致遠) 찬(撰)의 무염국사대낭혜화상백월보광지탑비명(無染國師大郞慧和尙白月葆光之塔碑銘)에 "藍浦聖住寺原名烏合寺 남포(藍浦) 성주사(聖住寺)는 원래 이름이 오합사(烏合寺)이다"라 하였으니, 아지못게라 이 또한 백제 고찰의 유적이 아니냐.

이와 같이 백제 고국(故國)에서는 그 사찰건축의 수법을 규지(窺知)할 만한 유지가 없고 다만 문헌에 두셋 잔류함은 천고의 유한(遺恨)이나, 그러나 당시에 백제의 문화를 일일이 승계한 일본에는 동양 최고(最古)의 목조건축인 나라 호류지(法隆寺)가 남아 있어, 그 양식 계통이 남북조시대 남조(南朝)의 것으로 당탑(堂塔)의 장엄이 세계에 최외(崔嵬)할지라, 백제의 어느 대공(大工)의 성업(成業)인지 영원의 의문이거니와, 위덕왕(威德王) 전후에 도거(渡去)한 불공사장(佛工寺匠)도 많거니와 한갓 사공(寺工)의 태량말(太良末)·태문(太文)·가고자(賈古子) 세 사람의 성명이 죽백(竹帛)에 남아 있고, 저 신라의 국찰인 황룡사 구층탑의 조성을 위하여 건너간 거장(巨匠) 아비지(阿非知)의

이름은 미지의 이백여 장인과 한가지로 건축미술사상(建築美術史上) 잊지 못할 존재이다.

이와 같이 백제건축의 유례(遺例)가 절무(絶無)한 이곳에 한 개의 불탑이 남아 있어 백제건축을 위하여 만장(萬丈)의 기염을 토하고 있는 자 있으니, 그는 즉 부여의 평제탑(平濟塔, 참고도판 11)이다.[10] 항용 이것을 당군(唐軍)의 기공탑(紀功塔)으로서만 보나, 그러나 그 기명(紀銘)에 보이는 바와 같이("刊茲寶刹 用紀殊功 이 보찰에 새겨서 특별한 공을 기념한다") 이는 원래 있던 사찰을 불질러 버리고 그 나머지 소탑(燒塔)에 기공한 것이니, 문적(文籍)의 인멸로 찰명(刹名)은 망실했으나 백제시대의 불탑임에는 틀림없다. 이 탑은 일매(一枚)의 반석(盤石) 위에 상하 복석(覆石)과 간대석(竿臺石)의 삼석(三石)으로 된 일성기단(一成基壇) 위에 오층 탑신(塔身)이 놓였으니, 제일층의 탑신의 높이 오 척, 일매 방한석(方限石) 위에 능각(稜角)을 소쇄(消殺)한 공석(栱石)이 놓이고 그 위에 엷은 옥석(屋石)을 덮었다.(그림 7의 왼쪽) 제이층 이상으로부터는 기단과 같은 수법으로 탑신을 만들고 일일이 공석을 넣어 오층까지 이르렀다. 초층의 너비[廣]가 약 팔 척, 석주(石柱)가 네 모퉁이에 돌출하고, 이층 이상의 감축률이 준급(峻急)하므로 절대의 안정감을 얻었고, 능각을 모두 삭쇄(削殺)하였으므로 위대한 박력(迫力)을 얻었고, 첨공(檐栱)이 간략하므로 관대한 맛을 얻었고, 옥석(屋石)이 엷으므로 경쾌한 맛을 얻었다. 이는 백제건축의 유일한 실례이며 유일한 미적 걸작이다. 다만 하나의 실례이지만 능히 백제의 전 특색을 구비하였으니, 주석(柱石)이 네 모퉁이에 깊이 나옴도 그 특색의 하나요, 일개의 삭쇄된 능각을 가진 공석(栱石)으로써 첨공을 표현함도 그 특색의 하나요, 넉 장의 판석을 엇물려 가며 옥개를 표현함도 그 특색의 하나요(그림 7의 오른쪽), 모든 부분의 능각을 약간 삭쇄하여서 힘의 내재 박력을 표현함도 그 특색의 하나이다. 이 모를 죽이는 법은 공주산성에서 발견되는 와전의 사각(四角)이 소삭(消削)됨으로 알 것이요, 백제 왕릉 내부 천

7. 정림사지탑의 전각 구조(왼쪽)와 옥개의 판석(板石) 쌓기(오른쪽). 충남 부여.

장구조에 벽과 천장이 직각으로 접속치 않고 경사된 공석으로 일단 완화시킨 후 천장을 만드는 것이 그 실례의 하나이다.

의재(宜哉)라, 탑의 걸작임에여! 처처에 이를 모방한 불탑이 있으니 전주 귀신사(歸信寺) 삼중탑(三重塔), 옥구(沃溝) 오중탑, 서천(舒川) 비인면(庇仁面) 오중탑, 공주 계룡산 오중탑이 그것이다. 이는 모두 고려조의 작품이나 저 백제탑(百濟塔)을 모방함에는 그 규(規)를 같이한 것들이다.

다시 잠깐 민가의 형식을 보건대, 『삼국지』에는 "挹婁之人… 居山谷間 大家 深至九梯 以多爲好 읍루 사람들은… 산골짜기 사이에 산다. 대가(大家)는 그 깊이가 아홉 계단에 이르며, 계단이 많을수록 좋다고 여긴다"[30] 운운의 구가 있고, 「후위서(後魏書)」에는 "百濟… 其民上著 地多下濕 백제… 그 백성들은 토착생활을 하는데 지대가 대부분 낮고 습하다"[31]이란 구가 있고, 『조선부(朝鮮賦)』에 "以基多高故須梯升 그 터가 대부분 높았으므로 사다리가 필요하였다"이란 구가 있으니, 아울러 생각할 때 우리가 총론에서 말한 바와 같은 고상계(高床系) 건축이 유행하지 않았나 한다. 문간(文簡)하므로 단언치 않는다.

이상으로써 우리는 백제의 건축사를 마칠 수밖에 없다. 고구려와 같이 유물이 적으므로 그 고찰을 충분히 하지 못했거니와, 고구려에는 몇 개의 고분건축이 있어 당대 건축 형식을 복원함에 많은 도움이 있었으나, 그러나 백제의 고분은 고고학적 존재 이전에 아무것도 아니요, 다만 일개의 석탑파가 있어 그 전모를 규찰케 할 뿐이다. 또 나라의 호류지와 아울러 백제건축의 특질을

종합하여 보건대, 그 건축 계통은 일찍이 중국 남북조(南北朝) 계통 중 남조 계통을 많이 받아 재래 백제의 고유한 형식에 섭취하였을 것이요, 그 수법적 특질을 보건대 모[稜]를 죽이고 번쇄(繁瑣)에 흐르지 않고 경쾌하였던 것이 중심적 특질이었음을 알 것이다.

가락(駕洛)의 건축

『삼국유사』에 의하면 가락왕(駕洛王) 등위(登位) 초년기(初年記)에

俾創假宮而入御 但要質儉 茅茨不剪 土階三尺

왕이 임시 대궐을 짓게 하고 들었으나 다만 질박과 검소를 바랄 뿐으로, 짚 이엉도 자르지 않고 흙으로 된 섬돌 층대가 삼 척 높이밖에 안 되었다.[32]

이라 하였고, 익년기(翌年記)에는

築置一千五百步周廻羅城 宮禁殿宇及諸有司屋宇 虎庫倉廩之地 事訖還宮 偏徵
國內丁壯人夫工匠 以其月二十日資始金陽 暨三月十日役畢 其宮闕屋舍 俟農隙而
作之 經始于厥年十月 逮甲辰二月而成 涓吉辰御新宮

주위 천오백 보 되는 외성[羅城]에 궁궐 전각 및 일반 관사들이며 무기고와 곡식 창고들의 자리를 잡았다. 일을 마치고 대궐로 돌아와서 국내의 장정 역부들과 재인바치들을 두루 징발하여, 그 달 20일부터 견고한 성터[金湯][33]를 닦기 시작하여 3월 10일에 이르러 역사를 마쳤다. 궁궐과 관사들은 농한기를 타서 짓는데, 이 해 10월부터 공사를 시작하여 갑진년 (44) 2월에 낙성하고, 좋은 날을 받아 왕이 새 대궐로 들어갔다.[34]

운운의 기록이 있고, 기타 중궁(中宮)·빈관(賓館)·내고(內庫) 등이 있어 원만한 장엄을 구비한 듯하다.

以元嘉二十九年壬辰 於元君與皇后合婚之地創寺 額曰王后寺… 自有是事五百後 置長遊寺(「佛寺」『三國遺事』)

원가(元嘉) 29년 임진(452)에 시조왕과 황후가 함께 혼인한 곳에 절을 짓고 왕후사(王后寺)라는 이름으로 현판을 붙이고… 이 절이 생긴 뒤 500년 후에 장유사(長遊寺)를 세우게 되었다.[35]('불사'『삼국유사』)

운운의 구가 있고, 같은 책에

塔方四面五層 其彫鏤甚奇 石微赤斑色 其質良脆(金官城婆娑石塔) 탑은 사면이 모가 난 오층이요, 그 조각은 매우 신통하였다. 돌은 약간 붉은빛 무늬가 있고 그 성질이 조금 연하다.('금관성의 파사의 석탑')[36]

라 하였다.

제3절 고신라시대의 건축

신라는 시조 혁거세왕(赫居世王)의 건국 이래 그 멸망까지 경주에 정도(定都)하였으니, 이는 고구려·백제의 국가 중심이 유랑민족에게 좌우되어 왕도의 천이(遷移)됨과 비교하여 토착민족의 중심세력 국가의 발전이었음을 엿볼 수 있는 사실이다. 진한(辰韓)의 조그만 일개 사로국(斯盧國)이 점점 그 세력을 펼치기 시작하여 서기 3세기 전 초반경에는 조령(鳥嶺) 이북까지 그 지계(地界)가 이르렀으며, 6세기에는 인방(隣邦)의 여러 가야국(伽倻國)을 병합하여 북계(北界)는 함흥(咸興)까지 이르렀고, 7세기 반경에 이르러서 드디어 백제·고구려를 멸망시키고 삼국을 통일하기에 이르렀다.

이와 같이 일찍이 국계(國界)가 동북에 편재하였던 관계로 다소 그 고유의

문화를 가졌으나(스키타이 문명이 보다 더 많았음은 그 일례이다), 세력의 확장을 따라 한문화(漢文化)와의 간접적 접촉이 생기고 불교 수입 이래 서역문화(西域文化)와도 접촉하기 시작하다가, 마침내 삼국통일로 말미암아 당대(唐代) 문화를 급거(急據)히 대몽(大蒙)하기에 이르렀다. 그러므로 시대를 따라 그 문화상(文化相)에도 색채가 달랐을 것은 물론이니, 이것을 구별하자면 한문화(漢文化) 수입 이전까지를 제1기, 한문화 수입 이후 불교문화 수입 이전까지를 제2기, 불교문화 수입 이후를 제3기로 나누고, 다시 제3기를 신라통일을 전후하여 세분할 것이다. 그러나 사찰건축은 오히려 추고할 수 있거니와, 세속건축(世俗建築)은 그 유적이 전혀 인멸된 관계상 시대적 분류를 할 만한 여유를 갖지 못하므로, 이것만은 통괄하여 전기(前期)에서 논하겠다.

제1항 세속건축

왕도(王都) 제1기

시조 혁거세왕의 즉위 21년에 금성(金城)을 조축(造築)하였으니, 길이가 삼천칠십오 보요 너비가 삼천십팔 보요 둘레[周圍] 삼십오 리의 대성(大城)이 있다 하나, 오히려 금성의 초지(初址)는 현 경주 읍내 교리(校里)로부터 남천(籃泉)에 이르는 성터에 있었을 법하다.[자비왕(慈悲王) 12년 경도(京都)에 방리(坊里)를 정명(定名)할 때의 지역의 장광(長廣)이 그에 합당한 듯하다] 지금의 경주 읍내의 조리(條里) 구역을 보건대, 동서남북이 각 삼십 리 사지(四至)로 매 일 리를 다시 할구(割區)하여 아홉 개의 정방형을 얻고 다시 이 각 변을 사분(四分)하여 열여섯 구(區)를 얻고 그 중추적 중앙지에 집경전(集慶殿) 유지가 있나니, 이것이 제1기의 왕성(王城)이었을 것이다.

제2기

제2기에 이르러는 읍 동쪽 삼십 리 사지(四至)의 땅으로 황룡사가 그 중앙이 되었으니〔이곳은 원래 용궁남(龍宮南)이라 일컫던 곳으로, 궁전을 조영하려다가 황룡의 현출(現出)로 인하여 급거히 건찰(建刹)한 곳이다〕, 북은 알천(閼川)으로 인하여 일 조리(條里)가 남천(南遷)하고, 서남각(西南角)은 월성(月城)을 포함하여 효불효교(孝不孝橋)로써 문천(蚊川) 대안(對岸)과 격하고, 다시 그 확장을 따라 남방은 남천안(南川岸)까지, 동방은 낭산(狼山) 기슭을 포함하여 보문리(普門里)까지 이른 듯하다.

제3기

제3기 계획은 이상 두 시기의 계획에 누설된 여타 지역을 확장한 것이니, 사천왕사지(四天王寺址)로부터 명활산(明活山) 기슭에 이르는 일대와 알천을 건너 북천면(北川面) 일대와 서부 남방의 사정리(沙正里)로부터 남천을 건너 내남면(內南面)에 이르는 일대 땅의 구역이 그다. 이리하여 전후 세 시기를 통하여 헌강왕(憲康王) 때에 규모의 완성을 보게 이르렀으니, 그 도시계획에 있어 중화(中華)의 도성제(都城制)를 엄밀히 모방하였음을 볼 수 있다. 하여간에 이와 같이 엄연한 조리 구역 중앙에는 황룡사와 월성 사이를 광폭 팔십 척의 남북의 대로가 관통하였으니, 이로써 왕경(王京)을 좌우로 분칭(分稱)하여 동을 좌경(左京), 서를 우경(右京)이라 하였으니 동서의 길이가 약 팔십 리를 이루었고, 다시 가장 넓은 분황사(芬皇寺) 십 리 길이 좌우로 뻗었으니 이는 또 왕경을 남북으로 나누는 조리라, 북으로 삼 조, 남으로 오 조를 헤아릴 수 있다. 『삼국유사』에 신라 전성시(全盛時) 경중(京中) 천삼백육십 방(坊)이라 하였으니, 이상의 고찰(考察)엔 육십사 조리에 지나지 않았으니 다시 더 이십일 조리가 있었을 것이라, 그 규모의 굉대(宏大)함을 가히 알 것이다.

8. 조방(條坊)의 개념.

이미 조방(條坊, 그림 8)이 생긴지라, 자비왕 12년에는 방리의 이름을 정하였으니 그 일례를 보면,

1. 방(坊)으로 부른 것: 반향사상방(反香寺上坊), 반향사하방, 분황사상방(芬皇寺上坊) 등

2. 이명(里名)으로 부른 것: 사량리(沙梁里), 분황서리(芬皇西里), 월명리(月明里) 등

3. 대건축명(大建築名), 방각(方角) 등으로 부른 것: 법류사남(法流寺南), 양관사남(梁官寺南), 양남(梁南) 등

4. 육부명(六部名)으로 부른 것: 사량부(沙梁部), 본피부(本彼部) 등

이 있다.

월성(月城)

월성은 파사왕(婆娑王) 22년의 경영으로, 국운의 융성을 따라 만월성(滿月城)·명활산성(明活山城)·남산성(南山城)을 동남북에 각축(各築)하여서 나성(羅城)을 삼은 금탕성지(金湯城池)로, 역대 궁실이 이에 거하게 되었다. 처음에는 제도의 미비로 겨우 남당(南堂)을 열어 청정(聽政)하기 시작하였으나

소지왕(炤知王) 이래 윤환(輪奐)의 미를 다하여 정청(政廳) 궁전과 유지(遊池) 고루(高樓)가 처처 경영되었으니, 그 중에 가장 융성한 경영은 문무왕(文武王) 전후 쯤이라, 반월성(半月城) 북부에는 연락(宴樂)의 임해전(臨海殿)을 세워 장안(長安)의 금원(禁苑)을 모방하고 안압지(雁鴨池, 참고도판 14)를 파 무산십이봉(巫山十二峰)에 의(擬)하였으니, 당나라 고운(顧雲)은 찬(贊)하여 "山之上兮 珠宮貝闕黃金殿 山之下兮 千里萬里之洪濤 그 산 위에는 구슬·자개의 궁궐과 황금 전각이요, 산 아래에는 천리만리 가없는 넓은 바다로다"[37]라 하였음으로 알 것이다.

이제 잠깐 문헌에 나타난 중요한 궁전건축(宮殿建築)을 보더라도 남궁〔도당(都堂), 249년〕·조원전(朝元殿, 651년)·숭례전(崇禮殿, 687년)·평의전(平議殿, 812년)·좌사록관(左司祿館, 677년)·우사록관(右司祿館, 681년)·진각성(珍閣省)·월정당(月正堂)·내성〔內省, 622년―대궁(大宮)·양궁(梁宮)·사량궁(沙梁宮)〕·임해전(臨海殿, 674년)·안압지(雁鴨池, 674년)·동궁(東宮, 679년)·동궁만수방(東宮萬壽房, 805년)·영창궁(永昌宮, 727년)·영명궁(永明宮, 748년)·월지궁(月池宮, 823년)·내황전(內黃殿)·요석궁(瑤石宮)·고내궁(古奈宮) 등의 궁전이 있었고, 문루(門樓)에는 임해문(臨海門)·인화문(仁化門)·귀정문(歸正門)·현덕문(玄德門)·무평문(武平門)·월상루(月上樓)·망사루(望思樓)·명학루(鳴鶴樓)·고루(鼓樓) 등 기타 각 문이 있었으나, 지금에 하나도 유물이 없으니 그 장엄을 엿볼 수 없다. 이제 남은 두세 유지(遺址)를 살펴보건대, 임해전지는 가장 완연히 남았다. 그 동쪽과 북쪽에는 만만(漫漫)한 안압지와 무산십이봉에 대하여 있고 폭 일 척 칠 촌 오 푼 가량의 초석구(礎石溝)가 남아 있다. 전지(殿址)에서 일찍이 당대(唐代) 예술의 극치를 이룬 초문양(草文樣) 방전(方塼)과 초석을 발견함이 있었다 하니, 우리는 그 전식(殿飾)의 화려함이 어떠하였음을 알 것이다. 또 무산십이봉과 안압지는 전(傳)에 이른바, 장안성(長安城) 대명궁(大明宮)의 태액지(太液

池)가 금원(禁苑)의 북원(北園)에 있어, 태액정(太液亭)이 그 미태(美態)를 못〔池〕 가운데에 투영하고, 함량전(含凉殿) · 봉래전(蓬萊殿) 등이 양안(兩岸)에 총립(叢立)하여, 경염(競艶)의 미가 놀랍다 한다. 그 배치, 그 형태 실로 해골만 남은 이 안압지가 얼마나 유사하냐.〔포석정(鮑石亭) · 첨성대(瞻星臺)〕봉우리 봉우리에 송이송이 피는 백화(百花), 창창한 울림(鬱林) 속에 뛰노는 이수(異獸), 봄비, 가을 바람에 지저귀는 기금(奇禽), 만파식적(萬波息笛)에 연보(蓮步)도 가벼울손 왕자왕손(王子王孫)의 귀불귀(歸不歸)를 슬퍼하지 않을수 없다.

왕궁이 이러하였으니 민가인들 오죽이나 화려하였으랴. 동시(東市) · 서시(西市)는 분황사 십자로를 중심으로 양협(兩挾)에 즐비하였고, 저택은 문천(蚊川) 양안, 낭산(狼山) 중복(中腹) 및 산울(山鬱), 북천(北川) 대안(對岸), 서천 대안, 선도산(仙桃山) 아래, 서악리(西岳里) 일대에 펼쳐졌으니, 서른다섯 채의 금입택(金入宅)은 그들의 풍성(豊盛)을 말하고 사절유택(四節遊宅)은 그들의 치(侈)를 말한다. 헌강왕 6년에

九月九日 王與左右登月上樓 四望 京都民屋相屬 歌吹連聲 王顧謂侍中敏恭曰 孤聞今之民間 覆屋以瓦不以茅 炊飯以炭不以薪 有是耶 敏恭曰 臣亦嘗聞之如此

9월 9일에 왕이 좌우의 신하들과 함께 월상루(月上樓)에 올라 사방을 둘러보니, 수도의 민가들이 즐비하고 노래와 음악 소리가 그치지 않았다. 왕이 시중 민공을 돌아보고 이르기를 "내가 듣기로 지금 민간에서 집을 기와로 덮고 띠풀로 지붕을 이지 않는다 하고, 밥을 숯으로 짓고 나무를 쓰지 않는다 하는데 과연 그러한가"라고 하였다. 민공이 대답하기를, "저역시 일찍이 그와 같은 이야기를 들었습니다"라 하였다.[38]

운운이라 했다. 그러나 민가에 대하여는 일찍이 장식과 제도에 있어 제한이있었으니 이는 중국에서도 주대(周代)로부터 있던 사실이라〔子曰 臧文仲 居蔡

山節藻梲 何如其知也(『論語』「公冶長」) 공자께서 말씀하시길 "장문중(藏文仲)이 큰 거북을 보관하되 기둥머리 두공(斗栱)에는 산(山) 모양을 조각하고 들보 위 동자기둥에는 수초(水草)를 그렸으니, 어찌 지혜롭다 하겠는가"라고 하셨다(『논어』「공야장」)〕 고구려에서도 민가에는 당와(唐瓦)를 불허하였다. 이것이 신라에 이르러서는 실로 자세한 규정의 제도가 되었다.

眞骨 室長廣不得過二十四尺 不覆唐瓦 不施飛簷 不雕懸魚 不飾以金銀鍮石五彩 不磨階石 不置三重階 垣墻不施梁棟 不塗石灰 簾緣禁錦 罽繡野草羅 屛風禁繡 床不飾玳瑁沈香

六頭品 室長廣不過二十一尺 不覆唐瓦 不施飛簷重栿拱牙懸魚 不飾以金銀鍮石 白鑞五彩 不置巾階及二重階 階石不磨 垣墻不過八尺 又不施梁棟 不塗石灰 簾緣禁 罽繡綾 屛風禁繡 床不得飾玳瑁紫檀沈香黃楊 又禁錦薦 不置重門及四方門 廐容五馬

五頭品 室長廣不過十八尺 不用山楡木 不覆唐瓦 不置獸頭 不施飛簷重栿花斗牙懸魚 不以金銀鍮石銅鑞五彩爲飾 不磨階石 垣墻不過七尺 不架以梁 不塗石灰 簾緣禁錦罽綾絹絁 不作大門四方門 廐容三馬

四頭品至百姓 室長廣不過十五尺 不用山楡木 不施藻井 不覆唐瓦 不置獸頭飛簷栿牙懸魚 不以金銀鍮石銅鑞爲飾 階砌不用山石 垣墻不過六尺 又不架梁 不塗石灰 不作大門四方門 廐容二馬

外眞村主與五品同 次村主與四品同

진골의 경우, 집의 길이와 너비가 이십사 척을 넘을 수 없고, 당와(唐瓦)를 이지 못하며, 높은 처마를 달지 못한다. 조각한 물고기 모양 장식물을 드리우지 못하고, 금과 은과 황동과 오색으로 장식하지 못하며, 섬돌을 갈아 만들지 못한다. 삼층 섬돌을 놓지 못하고, 담장에 들보와 마룻대를 설치하지 못하며, 석회를 바르지 못한다. 발의 가장자리는 금(錦)과 계수(罽繡)와 야초라(野草羅)를 금하고, 병풍에 수를 놓을 수 없으며, 침상은 대모(玳瑁)와 침향(沈香)으로 꾸미지 못한다.

육두품의 경우, 집의 길이와 너비가 이십일 척을 넘을 수 없고, 당와를 이지 못하며, 높은 처마와 겹들보와 도리 받침을 시설하거나 물고기 모양 장식물을 드리우지 못한다. 금과 은과 황동과 백랍(白鑞)과 오색으로 장식하지 못하고, 중간 섬돌 및 이층 섬돌을 놓지 못하며, 섬돌을 갈아 만들지 못한다. 담장 높이는 팔 척을 넘지 못하고, 또 들보와 마룻대를 설치하지 못하며, 석회를 바르지 못한다. 발의 가장자리는 계수와 능(綾)을 금하고, 병풍에 수를 놓을 수 없으며, 침상은 대모와 자단(紫檀)과 침향과 회양목으로 꾸미지 못하고 또 비단 보료를 금한다. 겹문 및 사방문(四方門)을 내지 못하며, 마구간은 말 다섯 필을 둘 만하게 한다.

오두품의 경우, 집의 길이와 너비가 십팔 척을 넘지 못하고, 산느릅나무를 쓰지 못하며, 당와를 이지 못한다. 짐승 머리 장식을 두지 못하고, 높은 처마와 겹들보와 꽃모양 도리 받침을 시설하거나 물고기 모양 장식물을 드리우지 못하며, 금과 은과 황동과 동랍(銅鑞)과 오색으로 장식하지 못하며, 섬돌을 갈아 만들지 못한다. 담장 높이는 칠 척을 넘지 못하고, 여기에 들보를 가설하지 못하며, 석회를 바르지 못한다. 발의 가장자리는 금(錦)·계(罽)·능(綾)·견(絹)·시(絁)를 금하고, 대문이나 사방문을 내지 못하며, 마구간은 말 세 필을 둘 만하게 한다.

사두품부터 백성에 이르기까지는, 집의 길이와 너비가 십오 척을 넘지 못하고, 산느릅나무를 쓰지 못하며, 우물 반자 천장을 시설하지 못하며, 당와를 이지 못한다. 짐승 머리 장식과 높은 처마와 도리 받침을 시설하거나 물고기 모양 장식물을 드리우지 못하고, 금과 은과 황동과 동랍으로 장식하지 못하며, 섬돌에는 산돌을 쓰지 못한다. 담장 높이는 육 척을 넘지 못하고, 여기에 들보를 가설하지 못하며, 석회를 바르지 못한다. 대문이나 사방문을 내지 못하며, 마구간은 말 두 필을 둘 만하게 한다.

지방의 진촌주(眞村主)의 경우는 오두품과 같고, 차촌주(次村主)의 경우는 사두품과 같다.[39]—『삼국사기』권제33,「잡지」2, '옥사(屋舍)'

이상은 중신(重臣)으로부터 서민에 이르기까지 옥실(屋室)의 장식에 대한 규정이라, 따라 금제(禁制)의 모든 부문이 왕가(王家)의 건축에는 허락되었던 것을 알 수 있다. 즉 왕가에는 당와를 덮고 비첨(飛簷)을 달고 박풍(맞배)에는

현어(懸魚)가 달리고 수두(獸頭)가 놓이고 중복(重栿)과 공아(栱牙)와 화두아(花斗牙)가 있었다. 금은·유석(鍮石)·동랍(銅鑞)·오채(五彩)로 장식하고 조정(藻井)이 사용되었다. 폐계(陛階)는 삼층 이상의 마석(磨石)이었고, 원장(垣墻)에는 양동(梁棟)으로 덮개를 만들고 석회를 발라 장식하였다. 또 이 글에는 없지만 옥상에는 치미(鴟尾)가 있었으니, 그 유물이 지금 경주박물관에 두셋 남아 있다. 이것을 모두 종합하여 보건대 남북조(南北朝) 이하 당대(唐代)의 수법이 그대로 사용된 듯하다.

제2항 종교건축

신라의 불교는 내물왕(奈勿王) 말년을 전후하여 수입되기 시작하다가[1] 법흥왕(法興王) 15년에 국교(國敎)로서 우(遇)하니, 이에 국력 발흥(勃興)의 기세를 탄 한편으로 중국문화를 급거(急據)히 수입하는 동시에 불교도 승천욱일(昇天旭日)의 세로 전포(傳布)되어 이에 동방의 일대 불교국을 현출(現出)케 되었다. 이리하여 진흥왕(眞興王) 이후로부터는 입지도천(入支渡天)하여 구법(求法)하는 승도가 날로 늘어 서민으로 수계봉불(受戒奉佛)하는 자 열 실(室)에 여덟아홉, 당탑(堂塔)의 경영은 상하를 물론하고 성작(盛作)하였으니, 이에 범패(梵唄) 법종(法鐘)의 소리 전국에 미비(彌沸)하게 되었다. 오늘날 조선 전국에 펼쳐 있는 대소의 제찰(諸刹)이 그 연기(緣起)를 모두 신라에 회부(會附)하느니만치 신라 사찰의 권위는 가장 컸던 것이다. 그 실례는 일일이 열거키 곤란할 만큼 번다하나 사상(史上)에 나타난 것으로 가장 유명한 것만 약거(略擧)하더라도 이하에 표기한 것만큼 적지 않은 수에 달한다. 개중에 A로 표한 것은 평지가람(平地伽藍)을 말한 것이요, B로 표한 것은 산지가람(山地伽藍)을 말함이니, 표에 약견(略見)되는 바와 같이 초기에는 사찰의 조영(造營)이 민간사회와 밀접한 관계를 이루다가 선덕왕(善德王) 말기로부터 선종

명칭	소재	창건연대	현금의 유적 · 유물
A 흥륜사(興輪寺)	경주	법흥왕(法興王) 14년(527)부터 진흥왕(眞興王) 5년(544)까지	석조(石槽)
A 대통사(大通寺)	공주	법흥왕 16년(?)	석광배(石光背)
A 영흥사(永興寺)	경주	법흥왕 22년(535)	
A 동축사(東竺寺)		진흥왕 14년(553)	
A 황룡사(皇龍寺)	경주	진흥왕 14년부터 선덕왕(善德王) 14년(645)까지	탑지 · 금당지 · 중문지 · 회랑지 · 강당지
A 신광사(神光寺)	경주	진흥왕대	당간지주(幢竿支柱)
A 신중사(神衆寺)	경주	진흥왕대	
A 기원사(祇園寺)	경주	진흥왕 27년(566)	
A 실제사(實際寺)	경주		
A 애공사(哀公寺)	경주		
A 천주사(天柱寺)	경주	진평왕대(眞平王代)	
A 삼랑사(三郎寺)	경주	진평왕 19년(597)	당간지주
A 분황사(芬皇寺)	경주	선덕왕 3년(634)	탑 · 당간지주
A 영묘사(靈廟寺)	경주	선덕왕 4년(635)	
생의사(生義寺)	경주	선덕왕 13년(644)	
도중사(道中寺)			
석남원〔石南院, 정암사(淨巖寺)〕	오대산 (五臺山)	선덕왕대	
진량사(津梁寺)	경주	진흥왕 이전	
A 석장사(錫杖寺)	경주	선덕왕경	
A 법림사(法林寺)	경주	선덕왕경	
금강사(金剛寺)	경주	명랑(明郞) 초창(初創)	
B 통도사(通度寺)	양산(梁山)	선덕왕경	석탑 · 석등 · 석단 기타
원녕사(元寧寺)		선덕왕경	
수다사(水多寺)	강릉	선덕왕경	
A 황복사(皇福寺)	경주	문무왕(文武王) 이전	석탑 · 금당지
B 장의사(莊義寺)	북한산	태종무열왕 6년(659)	

표 1. 고신라시대에 창건된 주요 사찰.〔A: 평지가람(平地伽藍), B: 산지가람(山地伽藍)〕

(禪宗)의 수입으로 말미암아 산간유곡(山間幽谷)에 경영하기에 이르렀다. 이제 가장 현요(顯要)한 것을 약설(略說)하려 한다.(표 1)

신라의 사찰은 고구려·백제와 같이 초기에는 육조(六朝)의 칠당가람제(七堂伽藍制)를 계승하여 탑 중심의 가람을 경영하였으니, 「낙양가람기(洛陽伽藍記)」에 나타난 영녕사(永寧寺)가 그 규범적 제도를 보인다. 신라의 초기 사찰로 유명한 흥륜사(興輪寺)와 영흥사(永興寺)는 그 유지(遺址)의 인멸로 고고(考古)키 어려우나, 황룡사·분황사 등은 가장 명확히 추고할 수 있는 실례이다. 실례는 각론에서 말하겠거니와, 이 초기 가람에서는 탑이 가람의 중심 가치를 이루었다. 그 배치 형식은, 전에도 말한 바와 같이 자오선 위에 탑과 금당(金堂)이 중심이 되고, 중문(中門)과 강당이 전후에 전립(殿立)되고, 좌우 무랑(廡廊)이 이를 장구형(長矩形)으로 연결하는 형식이다. 그러나 신라통일 이후로부터 탑의 가치가 저하되며, 인하여 양탑계(兩塔系) 가람이 생긴다. 즉 금당이 가람의 중심이 되고 양 탑이 좌우로 분열되나니, 이 실례는 지금 불국사가 그것이다.(그림 9, 참고도판 16) 뿐만 아니라 초기에는 식당과 승방만이 중요한 위치를 점령하였으나, 신라통일기 이후로부터는 종루(鐘樓)·고루(鼓樓)·경루(經樓) 등이 각각 배치되기 시작한다.

이상과 같이 사찰의 가람배치법은 인도의 원(元) 가람형식인 차이티아 및 석굴착제(石窟鑿制)의 비하라(vihāra, 毘訶羅)의 수법과는 전혀 상위(相違)한 것으로 도리어 중국의 궁전 배치법에 의한 것이니, 이는 불교 수입 당초에 인도의 가람형식을 채용하지 않고 중국 재래의 사사(寺祠) 형식을 이용함에 유인(由因)한다. 그러므로 그 사찰건축도 순전한 중국 재래의 고유한 궁전건축을 적용하였으니 이것이 인도 가람과의 상위점(相違點)이요, 겸하여 중국 문화권 내에 있던 조선 사찰건축의 형식이 되었다. 그러므로 대체로 궁전건축과 다른 점이 없고 다만 세부 장식에서 약간 다를 뿐이다. 그 중에 탑파건축 같은 것은 일종의 특별 형식을 이루었나니, 이는 중국의 재래 중루(重樓) 건축에 인

9. 불국사(佛國寺) 배치도. 경북 경주.

도의 탑파 수법을 가미한 것으로 사찰건축으로서 일개 별색(別色)을 첨화(添花)하는 것이다.[12]

전에도 말한 바와 같이 사찰의 중심은 금당과 탑파에 있으니, 금당은 대개 이층〔법광사(法光寺)〕· 삼층〔영묘사(靈廟寺)〕의 중층(重層) 건축으로 당와(唐瓦) 중옥(重屋)이요, 치미(鴟尾) · 보탁(寶鐸)은 옥척(屋脊)을 장식하고 단청(丹靑)으로 채화하였다. 내부에는 벽화로 장식하고 단상(壇上)에는 군상(群像)이 장엄되이 삼열(森列)하여 있었다.

탑파는 삼층 · 오층으로부터 내지 칠층 · 구층의 고루(高樓) 건축으로, 주벽단토(朱碧丹土)는 청천(靑天)에 고물거리고 풍탁〔風鐸, 경(磬)〕 맑은 소리 운외(雲外)에 들리나니,『삼국유사』의 필자는 이 성관(盛觀)을 형용하여

寺寺星張 塔塔雁行 竪法幢 懸梵鐘 龍象釋徒 爲寰中之福田 大小乘法 爲京國之慈雲 他方菩薩出現於世…

절들은 별처럼 벌여서고 탑들은 쌍쌍이 늘어섰다. 법당(法幢)을 세우고 범종(梵鐘)을 매다니 고명한 중들〔龍象〕과 불교 신도들에게는 천하의 복전(福田)이 되었으며, 대승과 소

승의 불법은 자비로운 구름처럼 온 나라를 덮게 되었다. 다른 세계의 보살이 세상에 나타나고…[40]

라 하였다. 실로 세속적 궁전건축보다는 출세간적(出世間的) 종교건축의 장엄을 볼 수 있다. 이하 신라의 가장 중요한 사찰을 일별한다.

흥륜사(興輪寺)

이 사찰은 신라 최초의 국찰(國刹)이라, 유지(遺址)가 비록 인멸되었을지언정 일고(一考)가 없을 수 없다. 본사(本寺)는 법흥왕 14년[서기 527년, 정미(丁未)]에 금교(金橋) 동쪽 천경림(天鏡林)의 임석(林石)으로서 흥공(興工)하기 시작하여 고구려에서 내도(來到)한 승장(僧匠)의 지도 하에 약 십 년을 경영하여 진흥왕 5년 갑자(甲子)에 필공(畢功)하였으니, 『삼국유사』에는

寺成 謝冕旒披方袍 施宮戚爲寺隷 主住其寺 躬任弘化 眞興乃繼德重聖 承袞職處九五 威率百僚 號令畢備 回賜額大王興輪寺

절이 낙성되매 면류관을 벗어버리고는 가사를 걸치고 친척들을 절의 노비로 바치고 그 절의 주지가 되어 몸소 불교를 널리 전파하는 사업을 담당하였다. 진흥왕이 바로 그의 거룩한 넉행을 계승하여 왕위를 이어 임금 자리[九五]에 앉으니, 그 위엄은 백관을 통솔하고 호령은 유감없이 갖추어졌으므로 대왕흥륜사라고 절 이름을 내렸다.[41]

라는 구가 있어 왕공척후(王公戚侯)로 하여금 승직(僧職)에까지 있게 하여 존숭(尊崇)하기 짝이 없었다.

이렇듯 장엄한 국가의 조영이라 그 규모를 보더라도, 금당은 동칠양사(棟七梁四)의 대건축으로 토단(土壇)은 동서 약 백육십육 척[동위척(東魏尺) 백사십 척], 남북 약 백일 척(동위척 팔십 척), 높이 약 팔 척의 대규모를 보이고,

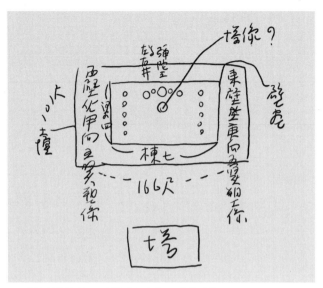

10. 흥륜사(興輪寺) 금당(金堂) 배치도. 경북 경주.

방형중조(方形重造)의 초석이 남아 있다.(그림 10) 당대에는 당(堂) 내 동서 양 벽에 1 아도(我道), 3 염촉(厭髑), 5 혜숙(惠宿), 7 안함(安含), 9 의상(義相), 2 표훈(表訓), 4 사파(蛇巴), 6 원효(元曉), 8 혜공(惠空), 10 자장(慈藏) 의 이소상(泥塑像)이 각각 분열(分列)되어 있고, 중앙 단상에는 미타삼존(彌陀三尊)과 좌우 보살 소상(塑像)이 있었고, 벽면에는 석현(昔賢)·보살을 비롯하여 금화(金畵)로 충당하였고 또 탑이 배치되어 있었다. 이 금당 앞에 탑전(塔殿)이 있었으나 상세한 기록이 없어 규모를 알기 어려우나, 신라 풍속에 도인사녀(都人士女)가 매 중춘(仲春)에 흥륜사의 전탑(殿塔)을 싸고 도는 복회(福會)의 의식이 있었음을 보아 또 중요한 건물이었음을 알 수 있다. 이 외에 낭무(廊廡)가 있었고 경루(經樓)가 있었고 문루(門樓)가 있었고 지당(池塘)이 있어 그 장엄을 알 수가 있다.[42]

익산(益山) 미륵사(彌勒寺)

개창(開創)이 백제 무왕(武王) 때에 속하는 것이라 하나(『삼국유사』) 일설에는 신문왕대 신라의 창건이라고도 한다.〔세키노 다다시(關野貞) 박사 설〕그러나 또 일설에는 양자를 합하여 무왕 때의 초창(初創)으로, 신문왕대에 확대 중창한 것이라고도 한다.〔후지시마 가이지로(藤島亥治郎) 박사 설〕사지(寺址)는 익산 금마면(金馬面) 용화산(龍華山) 기슭에 있어 동탑원(東塔院)·서탑원(西塔院)·중탑원(中塔院)이 '品' 자형으로 배열되어 있어 조선 현존 유지(遺址)의 최대 거찰(巨刹)을 이루었고 단탑(單塔) 가람의 성극(盛極)을 이루었다.

서탑원은 동서가 약 이백 척, 남북이 약 삼백십 척으로 현재 잔존된 육층석탑은 본시 구층이었을 법하고, 탑의 기변(基邊) 사지(四至)가 약 이십칠 척여, 그 북으로 약 백오 척 거리에 동오양사(棟五梁四)의 금당지(金堂址)가 남아 있다. 더욱이 진기한 것은 금당의 초석(礎石)이니, 사 척 평방의 판석(板石) 위에 이 척 오 촌 평방, 높이 이 척 팔 촌 오 푼의 초석이 놓이고, 석면(石面)에는 높이 사 척 오 푼, 지름 일 척 팔 촌의 원형 단층(段層)이 양각되어 한 특징을 이루었다.(그림 11) 동탑원의 사지(四至)도 서탑원의 그것과 규(規)를 같이하였을 것이니, 지금의 금당 유지는 동오양사의 건물임을 보이고, 탑지는 인멸되었으나 서탑과 같은 높이의 목탑이 있었을 법하다.

다시 이 위에 중탑원이 있었으니, 동서 약 삼백 척, 남북 약 사백 척의 가람이 있었으나 지금은 민가의 산재(散在)로 추정하기 곤란한 상태에 있다.

이것을 총괄하여 보건대, 사지는 남북 약 이천삼백 척, 동서 약 구백 척의 계획지로서 중앙의 구백 척 평방의 땅을 취하여 '品' 자형 세 탑원을 건설한 것이다. 『삼국유사』에 말한바 "乃法像彌勒三會殿塔廊各三所創之 이리하여 미륵 불상 셋을 모실 전각과 탑과 행랑채를 각각 세 곳에 따로 지었다"[43]라 한 구는 이에 해당하는 것이다.

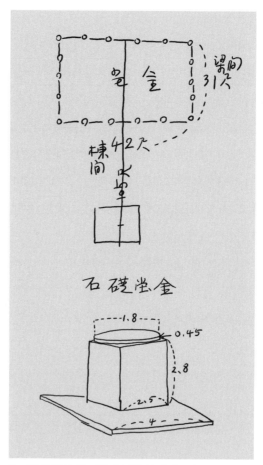

11. 미륵사(彌勒寺) 서원지(西院址) 배치도 및
초석 실측도. 전북 익산.

　본사(本寺)는 고려 충렬왕대까지 잔존된 가람으로, 조선 최대의 건축이며
인방(隣邦)에서도 볼 수 없는 출색(出色)의 건축이었다.
　이 외에 진평왕대의 소창(所創)이라는 법광사(法光寺)는 금당이 이층이요,
선덕왕대(善德王代)의 창건인 영묘사(靈廟寺)는 "殿宇三層體制殊異 불전은 삼
층인데 체제가 특이하다"[44]라 특서하였으니 일종 특색있는 건물임을 알 수 있고,
신라의 내원(內院)인 천주사탑(天柱寺塔)에는 벽화가 있었다.

이와 같이 단간편찰(斷簡片札)에 잔류한 기록만 찾더라도 실로 헤아릴 수 없을 만한 사찰의 장엄을 볼 수 있다.

이상은 고신라(古新羅)의 단탑식 가람의 고찰이다. 표에도 제시한 바와 같이 신라의 단탑식 가람은 그 수 또한 적지 않았으나 그 유지를 고스란히 남긴 자 없고, 따라서 일일이 추고하기 곤란할뿐더러 이는 또한 별개의 연구 제목이라 위로써 끝이거니와, 불교가람의 예의 특색인 탑파 양식, 특히 신라통일 이전의 수법에 대하여 이하 잠깐 서술한다.

고신라기의 탑파

신라의 초기 불사(佛寺)는 전에도 거론한 바와 같이 가장 문헌적으로 추정할 수 있는 것은 흥륜사라 하겠다. 그러나 흥륜사의 유지도 불명할 뿐만 아니라 당탑(堂塔)의 기록도 정확함이 없다. 다만 단간(斷簡)에 나타난 어세(語勢)로 보아 그것이 목조의 다층탑이었으매, 내부에는 어떠한 조상(彫像)이 배치되어 있었으며 회화(繪畵)로 장식함이 있었던 듯하다.

신라 내원(內院)인 천주사탑도 목조탑으로 탑 내에는 벽화가 있었던 듯하여, 『삼국유사』에는 "童入內院 塔中而隱 茶珠在南壁 慈氏像前 아이는 내원의 탑 속으로 들어가 사라지고 차와 염주는 남쪽 벽에 그린 미륵보살상 앞에 놓여 있었다"[45] 운운의 구가 남아 있다. 이와 같이 유지와 문헌이 미미한 중에 가장 현저히 추고할 수 있는 것은 황룡사(皇龍寺)의 탑이다. 『삼국유사』 권제3에 가장 상세히 기록되어 있으니,

貞觀十七年癸卯十六日 將唐帝所賜經像袈裟幣帛而還國 以建塔之事聞於上 善德王議於群臣 群臣曰 請工匠於百濟 然後方可 乃以寶帛請於百濟 匠名阿非知 受命而來 經營木石 伊干龍春(一作 龍樹)幹蠱 率小匠二百人 初立刹柱之日 匠夢本國百濟滅亡之狀 匠乃心疑停手 忽大地震動 晦冥之中 有一老僧一壯士 自金殿門出 乃立

其柱 僧與壯士皆隱不現 匠於是改悔 畢成其塔 刹柱記云 鐵盤已上高四十二尺已下
一百八十三尺 慈藏以五臺所授舍利百粒 分安於柱中⋯ 又海東名賢安弘撰東都成
立記云 新羅第二十七代 女王爲主 雖有道無威 九韓侵勞 若龍宮南皇龍寺建九層塔
則隣國之災可鎭 第一層日本 第二層中華 第三層吳越 第四層托羅 第五層鷹遊 第六
層靺鞨 第七層丹國 第八層女狄 第九層穢貊 又按國史及寺中古記 眞興王癸酉創寺
後 善德王代貞觀十九年乙巳 塔初成 三十二孝昭王卽位七年聖曆元年戊戌六月 霹
靂 第二十三聖德王代庚申歲重成 四十八景文王代戊子六月 第二霹靂 同代第三重
修 至本朝光宗卽位五年癸丑十月 第三霹靂 現宗十三年辛酉 第四重成 又靖宗二年
乙亥 第四霹靂 文文宗甲辰年 第五重成 又憲宗末年乙亥 第五霹靂 肅宗丙子 第六
重成 又高宗十六年戊戌冬月 西山兵火 塔寺丈六殿宇皆災

정관 17년 계묘(643) 16일에, (자장은) 당나라 황제가 준 불경과 불상, 가사(袈裟)와 폐
백들을 가지고 귀국하여 국왕에게 탑 세울 사연을 아뢰니, 선덕여왕(善德女王)이 여러 신
하들과 의논하였다.

여러 신하들이 말하기를, "백제로부터 재인바치〔工匠〕를 청한 뒤에야 비로소 가능할 것
이외다" 하였다.

이리하여 보물과 폐백을 가지고 백제로 가서 재인바치를 초청하였다. 아비지(阿非知)라
는 재인바치가 명령을 받고 와서 공사를 경영하는데, 이간(伊干) 용춘〔龍春, 용수(龍樹)〕이
일을 주관하여 수하 재인바치 이백 명을 인솔하였다. 처음에 절 기둥을 세우는 날, 그 재인
바치의 꿈에 백제가 멸망하는 모습을 보고 그는 의심이 나서 공사를 정지하였더니, 홀연 대
지가 진동하면서 컴컴한 속에서 웬 늙은 중과 장사 한 명이 금전문(金殿門)에서 나와 그 기
둥을 세우고 중과 장사는 함께 간 곳이 없어졌다. 재인바치는 이에 뉘우쳤고, 그 탑을 완성
하였다.

절 기둥의 기록에는, "쇠 바탕〔철반(鐵盤)〕이상의 높이가 사십이 척이요, 그 이하가 백
팔십삼 척이다" 하였다. 자장이 오대산에서 얻은 사리 백 개를 이 기둥 속과 통도사(通度
寺) 불단과 대화사(大和寺) 탑에 나누어 모셨으니⋯

또 우리나라의 이름난 학자 안홍(安弘)이 지은 「동도성립기(東都成立記)」에는, "신라 제
27대는 여왕으로 임금을 삼으매 비록 원칙은 세웠다고 할 수 있으나 위엄이 없으므로, 구한

이 침노하매 만약 용궁 남쪽 황룡사에 구층탑을 세우면 이웃 나라의 침범을 진압할 수 있을 것이니, 제일층은 일본이요, 제이층은 중국이요, 제삼층은 오월(吳越)이요, 제사층은 탁라(托羅)요, 제오층은 응유(鷹遊)요, 제육층은 말갈(靺鞨)이요, 제칠층은 단국(丹國)이요, 제팔층은 여적(女狄)이요, 제구층은 예맥(濊貊)이다"하였다. 또「국사」및 절의 옛 기록을 상고해 보면, 진흥왕 계유(553) 6월에 절을 세운 후 선덕여왕 때인 정관 19년 을사(645)에 탑이 처음으로 완성되었다. 제32대 효소왕 즉위 7년 성력(聖曆) 원년 무술(698) 6월에 탑에 벼락이 쳐서 제33대 성덕왕 경신(720)에 두번째 절을 세웠으며, 제48대 경문왕 무자(868) 6월에 두번째 벼락이 쳐서 같은 왕대에 세번째 중수를 하였다. 고려 광종 즉위 5년 계축(953) 10월에는 세번째 벼락이 쳐서 현종(顯宗) 13년 신유(1021)에 네번째 세웠으며, 또 정종 2년 을해(1035)에 네번째 벼락이 쳐서 다시 문종 갑진(1064)에 다섯번째로 세웠다. 또 헌종(獻宗) 말년 을해(1095)에 다섯번째 벼락이 쳐서 숙종 병자(1096)에 여섯번째로 세웠으며, 고종 16년 무술(1238) 겨울에는 서산 병란으로 인하여 탑과 절, 장륙불상을 모신 전각들이 모두 불에 탔다.[46]

라 하였다.

이상과 같이 탑은 초창으로부터 완성까지 근 백 년의 시일을 요한 대탑으로서, 현금의 유지(遺址)로 보더라도 동위척으로 육십이 척 평방에 달한다. 평으로 환산하면 약 백오십육 평여의 방(方) 일곱 칸 평면 면적을 가진 이백이십오 척 높이의 거탑이니 실로 동아(東亞)에 최외(崔嵬)한 건물로, 고려 고종 16년까지도 있었으나 오늘날은 인멸하고 말았다.

이상과 같이 고신라기의 탑파는 목조가 원류인 듯하여 그 재료 관계상 하나도 잔존되지 못하였고, 다만 분황사탑이 남아 있으니 이것이 현재 조선에 있는 최고(最古)의 탑파이다.(참고도판 12)『동경잡기(東京雜記)』에는

火珠 芬皇寺九層塔 新羅三寶之一也 壬辰之亂 賊毀其半 後有愚僧欲改築之 又毀其半 得一珠 形如碁子 光似水精 擧而燭之 則洞見其外 大陽照處 以綿近之 則火發

燃綿 今藏在栢栗寺

화주(火珠)는 분황사 구층탑에 있었다. 신라 삼보의 하나다. 임진란 때에 왜적이 그 반을 훼손하였다. 후에 어리석은 중이 이를 개축하려고 하다가 또 그 반을 훼손하고 하나의 구슬을 얻었는데 모양은 바둑돌 같고 빛은 수정과 같았으며, 들어 비치면 그 바깥까지 꿰뚫어 볼 수가 있다. 태양이 비치는 곳에서는 솜을 가까이 하면 불이 일어나 그 솜을 태운다. 지금은 그것은 백률사(栢栗寺)에 간직되어 있다.[47]

라 하였다. 이 글로 보아 분황사의 탑은 원래 구층인 듯하나, 그러나 『삼국유사』에는 신라의 삼보(三寶)를 황룡사 구층탑이라 하였으니 오히려 이 설이 의당한 것이요, '동경잡기설'은 오전(誤傳)일 것이다. 하위기연(何爲其然)이오. 대개 황룡사 구층탑은 누누(屢屢)한 기록과 면면(綿綿)한 중수(重修) 사실이 고려 고종(高宗)까지 있으나 분황사탑의 사실은 얻어 보려야 볼 수 없음이 그 첫째요, 현재 탑신의 감축률로 보아 건축구조상 도저히 구층까지 이르지 못할 것이 그 둘째요, 만일 구층탑이 파괴되어 현금의 삼층이 되었다면 탑파 석재의 약 삼분의 이가 흩어져 있을 것이로되 지금에 그를 볼 수 없음이 그 셋째다. 그러므로 가급적 한도에서 추고하면 약 오층까지 허락할 수 있다. 무릇 이 탑의 재료는 중국의 전탑(塼塔)을 모방하기 위하여 안산암(安山巖)을 길이 일 척 이 촌 내지 일 척 팔 촌, 두께 이 촌 오 푼 내지 삼 촌〔너비는 부정(不定)〕격으로 단작(斷斫)하여 조축한 것으로 당대의 조전술(造塼術)이 미숙하였든지 또는 경제상 불허하였던 것을 보이는 것으로, 이 점에서도 구층을 허락할 수 없으나, 그러나 장면(長面)에 이러한 재료로 이만한 조축을 남긴 것은 실로 동아(東亞)에 드문 신라 독특의 실례를 이룬 것이다. 근자에 중수를 입어 구태(舊態)가 매우 변하였으나 원태(原態)를 생각하건대, 높이 사오 척 기단(基壇) 위에 탑이 섰으니 제일탑신의 크기는 방(方) 이십일 척 오 촌, 높이 팔 척 육 촌으로서 제이층·제삼층으로 올라갈수록 감축률이 커서 절대의 안정감을 얻었다. 제일탑신 사면에는 석감실(石龕室)이 있으니 너비와 깊이와 높이가 각 오

척으로 각 실에 불상이 있고, 호구(戶口) 양 옆에는 장방형 입석면(立石面)에 좌우 이체(二體)의 역신(力神)이 고조(高彫)되어 있고, 기단 네 모퉁이에는 힘센 사자가 정좌하여 실로 위력있고 장엄이 있는 탑이다. 또한 중화국 서안부(西安府)에 있는 천복사(薦福寺)의 소안탑〔小雁塔, 당대(唐代)〕과 자은사(慈恩寺)의 대안탑(大雁塔, 당대)의 형식상 상통되는 점이 많음도 재미있는 사실이요, 고신라기의 유일한 실례임도 흥취있는 사실이다.

제3항 특수건축

첨성대(瞻星臺)

삼국시대 유물이 이상과 같이 연멸(煙滅)된 금일에 홀로 남아 있는 것은 선덕여왕대의 축조인 첨성대이다.(참고도판 13) 그는 평면원형의 석축으로 밑지름이 십칠 척 일 촌, 전체 높이 이십구 척 일 촌으로 두 장 반석(盤石) 위에 쌓여 있으니, 축석법은 고구려 장군분, 공주 백제성의 축석법과 공통되는 수법이다. 그 양식은 하부는 수직으로 시작되어 상부로 올라갈수록 벽면이 점점 내부로 완곡되어 가다가, 전체 높이 약 삼분의 일 되는 부분으로부터 경사가 급해지다가 삼분의 이 부분 가량부터 다시 회복하여 올라가서 최정(最頂)에 이르러 약간 외만(外彎)하는 듯이 그쳤고, 두 개의 방석주(方石柱, 너비 팔 척 오 촌여)가 놓여 있다. 전(全) 석층이 이십칠 단으로 제십이단과 제십칠단 사이에 정방형 입구가 열렸다. 내부는 중공(中空)으로 정상까지 오르게 되어 측후(測候)하게 되었으니, 이러한 형식은 동서에 보지 못하는 신라의 독특한 것으로, 그 윤곽 곡선의 완화한 변화에는 단아한 맛이 흐른다.

포석정(鮑石亭)

포석정지는 부(府) 남쪽 칠 리쯤에 있다. 화강석으로써 석거(石渠)를 포형

(鮑形)으로 쌓았으니 단경(短徑) 약 십오 척, 장경(長徑) 약 십구 척, 석거의 폭 약 일 척, 깊이 약 일 척, 상방의 천류(川流)를 인래(引來)하여 곡수유상(曲水流觴)의 연유장(宴遊場)을 만들었으니 고사(故事)의 그 남상(濫觴)은 중화(中華)에 있는 것이다. 유적은 동양 삼국을 털어 놓고 오로지 이 하나에 그치고 말았다. 규모로는 작으나 실로 귀한 유물의 하나이다. 뿐만 아니라 신라 천년의 애사(哀事)를 말하는 것도 이 포석정이다. 그 창시 연대는 분명치 않으나 문무왕 이전에 있었으리라 하며, 헌강왕 때의 어무상심〔御舞祥審, 상염무(霜髥舞)〕, 경애왕(景哀王) 때 견훤(甄萱)의 유린(蹂躪)은 독사가(讀史家)에게 만고유한(萬古遺恨)을 끼치고 있다.

석빙고(石氷庫)

석빙고는, 『삼국사기』 '지증왕(智證王) 6년' 조에 "冬十一月 始命所司藏氷 겨울 11월에 처음으로 해당 부서에 명해 얼음을 저장하게 했다"[48]이란 구가 있어 일찍부터 신라에는 장빙(藏氷)의 행사가 있어 그 생활 상태가 비천(卑賤)치 아니하였음을 보이거니와, 지금 잔존한 석빙고 유기(遺基)는 과연 당대의 것인지 의문되나 그러나 신라 유기임에는 틀림없다. 입구 공미석(栱楣石)에는 "崇禎紀元後再辛酉秋八月 移基改築 숭정 기원후 두번째 신유년 가을 8월에 터를 옮겨 개축하였다"이란 명(銘)이 있어, 지금 그대로의 상태가 곧 신라의 것은 아니지마는 그 양식은 대게 변동 없이 이건되었다고 볼 수 있다. 고굴(庫窟)의 석재는 전부 화강암으로, 입문(入門)이 내부·외부의 이중으로 되어 있고, 내부 문은 너비 사 척 육 촌, 높이 오 척 육 촌으로 석비(石扉)가 있었던 형적이 있다. 다시 굴의 내부는 폭이 약 십육 척, 깊이가 오십육 척, 높이 약 팔 척으로 장방형의 석재를 층층이 올려 쌓아 아름다운 궁륭(穹窿)을 이루었다. 천장의 일부가 오늘도 결락되어 있으나 또한 힘있는 표현을 이루고 있다.

제3장 신라통일시대

　신라는 삼국통일 이래 성당(盛唐)의 문물을 받아 조선문화의 황금시대를 이루던 때라, 왕도(王都)의 장엄(莊嚴)과 민가의 부려(富麗)는 유지(遺址)가 적으므로 앞장에서 미리 서술하여 버렸거니와, 사찰의 경영도 번거로워졌음이 많고 유지도 상당수 있으므로 이에 번잡을 피하기 위하여 통일 이후의 사찰건축을 구분하는 바이다. 이 시대에 속하는 사찰은 실로 조선 전도(全道)의 사찰이라 하여도 가할 만치 그 연기(緣起)를 모두 이에 부친다. 그러므로 이들을 전부 매거(枚擧)키는 곤란하니 다만 문헌상 유명한 것만 추리더라도 이하와 같다.

명칭	소재	창건연대	현금의 유적 · 유물
B 부석사(浮石寺)	영주(榮州)	문무왕(文武王) 16년(676)	석탑 · 석등 · 당간지주
(2)A 사천왕사 (四天王寺)	경주	문무왕 19년(679)	금당, 양 탑, 양 경루(經樓), 중문, 당간지주 등 지석(址石)
A 봉성사(奉聖寺)	경주	신문왕(神文王) 5년(685)	
(2)A 망덕사(望德寺)	경주	신문왕 5년(685)	금당, 양 탑지, 당간지주
A 임천사(林泉寺)	경주	신문왕 5년(685)	
A 인곡사(仁谷寺)	경주	신문왕대	
A 황성사(皇聖寺)	경주	신문왕대(?)	
A 봉덕사(奉德寺)	경주	성덕왕대(聖德王代)	종(鐘)
(2) A 감산사(甘山寺)	경주	성덕왕 19년(720)	금당 · 석탑지 · 불상

명칭	소재	창건연대	현금의 유적 · 유물
법류사(法流寺)		효성왕(孝成王) 이전	
원연사(元延寺)			
불국사〔佛國寺, 석굴암(石窟庵)〕	경주	경덕왕대(景德王代)	양 석탑, 석등, 석단, 석연(石橡), 당간지주, 불상 기타
말방리(末方里) 사(寺)	경주	경덕왕대(?)	금당지, 양 석탑지, 석단
모화리(毛火里) 사(寺)	경주	경덕왕대(?)	석탑지
단속사(斷俗寺)	경주	경덕왕 22년(763)	
백률사(栢栗寺)	경주	경덕왕 이전	불상
굴불사(堀佛寺)	경주	경덕왕대	석불
민장사(敏藏寺)	경주		
백월산남사 (白月山南寺)	의안(義安)	경덕왕 16년(757)	
(2) 감은사(感恩寺)	경주	혜공왕(惠恭王) 13년(777)	양 석탑, 금당지
A 천관사(天官寺)	경주	원성왕(元聖王) 이전	
A 창림사(昌林寺)	경주		석탑
A 봉은사(奉恩寺)	경주	원성왕 10년(795)	
동천사(東泉寺)	경주	원성왕 11년 이전	
해인사(海印寺)	합천(陜川)	애장왕(哀莊王) 3년(803)	석탑 두 기, 석등 기타
세규사(世逵寺)	경주		
B 월정사(月精寺)	오대산		
진어원(眞如院)	오대산	성덕왕 4년(705)	
천룡사(天龍寺)	경주		
무장사(鍪藏寺)	경주	원성왕대	비(碑), 元聖王之父阿干孝讓 爲其叔所創 원성왕의 아버지 아간 효양이 그 숙부를 위하여 창건하였다.
영경사(靈驚寺)	동래(東萊)	신문왕 3년(683)	

명칭	소재	창건연대	현금의 유적 · 유물
유덕사(有德寺)	경주		
문수사(文殊寺)	오대산		
비마라사(毗摩羅寺)	원주(原州)	문무왕대	
B 범어사(梵魚寺)	동래	문무왕대	석등 · 석탑
B 화엄사(華嚴寺)	구례(求禮)	문무왕대	석탑 · 석단 · 석등 · 당간지주 기타
A 금산사(金山寺)	김제(金堤)	진표율사(眞表律師) 창(創)	석탑 · 부도(浮屠) · 당간지주 · 석련대(石蓮臺)
A 갈항사(葛項寺)	김천(金泉)	원성왕 이전	석탑
B 동화사(桐華寺)	대구(大邱)		석탑 기타
용장사(茸長寺)	경주		석탑
B 선암사(仙巖寺)	순천(順天)		석탑 · 석단
B 송광사(松廣寺)	순천		석탑 · 부도
B 보림사(寶林寺)	장흥(長興)		석탑 · 석등 · 석비 · 부도
A 무위사(無爲寺)	영암		
B 도갑사(道岬寺)	영암		
B 법주사(法住寺)	보은(報恩)		석탑 · 석련지 · 석등 기타
도피안사(到彼岸寺)	철원(鐵原)	함통(咸通) 6년	석탑 · 불상
유점사(楡岾寺)	회양(淮陽)		불상
장안사(長安寺)	회양		
성주사(聖住寺)	보령(保寧)		석탑 · 석단
남서혈원(南西穴院)	공주		석불상

표 2. 문헌에 나타난, 신라통일시대에 창건된 주요 사찰.〔A: 평지가람(平地伽藍), B: 산지가람(山地伽藍)〕

신라통일기로 접어들자 불사건축에 변혁을 이룬 것은 탑의 가치의 저하요, 따라서 가람배치의 변동이다. 재래 탑 중심의 배치법은 일변하여 금당(金堂) 중심의 배치 형식을 취하였으니, 비유하면 금당이 본존(本尊) 격이 되고 탑이

협시(脇侍) 격이 되어 두 개가 시립(侍立)하게 되고, 금당의 뒤로 경루(經樓)와 고루(鼓樓)가 전대(殿待)하고 이를 둘러 낭무(廊廡)가 막아 있게 되었다. 물론 재래 단탑의 칠당가람제(七堂伽藍制)가 이에 단절된 바는 아니요 후에까지 그 여영(餘影)을 남겼으나, 그러나 시대의 대세는 양탑식(兩塔式) 가람제의 성행을 초치(招致)한 것이다. 이러한 양탑식 가람은 물론 삼국통일 사업으로 말미암아 당(唐)과의 교제가 빈번함으로부터 수입된 형식이니, 지금에 추고할 수 있는 가장 오랜 사지는 사천왕사 및 망덕사요, 현존하는 양탑의 가장 오래된 것은 감은사(感恩寺) · 불국사(佛國寺) · 실상사(實相寺) · 동화사(桐華寺) · 보림사(寶林寺) · 화엄사(華嚴寺) 등이 있다. 이 양탑 가람의 특질을 보건대,

1. 회랑(廻廊)의 남북 연장(延長)은 이백사십 척 내지 삼백 척이요,
2. 회랑의 동서 연장과 남북 연장의 비는 1 대 1.5요,
3. 금당의 위치는, 처음에는 단탑식 가람배치법의 영향으로 회랑 남북의 중앙으로부터 조금 북방에 편재하였으나 시대의 추이를 따라 중앙에 오며,
4. 양 탑 남북은 금당과 남회랑(南廻廊)의 약 중앙에 옴.
5. 양 탑 동서는 동서 회랑 외 변간(邊間)의 길이를 사분(四分)하여 정함.
6. 중문은 금당과 남대문 간 거리의 중앙에 옴.

등을 열거할 수 있다.[49]

불국사

사기(寺記)에 의하면 법흥왕 27년의 시기(始基)로서, 진흥왕 6년에 일차 중흥하고, 문무왕 10년에 무설전(無說殿)을 창설하고, 경덕왕 10년에 다시 중창하였다 한다. 그러므로 사찰의 연기(緣起)는 고신라에 있으나 현금 유지(遺址)는 경덕왕대 중창 형식을 남긴 것이요, 따라 신라통일 이후의 형식을 남긴

것이다. 그후 여덟아홉 차례의 중창이 있었으나 근본 형태는 그다지 변혁을 입음이 적은 듯하다.

전기(傳記)에 의하면, 경덕왕대의 재상 김대성(金大城)이 현생(現生) 이친 (二親)의 공덕을 위하여 가람을 중창한 것으로, 중도에 대성이 졸(卒)하매 국가가 필공(畢功)하였다 한다. 사기(寺記)에는 다수한 선찰식(禪刹式) 당명(堂名)이 나열되어 있으나 이는 고려조·조선조에 증축된 것이요, 원래 화엄종 (華嚴宗) 사찰이라 당대의 명명(命名)은 달랐을 것이다. 지금 남은 유물과 유지로부터 당대의 가람배치를 추상(推想)하건대, 왼편의 위축전(爲祝殿)을 중심으로 한 서실원(西室院)과 오른편의 금당을 중심으로 한 금당원(金堂院)이 있고, 그 북측으로 북실원(北室院)이 있고 동으로 동실원(東室院)이 있었다.

명경대(明鏡臺) 같은 보리심(菩提心)으로 정토에 첫발을 들일 제, 십구층 백운교(白雲橋)를 높다 않고, 석란(石欄)을 어루만져 답도(踏道)에 한숨 지어 십육층 청운교(靑雲橋)를 다시 올라, 동삼양이(棟三梁二) 삼 척 단층의 자하문(紫霞門)을 들어서자, 오른편에는 다보탑(多寶塔)이 문수(文殊)같이 솟아 있고, 왼편에는 무영탑(無影塔)이 보현(普賢)같이 시립(侍立)하고, 자비정토 (慈悲淨土)가 정서(正西)에 높았으니 광명대(光明臺)에 일목(一目)하고, 동오양오〔棟五梁五, 동간(棟間)이 다섯 칸이요 양간(梁間)이 다섯 칸이라, 그러므로 전간(全間) 면적이 스물다섯 칸 집이다〕의 금당을 들어서면 내진(內陣)에는 진흥왕대 소조(所造)의 노사나불동좌상(盧舍那佛銅坐像)이 앉아 계시고 좌우 협시들이 시립하였으니 불토(佛土)의 위엄도 장(壯)할시고, 돌아나와 전정(前庭)을 바라보면 계림(鷄林)을 안하(眼下)에 깔고서 동에는 좌경루(左經樓), 서에는 수미(須彌) 범종각〔梵鐘閣, 범영루(泛影樓)〕이 각각 다섯 칸 행랑 (行廊)으로 자하문과 연속되어 있고, 스무 칸의 동서 장랑(長廊)이 불토(佛土)를 좌우로 싸 돌고 있다. 금당의 세 칸 동서 익랑(翼廊)은 장랑과 연락(連絡)되어 있고, 다시 뒤로 돌아서면 백여 척 석폐(石陛) 위에 동구양사(棟九梁四)의

강당(講堂)이 높아 있다. 강당을 돌아나와 북실원(北室院)에 들어서면 나한전지(羅漢殿址)에 동오양사(棟五梁四)의 전우(殿宇)가 있었던 듯 불대석(佛臺石)과 초석(礎石)이 남아 있고〔근년까지 광학부도(光學浮屠)(?)가 있었다 한다〕, 칠성각지(七星閣址)에 문지(門址)가 있고 회랑지가 있으니 당우의 장엄이 어떠하였으랴. 돌아나와 금당의 동북루(東北樓)와 서북루(西北樓)를 바라보고, 회랑을 돌아 외천교(外天橋)(?)를 내려서면 이곳은 서실원〔극락전(極樂殿)〕이라, 동사양삼(棟四梁三)의 극락원(極樂院)을 중심으로 좌우 승방(僧房)이 나열하고, 동서남북으로 각 열여덟 칸의 장랑이 에워싸고, 광명대(光明臺)·봉로대(奉爐臺)가 뜰 앞에 놓여 있다. 동삼양이(棟三梁二)의 안양문(安養門)을 나서면 팔보단(八步段) 연화교(蓮花橋)와 십보단(十步壇) 칠보교(七寶橋)가 층층이 놓여 있고, 구품연지(九品蓮池)에는 보화(寶花)가 만발하여 있다. 이어 복도를 돌아보자. 범종각 석대(石臺)는 수미산형(須彌山形)을 이루었으니 공장(工匠)의 착안도 기발할시고, 좌경루(左經樓)에 다다르니 부용수탱(芙蓉竪橕)에 빙허(憑虛) 가구(架構)는 묘하기 짝이 없다. 동실원의 장엄도 서실원과 같았건만 그 자취 모를러라.

중문(中門, 자하문)에서 내려다보면 서실원·동실원의 양 뜰에는 당간지주가 높이 솟아 있고, 서대문·동대문이 좌우에 벌여 있고, 남대문이 열려 있고, 잔잔한 금하옥천(金河玉泉)은 문밖에 흘러간다.

신라통일기 시찰의 유기(遺基)가 가장 완전히 남은 것은 이상의 불국사이나, 또한 명료치 못한 점도 많음은 큼직한 유한(遺恨)의 하나이다. 이 외에 경주에는 처처에 가람지가 산재해 있지만 일일이 추고함을 그쳐 둔다. 다만 구례 화엄사도 당대의 건찰(建刹)로 유물이 많으나 건축수법을 남긴 것은 오로지 석폐(石陛)와 석탑과 당간이 있을 뿐이요, 그 다른 신라대 사찰들에도 건축미술사의 대상으로서는 오로지 석탑이 남아 있을 뿐이므로 이는 탑파조(塔婆條)에 미루고, 신라 최대 예술인 토함산(吐含山)의 석굴암(石窟庵)을 보자.

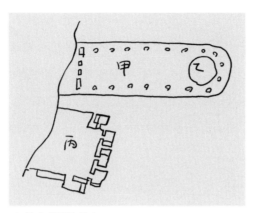
12. 인도 석굴의 구조.

　대개 석굴의 기원은 인도의 불교가람제에서 시작된 것이니, 자연성벽의 암석면을 개착(開鑿)하여 일부는 장방후원(長方後圓)의 굴을 만들어(그림 12-甲) 그 최오(最奧)에는 차이티아(chaytia, 制多) 즉 탑형(塔形, 그림 12-乙)을 안치하고〔이를 역(譯)하여 가공양처(可供養處)라 하여, 중국에서의 금당에 상당하는 곳이 된다〕, 다시 차이티아 옆에 각형(角形) 평면의 굴실을 열고(그림 12-丙) 곳곳에 소실(小室)을 만들어 승도(僧徒)의 유리안주지(遊履安住地)로 사용하는 곳이었으니, 이는 곧 승방(僧房)의 의미를 가진 것으로 비하라(vihāra, 毗訶羅)라 한다. 이 양자가 합하여 인도의 가람 형식을 이루고 있다.

　현금 인도에 남아 있는 유적은 약 천이백 개소로서, 그 중 브라만교(婆羅門敎)와 조로아스터교〔배화교(拜火敎)〕에 속하는 것이 약 삼백이요, 나머지는 불교도의 소건(所建)이라 한다. 그러나 이러한 가람제가 중국의 초전대(初傳代)에 직접 수입되지 못하고 남북조 육조시대(六朝時代)에 이르러 개착되기 시작하였으니, 그 규모가 가장 굉대(宏大)한 것은 감숙(甘肅)의 돈황〔敦煌, 353-366, 승 낙준(樂僔) 조영〕이요, 산서(山西)의 운강〔雲崗, 545, 담요(曇曜) 조영〕이요, 하남(河南)의 용문〔龍門, 483, 북위 선무제(宣武帝)〕이다. 돈황은 전수(全數) 약 백칠십 굴, 길이가 삼천유여 척의 장대한 것으로 굴 내 장식의

완비(完備)가 으뜸이요, 운강은 굴 수 약 이십, 전장(全長)이 약 천오백여 척에 불과하나 기백의 괴위(魁偉)함이 으뜸이요, 용문은 연장(延長)이 약 이천여 척에 굴 수는 실로 몇 천임을 알기 어려운 것으로 기교(技巧)의 우수함으로 으뜸이다. 이 외에 산서의 천룡산〔天龍山, 북제대(北齊代)〕, 직례(直隷)의 남향당산(南響堂山, 북제대), 하남(河南)의 북향당산(北響堂山, 북제) 및 공현〔(鞏縣, 자후위선제경명지간(自後魏宣帝景明之間)〕, 산동(山東)의 운문산〔雲門山, 수(隋)·당대(唐代)〕 및 타산(駝山, 수·당) 등이 가장 저명한 것이다. 이들 중국 석굴은 인도 차이티아에 상당한 것만 있고 비하라에 해당되는 것은 없다. 차이티아 내부에는 다수한 감벽(龕壁)에 무수한 불보살과 당탑(堂塔) 건축이 부조되어 있고, 비하라에 해당하는 가람은 중국 재래의 목조건축으로서 굴 앞에 경영(經營)되어 있으니, 이것이 인도의 그것과 다른 점이다. 이러한 석굴의 경영은 남북 육조로부터 시작되어 수·당대에 성하였고 오대(五代)·송(宋)·원(元)까지 타세(惰勢)를 가지고 나왔다.

돌이켜 조선을 보건대 이만한 대석굴을 경영할 만한 자연의 대암산(大巖山)이 없으므로 그 경영의 기회를 얻지 못하였으나, 그러나 신라통일의 노력과 인공(人工)의 지예(至藝)로 어찌 자연의 석벽을 기다릴 수 있으랴. 이에 감연(敢然)히 그를 경영하려는 예계(藝界)의 지인(至人)이 났으니, 그는 곧 불국사의 중성자(重成者)인 김대성이다. 그가 경덕왕 10년에 현생(現生) 부모를 위하여 불국사를 중흥하는 동시에 전생(前生) 부모의 명복을 위하여 이 석굴을 경영하려 하였으나, 자연의 암벽이 없으므로 이에 창안(創案)을 세워 화암(花巖)으로 암굴을 조축하여 그 위에 복토(覆土)를 하여 자연의 석굴처럼 보이게 하였다. 이는 실로 궁여의 책이었을 것이나 그것이 도리어 오늘날 동아(東亞) 천지에 독특한 일례를 남기게 되었다. 이 점에서 환언하면 자연의 힘을 빌리지 않고 적극적으로 인공의 오치(奧致)를 이용하여 나의 힘으로 스스로 위대한 작품을 만든 데서 절대의 가치를 허인(許認)할 것이요, 다음으로 이리하여

조성된 석굴암은 중국의 그것이 장구한 시일을 두고 수다한 사람이 경영한 결과 난잡한 흠을 가진 데 대하여 이것은 일개의 만다라(曼茶羅)와 같은 통일을 갖게 되었으니, 이곳에서 제이의 위대한 가치가 있는 것이다.

이제 그 건축적 기교를 보건대, 평면 원형의 석감(石龕, 좌우 지름 이십이 척 육 촌, 전후 지름 이십일 척 칠 촌 이 푼)이 최오(最奧)에 있고, 정형(正形)의 비도(扉道, 너비 약 두 칸, 깊이 약 한 칸 반)를 격하여 구형(矩形)의 전정(前庭, 너비 세 칸 반, 깊이 두 칸)이 전개되어 있다.(참고도판 15) 벽면은 높이 약 삼 척, 폭 육 척의 요석대(腰石臺) 위에 높이 약 팔 척, 너비 약 사 척의 장판석(長板石)을 세워 벽을 삼고 판석 위에는 천부(天部)·나한(羅漢), 여러 보살 등의 군상을 부조하였다. 다시 벽 위에는 열 개의 감실이 있어 그 속에는 제천(諸天)의 탑상이 안치되고, 그 상부로부터 교묘한 궁륭 천장이 구조되고 천장 중심은 연화양(蓮花樣) 감개(龕蓋)가 덮여 있다.〔이는 용문연화동(龍門蓮華洞)의 구조를 연상케 한다〕 그 보개(寶蓋)에는 세 개의 균열이 있으니, 이는 『삼국유사』 권5에

將彫石佛也 欲鍊一大石爲龕盖 石忽三裂 憤恚而假寐 夜中天神來降 畢造而還 城方枕起 走跋南嶺蒸香木 以供天神

(대성이) 장차 석불을 조각코자 큰 돌 한 개를 다듬어 석불을 안치할 탑 뚜껑을 만드는데, 갑자기 돌이 세 토막으로 갈라졌다. 대성이 통분하면서 잠도 들지 않고 있던 차에, 밤중에 천신이 강림하여 다 만들어 놓고 돌아갔다. 대성은 막 자리에서 일어나 남쪽 고개로 내달려 가 향나무 불을 피워서 천신을 공양하였다.[50]

이라 한 바로 보아, 구조 당시부터의 균열이었음을 알 수 있다. 중앙에는 높이 약 오 척, 직경 약 두 칸의 석련좌(石蓮座)가 있고, 비도(扉道) 양측에는 양측 석주(石柱)가 변 길이 팔 촌, 팔각형의 연좌 위에 서 있고 주신(柱身) 중앙에도

연판(蓮瓣)이 장식되어 있다. 비도 상부 미석(楣石)은 완만한 곡선을 이루었고 전정(前庭) 벽 위의 주장석(肘長石)은 불국사의 석축과 동일 수법을 가지고 있다.[13]

자연의 석벽을 기다리지 않고 실로 이만한 구조, 요만한 기교를 능히 필성(畢成)한 위공(偉功)을 우리는 찬탄하지 않을 수 없다. 자연의 수만을 기다리고 있는 자를 석굴암은 엄연히 꾸짖고 섰다.

건축적 구성은 분묘 형식의 변형이라 하는 설도 있으니 아울러 참고할 만한 문제인가 한다.

탑파(塔婆)

전에도 누언(屢言)한 바와 같이 탑파는 불교 가람에 있어 중심적 의의를 가진 중요한 건축으로, 오늘날 신라통일기의 가람은 전부 인멸(湮滅)된 상태에 있으나 오로지 탑파는 조선 산천의 도처에 흩어져 있어, 당대에 속하는 것만으로도 무수히 많다. 그러므로 이를 일일이 서술하면 번잡에 흐르기 쉽겠으므로 이하 계획적으로 통괄하여 서술하려 한다.

기록에 의하면, 통일기의 목조탑파로서 가장 유명한 것은 전술한 사천왕사탑(四天王寺塔)과 망덕사탑(望德寺塔)인 듯하다. 그 유물은 사라지고 말았으나 현재 동서 탑지(塔址)의 초석과 찰주석[刹柱石, 사리납구(舍利納口) 깊이

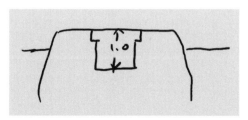

13. 사천왕사(四天王寺) 찰주석(刹柱石). 경북 경주.

의 탑파에도 천부(天部)의 주악상(奏樂相)이 조각되어 있어 탑파의 단조(單調)를 깨뜨리는 동시에 장식적 의욕의 풍부함을 보인다.[경주 원원사탑(遠願寺塔), 경주 탑정리 탑, 남산리 삼중탑, 영천 폐사(廢寺) 삼중탑]

한편에 이러한 석탑이 있는 동시에 다른 한편에는 약간 전탑이 유행되었으니, 안동읍의 동(東)칠중탑과 남(南)오중탑, 조탑동(造塔洞)의 오중탑과 여주의 신륵사 오중탑이다.

전(塼)으로 층층이 쌓아 올린 규모는 서안부(西安府)의 소안탑(小雁塔)과 대안탑(大雁塔)을 그윽이 연상케 한다. 그 중에 신륵사의 전탑은 일일이 보상화문(寶相花文)이 부조되어 있어 기교에 흐르는 점까지 보인다. 이 계에 속하는 탑은 제일탑신에 대개 감실(龕室)이 있으니 이는 분황사 전탑의 수법이려니와, 이러한 전탑의 수법을 석재로 고스란히 모방한 것은 의성(義城) 서원동(書院洞) 및 탑리동(塔里洞)의 오중탑이다. 그들의 끼끗한 멋은 또한 일개의 별미를 가진 것이다.

이 중에 특별한 평면형식을 가진 것은 석굴암 앞의 삼중탑과 도피안사(到彼岸寺)의 삼중탑이다. 이는 기단이 팔각형을 이루고 그 위에 삼중 탑신을 봉대(奉戴)하고 있는 것이니, 전자는 대개 경덕왕 10년 전후의 작품이요 후자는 경문왕 4년 전후의 작품이라. 시대의 차이로 전자는 위력적(威力的)이요 후자는 문아적(文雅的) 취미를 가졌다. 이 형식은 이상 두 개의 현금의 유물로 알려졌을 뿐이요, 육각형 다층탑은 김제 금산사(金山寺)에 있으니 탑신이 거의 파기되고 공교(工巧)히 옥개석만 약 열세 개 남아서 일종 이태(異態)의 미를 형성하고 있다. 그러나 이곳에 일종 특이한 탑파가 있으니 그는 즉 불국사의 다보탑이다. 다보여래상주증명(多寶如來常住證明)의 찰탑(刹塔)으로, 석가여래상주설법(釋迦如來常住說法)의 보소(寶所)인 석가탑과 대립하여 있으니, 후자가 남성적임에 비하여 전자는 여성적 미태를 가졌고, 후자가 보현(普賢)의 의력(意力)을 표시한다면 전자는 문수(文殊)의 예지(叡智)를 제시하는 것

으로, 실로 조선 탑파의 정기(精氣)를 모으고 있다.

기단 사면에 각 십 보 답도(踏道)가 놓이고 난간 주석(柱石)이 섰다. 상단에
는 네 모퉁이에 사자석상이 앉아 있고 제일탑신은 네 모퉁이에 각주(角柱)가
백제 부여탑식의 간명한 주석(肘石)을 받들어 얹고 중앙에는 찰주가 있다. 얄
팍한 옥개판석에도 부여탑에 개유(個有)한 조판법(組板法)을 남기고, 난간에
는 당대(唐代)에 통유(通有)한 법식을 남겼다. 팔각형 제이탑신을 팔각형 난
간으로 또 다시 받아 앙화(仰花)로 제삼 대석(臺石)을 만들고, 여덟 개의 탱주
석(撑柱石)이 다시 주신(柱身)을 싸고 돌아 최정(最頂) 옥개를 받들었고, 그
위에는 너무나 아름다운 기교의 난무(亂舞)인 노반(露盤)·복발(覆鉢) 위에
세 개의 상륜(相輪)이 줄줄이 달려 있다. 탑파의 모국인 인도에 요만한 탑이
있느냐. 탑파의 경신국(更新國)인 중화에 요만한 탑이 있느냐. 너무나, 실로
너무나 탈신적(奪神的)인 기교이다. 전(傳)하여 당장(唐匠)의 성업(成業)이
라 말하되 나는 부(否)타 한다. 이상에 누언한 바와 같이 백제탑의 수법이 많
을지언정 당대 탑파의 어느 것에서 이 수법의 일단을 찾아내려느냐. 나는 오
로지 백제의 혼이 이 탑에 남아 있다 하노라.

하늘이 이미 재인(才人)을 이때 낸지라 어찌 한 개의 작품으로 끝내고 말랴,
신인(神人)의 탈공(奪工)은 서(西)로 날아 화엄사의 사리탑을 조성하였다. 다
보탑의 네 마리 사자를 사주(四柱)로 대용하고 찰주 각석(角石)을 대덕(大德)
의 입상으로 이용하였다. 기단 사면에는 십이천부(十二天部)가 주악과 함께
수무족답(手舞足踏)으로 찬불하는 형상을 새기고 제일탑신에는 인왕(仁王)과
사천왕과 양 보살을 새겼다. 그 앞에 놓인 봉로대석(奉爐臺石)을 조그만 사자
가 네 모퉁이에서 받들고, 약사보살(藥師菩薩)이 그 앞에 꿇어앉아 광명대(光
明臺)를 머리에 이고 본탑을 공양하고 있다. 속전(俗傳)에 자장탑(慈藏塔)이
라 하는 것이니, 실로 신라탑 중 다보탑과 함께 쌍벽을 이루는 것으로, 이 절의
노탑(露塔)을 비롯하여 고려조에 이르러 금강산 금장동(金藏洞) 삼중탑, 제천

한수사(寒水寺) 삼중탑, 함안 주리사지(主吏寺址) 삼중탑 등 모방자가 처처에 생기게 되었다.

다시 이러한 계통의 탑파에 대립하여 이곳에 또한 기발한 탑파가 있으니, 그는 즉 정혜사지(淨惠寺址) 옥산(玉山) 십삼중탑과 용장사지(茸長寺址) 원형 석탑이다. 전자는 이급(二級)의 얇은 지복석 위에 초층의 탑신이 놓이고, 그 사면에는 장방형 입구가 열리고, 네 모퉁이에는 우주(隅柱)가 깊이 나왔고, 탑신 위에는 얇은 옥개가 놓이고, 그 위에 극히 감축된 십삼층 옥개가 층층이 놓였다. 전체에서 새치한 맛과 명쾌한 맛을 볼 수 있다. 후자는 용장사 고지(古址)에 있는 것이니, 삼층의 원형탑신 위에 실경(失頸)한 불상이 정좌되어 있다. 탑신은 둥그렇게 불러 있고 중앙에 한 선을 그어 그로부터 하부를 참삭(斬削)하여 버렸으며, 각 탑개(塔蓋)도 초층의 것은 하부에 간단한 기교를 가하여 상면(上面)을 평편(平徧)히 하고, 제이층 탑개는 이와 전혀 반대의 수법으로 제일층 탑개를 전도(轉倒)하였고, 제삼층은 다시 하반부를 각출(刻出)하여 연판(蓮瓣)을 회위(廻圍)시켰다.

이상은 가장 특수한 형식을 구비한 탑파들로 이 외에도 다수한 실례가 있으나 그는 대개 석가탑계를 조금씩 변형한 것이라 총거(總擧)할 필요가 인정치 않으니, 끝으로 현존 조선 최대의 석탑인 미륵사의 탑을 보건대, 이는 필자가 백제신라식이라 한 바와 같이 백제가 멸망한 후 약 십 년 즉 문무왕 14년에 고구려의 종실(宗室) 안승(安勝)이 문무왕의 매희(妹姬)를 취하여 일시 호화로이 있었으니, 탑파는 당대의 소건(所建)이라, 탑의 기변(基邊)이 약 이십칠 척 여로 이 척 사 촌 오 푼 전후의 방주(方柱)가 늘어섰고, 각 변은 세 구를 나누어 좌우 양 칸은 석벽을 이루고 그 중앙에 소형 방주가 섰으며, 중구(中區)에는 장방형 입구가 있어 내부에 통한다. 그 통로는 평면이 십자형으로 교착하나니, 교차점에는 삼 척 삼 촌 전후의 방형 석주가 있으니 이것이 즉 찰주이다. 입면(立面)은 초층의 석주가 초대(礎臺) 위에 섰으니 높이가 육 척 칠 촌 팔 푼

으로 형석(桁石)이 눌려 있고, 그 위에 소벽(小壁)을 격하여 삼급(三級)의 방한(方限)이 중첩되고 박판(薄板) 옥개가 놓여 있다. 제이층 이상도 여개방차(餘皆倣此)의 수법으로 현금 육층까지 이르렀으니 총 높이 약 삼십칠 척이나 원 높이는 전부 칠십팔 척가량이었을 것으로, 『여지승람』에는 "東方石塔之最 동방의 석탑 중 가장 크다"라 하였다. 지금은 사라졌으나 네 모퉁이에는 사자가 정좌하여 있었다. 이 다음으로 조선 최대의 석탑은 충주 탑정리 칠중탑으로 또한 장대한 건축이다.

이상에 본 바와 같이 신라통일 초에는 건대(健大)한 탑파가 있었으나 차차 문화의 난숙(爛熟)과 기교의 세련으로 경덕왕대로부터 전성(全盛)의 기세를 보였으나, 말기로부터 소위 만당(晚唐)의 타세(惰勢)를 받아 후백제가 발흥한 전후기에는 다분히 타력(惰力)을 보여, 금산사 오중탑 같은 것은 상륜부의 거대해짐과 옥개의 타력적 둔중(鈍重)과 굴곡이 고려탑의 선구(先驅)를 이루기 시작하였다.

특수건축

분묘

고신라기의 왕가(王家)의 능묘는 다만 장대한 원분(圓墳)뿐으로 미적 형태를 구비한 것이 없었으며, 승도의 부도(浮屠)도 아직 유행되지 못하여서 그 유물이 하나도 없다. 그러나 신라통일기 전후 수·당의 문물을 수입하기 시작한 때로부터 능묘의 장엄과 부도의 유행을 보게 되었다.

이때에 속하는 가장 규모있는 능묘는 태종무열왕릉(太宗武烈王陵)·문무왕릉〔文武王陵, 괘릉(掛陵)〕·각간묘(角干墓)·신문왕릉(神文王陵)·성덕왕릉(聖德王陵)·경덕왕릉(景德王陵)·헌덕왕릉(憲德王陵)·흥덕왕릉(興德王陵) 등이 있다. 이들 능묘의 제(制)는 분롱(墳壟) 기부(基部)에 요석(腰石)을

두르고, 각 방위(方位)에 의하여 십이지상을 부조(浮彫) 내지 원조(圓彫)하여 배치하고, 난간이 싸고 돈다. 묘 앞에는 상석(床石)이 놓였고 참도(參道) 양옆에는 문석(文石)·무석(武石)·석사(石獅)·귀부(龜趺) 등이 전개되어 있으니, 이 제도에는 재래 수법에 의한 창안도 다소 가미되어 있으나 또한 당제(唐制)의 본뜸도 많다.

즉 태종무열왕릉 묘 앞의 상석은 신라의 창안이요, 멀리 귀부—원래 비각(碑閣) 내에 있었음—가 놓여 있음은 당제의 일편(一片)이거니와, 괘릉의 십이지신석 앞에 석란(石欄)을 두른 것은 묘 옆에 목책(木柵)을 두르던 형식을 남긴 것이라 이는 신라의 창안이요. 참도에 배열된 석조(石彫) 군상은 당제에 의한 배치로 조각의 미도 장엄하다.(참고도판 20) 소위 각간묘는 전자들이 평지에 경영되어 있음에 대하여 산지(山地)에 경영되어 있으니 이곳에 별식(別式)이 생겼고, 십이지신상은 괘릉의 그것보다 우수해지는 경향을 갖고 있다. 신문왕릉은 재래 형식과 달라 삼각상(三角狀) 입석이 마흔네 개소에 방사상(放射狀)으로 배열되어 있을 뿐이요, 성덕왕릉은 괘릉과 신문왕릉의 제(制)를 절충한 위에 다시 신기축(新機軸)을 낸 경영으로, 분룡은 남면하여 있고 주위에 호석(護石)이 위요(圍繞)되어 있으니, 신문왕릉과 같은 입석이 서른 개소에 방사적(放射的)으로 위요하고 그 사이에 십이지 호석이 원조(圓彫)로 각각 방위에 의하여 수립되어 있으니, 그 조각의 우수함은 신라 왕릉 중 으뜸이다. 다시 석란을 그 앞에 두르고 석상을 놓았다. 그러나 괘릉은 당제에 의하여 전면(前面) 사자석을 쌍으로 대립시켜 놓았으나 이곳에서는 일약의 변동을 일으켜, 일석(一石)은 전면에, 일석은 후면에 배치하여 마치 능묘를 수호하는 의(意)를 표하였으니, 이는 실로 신라의 창안이요 후기 조선 능묘제의 특색을 이룬 것이라. 이곳에서도 중화의 민족성과 조선의 그것과의 차이를 알 수 있으니, 즉 전자는 정방형과 좌우 상칭의 형식을, 후자는 방사적 형태를 애호하는 특색을 가졌다.

다음의 경덕왕릉·헌덕왕릉 등은 대개 괘릉의 제와 같으나 석상(石像)이 섬교(纖巧)에 흐르기 시작하고, 끝으로 분묘의 제를 가장 잘 완성한 자로 흥덕왕릉이 있다. 재래의 왕릉이 지상(地相)을 불고(不顧)한 경영임에 대하여 이곳에서는 지상 선택에 치중하였으니, 이로써 후대 고려 이후의 조선 분묘제에 규격을 이루는 바이다. 즉 청룡·백호의 좌우 산세와 부산임수(負山臨水)의 땅을 택하여, 분묘 주위에는 십이지신이 둘러 있고 석란이 옹위하고 네 모퉁이에는 석사(石獅)가 둘러 있고 석상이 전면(前面)에 있으며 석인(石人)·석주(石柱)가 쌍쌍이 전개되고 귀비(龜碑)가 전면 우측에 놓여 있으니, 이곳에서 조선 분묘의 제는 처음으로 규정된 것이다.

이상과 같이 통일 초기에 태종무열왕릉이 비로소 당제를 모방하여 석비를 세우기 시작함으로부터, 괘릉에 이르러는 분롱 표식(表飾)에 고유한 호석·석란·석상을 배설(配設)하고 그 위에 당제를 가미하여 석수(石獸)·석인·석주 등을 전면에 배열시켜 비로소 왕릉으로서의 장엄을 이루게 되고, 성덕왕릉·경덕왕릉을 경유하여 흥덕왕릉에 이르러 비로소 고려·조선조의 조선 왕릉의 제를 구성하였다.

이상은 왕릉의 제이나, 민중의 분묘는 유래 장식적 요소가 없는 원분에 불과한 것이라 다시 논할 바 못 되고, 승도의 분묘는 교리에 의하여 다비(茶毗)에 부(附)하는 터이라 또한 있을 리 없으나, 그러나 대덕의 진골(眞骨)을 수습하는 법이 시행되었으니, 즉 이른바 부도(浮屠)라는 것이다. 문헌에 의하면 다소 의거할 바 있으나 이하 가장 현저한 유물을 들어 보면,

원주 홍법사지 염거화상(廉巨和尙) 부도—문성왕 5년(843)

경주 불국사 광학부도(光學浮屠)—경덕왕대

창원 봉림사(鳳林寺) 진경대사보월능공탑(眞鏡大師寶月凌空塔)—경명왕(景明王) 8년(932)

장흥 보림사(寶林寺) 보조선사영묘탑(普照禪師靈妙塔)─헌강왕 6년(880)

김제 금산사 사리탑─신라말

등이 있다. 광학부도(참고도판 17)는 원래 불국사 나한전지(羅漢殿址) 앞에 있던 것으로 지금은 소재처가 불명해졌으나(그후 일본에서 반환), 석등(石燈)의 형식을 구비한 것으로 대좌(臺座)의 복련(伏蓮), 간대석(竿臺石)의 운문(雲文), 그 위에 앙화(仰花), 그 위에 고석(鼓石)에는 불상이 안치되어 있고 석란이 황홀하게 장식되어 있다. 복개(覆蓋)의 곡선도 아름다울 뿐 아니라 전체의 묘미는 실로 당대의 특색을 구비하였다. 이것이 일종 특이의 구상이라면 금산사의 사리탑(참고도판 19)은 또한 별개의 수법을 보인다. 기단이 이중으로 각 단 주위에는 천인(天人)의 주악상(奏樂像)이 부조되어 있고, 이를 둘러서 석인·석수가 난간같이 배열되고, 정면에는 오중고탑(五重高塔)이 섰다. 중앙의 사리탑은 일개 반석(盤石) 위에 섰으니, 반석 네 모퉁이에는 사자 머리가 입을 벌리고, 반석 중앙에 연화가 둘러 있고, 그 위에 포탄형(砲彈形)의 석주가 섰다. 위에는 구두용수(九頭龍首)가 고부조(高浮彫)로 되어 있고 그 위에 연좌보주(蓮座寶珠)가 놓여 있으니, 실로 구상의 기발함도 중탑(衆塔)에서 볼 수 없는 바이다. 염거화상탑은 지금 경성 시내 탑동공원(塔洞公園, 지금 경복궁에 있다) 안에 이건하였으니, "會昌四季歲次甲子季 秋之月兩旬九日遷化 廉巨和尙塔 회창(會昌) 4년 갑자 9월 29일에 세상을 떠난 염거화상의 탑이다" 운운의 동판(銅板) 묘지(墓誌)가 발견되었다. 평면 팔각형으로서 기단 하부에는 사자가 조각되고 상부에는 앙련(仰蓮)이 부조되어 있다. 탑신 네 모퉁이에는 사천왕상이 있고, 주석(肘石)에는 천인의 상이 부조되어 있다. 옥개에는 건축적 수법을 그대로 표현하고 정상에는 연화보주(蓮花寶珠)가 놓여 있다. 신라통일기 부도 중 가장 오래고, 가장 아름다운 탑이다. 이 외에 총독부박물관에 이치(移置)된 보월능공탑(寶月凌空塔)과 보조선사영묘탑 등도 아름다운 탑으로 열거

화상탑과 대동소이의 수법을 가졌다.

　이상으로써 신라의 건축을 마쳤다. 초기에는 세속건축·종교건축을 물론하고 가고(可考)할 문헌조차 없는지라 그 형태를 알 수 없거니와, 불교 수입 이래 신라의 건축은 돈연(頓然)히 전개되기 시작하여 고신라 말기에 이르기까지의 건축은 장식적 요소보다도 규모의 굉대가 주안(主眼)이 되었으나, 통일 이후로부터 수·당의 영향을 받아 점점 장식적 요소에 착안하기 시작하여 말기에는 마침내 섬약(纖弱)에 흐르고 말았다. 왕실과 민가의 장식은 앞장에서 서술하였거니와, 가람의 조영도 이중삼중의 고루(高樓) 건축이 성행하였고, 주벽(朱碧)·단청(丹靑)으로 건물을 채색하고, 벽간(壁間)에는 벽화로 장식하고, 당(堂) 내에는 채전(彩塼)을 깔고,[14] 당와(唐瓦)에는 각 문양의 화려한 부조를 베풀었다.[15] 신라 창고지(倉庫址)에서 발견한 동와당(甋瓦當)의 장경(長徑)이 팔 촌까지 것이 있으니, 미루어 다른 규모의 굉대함을 알 것이다.

　장식 도양(圖樣)의 종류에도 인동초(忍冬草)·보상화(寶相花)·포도당초(葡萄唐草)·연당초(蓮唐草)·운문(雲文)·화염문(火炎文)·파문(巴文) 등의 문양과 봉황·기린·서리(瑞离)·귀면(鬼面)·가릉빈가(伽陵頻伽)·토마(兎蟆)·운룡(雲龍) 등의 문양이 사용되었고, 기타 사자·십이지 등 현란한 장식이 있었다.

제4장 고려의 건축

제1항 세속건축

고려의 건축은 만당(晩唐)의 타세(墮勢)와 송(宋)·원(元)의 영향을 받아 천축계(天竺系) 양식이 대부분에 응용되었고 당계(唐系) 수법도 일부에 사용되었으나 통계상 다과우열(多寡優劣)을 오늘날 정할 수 없다.

고려 오백 년의 국도(國都)인 개성은 태조 2년 이래의 경영으로, 북쪽에는 송악산(松岳山)을 등지고 남쪽은 용수산(龍岫山)을 바라보아 그간의 산곡 지반을 이용한 도읍지이니, 초기에는 성벽을 조영하지 않고 다만 천험(天險)에 의하여 개부(開府)하였다. 신라 도성제(都城制)에 의하여 방리(坊里)를 제정하여 오부(五部)로 나누고 시전(市廛)을 창립하고 궁궐을 경영하였다. 그후 고려 중기에 이르러 현종대(顯宗代)에 강감찬(姜邯贊)의 주청(奏請)으로 이가도(李可道)가 나성(羅城)을 조축하였으니, 전후 이십일 년간의 경영으로 『고려고도징(高麗古都徵)』에는 성 둘레 이만구천칠백 보요, 나각(羅閣)이 만삼천 칸이라 하였다. 『고려도경(高麗圖經)』에는 당대의 축성을 형용하여

其城周圍六十里 山形繚繞 雜以沙礫 隨其地形而築之 外無濠塹不施女墻 列太上御名延屋 如廊廡狀 頗類敵樓 雖施兵仗 以備不虞 而因山之勢 非盡堅高 至其低處 則不能受敵 萬一有警 信知其不足守也

그 성은 주위가 육십 리이고, 산이 빙 둘러 있으며 모래와 자갈이 섞인 땅인데, 그 지형에 따라 성을 쌓았다. 밖에 호참(濠塹)과 여장(女墻, 성가퀴)을 만들지 않았으며, 줄지어 잇닿은 집은 행랑채와 같은 형상인데 자못 적루(敵樓)와 비슷하다. 비록 병장(兵仗)을 설치하여 뜻밖의 변을 대비하고 있으나, 산의 형세대로 따랐기 때문에 전체가 견고하거나 높게 되지 않았고, 그 중 낮은 곳에 있어서는 적을 막아낼 수 없었으니, 만일 위급한 일이 있을 때는 지켜내지 못할 것을 알 수 있다.[51]

라 하였다.

성 주위에는 대문(大門) 넷, 중문(中門) 여덟, 소문(小門) 열셋이 있었으니, 선인(宣仁, 동) · 선화(宣華, 남) · 선의(宣義, 서) · 북창(北昌, 북)이 중요한 사대문(四大門)이다. 그 중에 장엄한 것은 선의문과 북창문이었으니, 전자는 외래 사자(使者)의 입문(入門)이요, 후자는 사자 회정(回程)의 문이라. 더욱이 전자는 정문(正門)이 이중으로, 위에는 조식(藻飾)이 화려한 중루(重樓)가 흘립(屹立)하고, 옹성(甕城)이 이를 둘러싸 남북 양편에 각각 소문(小門)이 상개(相開)하여, 무부(武夫)가 수위(守衛)하여 황성(皇城)의 장엄을 보였다. 동서간에 있던 회빈(會賓) · 장패(長覇)의 양문(兩門)도 서문과 북문의 제(制)를 따랐으니, 『해동역사(海東繹史)』에는

自會賓 長覇等門 其制畧同 唯當其中爲兩戶 無尊卑 皆得出入 其城皆爲夾柱 護以鐵箒 上爲小廊 隨山形高下而築之 自下而望崧山之脊 城垣繚繞 若蛇虺蜿蜒之形

회빈문(會賓門) · 장패문(長覇門) 등부터는 그 제도가 대략 같은데, 오직 그 한가운데에 쌍문을 만들어 존비(尊卑)에 구애 없이 모두 출입할 수 있게 했다. 성(城)은 모두 양쪽을 나무로 받치고 쇠대통[鐵箒]으로 보호하였으며, 위는 작은 회랑(回廊)처럼 되었는데 산지형의 높고 낮은 대로 쌓았다. 아래서 숭산(崧山) 등성이를 바라보면, 성의 담장을 빙 두른 것이 마치 뱀이 꿈틀거리는 형상과 같다.[52]

이라 하였다. 다시 고려 말기 공양왕대(恭讓王代)에 이르러 내성(內城)이 경영되어 조선조 개국 2년에 필공(畢功)하였으니, 주회(周廻) 이십 리 사십 보로 방위에 따라 열세 개 대소문(大小門)이 흘립하였다. 그 중에 장엄한 것은 광화문(廣化門)이니, 왕부(王府)의 편문(偏門)으로 동면(東面)하여 제도가 선의문과 같았으나 옹성이 없을 뿐이요 조식(藻飾)의 공(工)은 오히려 과함이 있었다 한다. 그 문에는 남북에 편문이 있어, 남문에는 '의제령(儀制令)'의 네 가지 일을, 북문에는 '건(乾)·원(元)·형(亨)·이(利)·정(貞)'의 다섯 자를 첩부(帖付)하였다 한다.

다시 성 안에는 오부(五部) 삼십오방(三十五坊)의 시가가 정돈이 되었으니, 초기에는 『고려도경』의 작자의 형용과 같다.

自京市司至興國寺橋 由廣化門以迄奉先庫 爲長廊數百間 以其民居隘陋 參差不齊 用以遮蔽 不欲使人洞見其醜 東南之門 蓋溪流至巳方 衆水所會之地 其餘諸門 官府宮祠道觀僧寺別宮客館 皆因地勢 星布諸處 民居十數家 共一聚落 井邑街市 無足取者

경시사(京市司)에서 흥국사(興國寺) 다리까지와, 광화문(廣化門)을 거쳐 봉선고(奉先庫)까지에 긴 행랑집 수백 칸을 만들었는데, 이것은 민중들의 주거가 좁고 누추하며 들쭉날쭉 가지런하지 못하기 때문에, 그것으로 가려서 사람들에게 그 누추함을 훤하게 들여다보이지 않게 하기 위한 것이다. 동남쪽의 문은, 대개 시냇물이 동남쪽[巳方]으로 흐르니 모든 물이 모이게 되는 곳이요, 그 나머지 모든 문과 관부(官府)·궁사(宮祠)·도관(道觀)·승사(僧寺)·별궁(別宮)·객관(客館)도 모두 지형에 따라 여러 곳에 별처럼 널려 있다. 백성들의 주거는 열 두어 집씩 모여 하나의 마을을 이루었고, 바둑판 같은 시가지는 취할 만한 것이 없었다.[53]

또 이르기를,

王城雖大 礧硞山壟 地不平曠 故其民居 形勢高下 如蜂房蟻穴 誅茅爲蓋 僅庇風
雨 其大不過兩椽 比富家稍置瓦屋 然十纔一二耳

왕성이 비록 크기는 하나, 자갈땅이고 산등성이여서 땅이 평탄하고 넓지 못하기 때문에,
백성들이 거주하는 형세가 고르지 못하여 벌집과 개미 구멍 같다. 풀을 베어다 지붕을 덮어
겨우 풍우(風雨)를 막는데, 집의 크기는 서까래를 양쪽으로 잇대어 놓은 것에 불과하다. 부
유한 집은 다소 기와를 덮었으나, 겨우 열에 한두 집뿐이다.[54]

라 하여 가관(可觀)할 자 없었던 듯하나 후에 국가의 평안과 국력의 회복을 따
라 도시의 장엄도 구비하게 된 모양으로, 『중경지(中京誌)』에는 "前朝盛時 羅
城內 閭閻櫛比 午正門外 至後西江 屋幾相接 전조의 성대하던 시절에 나성(羅城) 안에
는 백성들의 살림집들이 즐비하였고, 오정문(午正門) 밖에서부터 뒤편의 서강(西江)에 이
르기까지 지붕들이 거의 서로 이어져 있었다"이라 하였고, 『고려사』 '고종(高宗) 세
가(世家) 19년' 조에는 "時昇平旣久 京都戶 至十萬 金碧相望 이때에 태평한 지 이
미 오래되어 경도의 호수(戶數)가 십만에 이르고, 단청한 좋은 집들이 즐비하였다"[55]이라
하였으니 가히 그 일단을 규지(窺知)할 수가 있다.

고려의 왕궁지는 지금의 만월대(滿月臺)가 그 유지(遺址)이니, 점점(點點)
한 초석과 잔존된 문헌에서 그 장엄을 살펴보자.

황성(皇城)의 정문인 광화문(廣化門)을 들어서서 왼편을 바라보면 왕궁의
정문인 승평문(昇平門)이 솟아 있으니, 세 문이 병렬하여 제도가 굉대(宏大)
하다. 위에는 중루(重樓)가 솟아 있고 좌우에 방관(旁觀)이 있으며, 사아옥개
(四阿屋蓋)에 동화주(銅火珠)로 장식하고, 안으로 들어서면 잔잔한 금천(禁
川)이 흘러가는데 석교(石橋)가 걸쳐 있어 좌우 양안(兩岸)에 동락정(同樂亭)
이 솟아 있고, 백탑왜장(百塔矮墻)이 이를 둘러싸 신봉문(神鳳門)과 연결되었
으니 신봉문의 장대함은 오히려 승평문보다 우수하며, 제방(題牓)의 글씨는
금서주지(金書朱地)로 구솔경(歐率更)의 체를 본떴으며, 좌우에 협문(挾門)

이 있으니, 동문(東門)은 '춘덕(春德)'이라 세자궁(世子宮)에 통하고 서문은 '태초(太初)'라 왕거비좌(王居備坐)에 통한다. 다시 십여 보 들어서면 창합문(閶闔門)이 열리나니 이는 고려왕의 조서(詔書)를 봉영(奉迎)하는 곳이라, 좌우 양액(兩掖)의 승천문(承天門)을 배관(拜觀)하고 다시 북면을 바라보면 오간삼호(五間三戶)의 회경전문(會慶殿門)이 고대반복(高臺半腹)에 솟았으니, 석제등도(石梯磴道)는 오십여 척의 높이로 낭무(廊廡)와 세 문이 반공(半空)에 병렬하고 이십사지(二十四枝)의 열극(列戟)과 갑주(甲胄)의 사(士)가 의위(儀衛)하였으니 위엄도 삼엄할시고, 조서는 중문으로 들고 왕과 사신은 좌우 협문으로 드신다.

그 안에 회경전이 있으니 즉 왕궁의 정전(正殿)이라, 중앙 어전(御殿)은 형삼양삼(桁三梁三)의 건물이요 좌우 협전(挾殿)은 형이양삼(桁二梁三)의 건물이라, 이 삼전(三殿)의 전체 형태는 지금 객사(客舍)에서 보는 바와 같은 형식이나 그 규모는 심히 굉장하여, 화강석으로써 고대(高臺)를 조축하고, 동서 양폐(兩陛)에는 단칠(丹漆)의 난함(欄檻)이 있고 동화(銅花)로 장식하였으니 그 문채(文彩)의 웅려(雄麗)함이 제전(諸殿)에 관(冠)한다 하였고, 약 칠십여 칸의 전후좌우 장랑(長廊)이 이를 둘러쌌고, 중정(中庭)에는 추석(甃石)을 깔았으나 지허불견(地虛不堅)하여 행즉유성(行則有聲)이라 하였으니 일아이태(一雅異態)의 경영임을 알 수 있다. 동랑(東廊)에는 춘덕문이 있어 좌춘궁(左春宮)에 통하고, 서랑에는 회동문(會同門)이 있어 임천각(臨川閣)에 통하니, 좌춘궁은 세자궁이라 비록 옥우(屋宇)의 제도는 왕궁보다 차쇄(差殺)가 있으나 태화문(太和門)·원인문(元仁門)·육덕문(育德門) 등이 중중(重重)이 널려 있고, 임천각은 원영옥우(圓楹屋宇)로 창호가 통달(通達)하고 중첨(重簷)이 없어 대문(臺門)과 같은 감이 있으나 그 안에는 수만의 장서(藏書)까지 있다.

다시 회경전 뒤에는 지세가 익준(益峻)하니, 그곳에 장화전(長和殿)이 있어 동서 양무(兩廡)가 이를 싸돌고, 장화전 뒤에 원덕전(元德殿)이 있으나 이는

왕거(王居)가 아니요 의결(議決)의 처소로 그다지 장엄함이 없었던 듯하다.

다시 회경전 서북편에 건덕전(乾德殿)이 있었으니, 그 정문인 흥례문(興禮門)을 들어서면 구정(毬庭)이 전개되고 좌우에 동락정(同樂亭)이 솟아 있다. 중문인 의봉문(儀鳳門)엔 좌우에 낭무가 둘려 있고 정면에 건덕전이 솟아 있으니, 그 제(制) 다섯 칸으로 회경전에 비하면 차소(差小)한 점이 있다. 건덕전 북편에는 침실인 만령전(萬齡殿)이 있으니 규모는 차소하나 조식(藻飾)이 화려하고, 양무(兩廡)에는 열실(列室)이 환거(環居)하고, 동자문(東紫門)을 나서면 세 칸의 장령전(長齡殿)이 있으니 화환(華煥)은 만령전에 미치지 못하나 규모는 오히려 과함이 있다 하며, 그 북으로 연영전(延英殿)·자화전(慈和殿) 등이 층층이 놓여 있다. 이 외에 장경(長慶)·중광(重光)·선정(宣政)·문덕(文德)·천복(天福) 등의 제전(諸殿)과 청연각(淸讌閣)·보문각(寶文閣), 좌우 춘궁(春宮), 기타 무수한 누각(樓閣)·정사(亭榭)·관해(官廨) 등은 일일이 열거하기 곤란하며, 그들 장엄에 대하여도 사기(史記)를 들추면 처처에 "窮極奢麗 더할 수 없이 사치스러웠다" "刻鏤繪飾極侈 아로새기고 그림을 그려 단장하고 꾸몄는데 몹시 사치스럽다" 등이 보이니, 일례를 들더라도

萬壽亭在壽昌宮北園 …聚怪石 築假山 構小亭 以黃綾被壁 窮極奢侈
만수정(萬壽亭)은 수창궁(壽昌宮) 북원에 있으니… 괴석(怪石)을 모아서 가산(假山)을 쌓고 작은 정자를 짓고서 누런 비단으로 벽을 덮어 더할 수 없이 사치스러웠다.[56]

亭在半山之脊 其制四稜… 八面施欄楯… 偃松怪石女蘿葛蔓 互相映帶 風至蕭然
不覺有暑氣
(향림)정은 정자는 반산(半山)의 중턱에 있는데 그 건물 제도는 사릉(四稜)이고… 팔면에 난간이 만들어져 있다. 누운 소나무와 괴석에 여라(女蘿)와 칡이 덩굴져 서로 어우러져 있어, 바람이 불면 서늘하여 더위를 느끼지 못한다.[57]

太平亭毅宗於闕東壞民家五十餘區 作是亭 命太子書額 傍植名花異果 奇麗珍玩
之物布列左右 亭南鑿池 作觀瀾亭 北構養怡亭 皆蓋以青瓦 又磨玉石 築歡喜美成二
臺 聚怪石 作仙山 引遠水爲飛泉 窮極奢麗

태평정(太平亭)은 의종이 대궐 동쪽에 민가 오십여 구(區)를 헐고서 이 정자를 짓고 나
서 태자에게 명하여 편액(扁額)을 쓰게 하였다. 곁에 좋은 꽃과 기이한 과일나무를 심고 진
기한 물건들을 좌우에 포열하고, 정자 남쪽에는 못을 파고 그 안에 관란정(觀瀾亭)을 짓고
북쪽에는 양이정(養怡亭)을 지어 모두 청기와로 덮었다. 또 옥석(玉石)을 갈아서 환희대
(歡喜臺)와 미성대(美成臺) 두 대를 쌓고, 괴석을 모아서 선산(仙山)을 만들며 먼 곳에서 물
을 끌어와 비천(飛泉)을 만드니, 사치함과 화려함이 극에 달하였다.[58]

閣在順天館東 其制五間 下不施柱 不張幄幕 然刻鏤繪飾極侈

(청풍)각은 순천관(順天館) 동편에 있다. 그 건물 제도는 다섯 칸으로 아래에는 기둥을
쓰지 않았고 휘장은 치지 않았다. 그러나 아로새기고 그림을 그려 단장하고 꾸몄는데 몹시
사치스럽다.[59]

등 몇 구(句)로써만 보아도 구조의 기묘와 배합의 자연이 얼마나 아름다웠음
을 가히 알 것이니, 송나라 사신 서긍(徐兢)은 이를 형용하여

高麗… 其俗節於飮食 而好修宮室 故至今王之所居堂 (太上御名)仍在圓櫨方頂
飛翬連甍 丹碧藻飾 望之潭潭然依崧山之脊 蹈道突兀 古木交蔭 殆若嶽祠山寺而已

고려… 그 풍속은 음식을 절제하고 궁실(宮室)을 짓기 좋아한다. 그렇기 때문에, 지금까
지도 왕이 거처하는 궁궐의 구조는 둥근 기둥에 모난 두공(頭工)으로 되었고, 날아갈 듯 연
이은 용마루에 울긋불긋 단청으로 꾸며져 바라보면 깊고 넓은 모양이고, 숭산(崧山) 등성
이에 의지해 있어서 길이 울퉁불퉁 걷기 어려우며, 고목(古木)이 무성하게 얽히어 자못 악
사(嶽祠)·산사(山寺)와 같다.[60]

라 하였고, 이인로(李仁老)의 『파한집(破閑集)』에는

都門百步連峯起 於後平川瀉 於前野 桂數百株 挾路成陰 行道者 必憩息於其下 輪蹄聞咽 漁歌樵笛之聲不絶 而丹樓碧閣 半出於松杉煙靄之間 公子王孫携珠翠 引坐歌迎餞

도성문 백 보에 이어진 봉우리가 솟아 있고, 뒤의 평평한 내에서 물이 쏟아지며, 앞의 들에는 계수나무 수백 그루가 길을 끼고 그늘을 이루고 있어 길을 가는 자들이 반드시 그 아래에서 쉬었다. 수레바퀴와 말굽 소리가 들려오고, 어부의 노래와 나무꾼의 피리소리가 끊이지 않는다. 붉은 다락, 푸른 누각이 소나무·삼나무 숲 안개 낀 사이에 반쯤 솟아 있어, 공자(公子)와 왕손(王孫)이 여인을 데리고 자리에 오게 해 노래하며 손님을 맞이하고 보냈다.

이라 하여 왕도(王都)의 화려함을 그렸으나, 오늘 유적의 가고(可考)할 것이 없음은 유한(遺恨)의 하나이다.

제2항 불사건축(佛寺建築)

고려 태조의 등극에 다대한 공헌을 이룬 것은 승(僧) 도선선사(道詵禪師)의 힘이라, 전국을 거(擧)하여 불법에 귀의하였으니 이에 선(禪)·밀(密) 양교(兩敎)가 신라대보다 한층 성행하게 되어 기찰(起刹)의 풍습이 상하를 풍미하기에 이르렀다. 이리하여 태조 3년에 송악에 정도(定都)함으로부터 법왕사(法王寺)·자운사(慈雲寺)·왕륜사(王輪寺)·내제석사(內帝釋寺)·사나원(舍那院)·천선원(天禪院)·신흥사(新興寺)·문수사(文殊寺)·원통사(圓通寺)·지장사(地藏寺) 등 십찰(十刹)을 도내(都內)에 창건하고 처처의 사탑을 수즙(修茸), 중수(重修)할뿐더러 역대의 제왕이 국력을 경도하여 각기 원찰(願刹)을 경영하였으니, 실로 고려국은 완연한 일개의 불국(佛國)을 형성한 모양이 되었다. 뿐만 아니라 오로지 국내 경영에만도 만족치 못한 그들은 국외에까지 진출하여 사찰을 경영하였으니, 중국 항주(杭州)의 고려사(高麗寺)는 그 가

장 유명한 것이요, 기타 흥안주(興安州)의 신라사(新羅寺), 통주(通州)의 광복사(廣福寺) 등은 문헌상 가장 명료한 것이다.

이미 국력을 경도한 경영이라 그 장엄이 신라 사찰에 못지않으니, 개중에 유명한 것은 법왕사 · 왕륜사 · 안화사(安和寺) · 연복사(演福寺, 광통보제사(廣通普濟寺)) · 흥국사(興國寺) · 국청사(國淸寺) · 흥왕사(興王寺) · 감로사(甘露寺) · 영통사(靈通寺) · 귀법사(歸法寺) · 현화사(玄化寺) 등이 있다. 『고려도경』에 의하면

安和寺 由王府之東北 山行三四里 漸見林樾淸茂 藪麓崎嶇 自官道南玉輪寺 過數十步 曲徑縈紆 脩松夾道 森然如萬戟 淸流湍激 驚奔嗽石 如鳴琴碎玉 橫溪爲梁 隔岸建二亭 半蘸灘磧 曰淸軒曰漣漪 相去各數百步 復入深谷中 過山門閣 傍溪行數里 入安和之門 次入靖國安和寺 寺之額 卽今太師蔡京書也 門之西有亭 榜曰冷泉 又少北入紫翠門 次入神護門 門東廡有像 曰帝釋 西廡堂 曰香積 中建無量壽殿 殿之側 有二閣 東曰陽和 西曰重華 自是之後 列三門 東曰神翰 其後有殿 曰能仁殿 二額 寔今上皇帝所賜御書也 中門曰善法 後有善法堂 西門曰孝思 院後有殿 曰彌陁 堂殿之間 有兩廡 其一 以奉觀音 又其一 以奉藥師 東廡 繪祖師像 西廡 繪地藏王 餘以爲僧徒居室 其西有齋宮 王至其寺 則自尋芳門 過其位 前門曰凝祥 北門曰嚮福 中爲仁壽殿 後爲齊雲閣 有泉出山之半 甘潔可愛 建亭其上 亦榜曰安和泉 植花卉竹木怪石 以爲遊息之玩 非特土木粉飾之功 竊窺中國制度 而景物淸麗 如在屛障中 麗人以奎章睿藻在焉 奉之尤嚴也…

안화사는 왕부의 동쪽에서 산길을 삼사 리 가면 점차로 수풀이 깨끗하고 우거진 산록이 험악한 것이 보인다. 관도(官道)의 남쪽에 있는 옥륜사(玉輪寺)에서 수십 보를 지나가면 작은 길이 구불구불 얽혀 있고 높은 소나무가 길을 끼고 있는데, 삼엄하기가 만 자루의 미늘창을 세워놓은 듯하다. 맑은 물이 여울져 튀어오르며 놀란 듯 달려가 돌을 씻어내는 것이, 거문고를 울리고 옥을 부수는 것 같다. 시내를 가로질러 다리를 놓았고 건너쪽 강언덕에 세

운 두 개의 정자가 여울 돌무더기에 반쯤 잠겨 있는데, 청헌정(淸軒亭)·연의정(漣漪亭)이 그것들로 서로간의 거리는 수백 보가 된다. 다시 깊은 골짜기 속으로 들어가서 산문각(山門閣)을 지나 시냇물을 끼고 몇 리를 가 안화문(安和門)으로 들어가고, 다음에 정국안화사로 들어간다. 절의 액자는 곧 지금의 태사(太師) 채경(蔡京)의 글씨이다. 문의 서쪽에 정자가 있는데 방(榜)이 '냉천(冷泉)'으로 되어 있다. 또 좀 북쪽으로 가면 차취문(紫翠門)으로 들어가고, 다음에는 신호문(神護門)으로 들어간다. 문 동쪽 월랑에 상(像)이 있는데 그것은 제석(帝釋)이다. 서쪽 월랑의 대청을 '향적(香積)'이라 하며, 가운데에는 무량수전(無量壽殿)이 세워져 있고, 그 곁에 두 누각이 있는데 동쪽의 것을 '양화(陽和)'라 하고 서쪽의 것을 '중화(重華)'라 한다. 여기서부터 뒤에는 세 문이 늘어서 있는데, 동쪽 것을 '신한(神翰)'이라 하며, 그 뒤에 전각이 있는데 '능인(能仁)'이라고 한다. 전각의 두 액자는 실로 금상 황제께서 내린 어서(御書)이다. 중문은 '선법(善法)'이라 하는데 그 뒤에 선법당(善法堂)이 있고, 서문은 '효사(孝思)'라 한다. 뜰 뒤에 전각이 있는데 그것을 '미타전(彌陀殿)'이라고 한다. 당과 전 사이에 두 곁채가 있는데 그 중 하나에는 관음(觀音)을 봉안하였고 또 하나에는 약사(藥師)를 봉안하였다. 동쪽 월랑에는 조사상(祖師像)이 그려져 있고 서쪽 월랑에는 지장왕(地藏王)이 그려져 있다. 나머지는 승도(僧徒)의 거실이다.

그 서쪽에 채궁(齋宮)이 있는데, 왕이 그 절에 오면 심방문(尋芳門)으로 해서 그 자리〔位〕로 간다. 앞문은 '응상(凝祥)', 북문은 '향복(嚮福)'이며, 가운데는 인수전(仁壽殿)이고, 뒤는 제운각(齊雲閣)이다. 샘이 산 중턱에서 나오는데 달고 깨끗하여 사랑스럽다. 그 위에 정자를 세웠는데 방(榜)이 역시 안화천(安和泉)이다. 화훼(花卉)·죽목(竹木)·괴석(怪石)을 심어서 놓고 쉬는 놀이터로 만들었는데, 흙과 나무, 꾸민 모양이 은근히 중국 제도를 모방하였을 뿐 아니라 경치가 맑고 아름다워 병풍 속에 있는 듯하다. 고려인들은 천자의 글과 왕의 글이 거기에 있기 때문에 이를 받들어 더욱 엄숙해지는 것이다.…[61]

라 하였고 '광통보제사(연복사)' 조에는

廣通普濟寺 在王府之南 泰安門內 直北百餘步 寺額 揭於官道南向 中門榜曰神通之門 正殿極雄壯 過於王居 榜曰羅漢寶殿 中置金仙 文殊普賢三像 旁列羅漢五百

軀 儀相高古 又圖其像於兩廡焉 殿之西 爲浮屠五級 高逾二百尺 後爲法堂 旁爲
僧居 可容百人 相對有巨鐘…

광통보제사는 왕부의 남쪽 태안문(泰安門) 안에서 곧장 북쪽으로 백여 보의 지점에 있
다. 절의 액자는 '관도(官道)'에 남향으로 걸려 있고, 중문의 방은 '신통지문(神通之門)'이
다. 정전(正殿)은 극히 웅장하여 왕의 거처를 능가하는데 그 방(榜)은 '나한보전(羅漢寶
殿)'이다. 가운데에는 금선(金仙)·문수(文殊)·보현(普賢) 세 상이 놓여 있고, 곁에는 나
한 오백 구를 늘어놓았는데 그 의상(儀相)이 고고(高古)하다. 또 양쪽 월랑에도 그 상이 그
려져 있다. 청전 서쪽에는 오층탑이 있는데 높이가 이백 척이 넘는다. 뒤는 법당이고 곁은
승방인데 백 명을 수용할 만하다. 맞은편에 거대한 종이 있다.…[62]

이라 하였으니, 그 배치법이 나라 호류지(法隆寺)의 그것과 유사함이 있는 듯
하며, 같은 책 '흥국사' 조에는

興國寺 在廣化門之東南道旁 前直一溪 爲梁橫跨 大門東面 榜曰興國之寺 後有堂
殿 亦甚雄壯 庭中立銅鑄幡竿 下徑二尺 高十餘丈 其形上銳 逐節相承 以黃金塗之
上爲鳳首 銜錦幡 餘寺或有之 唯安和者…

흥국사는 광화문(廣化門) 동남쪽 길가에 있다. 그 앞에 시냇물 하나가 있는데, 다리를 가
로질러 놓았다. 대문은 동쪽을 향하고 있는데 '흥국지사(興國之寺)'라는 방이 있다. 뒤에
법당이 있는데 역시 매우 웅장하다. 뜰 가운데 동(銅)으로 부어 만든 번간(幡竿)이 세워져
있는데, 아래 지름이 이 척, 높이가 십여 장(丈)이고, 그 형태는 위쪽이 뾰쪽하며 마디에 따
라 이어져 있고 황금으로 칠을 했다. 위는 봉새 머리[鳳首]로 되어 있어 비단 표기[錦幡]를
물고 있다. 다른 절에도 혹 있으나, 다만 안화사의 것에는….[63]

라 하였다. 이 외에 문종(文宗)의 경영인 흥왕사는 십이 년간의 경영으로 송의
상국사(相國寺)를 모(模)하여 규모가 극대하였고, 더욱이 그 황금탑은 금표은
리(金表銀裏)의 탑으로 은 사백이십칠 근, 금 백사십 근을 들인 것이라 하며,

국청사는 장랑광하(長廊廣廈)와 교송괴석(喬松怪石) 상호영대(相互映帶)하여 경물(景物)이 청수(淸秀)하였다 하니 건축과 자연의 배합의 묘치(妙致)가 있었던 듯하고, 더욱이 감로사는 『무몽원집(無夢園集)』에

西湖潤州(宋)甘露寺雖美 但營構繪飾之工特勝耳 至於天作地生自然之勢 殆未及此 凡樓閣池臺之制度一倣潤州

서호(西湖)의 윤주(潤州, 宋―저자)의 감로사는 비록 아름답지만 다만 건물을 짓고 그림으로 장식한 솜씨가 공교로워 특히 빼어날 따름이다. 하늘이 짓고 땅이 내준 자연의 지세에 이르러서는 거의 여기(개성의 감로사)에 미치지 못한다. 대개 누와 각과 못과 대의 제도는 일체 윤주의 것을 본떴다.

라 하였다. 그 외에 영통사의 승개(勝槪)는 송도(松都) 제일이었고 현화사·개국사(開國寺) 등도 장려한 가람들이었으나, 오늘날은 석탑파와 석비가 몇 개 잔존하였을 뿐 사찰의 장엄과 건축의 기교를 볼 수가 없다. 개중에 고려건축으로 방금(方今)에 유존(遺存)한 것으로 영주 부석사(浮石寺)의 무량수전(無量壽殿)과 조사당(祖師堂), 안변(安邊) 석왕사(釋王寺)의 응진전(應眞殿), 황주(黃州) 심원사(心源寺) 등 세 개가 남았으니, 이것이 세속건축·사찰건축 등 고려건축의 전반을 통하여 당대 계통을 천명함에 만장의 기염을 토하는 유일의 실물이다.

부석사는 당(唐) 의봉(儀鳳) 원년, 신라 문무왕 16년에 의상법사(義湘法師)가 왕명(王命)으로 창건한 명찰(名刹)이니, 무량수전 서북 우목(隅木)에는 「봉황산부석사개연기(鳳凰山浮石寺改椽記)」가 있으니,

此寺 唐高宗二十八年 儀鳳元年 新羅王命義湘法師 始創建也 後元順帝十七年 至正戊戌 敵兵火其堂 尊容頭面飛出烟焰中 在于金堂西隅文藏石上 而奏于上 泊洪武

九年丙辰 圓融國師改造金 而至于萬曆三十九年 辛亥五月晦日 風雨大作 折其中樑
明年壬子改椽 新其畵彩儼制也

　　이 절은 당나라 고종 28년 의봉(儀鳳) 원년에 신라 왕이 의상법사에게 명하여 처음 창건
했다. 뒤에 원나라 순제(順帝) 17년 지정(至正) 무술년에 적병이 그 법당에 불을 지르자, 불
상의 머리 부분이 연기와 불꽃 속에서 날아와 금당의 서쪽 모퉁이 문장석(文藏石) 위에 자
리했다. 임금에게 아뢰자 홍무(洪武) 9년 병진에 원융국사가 다시 만들어 도금했다. 만력
(萬曆) 39년 신해 5월 그믐날에 이르러 비바람이 크게 일어나 그 가운데 들보를 꺾어 버리
니, 다음해 임자년에 서까래를 바꾸고 새롭게 색칠하고 엄연하게 만들었다.

운운의 구가 있고, 서남 우목(隅木)에는

此金堂者 自洪武九年 經倭火後改造 而至萬曆三十九年 自折□椽也 壬子年始役
畢於癸丑年八月也

　　이 금당은 홍무 9년부터 왜구의 화재를 겪은 뒤에 개조했고, 만력 39년에 이르러 저절로
들보와 서까래가 부러져 임자년에 비로소 일을 시작하여 계축년 8월에 마쳤다.

라는 구가 있으므로 일견 홍무(洪武) 9년의 재건인 듯하나, 세키노 다다시(關
野貞) 박사 설에 의하면 수법 형식상 기록의 오서(誤書)요 실은 그보다 백 년
내지 백오십 년 전의 건물임이 확실하다 하며, 후지시마 가이지로(藤島亥治
郎) 박사는 오히려 이보다 상고(上古)에 부치려 하니, 그런즉 지금으로부터 적
어도 육백오십 년 전의 건물이니 조선 최고(最古)의 목조건물의 유물임에 틀
림없다. 그러나 이 부석사의 중창 사실은『조선금석총람(朝鮮金石總覽)』상권
'창성사(彰聖寺) 진각국사비문(眞覺國師碑文)'에 의하면 공민왕(恭愍王) 21
년(1372)에 진각국사가 중영(重營)한 사실이 있다. 또한 대조하여 볼 일이다.
　　무량수전(참고도판 21)은 동오양삼(棟五梁三)의 석단 위에 섰으니, 당와
(唐瓦) 단층 중옥식(重屋式)의 천축계 건물이다.

주신(柱身)의 팽장도는 농후하고 주두포작(柱頭鋪作)은 오포(五鋪) 중공(重栱)이며 보간포작(補間鋪作)과 차수(叉手)가 없는 소위 아마조(亞麻組)로, 소로〔小累, 두(斗)〕와 공〔栱, 주목(肘木)〕 두(頭)에는 일종 특색있는 곡선을 팠으며, 권비(拳鼻)도 기이한 윤곽을 이루었다. 처마는 비첨(飛簷)을 달았으니 하연(下椽)은 원형이요 상연(上椽)은 방형이라, 내부 지면에는 전부 와전(瓦磚)을 깔았으나 본존(本尊)이 안치된 불단 내부에는 벽유(碧釉) 와전을 깔았다. 천장은 이중홍량(二重虹梁)의 소위 철상명조(徹上明造)로 천장을 덮지 아니하여 서까래와 양형(梁桁)의 구조가 독특한 두공(斗栱)의 배치로 가구(架構)되어 있는 것이 특색이다. 내부 서편에 본존이 동향하여 안좌되어 있고 불개(佛蓋)·불단(佛壇)이 있으나 이는 만력(萬曆) 연간의 것이다. 주신, 포작, 기타 제부(諸部)에 녹청의 채색으로 명쾌한 장식을 하였다.

요컨대 이 건물의 특색은 자유분방한 곳에 다시 웅위활달(雄偉濶達)한 수법으로, 재래 신라대 건축 이래의 전통적 양식에 다시 송대(宋代)의 천축계 세부 수법을 가진 것으로, 조선건축사상 가장 아름다운 것이라 한다.

이 절의 조사전은 그 첨형(添桁) 상단의

宣光七年丁巳五月初三日立柱 大施主 寺住持 國師圓應尊者雪山和尙同願施主 貞信翁主李氏

선광 7년 정사 5월 초삼일날에 기둥을 세웠다. 대시주는 절의 주지 국사 원응존자 설산 화상이요, 함께 발원한 시주는 정신옹주 이씨이다.

운운의 기(記)로써 고려 신우(辛禑) 3년대 건물임을 알 수 있다. 형삼양일(桁三樑一)의 단층 박풍식(搏風式) 피와(皮瓦) 건물로 석단 위에 섰으니, 주신(柱身)은 팽창하고 사포작 중공으로 공만(栱灣)의 곡선을 이루지 않고 직선형을 이룸도 무량수전의 수법과 다른 점이요, 삼각형 권비(拳鼻)도 원(元)의 영향

으로 조선 양식의 선구를 이루는 바이다. 추녀에는 무량수전과 같이 비첨(飛檐)을 달았으며 내부 지면에는 와전을 깔고 천장은 이중홍량의 철상명조이다. 외부 중간에 조그만 비문(扉門)이 있고 양협간(兩挾間)에 영자창(欞子窓)이 있음도 한 특색이요, 창벽 내면에는 사천왕과 양 보살의 벽화가 있다.

비록 건물은 삼간소옥(三間小屋)에 불과한 것이나 고려건축의 유례로서, 세부 수법의 간박웅건(簡樸雄健)한 점과 고려벽화의 유존(遺存)으로 우내(宇內)에 가장 이중(異重)한 건물이다.

석왕사는 「설봉산석왕기(雪峯山釋王記)」에 의하면 홍무 17년 즉 신우 10년으로부터 홍무 19년 즉 신우 12년까지 삼 년 간의 경영으로, 조선 태조 등극 이전의 원찰(願刹)이다. 그 중에 응진전이 수법상 당대의 건물로 추정되는 바이니, 고려 말기의 건축으로 조선건축과의 연결을 이루는 유일한 실례이다. 형오양이(桁五梁二)의 당와(唐瓦) 단층 박풍조(搏風造)로 예와 같이 주신은 팽대(膨大)하고 오포 중공의 포간작(鋪間作)으로 비첨이 달렸다. 내부 천장은 조정(藻井)이요, 상판이 깔렸다. 내외에 극채색을 하였으나 이는 후기에 속하는 것이다.

이상은 목조건축의 예이거니와, 당대(當代)의 석조건물로 탑파가 가장 다수히 잔존되었으니 예에 의하여 평면 정방형의 탑이 대다수를 점하였으나, 그러나 평면이 원형·다각형·두출형(斗出形) 등을 이룬 탑도 이때에 생겼다. 하나는 만주 탑파의 영향으로, 다른 하나는 원대(元代) 라마교의 영향이니, 다시 입체적으로 보면 신라통일대 탑파가 대개 삼층을 기본으로 함에 비하여, 이때에는 오층 내지 칠층이 기본이 되어 유출유고(愈出愈高)의 특색을 갖게 되었으니, 이를 서양 건축양식에 비한다면 전자가 로마네스크와 같고 후자는 고딕과 같다 할 것이다.

고려기의 석탑파는 다른 문화와 한가지로 신라의 그것을 계승하였으니 이제 잔존한 유물 중 가장 현저한 특색을 구비한 것을 들면, 예천(醴泉) 개심사

지(開心寺址) 오중석탑(五重石塔)은 구례 화엄사(華嚴寺) 서오중탑의 형식을 모방한 것으로 볼 수 있으나 기단 및 탑신 등에 나타난 천부조상(天部彫像)엔 역시 시대의 상(相)을 보일 만한 수법을 많이 남겼고, 칠곡(漆谷) 정도사(浮兜寺) 오중탑은 화엄사 동오중탑과 같은 맛을 가진 것으로 기단의 명(銘)과 동(同) 사리함 안의 조형기(造形記)로써 유명한 것이요, 또한 구례 화엄사 자장탑(慈藏塔)을 모방한 것으로, 충주 사자빈신사(獅子頻迅寺)의 오중탑, 금강산 금장암(金藏庵) 삼중탑, 함안 폐주리사(廢主吏寺) 삼중탑 등이 생겼으나 도저히 화엄사 사자탑에 비할 바가 아니며, 개국사 칠중탑은 경주 나원리(羅原里) 오중탑의 계통을 받아 둔중장대한 맛을 가진 것으로 고려 중기 현종대의 내치외토(內治外討)의 기세가 은연히 나타나 있고, 공주 마곡사(麻谷寺) 오중탑 옥개의 수법도 동일 계통의 기맥을 보이나 그윽히 타세(墮勢)를 가지고 있다. 더욱이 석탑으로서의 고층탑은 고려기에 들어 성행된 감이 있으니, 보현사(普賢寺) 구중석탑〔정종(靖宗) 10년, 1044년〕과 춘천읍 내 칠중석탑은 동일한 형태미를 가진 것이요, 처처에 다층탑이 있으나 가관(可觀)할 자 별무이고, 특히 능주(凌州) 다탑봉(多塔峯)에 십수 개의 고탑이 총립(叢立)하였음은 한 기관(奇觀)을 이루고 있다. 그것들은 대개 재래의 사각형 평면의 다층고탑이나, 탑신에 기하학적 문양을 자유로이 구사하였음은 한 특색을 이루고 있다. 특히 기발한 것은 면면이 원석(圓石)의 다층탑, 구석(球石)의 다층탑 등이 있는 점이다. 이상은 대개 신라탑계의 영향을 받은 형태의 것으로 가장 현저한 것이다.

백제 계통의 수법을 계승한 것도 주목될 것은 남원 만복사지(萬福寺址) 오층석탑이니, 탑신마다 복석(栿石)이 있고 첨리(檐裏)의 방한(方限)이 간단한 수법 등은 백제 부여탑에서 탈화(脫化)한 전주 귀신사(歸信寺) 삼중탑의 영향이 많은 듯하니, 이 유에 속할 것으로 가장 재미있는 것은 고양군 흥경사(興敬寺) 오중탑이다. 복석과 방한마다 복잡한 곡선이 장식되어 있고 탑신마다 구

간선(區間線)이 그려 있다. 옥개의 중후한 것과 아울러 씩씩한 작품이니, 저 신라기 작품에 속하는 강릉 신복사(神福寺) 삼중탑과 대단히 유사하다. 이들은 백제계에서 나왔으나 너무 고려화되고 만 것의 예이다. 그 중에 순연(純然)히 백제의 취미를 그대로 표현한 것은 논산 관촉사(灌燭寺)의 사중탑이다. 형태는 신계사탑(神溪寺塔)과 같은 신라 계통의 형태를 가지고 있으나 옥개의 얄팍한 맛이라든지 그 다른 처처에서 백제의 명쾌한 맛을 볼 수 있다. 더욱이 탑 앞의 정대석(頂戴石)은 상면(上面)의 연화(蓮華) 부조와 함께 아름다운 조형이다. 또 저 익산 왕궁탑(王宮塔)과 같은 경쾌한 옥개를 가진 탑이 있으니, 그는 즉 개성 현화사지 칠중석탑이다. 기단의 축석법도 재래의 수법을 떠나 하나의 거석(巨石)이나 판석(板石)으로써 하지 않고 방석(方石)으로 쌓았고, 탑신 옥개의 박판(薄板)은 첨리(檐裏)의 간단한 방한과 함께 극도의 경쾌미를 표현하였고, 탑신 각층 사면에는 안상(眼象) 내에 불상(佛像)·협시(脇侍)·천부(天部) 등 제상(諸像)이 각 난(欄)에 부조되어 있고, 옥정(屋頂)의 노반(露盤)·상륜(相輪) 등의 수법에도 재래에 없던 간단한 수법으로 처리하고 말았다. 고려 탑파 중 대표적 걸작의 하나이다.

다음에는 요(遼)·원(元) 계통의 탑이니, 필자는 고구려계의 탑도 이러한 형태의 것이 아니었을까 생각되는 것이다. 즉 그것은 팔각다층탑이니, 평양 영명사(永明寺)의 팔각오중탑, 율리사지(栗里寺址) 팔각오중탑은 형태로 보아 수법으로 보아 가장 씩씩한 작품이요 굳센 작품이다. 대동군(大同郡) 광법사(廣法寺) 팔각탑은 규율의 해이함을 볼 수 있으나, 평양 간사정(間似亭) 팔각칠중탑은 탑신의 각 구마다 감실(龕室)이 있고 그 속에 삼존불탑상이 부조되었으며 옥상에는 간략한 화판(花瓣) 노반과 보주(寶珠)가 놓여 있으니 장식의 자유로움이 재미있으며, 보현사 팔각십삼중석탑은 기단의 각선(刻線) 모양과 옥개의 굴곡과 탑신의 씩씩한 맛과 노반의 특이한 점 등이 주목되는 바이며, 평창군(平昌郡) 월정사(月精寺) 팔각구중탑은 율리사 팔각탑과 홍경사 오

중탑의 양 수법을 절충한 듯한 형태를 이루었으며 옥개에는 여덟 개 풍탁(風鐸)이 층층이 달렸고 노반·앙화(仰花)·상륜·보개·수연(水煙)·보주 등이 재미있게 연락되어 있어 고려 탑파의 제이의 걸작을 이루고 있다.

이상 전(全) 조선의 다각다층탑의 분포를 보건대, 대개 평양을 중심으로 한 근지(近地)에 남아 있고, 뛰어 평창군에 한 개와 김제군에 한 개가 남아 있다. 즉 신라 구영지(舊領地)에 한 개가 있고, 백제 구영지에 한 개가 있고, 고구려 구영지에 다섯 개가 있다. 그러나 그것들이 모두 고려 초기로부터 고려 중기에 이르는 사이에 조형된 것으로 간주되는 점에서 이는 요(遼)·금(金) 등 북만주 민족의 조형심리를 계승한 것이요, 전에도 말한 바와 같이 그 속에 고구려 민족의 조형심리가 잠재되지 않았는가 한다.[16]

이상은 고려 탑파건축에 끼친 삼국 조형수법의 영향을 말하였거니와, 다시 이곳에 원대(元代)의 영향을 받은 것으로 일개 특수한 수법을 남긴 것이 있으니, 그는 즉 경천사지(敬天寺址) 대리석 십중탑이다. 지금은 파훼(破毀)되었으나〔잔석(殘石)은 지금 총독부박물관에 있다〕원래 회색의 대리석탑으로, 기단이 두출형식(斗出形式)의 삼성기단(三成基壇)이요, 위에 삼중의 두출형 탑신이 놓이고 그 위에 칠층의 정방형 탑신이 중첩되어 있었다. 기단에는 인물·교룡(蛟龍)·화초문(花草文) 등이 양각되어 있고, 탑신마다 교룡이 교착(交錯)된 우주(隅柱)가 있고 두공·구란(勾欄)·잠문(蠶吻)·비첨 등 원대의 건축적 수법을 남기고, 탑신 사면에는 영산회(靈山會)·삼세불회(三世佛會)·미타회(彌陀會)·용화회(龍華會)·원각회(圓覺會)·화엄회(華嚴會)·다보회(多寶會)·법화회(法華會)·전단서상회(栴檀瑞像會)·소재회(消災會)·약사회(藥師會)·능엄회(楞嚴會) 등 십이회상(十二會像)을 양각하였으니, 『동국여지승람』에는

刻十二會相 人物聳動 形容森爽 其制作精巧 天下無雙 諺傳 元脫脫丞相 以爲願

刹 晉寧君姜融 慕元朝工匠 造此塔 至今有脱脱姜融畵像

　　십이회상(十二會相)을 새겨 인물이 살아 있는 듯하고 형용이 또렷또렷하여 그 제작의 정교함이 천하에 둘도 없다. 세상에 전하는 말이, "원(元) 나라 탈탈승상(脱脱丞相)이 원찰(願刹)로 만들고, 진녕군(晉寧君) 강융(姜融)이 원 나라에서 공장(工匠)을 뽑다가 이 탑을 만들었다" 하는데, 지금까지 탈탈승상과 강융의 화상이 있다.

이라 하였고, 『대동금석서(大東金石書)』에는

　　敬天寺十三層塔記 府院君姜融文 元順帝至正八年戊子 立麗忠穆王四年也
　　「경천사십삼층탑기(敬天寺十三層塔記)」에는, 부원군(府院君) 강융이 원나라 순제(順帝) 지정(至正) 8년 무자(戊子)에 글을 지었고, 고려 충목왕(忠穆王) 4년에 세웠다고 하였다.

라 있어 그 유래가 명료할뿐더러 수법의 정려(精麗)함과 기백의 강건함과 변화의 무쌍함과 권형(權衡)의 수미(秀美)가 실로 고려 탑파 중 백미일뿐더러 조선예술의 고봉(高峯)을 이루고 있으니, 후에 조선조에 경성 원각사탑(圓覺寺塔)이 그대로 이를 본떴으므로, 원탑(元塔)이 파멸된 오늘날 모본(模本)으로서 가히 원형을 추측할 만할뿐더러 또한 후대에까지 모방자를 낼 만치 감화력이 굳세었음을 우리는 기억하지 않을 수 없다.
　　대개 이러한 두출형식은 라마교 탑의 개유(個有)한 형식이나, 그러나 이 경천사탑은 다소 중국화된 것이다. 순전히 라마탑의 형식을 가진 것은 즉 전기(前記)한 공주 마곡사탑이니, 그는 재래 신라식 다층탑 위에 두출형 지복석(地栿石)을 옥정(屋頂)에 얹고 그 위에 보탑을 안치하였으니, 이 보탑이 즉 말하는 바의 라마탑으로 조선의 유일한 실례이다. 두출형 삼성기단 위에 고복(鼓腹) 탑신이 놓이고 다시 그 위에 두출형 노반 위에 원추형 상륜이 놓이고 원형 보개가 덮여 있다. 각 면에는 금강저(金剛杵)와 보주가 장식되어 세련된 미를 가졌으니, 오히려 오층석탑이 이 보탑의 미와 배합되지 못하는 결(缺)까

지 보이고 있을 만하다.

이상으로써 우리는 고려기의 잔존된 석탑 중 가장 대표될 만한 것을 서술하였다. 전에도 말한 바와 같이 신라 계통의 형식 수법이 단연(斷然)히 중심적 노력을 갖고 있으나, 한편에는 백제의 경쾌한 취미와 수법이 간간이 절충되어 규율의 엄준한 점은 적으나 그러나 또한 신라에서 보지 못하던 장식적 요소가 많아졌고, 북으로 요계(遼系, 고구려계)의 영향을 받아 다각다층탑이 생기는 동시에 신라에 없던 고험(高險)한 다층탑이 단연히 증가되고, 다시 원대(元代)의 영향으로 라마교의 탑파 수법이 유전(流傳)되었음도 주목할 점의 하나이다.

제3항 특수건축물

상술한 이외에 고려기 건축물로 만월대(滿月臺) 옆의 첨성대(瞻星臺)가 있으나 도저히 경주 첨성대에 비할 바가 아니요, 왕릉건축이 다수히 남았으나 태조 현릉(顯陵), 공민왕 현릉(玄陵) 이외에 가관할 것이 없다. 태조 현릉은 만수산(萬壽山) 남쪽 기슭의 형승(形勝)의 지(地)를 복택(卜擇)하여 경영되었으니, 구릉 위 분롱(墳壟) 주위에는 십이각형의 호석(護石)을 에워싸고, 각 요석(腰石)에 십이지신상이 봉홀(奉笏) 시립(侍立)하고, 주위의 석란(石欄)은 고란(高欄)의 형식을 가졌으니 신라의 그것이 목책(木柵)의 탈화(脫化)임에 비하여 일등 진화한 것이라 할 것이요, 전면에 석상(石床)이 있음은 재래 신라의 형식이나 장명등(長明燈)과 팔각 망주석(望柱石)이 좌우에 대치됨은 고려의 수법이다. 석상 대석(臺石)에 쌍금보화(雙禽寶花)를 우각(隅刻)함도 참신한 수법이나, 분롱 네 모퉁이에 석사자(石獅子)를 세우고 전면(前面)에 석인(石人)을 쌍립시킴은 신라의 유제(遺制)이다. 자오선(子午線) 위에 정자각(丁字閣)이 있고 우측에 비각(碑閣)이 있고 좌측에 재궁(齋宮)이 있으나, 이는 다

조선조 후기의 것이다. 물론 이 왕릉도 후기에 누변(屢變)된 경영이요 당초의 기구(機構)를 남긴 것은 아니다.

그러므로 오히려 장엄한 점은 공민왕릉만 못하니, 공민왕릉은 수차 도굴을 당하였을지언정 그 유제는 조선 역대 왕릉 중 가장 장려(壯麗)한 것이요, 후대 조선 왕릉들의 표준을 이루는 만치 정비된 형식을 가지고 있다. 능은 『고려사』 제3권 '노국공주(魯國公主)' 조에 이른 바와 같이, 공민왕 14년 2월에 애비(愛妃) 노국공주가 훙(薨)하매 애극지정(哀極之情)을 못 이겨 국력을 도(賭)하여 경영한 바이니, 사기(史記)에는 "窮奢極侈 以此府庫虛竭 사치를 지극하게 부렸으므로 이 때문에 관부의 창고가 비게 되었다"이라 하였고 "王手寫公主眞 日夜對食 悲泣三年 (공민)왕이 손수 공주의 초상화를 그려놓고 밤낮으로 마주앉아 식사하며 삼년 동안 슬퍼 눈물을 흘렸다"이라 하였다. 이리하여 후에 왕이 훙어(薨御)하매 자기의 수릉(壽陵)도 이에 합장시켰으니, 원래 고려시대에는 왕릉과 비릉이 그 처소를 달리하였으나 이때에 비로소 일조영(一兆塋) 내에 두 능을 경영하여 전체의 상설(象設)을 통일하였으니, 의장(意匠)과 기교에 윤환(輪奐)이 미를 다하였다. 능은 봉명산(鳳鳴山) 기슭에 있으니 동쪽이 정릉(正陵), 서쪽이 현릉(玄陵)으로 양 분(墳)이 병좌하고, 석란이 주회(周廻)하여 중간에서 상련(相連)되었고, 석양(石羊)·석호(石虎)가 그 밖을 둘러 배치되었고, 양 분 전면(前面)에는 각각 석상과 장명등이 놓였고, 좌우에 양 분을 통하여 망주석 한 쌍, 문석(文石) 두 쌍, 무석(武石) 두 쌍이 층층이 대립되어 있고 그를 받아 계단이 층층이 놓여 있다. 호석의 지복석과 난석(欄石)에는 연화가, 우란석(隅欄石)에는 삼고(三鈷)와 삼고령(三鈷鈴)이 양각되어 있고, 판석에는 운중신인상(雲中神人像)이 부조되어 있다. 실로 이 모든 경영과 조상(彫像)은 신라의 모든 능제(陵制)를 종합하고 다시 공민왕의 의장을 첨가하여 경영한 것이니, 실로 여말(麗末)의 도미적(掉尾的) 걸작이라 하여도 과언이 아닐 것이다.

이상 고려의 왕릉제를 종합하여 보면, 제일의 지상(地相)은 분(墳)이 주산

(主山)을 등지고, 주산에서 분파한 양개 산맥이 좌우에 옹위하여 용호(龍虎)의 세(勢)를 이루고, 그 사이를 흐르는 주수(主水)·객수(客水)가 분전(墳前)에서 합류하고, 전면에 평야를 격(隔)하여 멀리 안산(案山)을 바라봄이 그 원칙을 이루었다.

분롱 주위의 전면(前面)은 몇 층 계단을 이루어 높이 약 십 척 내지 십오 척이요, 주위에는 십이각형의 호석이 둘러 있으니, 초기에는 십이지의 방향과 일치하였지만 후기에 이르러 호석 난간의 우릉(隅稜)이 방향과 일치되고 그 사이 판석에 십이지를 음각하였으나, 그러나 신라대에는 난간 속석(束石)에 대개 입상을 조각함에 대하여 후자는 속석 사이 판석에 입상 내지 좌상을 선각(線刻)하였고 또한 수법도 매우 치졸해짐이 많다. 분(墳)의 주위에는 약 이 척 상거(相距)를 두고 석란이 둘러 있으니, 신라에서는 목책의 형태를 얻지 못하였으나 고려에서는 완연한 고란의 형태를 취하여 그 사이에 다소간 의미의 상위(相違)를 보게 되었고, 전면에 석상이 있음은 같으나 좌우에 팔각형 망주석이 섰음이 다르고, 제이층단 중앙에 장명등이 놓임도 고려기의 특점이요, 제삼층단 좌우에 석인이 대립하고, 제사층단 아래에 정자각〔침전(寢殿)〕이 있고 측면에 비각이 있다. 또 분묘 네 모퉁이에 석양(石羊)·석사자를 배치함도 신라의 제(制)와 다소 상이하나 유제로 볼 수 있다. 이상과 같이 묘제는 중국의 그것을 모방하는 한편 또한 조선 고유의 특색을 점점 형성하는 자취를 남기고 있다.

부도(浮屠)

신라 말기로부터 고려기에 들자 판연히 그 수가 는 것은 승도(僧徒)의 묘, 즉 부도이다. 염거화상(廉巨和尙)의 부도 형식으로부터 변형되어 온 것의 일파가 가장 많고, 금산사(金山寺) 사리탑의 형식으로부터 변형된 것이 그 다음이요, 최후로 자유형이라 할 만한 일군(一群)이 있다. 더욱이 국왕이 교지(敎

旨)로 탑비를 건립하여 그 고덕(高德)을 표창함도 이때에 성행하여 탑에는 왕
왕 비가 병립되나니, 『조선금석총람』을 들어 보더라도 그 수가 상당히 많다.
그러나 이는 「석공(石工)」조에 미루고 가장 대표적 작품을 이하 소개하자.

원주(原州) 흥법사지(興法寺址) 진공대사탑(眞空大師塔) — 경성(京城) 탑동
　(塔洞). 태조(太祖) 23년.

여주(驪州) 고달원지(高達院址) 원종대사혜진탑(元宗大師慧眞塔) — 광종(光
　宗) 26년.

여주 고달원지 일명부도(逸名浮屠) — 광종 26년.

충주(忠州) 정토사지(淨土寺址) 홍법대사실상탑(弘法大師實相塔) — 총독부
　박물관. 현종(顯宗) 8년.

원주 거돈사지(居頓寺址) 원공국사승묘탑(圓空國師勝妙塔) — 경성. 현종 16년.

원주 법천사지(法泉寺址) 지광국사현묘탑(智光國師玄妙塔) — 총독부박물관.
　선종(宣宗) 2년.

김제(金堤) 금산사(金山寺) 진응탑(眞應塔) — 예종(睿宗) 6년.

대구(大邱) 동화사(桐華寺) 홍진대사탑(弘眞大師塔) — 충렬왕(忠烈王) 10년.

순천(順天) 송광사(松廣寺) 여러 부도.

해주(海州) 신광사(神光寺) 부도.

장단(長湍) 화장사(華藏寺) 지공정혜영조탑(指空定慧靈照塔) — 공민왕조(恭
　愍王朝).

장단 화장사 동남봉(東南峯) 부도.

여주 신륵사(神勒寺) 보제사리석종(普濟舍利石鐘) — 신우(辛禑) 5년.

북한산(北漢山) 태고사(太古寺) 원증국사탑(圓證國師塔) — 신우 11년.

영변(寧邊) 안심사(安心寺) 석종 — 신우 10년.

구례(求禮) 연곡사(燕谷寺) 부도 두 기(基).

이상은 가장 대표적인 작품이다. 동화사 홍진대사탑 같은 것은 고려 중기에 속하는 작품으로 비록 왜소한 감이 있다 하나 오히려 신라 부도의 원형인 염거화상탑의 형식을 매우 준수한 것이나, 홍법사 진공탑은 간대석(竿臺石)에 운룡(雲龍)을 양각하고 옥개의 동우(棟隅)마다 반화(反花)가 비등(飛騰)하고 정상엔 보주·보개가 달려 한층 진화(進化)를 이루었으니 이것이 오히려 고려 부도의 일반형을 이룬 것이라 할 것이다. 거돈사 원공국사탑은 대개 이와 같은 형식을 구비한 것으로 지목할 수 있으나, 간대석엔 운룡을 양각치 않고 팔부중상(八部衆像)을 부조하여 일종의 이태(異態)를 보이고, 연곡사의 부도 두 기는 고려 초기의 작품으로 지복석에는 운문(雲文)을 조각하고, 대좌석의 하단에는 고란형(高欄形) 속에 사자를 양각하고, 중단에는 안상 속에 팔부중상을 양각하고, 상단에는 각중(各重) 십육 엽(葉)의 이중 연판(蓮瓣)이 풍려(豊麗)하게 양각되어 있다. 탑신에는 고란석대가 있어 매 칸에 가릉빈가(迦陵頻伽)가 양각되어 있고, 팔면 벽간(壁間)에는 전후에 비형(扉形)이 양각되고 좌우에 보여(寶輿)가 있고, 네 벽에 사천왕상(四天王像)이 양각되어 있다. 옥개를 받은 주석(肘石) 표면에는 운문을 선각(線刻)하고 옥개는 이중 첨연(檐椽)으로 그 곡선도 아름답다. 상륜부는 전체에 비하여 과대한 감이 있으나, 최하에는 봉황 네 마리가 우익(羽翼)을 연접하고 그 위에 보식문석(寶飾文石)이 놓이고, 하엽(荷葉)을 양각한 팔엽연좌석(八葉蓮座石)이 이층으로 놓이고, 보식문 앙련(仰蓮)·복련(覆蓮) 등 제석(諸石)이 층층이 놓이고, 최상에 보주가 있었던 듯하나 사라지고 말았다. 높이 약 십 척 의장의 복잡함과 장식의 풍려함은 이러한 종류의 부도 중 그 유례를 볼 수 없는 것으로, 실로 고려 부도 중 최대 걸작을 이루는 것으로 볼 수 있다.

이는 오히려 특수 예에 속하는 것이나 여주 고달원의 원종대사혜진탑(참고도판 18)은 고려 부도의 통례의 형식을 구비한 것으로 또한 걸작에 속하는 것이니, 이는 광종 26년의 소건(所建)으로 간대석에는 영귀(靈龜)가 복좌(伏坐)

하고 운룡이 반환(盤桓)하여 그 수법에는 호탕웅혼(豪宕雄渾)의 기백이 흐르고, 풍려한 앙련화 위에 팔각탑신이 놓여 정면에는 비형(扉形)이 음각되고 네 벽에 사천왕상이 양각되고, 옥개에는 반화(反花)가 나열되고 이중 보륜(寶輪)이 상륜형(相輪形)을 이루고 있어 기교의 정려함이 또한 발군의 미를 이루었으며, 이 부도 옆에 일명(逸名)의 부도가 하나 있으니 그 기교는 오히려 전자와 백중간(伯仲間)에 있는 것으로 동대(同代)의 걸작으로 지목될 것이다. 이러한 형태에 속하는 것으로 순천 송광사(松廣寺)·선암사(仙巖寺)의 여러 부도들도 의장의 기발한 것이 많고, 해주 신광사의 부도도 탑신의 고복형(鼓腹形)을 이룸이 특색의 하나요, 김제 금산사 진응탑은 예종 6년의 소건으로 방형 복석 위에 장란형(長卵形) 간석(竿石) 탑신이 서고 그 위에 이중팔각 보개가 놓이며 재래 전형적 형식에 신기축을 이루었으며, 북한산 태고사의 원증국사탑은 방형 지복석 위에 원형 앙련이 있고 고복형 탑신 위에 원형 옥개가 놓이고 그 위에 사방형 중층 방한(方限)의 보석(寶石)이 놓였음도 한 기형(奇形)이다.

이상과 같은 재래 전형적 형태 이전에 단연 신의장(新意匠)의 기발한 형태를 이룬 것이 있으니, 그는 즉 충주 정토사의 홍법대사실상탑이다. 현종 8년의 소건으로, 팔각형 대좌석에는 상하에 연판을 둘렀고 중간에는 운룡을 양각하였으며, 탑신은 원구형(圓球形)의 사리호상(舍利壺相)을 이루어 선뉴(線紐)가 종횡으로 이를 엮고 그 위에 한 개의 지간석(支竿石)이 놓여 하엽상(荷葉狀) 옥개를 받들었다. 보개 정상에는 보주가 놓이고 이면에는 천부의 비천하는 모양과 연화가 아취있게 양각되었으니 또한 고려기 걸작의 하나이다.

다음으로 원주 법천사의 지광국사현묘탑은 선종 2년의 소건으로, 웅건한 기백은 없으나 조탁(雕琢)의 섬교(纖巧)함과 장식의 부섬(富贍)함이 또한 조선 부도 중 백미의 수작을 이루고 있다. 기단은 상하 이단으로 네 모퉁이에는 용조(龍爪)가 조형되었고 하단 사면에는 안상, 상단 사면에는 앙련화가 조각

되었고, 대좌석의 하단엔 각 여섯 구 난석 속에 초화(草花)가, 중단에는 보화가, 상단에는 장막상(帳幕狀)이 각각 조각되어 있다. 제일탑신 네 모서리에는 사자가 놓였고 탑신 사면에는 각기 양개(兩個) 구란(勾欄) 속에 신선보탑 등이 부조되어 있고 위에 장막이 모조되어 있다. 제이탑신에는 정면에 선형(扇形)을, 삼면에는 화두창형(華頭窓形)을 양각하고 그 주위에 영락(瓔珞)으로써 장식하였다. 이 화두창은 원래 페르시아의 수법으로 이슬람교도의 이동으로 동아(東亞)에 유행된 형식이다. 오늘날 조선에 종교로서의 이슬람교의 영향을 볼 수 없으나 조형미술에서 그 수법을 남김은 특히 주목할 점의 하나이다.(충렬왕대에 이슬람교의 영향이 약간 있었다) 다시 보개에는 불보살 · 비천(飛天) · 영락(瓔珞) · 봉황이 양각되어 있고 상륜에도 재래에 보지 못하던 수법을 남겨 현란한 장식을 하였다.

이상은 거개가 신라 재래의 부도 형식에서 환골탈태한 것이 대다수요, 외국 페르시아의 수법을 남긴 것이 예외로 하나 있고, 독특한 창안에 속하는 한둘이 있었으나 대개 재래 형식의 범주 속에 넣는다면 다음에 인도계에 속하는 것이 약간 있으니, 즉 석종(石鐘)이란 것이 그것이다. 가장 대표적인 작품으로 장단 화장사의 지공정혜영조탑이 있다. 이는 공민왕 때에 내조(來朝)한 천축승(僧) 지공(指空)의 탑이니, 그 형식이 재래의 구형(舊形)을 파탈(破脫)하고 인도의 스투파(率塔婆, stupa) 형식에 의거함이 많다. 넓은 방형 단석(壇石) 위에 팔각형 기석(基石)이 중첩되고 그 위에 복련화로 원구 탑신을 받았으며, 탑신 상부에는 주위에 연화가 양각되었고 위에 상륜이 놓였다. 이 절 동남강(東南崗) 위에도 동형의 부도가 있으나 일명(逸名)의 부도요, 이 형식에서 탈화한 것으로 여주 신륵사의 보제사리석종이 있으니 전자보다 한층 간단화한 것으로, 묘향산(妙香山) 안심사의 석종이란 것 또한 이 계통에 속하는 것이다. 그 형태가 종과 같으므로 석종이라 이르는 바이니, 후에 조선기의 부도에까지 영향을 끼친 형식이다.

결론

이상으로써 우리는 고려기의 건축을 대관(大觀)하였다. 전에도 말한 바와 같이 현재 네 개의 유물인 부석사의 무량수전 및 조사전, 석왕사의 응진전 및 경천사지의 십삼층탑에서 그 계통을 분류하면, 전이자(前二者)는 아마조(亞麻組) 주두포작계의 천축양(天竺樣, 잠정적 명칭)이란 것이요, 후자는 보간포작계의 당양(唐樣, 잠정적 명칭)이란 것에 속하는 것이다. 이 양자는 다같이 당말(唐末)로부터 시작되어 송·원에 이르기까지 성행하였으나, 소위 당양이란 것은 현금까지 준행(遵行)되나 천축양이란 것은 일찍이 그 형태를 감추고 말았다. 이리하여 오늘날 중국 본국에도 순연한 천축양 건축이 사라지고 말았음에 불구하고, 조선에 오직 두 개나마 그 유물을 남긴 것은 큼직한 자랑이라 아니할 수 없다. 대개 천축양과 당양의 현저한 구별은 위와 같이 열거할 수 있다.(표 3) 비유하여 말하자면 천축 수법은 간명하고 청백(淸白)한 곳에 있으니 우리는 말하여 일종의 남돈적(南頓的) 선미(禪味)를 가졌다 할 수 있다. 이

	천축양(天竺樣)	당양(唐樣)
엔타시스(entasis)	격심	보통
종형(粽形)	무	유
대륜(臺輪)	무	유
명두(皿斗)	유	무
보간포작(補間鋪作)	무	유
삽주목(揷肘木)	유	무
두공(斗栱)	벽 전면에서 칭두공(秤斗栱) 이하는 좌우로 펼쳐지지 아니함.	벽 전방에서 주포(肘鋪)보다 좌우로 펼침.
주목(肘木)	필유(必有) 궁한(弓限)	
두(斗)	배치가 자유	수직선상에 놓임.

표 3. 천축양(天竺樣)과 당양(唐樣)의 비교.

에 대하여 당양은 장엄하고 번욕(繁縟)하여 일종의 세속적 왕후(王侯)의 장엄을 가진 것이라 하겠다. 그러나 오늘날 조선건축의 소건축(小建築)에서 천축양식의 변형이, 더욱이 초기 건축에 있어 다수 잔존된 사례로 보아 고려시대에는 대소 여러 건축에 사용되었음을 알 것이다.

뿐만 아니라 탑파 등의 평면을 보더라도 송·원의 영향을 받아 재래에 없던 다각형이 채용되었음도 고려기 특징의 하나요, 중국의 영향을 받아 평지에 궁전을 경영하던 신라의 기반(羈絆)을 떠나 비록 건축 세부 수법은 중국의 그것에 의존하였을지언정〔고려 궁은 변경(汴京)의 송법(宋法)을 모방함〕택지(擇地)에서 단연히 고려의 특색을 발휘하였으니, 즉 배산임수(背山臨水)의 만월대가 그것이다. 뿐만 아니라 『고려사』에는 "松岳東西麓 植松以莊宮闕 송악산 동서의 산록에 소나무를 심어 궁궐을 장엄하게 꾸몄다"이라 하여 중국 사자(使者)로 하여금 "依崧山之脊 躡道突兀 古木交蔭 殆若嶽祠山寺而已 숭산(崧山) 등성이에 의지해 있어서 비탈길이 오똑하게 솟아나 있으며 오래된 나무들이 무성하게 얽혀 거의 산악의 사당이나 절과 같을 따름이다.(『고려도경』)"라 하기에 이르렀음은 고려건축의 특색의 하나요, 다음에 민가에 있어서도 이미 신라 때부터 제한이 있었으나 특히 고려조에서는 풍수설에 의한 고루금제설(高樓禁除說)이 있었으니, '충렬왕 세가(世家)'에는

觀候署言 謹按道詵密記 稀山爲高樓 多山爲平屋 多山爲陽 稀山爲陰 高樓爲陽 平屋爲陰 我國多山 若作高屋 必招衰損 太祖以來 非惟闕內 不高其屋 至於民家 悉皆禁之 今聞造成都監 用上國規模 欲作層樓高屋 是則不述道詵之言 不遵太祖之制者也 天地剛柔之德不備 室家唱隨之道不和 將有不測之灾 可不愼乎 昔此也 遂壞其臺 惟殿下察之 王納其言

관후서(觀候署)에서 아뢰기를, "삼가 『도선밀기(道詵密記)』를 살펴보건대 산이 적은 데는 높은 누각을 짓고 산이 많은 데는 보통 집을 짓는데, 산이 많으면 양이 되고 산이 적으면

음이 되며 높은 누각은 양이 되고 보통 집은 음이 되니, 우리나라는 산이 많으므로 만일 높은 집을 지으면 반드시 세력이 약해질 것이라고 하였습니다. 이 때문에 태조(太祖) 이래로 궁궐 안에 그 집을 높게 하지 않았고 민가에 이르기까지 모두 다 높게 짓는 것을 금하였습니다. 지금 들으니, 조성도감(造成都監)에서 상국(上國, 중국)의 규모를 사용하여 층루(層樓)와 고옥(高屋)을 지으려 한다 하니, 이는 도선의 말을 짝하지 아니하고 태조의 제도를 따르지 않은 것입니다. 천지에 강유(剛柔)의 덕이 갖추어지지 않고 가정에 부부간의 도가 화합되지 않으면 장차 헤아릴 수 없는 재앙이 있을 것이니 삼가지 않을 수 있겠습니까. 옛날 이런 경우에는 마침내 그 누대를 무너뜨렸습니다. 생각하옵건대 전하께서는 살펴주십시오"라고 하였다. 왕이 그 말을 받아들였다.

운운의 기(記)가 있어 민가의 장대한 경영은 없었던 듯하나, 이는 조선 전반의 특색이라 고려조를 두고 말할 바 못 되나, 그러나 중기 이후로부터는 전절(前節)에서 말한 바와 같이 자연과의 조합(調合), 세부의 장식 등에 유의한 점이 많았었던 듯하다.

제5장 조선조의 건축

조선 건축미술사의 자료로 가장 많이 그 유물을 남긴 것은 조선조의 작품이다. 그도 대개 후기의 작품이 많으나 유물을 분류하면 성곽 · 궁궐 · 객사(客舍) · 묘사(廟祀) · 불사(佛寺) · 서원 · 주택 · 능묘 · 부도 기타 등이 있다.

제1절 성곽(城郭)

조선은 도처에 도성과 읍성이 있어 '어폭보민(禦暴保民)'이 주안을 이루고 있다. 대개 그 구조는 내성(內城)과 외성(外城)의 둘로 나눌 수 있으니, 외성은 조축(造築)도 조잡한 것이 많으나 내성은 가장 공고하고 화려하게 경영함이 일반적 특색을 이루고 있으니 개성의 내성, 강화의 내성 등은 그 좋은 예이다. 다시 그 경영되는 지리에 따라 산성 · 읍성 등을 구별할 수 있으니, 개성 대흥산성(大興山城), 북한산성(北漢山城), 남한산성(南漢山城) 들이 산성의 좋은 예요, 대구 · 충주 · 전주 · 광주 · 평양 · 의주 · 수원 등 대도회(大都會) 읍성의 좋은 예이다. 이 외에 영성(營城) · 진성(鎭城) · 현성(峴城) · 영성(嶺城) · 보성(堡城) 등 여러 이름이 있으나 그는 다만 수처수명(隨處隨名)으로 별개 양식을 가진 것은 아니다. 성벽은 대개 석축으로 높이 십이삼 척으로부터 이삼십 척을 보통으로 하여, 공주 외성은 높이 육십 척, 경성은 사십 척 등 예외로 높은 것도 있다. 위에는 여장(女墻)과 타구(垛口)가 경영되고, 문에는 옹성(甕城) ·

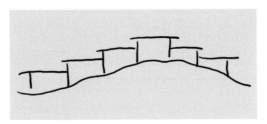

14. 지세에 따른 성벽의 축조.

곡성[曲城, 치(雉)] 등이 경영되며, 관문 위에는 중루(重樓)가 용기(聳起)한
다. 성벽은 지세의 고하를 따라 층층이 반사(蟠蛇)되어 가나니(그림 14), 그 양
식은 보통 주택의 장벽(墻壁) 수법에서도 보는 바로 일종 이태(異態)의 미감을
일으킨다. 특히 조선 축성법의 특색은 산성의 경영이 그 하나요, 다음은 읍성
이란 것도 일부는 평지의 시가를 포함하고 일부는 배면의 산정까지 에워싸니,
이는 중국·일본 등에 없는 수법이다. 이제 미술의 대상으로 볼 제는 오직 누
문(樓門)의 건축적 수법에 있으니, 가장 현요(顯要)한 것을 예거하면

개성(開城) 남대문(南大門) — 태조(太祖) 3년(1394)

경성(京城) 남대문 — 세종(世宗) 30년(1448)

평양(平壤) 보통문(普通門) — 성종(成宗) 4년(1473)

의주(義州) 남문(南門) — 중종(中宗) 15년(1521)

평양 대동문(大同門) — 선조(宣祖) 10년(1576)

평양 부벽루(浮碧樓) — 광해(光海) 5년(1612)

수원(水原) 장안문(長安門) — 정조(正祖) 20년(1796)

수원 팔달문(八達門) — 정조 20년(1796)

수원 화홍문(華虹門) 및 방화수류정(訪花隨柳亭) — 정조 20년(1796)

안변(安邊) 남문(南門) — 정조 13년(1789)

경성 동대문—1869년

등이 현존하여 있다.

위에서 보는 바와 같이 개성 남대문은 태조 3년의 소건(所建)으로, 현금 잔
존한 유물 중 가장 오랜 목조 문루(門樓)이다. 원래는 문 옆에 사각종각(四閣
鐘閣)이 있었으나 지금은 없다. 그 구조는 형삼양이(桁三梁二)의 단층 중옥조
(重屋造) 피와제(皮瓦制)로, 방상사포(枋上四鋪) 중공단앙작(重栱單昻作) 철
상명조(徹上明造)의 웅건한 작품이다.

도표. 경성 성곽의 방위에 따른 문.

경성 성곽은 태조 5년의 경영으로 세종 4년에 개수하였으니, 경성의 지세를
보건대 북쪽에는 백악(白岳)의 준봉(峻峰)이 아차(峨嵯)하고, 동쪽으로 떨어
져 응봉(鷹峰)이 되고, 서쪽으로 뻗어 인왕산(仁王山)이 되었고, 낙타산(駱駝
山)이 동북으로 반결(蟠結)하고, 남쪽에는 목멱산(木覓山)이 흘연(屹然)히 솟
아 있다. 참치(參差)한 연산(連山)이 사면을 환위(環圍)하여 천성(天成)의 성
곽을 이루었고 서남과 동방의 일부가 널려 있다. 경성 성곽은 이 봉곡(峯谷)을

반환(盤桓)하여 완연(蜿蜒)히 경영되었으니 이는 태조 3년 이래의 경영으로, 둘레(周)가 구천구백칠십오 보(일 보 육 척), 높이가 사십여 척으로, 성 안에는 동·서·남·북·중의 오서(五署)와 사십구방(四十九坊)의 방리(坊里)가 정연히 구제(區制)되었고, 주위에는 팔정문(八正門)이 열려 있으니 둘레가 구천구백칠십오 보, 높이 사십여 척으로, 그 중에 현존한 것으로 동방의 홍인지문(興仁之門)과 정남(正南)의 숭례문(崇禮門)과 서북의 창의문(彰義門)이 있다. 이 중에 남대문은 세종 30년의 개수로, 조선 성문 중 두번째로 오래된 것이다.

이 문의 하층 석축은 화강석이요, 중앙에 홍예궐문(虹霓闕門)이 있어 심히 건장한 맛을 보이고, 위에 중루가 있으니 형오양이(桁五梁二)의 중층 사아조(四阿造)요, 방상오포(枋上五鋪) 중앙(重昻)의 보간포작(補間鋪作)으로 중첨(重檐)의 당와(唐瓦)를 잇고 상층은 철상명조를 이루었다. 하층의 넓이(廣)는 동서 칠십오 척 오 촌, 남북 이십오 척 육 촌 오 푼이라, 사면을 개방하고 중앙 한 칸(間)에는 포판(鋪板)이요 좌우는 간각(間閣)을 이루었다. 연와흉벽(煉瓦胸壁)이 전후를 둘렀고 동서 양면에 소문(小門)이 있다. 건물에는 전부 적(赤)·녹(綠) 두 색을 주로 단확(丹艧)하였으니, 구조의 견뢰(堅牢)함과 구가(構架)의 성실함은 도저히 후기 여러 작품들의 추수(追隨)를 용허(容許)치 않는다. 실로 이런 종류의 성문 중 내외가 공찬(共讚)하는 걸작의 하나이다.

동대문인 홍인지문은 이태왕(李太王) 6년 대원군(大院君)이 재건한 것으로, 궐문의 홍예는 전자와 같이 장엄하나 문 밖에 반원형 옹성이 있고 그 위에 여장(女墻)이 있어 일종의 미태(美態)를 이루었고(그림 15), 성문 위에는 형오양이(桁五梁二) 중층 사아(四阿)의 누(樓)가 있으니 상하 양층이 다 방상포작(枋上鋪作)의 보간포작계이나 하층은 오포(五鋪) 쌍앙(雙昻)이요 상층은 육포 삼앙(三昻)이라, 두공은 운권(雲卷)을 이루어 내부에서는 소위 살미(山彌)라는 것을 이루었으니 이는 남대문 등 초기 건축에 없던 것이요, 양봉(梁

15. 동대문 배치도. 서울.

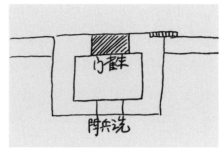

16. 동래성문(東萊城門) 배치도. 경남 부산.

奉)도 남대문의 그것은 주유주(侏儒柱)였으나 이곳에서는 소위 화사봉(花蛇峰)이란 자를 이루었으니 이들은 다 시대의 차이를 보이는 것이다. 중첩 당와제(唐瓦制)와 철상명조의 천장 등은 남대문의 수법과 같다.

창의문은 형삼양이(桁三梁二) 단층 사아의 중첩 당와제로, 이익공(二翼工) 주두포작계(柱頭鋪作系)요 철상명조로, 또한 후기의 작품으로, 성문의 장엄은 전자에 미치지 못한다.

동래성곽(東萊城郭)「내주축성비기(萊州築城碑記)」에 의하면,

…辛亥正月丁卯 尺量城基 分定各任牌將… 厥四月城成 五月城門成 七月門樓成 自始役百余日 而屹屹堅城 若神施而鬼設焉 周圍回二千八百八十步 爲八里許 高可數十尺… 以八月己酉 燕飮以落之… 崇禎紀元後(九十二年)歲乙卯十月日立 色

신해년(영조 7년, 1731) 정월 정묘일에 성터를 측량하고 각각 맡을 패장을 분정(分定)하였으며… 그해 4월에 성이 이루어지고, 5월에 성문이 이루어지고, 7월에 문루가 이루어지니, 역사(役事)를 시작한 날로부터 백여 일 만에 완공되었는데, 성이 견고한 것이 마치 귀신이 설치한 것과 같았다. 성의 둘레는 이천팔백팔십 보니 팔 리 남짓이 되고, 높이는 수십 척이 될 만하여… 8월 기유일에 잔치를 베풀고 낙성식(落成式)을 하였으니… 숭정기원후(92년)인 을묘년(영조 11년, 1735) 10월 일에 세우다.[64]

운운의 구로 보아 영조(英祖) 11년의 조축임을 알 수 있다. 지금 그 남문을 보

건대 정방형 평면의 옹성이 전면에 돌출하여 있고, 그 중앙에 세병문(洗兵門)이 있으니 외면은 홍예를 이루었고 내면은 구형(矩形)을 이루었다. 문루는 단층 중옥조의 중첨 당와제(唐瓦制)로 와벽(瓦壁)이 문루 전면(前面)을 가렸고, 주두포작으로 액방(額枋)이 익공을 이루고 전각(轉角)의 포작도 일종 이태(異態)의 형식을 이루었으며, 방간(枋間)에는 화대(花臺)가 놓였다. 세병문을 들어서면 주작문(朱雀門)이 있으니 그 위의 문루를 무우루(無憂樓)라 한다.(그림 16) 중층 중옥조요 중첨 당와제 건물이다. 포작의 수법 등은 전자와 대동(大同)하나 전각(轉角) 포작에는 화악(花萼)을 수하(垂下)하여 일종의 기교를 보인다. 다소 치기(穉氣)가 흐르는 기고(奇古)한 작품이나 전체의 권형(權衡)이 제법 균세(均勢)를 얻은 것으로 가히 기념할 만한 건물이다.

평양 성곽은 원래 고구려의 경영이었으나 전부 퇴멸(頹滅)되고, 그후 고려시대에 규모를 좁혀 행궁(行宮)을 경영한 바 있었고, 후에 조선조 태종 6년에 개축하여 이제의 내성을 남겼다. 동남은 대동강(大同江)에 임하였고 서북은 금수산(錦繡山)·창광산(蒼光山)에 의거하였으니, 위사(蜿蛇)한 성벽과 산하에 영대(映帶)하는 누관(樓觀)의 미려함은 또한 화려한 한 폭의 그림을 이루었으니, 우리는 그곳에서 인공의 장려보다도 자연과의 조화에서 조선 제일의 미관이라 찬탄치 않을 수 없다. 내성에는 장경(長慶)·보통(普通)·함구(含毬)·칠성(七星)·대동(大同)·정양(正陽) 등의 문과 부벽루(浮碧樓)·을밀대(乙密臺)·연광정(練光亭) 등이 성포(星布)되어 있다. 그 중의 문루로 가장 현저한 것은 보통문과 대동문이다. 보통문은 성종(成宗) 4년의 건물로 우금(于今)껏 병선(兵燹)을 입지 않은 조선 초기의 작품으로, 형삼양삼(桁三梁三)의 중층건물이니 중첨 당와제 중옥조(重屋造)에 방상보간 사포작 단앙(單昂)의 철상명조이다. 그 형태의 웅건한 맛은 조선 성문 중 백미라 할 수 있다.

대동문은 선조(宣祖) 10년에 중건된 것이라 수법은 대개 전자와 대동소이하나 기교의 미는 전자에 일주(一籌)를 수(輸)하겠고, 을밀대는 단층 중옥조

로 체소두대(體小頭大)한 감이 있으나 멀리 경관을 눈 아래 깔고 있는 데 그 가
치를 얻었다. 부벽루는 고구려의 유초(遺礎) 위에 섰나니 형오양삼(桁五梁三)
의 단층 중옥조로 주두포작은 초익공(初翼工)에 불과하며 피와중첨(皮瓦重
簷)으로 이 역시 체소두대한 감을 면하지 못했고, 연광정(監司許宏造 明使唐皐
書額 감사 허굉이 짓고 명나라 사신 당고가 서액하였다)은 'ㄱ'자 누관으로 포판이
깔리고 화두평란(華頭平欄)이 둘러 있다. 건물 그 자체보다도, 호호양양(浩浩
洋洋)한 대동강면에 영대하는 주벽단청(朱碧丹靑)에서 그지없는 미를 우리는
볼 수 있다.

　이 외에 안변(安邊) 만노문(萬弩門), 안주(安州) 현무문(玄武門), 의주(義
州) 남문(南門), 전주(全州) 남문 등은 또한 각각 그 특색을 구비한 것으로 가
관할 것이며, 이들 성내 주요처는 왕왕 누관이 경영되어 있다. 이는 전시(戰
時)에는 주장(主將)이 일군(一軍)을 지휘하며, 평시에는 유상(遊賞)의 연집처
(燕集處)로 가장 풍광과 조망이 명미(明媚)한 곳에 경영되나니, 이제 가장 현
저한 것을 보면 안주의 청남루(淸南樓)·백상루(百祥樓), 의주의 통군정(統軍
亭), 진주의 촉석루(矗石樓) 들이 가장 대표될 만하다. 백상루는 일자양(一字
樣) 단층루로 초익공 주두작(柱頭作) 사두사(獅頭蛇) 등의 포작으로 퇴량(退
樑)이 화룡(化龍)을 이루었고 철상명조의 중옥조다. 누의 포판이 높직하며 세
부에는 후기의 타락된 수법을 남겼으나 전체에 있어 균형의 미를 얻은 아름다
운 건물이요, 의주 통군정은 사간사지(四間四至)의 단층 중옥조로 전체의 균
형미는 전자에 미치지 못하나 포판법에 일종 이태의 수법을 남겼다.(그림 17)

　이 외에 도처에 문루의 미관이 적지 않으나 일일이 열거키 곤란하므로 약
(略)하거니와, 최후로 조선 성곽의 집대성이요 인위 조축(造築)의 최대 걸작
으로 지목될 것이 있으니, 그는 즉 수원성곽이다. 정조 18년에 기공하여 20년
에 낙성하였으니, 당대의 제반 경영에 대한 절목(節目)과 기사(記事)는 『화성
성역의궤(華城城役儀軌)』가 있어 상세한 내용을 알 수 있다.(참고도판 24)

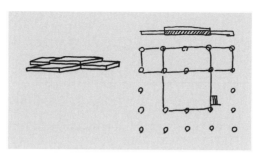

17. 통군정(統軍亭) 배치도(오른쪽) 및 포판법(왼쪽).
평북 의주.

城之全局向東開面 八達之山屹爲後鎭 一字之砂平 作近案中受大川 經其南北 四角俱高 八門相錯 眞是萬年金湯之地 中國城制 必外內夾築 此由野城之多故也 我東城址 多附岡麓 因利乘便 不費工築 而天作內托 不用夾築 其所殊制 卽地勢之異宜也 至若有城無池 兵家所短 然城旣依山 池安得四周 城華之初 伏奉籌略 先講掘壕之宜 兼收取土之利 而南城之外 北門之側 有自然深溝 西山之背 東雉之下 亦有自然長塹 縱不環繞一城 足以隨地固圍

성은 전체적으로 동쪽을 향해 열렸는데 팔달산이 높이 솟아 후진(後鎭)되어 있다. 일자사(一字砂)는 편편하여 가까이 안산(案山)이 되었는데, 가운데로 한내〔대천(大川)〕가 남북으로 꿰뚫어 흐르고 있다. 사각은 모두 높고, 여덟 문이 어긋매겨 서 있으니 정말 이것이야말로 만년의 금탕지지(金湯之地)이다. 중국의 성 만드는 제도는 반드시 안팎으로 겹쳐서 쌓는데 이것은 들판에 성을 쌓게 되는 수가 많기 때문이다. 우리나라의 성터는 거의가 산등성이와 산기슭을 타고 쌓여 있다. 이런 까닭에 자연 지형을 이용하여 인공으로 쌓는 비용이 들지 않고서도 자연히 안팎 성이 되는 셈이다. 그러므로 굳이 안팎으로 쌓을 필요가 없다. 이렇게 성 쌓는 제도가 다른 것은 지세가 다르기 때문이다. 또 성은 있는데 못을 파지 않는 것은 군사상의 단점으로 생각하고 있다. 그러나 성 자체가 이미 산을 의지하고 있는데, 못을 어떻게 사방에 두를 수 있겠는가. 화성을 처음 쌓으려고 할 때에 「주략(籌略)」에 따라, 먼저 성 둘레에 못을 파야 할 곳을 구하고, 그 흙은 성 쌓는 데에 이용하도록 되어 있었다. 그런데 남쪽 성 밖과 북문 옆에는 자연적으로 깊은 도랑이 있고, 서산의 뒤와 동쪽 치성의 아래에도 자연적인 해자(垓子)가 있었다. 그러므로 비록 성 둘레에 다시 도랑을 파지 않더

라도 저절로 지형에 따라서 견고한 성 구실을 하게 되어 있다.[65]

라 하였고 특색을 밝혔으니, 후인(後人)으로 하여금 중국 성제(城制)에서 탈화(脫化)하여 오히려 일두발지(一頭拔地)의 신기축(新機軸)을 낳은 것으로 찬탄케 함은 이에 유인함일 것이다. 주위는 이만칠천육백 척으로,

누문(樓門) 넷 — 장안문(長安門) · 팔달문(八達門) · 창룡문(蒼龍門) · 화서문(華西門)

암문(暗門) 다섯 — 남암문(南暗門) · 동암문(東暗門) · 북암문(北暗門) · 서암문(西暗門) · 서남암문(西南暗門)

수문(水門) 둘 — 화홍문(華虹門) · 남수문(南水門)

적대(敵臺) 넷 — 북문 동서 적대, 남문 동서 적대

노대(弩臺) 둘 — 서노대(西弩臺) · 동북노대(東北弩臺)

공심돈(空心墩) 셋 — 서북 · 남 · 동북

봉돈(烽墩) 하나.

치성(雉城) 여덟 — 북동치(北東雉) · 서일치(西一雉) · 서이치(西二雉) · 서삼치(西三雉) · 남치(南雉) · 동삼치(東三雉) · 동이치(東二雉) · 동일치(東一雉)

포루(砲樓) 다섯 — 북동 · 북서 · 서 · 남 · 동

포루(鋪樓) 다섯 — 동북 · 북 · 서 · 동이포루(東二鋪樓) · 동일포루(東一鋪樓)

장대(將臺) 둘

각루(角樓) 넷

포사(鋪舍) 셋

18. 수원성 장안문(長安門) 평면도. 경기 수원.

등이 중요한 건물이다. 어중(於中)에 현존한 문루 중 가장 장엄한 것은 북문인 장안문과 남문 팔달문이 있고 화서문이 남아 있다. 장안문은 홍예내두(虹蜺內竇)의 높이 십구 척, 너비[闊] 십팔 척 이 촌, 외두(外竇) 높이 십칠 척 오 촌, 너비 십육 척 이 촌, 전체 두께[通厚] 사십 척, 그 위에 오 척 육 촌 높이의 여장(女墻)이 둘러 있고 그 안에 사아 중옥조의 이층 누(樓)가 있으니 전체 높이 [通高] 삼십이 척 구 촌, 상하 각 열 칸이니 종(縱) 두 칸, 횡(橫) 다섯 칸이다.(그림 18) 하층은 내칠포(內七包) 외오포(外五包)의 방상 보간포작으로 정간(正間)에는 포판이 깔리고 좌우에 양 협간이 있어 곡란층제(曲欄層梯)가 부설(敷設)되어 상층에 통한다. 상층도 하층과 간활(間闊)이 같고, 사면에 판문을 설부(設附)하여 삼면에는 수면(獸面)을 그리고 전안(箭眼)을 팠으며 내면에는 태극을 그렸으니, 단확(丹艧)에는 삼토(三土)를 썼고, 양상(樑上)에도 일일이 도회(塗灰)로 단확하였다. 문밖에 옹성이 있으니, 동래(東萊) 남문의 옹성이 구형(矩形)을 이룸에 대하여 이는 반부(半部)의 형상을 이루었고, 고려기의 옹문이 좌우에 편문을 열었음에 대하여 중앙에 설비하였으니,『의궤』에는 "今取四闢八達之義 當中設門 지금 사방으로 열리고 팔방으로 통하는 뜻을 취하여 가운데에다가 문을 설치하였다"이라 하였다. 벽전(甓甎)을 누축(累築)하여 위에는 오성지(五星池)를 경영하고 여장구첩(女墻九堞)이 그 위를 덮어 쌓아 본성(本城)과 접하였으며 좌우에는 고대(高臺)가 경영되어 있다. 비록 오늘날은 폐허의 고전미를 남길 뿐이나, 그러나 전반 수법에서 창조적 종합미를 간과하

기 어렵다. 팔달문도 동일한 수법에 의한 것이요, 화서문은 누관 그 자체는 전자에 미치지 못하나 성곽과 공돈(空墩)의 총관에서 또한 독특한 미를 가졌다. 이 외에 처처에 남아 있는 봉돈(烽墩)과 공돈과 각루(角樓)에서 각각 그 특유한 미를 볼 수 있으니, 그 중에 가장 유명한 것은 동북각루(東北角樓)인 방화수류정(訪花隨柳亭)이다.(그림 19, 참고도판 22) 전체가 비록 왜소하지 않음은 아니나 그 구조 양식—십자 중옥에 일자 중옥을 연접시킨 두출형(斗出形) 평면을 가졌음—에 있어 교묘한 기교는 조선에 특유한 미적 환상을 자유로이 표현한 듯하니,『의궤』의 필자로 하여금 전후의 사실을 서술케 하자.

東北角樓 在甓城西北十九步 龍淵之上 光教一麓 南爲仙巖 又西迤數里 止于龍頭 向北開面 龍頭者卽淵上斗起之巖也 城至此而爲山野之交 水匯於下達于大川 此實 東北隅要害處 而控長安接華虹 掎角相須 以制一面者也 遂緣崖而城 據巖而樓 扁曰 訪花隨柳亭(前參判曺允亨書) 東西三間 中置溫突 北附一間 南退半間 而西一間 又 引長二間 南出退外 制如曲尺 繚以平欄 上設卍字瑣牕 溫突四面 亦具卍字障子 突 面與鋪板平 南東北三隅五折八角 各架縱橫短樑 薏栿參差 卷抽屋上 鷲頭交簇 而當

19. 수원성 방화수류정(訪花隨柳亭)
복개평면도(覆蓋平面圖). 경기 수원.

中三節瓶桶 縹渺高聳 東北平欄外 又循簷鋪板 危壓城頭 遂重設交欄 外施戰棚板門
十六 制如屏疊 上開箭眼各一 下穿銃眼各二 丹艧用五土 樑上塗灰 內面畫折枝 正
間藻井 荷葉爲質 東北交欄下城面 甓高七尺 厚四尺四寸 穿上下銃眼十九鋪板 下西
南亦繚甓爲墙 而墙南設甓虹蜺小門 東退欄下亦設板門 以備藏兵射放 如砲樓之制
正間南簷砌 甓爲臺 削石緣邊 臺高四尺 南北長十三尺四寸 東西闊十六尺四寸 上鋪
方甎 可容耦射揖讓之禮 臺上西北 各設高欄層梯以通亭上 臺下東南兩面 亦設四層
步石 其南十一步 築短垣 設箭門

　동북각루는 벽성의 서북 열아홉 보 용연(龍淵)의 위에 있다. 광교산의 한쪽 기슭이 남으
로 뻗어내려 선암산이 되었고, 다시 서쪽으로 감돌아 몇 리를 내려가 용두(龍頭)에서 그치
고서 북쪽을 향하여 활짝 열렸다. 용두란 것은 용연의 위에 불쑥 솟은 바위이다. 성이 이곳
에 이르면 산과 들이 만나게 되고 물이 돌아서 아래로 흘러 대천에 이르게 되니, 여기야말
로 실지로 동북 모퉁이의 요해처(要害處)이다. 장안문을 잡아당겨 화홍문과 이어지게 함으
로써 앞뒤로 서로 마주 응하여 한 면을 제압하고 있다. 마침내 절벽을 따라 성을 쌓고 바위
에 누를 세우니 편액은 방화수류정(訪花隨柳亭)이라 하였다.〔전 참판 조윤형(曺允亨) 씀〕
동서로 세 칸인데 가운데는 온돌을 놓았고 북쪽으로 한 칸을 붙이고 남쪽은 반 칸을 물렸으
며, 서쪽의 한 칸은 또 길게 두 칸을 늘렸다. 남쪽을 밖으로 물린 것은 마치 곡척(曲尺)처럼
생겨 있는데 평난간을 둘러쳤다. 그리고 그 위에 만(卍)자 쇄창(瑣牕)을 갖추었다. 온돌 네
면에는 또다시 만(卍)자 장자(障子)를 갖추었는데, 온돌의 면과 판자를 깐 면은 서로 판판
하게 만들었다. 남쪽·동쪽·북쪽의 세 모퉁이에는 다섯 번 꺾인 팔각으로 각각 종횡의 짧
은 대들보를 얹었다. 지붕 용마루의 네모진 서까래가 들쭉날쭉하여 처마를 번쩍 들고 있으
며 지붕 용마루에는 망새를 교착시켜 꽂았는데, 한가운데에 세 마디 절병통(節瓶桶)이 까
마득하게 솟아 있다. 동북쪽 평난간 밖에는 또 처마마다 판자를 깔아 성두(城頭)를 위압하
고 있다. 드디어 이층으로 교란(交欄)을 설치하고 밖에는 전붕판문(戰棚板門) 열여섯 개를
설치했는데, 만듦새는 마치 병풍을 쪼개어 친 것 같다. 위에는 전안(箭眼) 각 한 개씩을 내
고, 아래에 총안(銃眼) 각 두 개씩을 뚫었다. 단청은 오토(五土)를 사용했으며, 대들보 위는
회를 발랐다. 내면에는 절지(折枝)를 그렸고, 정간(正間)의 조정(藻井)에는 연잎을 받쳤
다. 동북 교란 아래의 성면에는 벽돌이 높이 칠 척, 두께 사 척 사 촌으로, 위아래에 총안 열

아홉 개를 뚫고 널빤지를 깔았다. 아래의 서남에도 벽돌을 돌려 쌓아 담을 치고 담의 남쪽에 벽돌 홍예(虹蜺)의 작은 문을 내었다. 동쪽의 물림난간 아래에도 판문을 내어 숨은 병사가 발사하도록 했는데, 포루(砲樓)의 제도와 같다. 정간 남쪽 처마와 층계는 벽돌로 누대를 만들되 돌을 깎아서 가장자리를 둘렀다. 누대의 높이 사 척, 남북의 길이 십삼 척 사 촌, 동서의 너비 십육 척 사 촌이다. 위에 방전(方甎)을 깔아 우사(耦射)와 읍양(揖讓)의 예를 올릴 수 있을 정도의 면적을 유지시켰다. 대 위의 서북에 각각 고란층제(高欄層梯)를 놓아 정자의 위로 통하게 했다. 대 아래의 동남 양면에도 사층 보석(步石)을 설치하고 그 남쪽 열한 보 거리에 낮은 담을 쌓고 전문(箭門)을 내었다.[66]

다시 북수문(北水門, 화홍문)과 남수문도 동대문의 수구문(水口門), 북한산의 수구문 등과 같이 조선의 독특한 경영을 보였으나 지금은 사라지고, 성내에는 서장대(西將臺, 참고도판 23)와 동장대(東將臺)가 있으니, 동장대의 배치, 서장대의 기교, 수구문의 연지(蓮池) 등 모두 바라기 어려운 미를 가졌다.

西將臺 在八達山頂坐酉向卯 登臨眺望 八方皆通 石城之烽 皇橋之水 如置袵席 一城緩急 四壁虛實 若指諸掌 環山百里之內 凡有動靜 皆可坐而制變 遂築石爲臺 上建層閣 前面臺石四層 通高五尺 三階四級 臺閣九十八尺 臺下東西 長四十二尺 左右分立大紅桅杆(大旗竿)一雙 上臺閣八十七尺 高二尺 下層閣制九間 中一間 方十三尺二寸 鋪板爲底 繚以荷葉平欄 後面設分閣 楣上奉揭御書 扁額四大字(華城將臺) 四面各引長一架爲六尺五寸 四角各附一架 方亦六尺五寸 幷鋪方甎 外楹圓柱十二 各高七尺 承以八面石柱 高各三尺五寸 上層一間 四面設交窓 亦鋪板爲底 仍作下層盤子 卽藻井之制 其西北隅 用層梯以通上層 屋上當中 竪三節瓶桶 高六尺 自臺上至上層宗樑 通高二十一尺 丹�’用五土 樑上塗灰 臺後築八面弩臺 其北建後堂三間 以爲應酬軍務之所 西二間溫突 東一間鋪板 幷設摠閣 施丹�’ 前楹設平欄 後墻東端 設板門

서장대(西將臺)는 팔달산 산마루에 있는데 유좌(酉坐) 묘향(卯向)이다. 위에 올라서 굽어보면 팔방으로 모두 통한다. 석성산(石城山)의 봉화와 황교(皇橋)의 물이 한눈에 들어오니 이부자리를 깔아 놓은 것 같고, 한 성의 완급과 사벽(四壁)의 허실은 마치 손바닥 위를 가리키는 듯하다. 이 산 둘레 백 리 안쪽의 모든 동정은 앉은자리에서 변화를 다 통제할 수 있다. 그래서 돌을 쌓아서 대(臺)를 만들고 위에 층각을 세웠다. 앞쪽 대석은 사층인데 전체 높이가 오 척이다. 댓돌은 세 개인데 층계는 네 개이고 대의 너비는 구십팔 척이다. 대 아래의 동서로 사십이 척의 거리를 두고 좌우에 크고 붉은 외간(桅杆, 큰 깃발) 한 쌍을 나누어 세웠다. 상대(上臺)의 너비 팔십칠 척, 높이 이 척이고, 아래 층각의 규모는 아홉 칸인데 가운데 한 칸은 사방 십삼 척 이 촌이다. 밑에는 판자를 깔고, 연잎 평난간으로 둘렀으며, 뒤쪽에는 분합을 드리웠다. 문지방 위에 임금께서 쓰신 큰 글자〔華城將臺〕로 편액을 붙였다. 사면에 각각 긴 시렁을 내물렸는데 길이가 육 척 오 촌이고, 네 모퉁이에 각각 시렁 하나씩을 붙였는데, 역시 사방 육 척 오 촌이다. 모두 네모난 벽돌을 깔고 바깥에는 둥근 기둥 열두 개를 세웠는데 높이가 각각 칠 척이고, 이것을 여덟 모의 돌기둥으로 받쳤는데 높이는 각각 삼 척 육 촌이다. 위층은 한 칸인데 사면에 교창(交窓)을 내고 판자를 깔아 바닥을 만들었는데 그것이 그대로 아래층의 반자(盤子)가 되었으니 곧 조정의 제도라는 것이다. 그 서북쪽 모퉁이에 층사다리를 세워서 위층으로 통하게 하였다. 옥상의 한가운데에 절병통 셋을 세웠는데 높이가 육 척이다. 대 위에서 위층 대마루 대들보까지 전체 길이가 이십일 척이다. 단청에 오토를 사용했고, 대들보 위는 회로 발랐다. 대 뒤에는 여덟 면으로 된 노대를 쌓고 그 북쪽에 후당(後堂) 삼간을 지었는데, 군무를 보는 곳으로 쓰려는 것이다. 서쪽 두 칸은 온돌이고, 동쪽 한 칸은 판자를 깔았다. 모두 창과 분합을 설치하고, 단청을 하였다. 앞 기둥에는 평난간을 설치하고, 뒷담 동쪽 끄트머리에는 판자문을 내었다.[67]

제2절 궁궐(宮闕)

경성 내 왕궁은 경복궁(景福宮)·창덕궁(昌德宮)·창경궁(昌慶宮)·경희궁(慶熙宮)·경운궁(慶運宮) 등이 있으나 중요한 것은 앞의 셋이므로 뒤의 둘은 생략한다. 앞의 둘은 태조조의 창건이요 창경궁은 성종 때의 창건이나 모

두 임진병란 후에 재건하였으니, 창덕궁·창경궁은 광해군대(光海君代)의 중수요, 경복궁은 대원군(大院君)의 재흥(再興)에 속하는 것이라. 그 중에 창경궁의 일부 즉 명정전(明政殿) 일곽은 병선(兵燹)을 면한 것으로, 조선조 초기의 건축수법을 그대로 보유하고 있다. 그러므로 창경궁은 조선조 초기, 창덕궁은 조선조 중기, 경복궁은 조선조 말기를 대표하는 건물이라 하겠으니, 이 셋을 관찰함으로써 조선조 오백 년 궁궐건축의 변천을 가히 알 만하다.

(1) 창경궁(昌慶宮)

창경궁은 성종 14년에 정희왕후(貞熹王后)·소혜왕후(昭惠王后)·안순왕후(安順王后)의 세 궁을 위하여 수강궁(壽康宮) 구기(舊基)에 경영한 것이다. 그후 임진란을 지나 광해군 8년에 중수한 기사가 있으나, 명정전 일곽만은 그 수법으로 보아 고식(古式)을 남긴 것으로 이곳만은 병선을 면한 것이니, 이로써 개성 남대문, 경성 남대문과 한가지로 조선조 초기의 유물로 가장 귀중한 것의 하나이다.

창경궁의 정문은 홍화문(弘化門, 참고도판 26)이니 종이횡삼호(縱二橫三戶) 중층의 사아식(四阿式) 와루문(瓦樓門)이다. 상하층 공히 방상 보간포작계로 외오포(外五包) 쌍하앙(雙下昂)이니 칭공(秤拱)과 권비양봉(卷鼻樑奉) 등에 간박(簡樸)한 수법을 남겼고, 세 문 위에 홍첨(紅簷)이 있으며 천장은 조정포판(藻井鋪板)이요 상층은 철상명조이다. 옥상에는 취두(鷲頭)·용두(龍頭)·잡상(雜像) 등이 있으니, 이는 다 원대(元代) 이후의 수법으로 전 조선의 통법(通法)이요, 내외에 단순한 채토(彩土)를 단확하였다. 상하 양층의 감축도(減縮度)는 절대한 안정감을 초치(招致)하고, 옥척(屋脊)의 굴곡이 장중한 권형을 얻었다. 좌우 장벽(長壁)이 익장(翼張)하여 우각(隅角)의 십자각(十字閣)과 연결이 되었으니 정문과 결합되어 또한 미태를 이루었다. 정문을 들어서면 남북으로 어구(御溝)가 흐르고 그 위에 옥천교(玉川橋)가 놓여 있으니

온아한 자태는 물 위에 비치고, 정면에 명정문이 솟아 있으니 단층 중첨당와
제 중옥조로 삼호팔각문(三戶八脚門)이다. 사포작 단앙의 방상 보간포작계로
평방(平枋)과 액방(額枋)이 과대(過大)하고 포작이 섬약한 흠이 있으나 전체
로 중후온정(重厚穩靜)한 작품이다. 이 문을 들어서면 홍화문(弘化門)의 좌우
익으로부터 연장(延長)된 좌우랑(左右廊)이 명정전을 옹위(擁圍)하고 정면
이단 석폐(石陛) 위에 명정전이 용립(聳立)하였으니, 배치의 구규(矩規)가 대
략 북경 자금성(紫禁城)의 그것과 같다. 다만 규모의 대소에는 현저한 차이가
있으니 당대 궁전의 성질을 가히 짐작할 만한 것이다. 명정전은 종삼횡오(縱
三橫五)의 단층 중옥조 방상 보간 육포작 삼하앙으로, 배후에는 한 칸 퇴상(退
廂)이 달려 있다. 형간(桁間) 육십 척 사 촌, 누간(累間) 삼십이 척 이 촌 팔 푼,
중앙 서면에 동향으로 보좌(寶坐)가 있고 네 개 금주(金柱)가 나열되어 있다.
지간(地間)은 포벽(鋪甓)이요, 천장은 초화 문양을 단확한 조정으로, 중앙은
투팔천장(鬪八天障)을 중공 포작으로 받들어 올리고 쌍봉(雙鳳) · 보주(寶
珠) · 운문(雲文) 등을 조각하여 매달았으니, 이러한 종류의 천장 중 우수한
작품이다. 처처 목재면에 녹청의 채토가 남아 있어 당대의 장엄을 추상(抽想)
케 하며, 대개 경복궁 · 창덕궁 등의 정전(正殿)이 이층 누각이나 명정전은 단
층에 불과하고, 세부 수법에서 성실한 구조를 볼 수 있고, 후기 건축들의 통폐
(通癖)인 과다한 장식적 요소가 이곳에서 간략히 처리되어 온후착실(溫厚着
實)한 장엄미를 갖게 된 것은 한갓 이 명정전이 갖고 있는 자랑이다. 복언(複
言)하거니와 석폐의 조각과 천장의 조각도 그지없이 아름다운 작품임을 주의
하여 둔다.

　이 외에 후기의 유물로 문정전(文政殿) · 숭문당(崇文堂) · 함인정(涵仁
亭) · 환경전(歡慶殿) · 경춘전(景春殿) · 집복헌(集福軒) · 영춘헌(迎春軒) ·
통화당(通和堂) · 춘화당(春和堂) · 통명전(通明殿) 등이 남아 있으나, 그 중
에 아름다운 것은 통명전 서방의 방지(方池)인가 한다.

(2) 창덕궁(昌德宮)

창덕궁은 북부 광화방(廣化坊)에 있으니 국초(國初)의 별궁으로, 임진란에 소연(燒燃)되었다가 광해 원년에 중수되었고, 그후 인조(仁祖) 원년에 대내(大內) 화재로 피화(被禍)하였다가 25년에 다시 구제(舊制)에 의하여 중건되었으나 적잖이 변동되었음도 사실이다. 그러나 당대에 이미 병란 이전의 건물로 잔존된 것〔돈화문(敦化門)〕도 있고, 그후 수시수처(隨時隨處)로 증축된 것도 있고, 뿐만 아니라 전(殿)·당(堂)·문(門)·낭(廊)·방(房)·사(舍)·정(亭)·사(榭)는 무수히 성포(星布)되고 원지(苑池)·임천(林泉)이 처처에 경영되어 이곳에 전부 거론하기 어려우므로, 가장 대표적인 주요 작품을 약간 서술하고 비원(秘苑)은 정원예술부에서 거론키로 하겠다.

궁의 정문인 돈화문은 횡오종이(橫五縱二)의 삼호(三戶) 중층 누문이니, 방상 보문(補門) 오포작으로 지붕은 당와제 사아조이다. 약간 저왜(低矮)한 감이 있으나 세부 수법에는 가장 수실(竪實)한 기풍이 있다. 명정전 문보다는 세련된 맛이 있어 시대로 약간 뒤진 것이나, 초기의 자태를 남긴 것으로 볼 수 있다. 이 문을 들어서서 북행하다가 동절(東折)하면 어구가 남북으로 흐르고 그 위에 석교가 있으니 풀덩굴이 우거져 가장 회화적인 미를 가졌으며, 동편에 서면하여 진선문(進善門)이 있었으니 대개 돈화문과 동시의 것으로 동일의 수법을 가졌으며, 이 문을 들어서면 멀리 동편으로 숙장문(肅章門)이 보이고 북편에 인정문(仁政門)이 남면하여 널려 있으니 삼간삼호(三間三戶)의 팔각 단층문이라, 균형은 장중하나 세부 수법에 있어 섬약한 감이 많으니 이는 후기의 작품이라, 이곳에서도 시대의 차를 숨기지 못한다. 이 문루의 좌우 청랑(廳廊)이 용기(聳起)하여 정전을 에워쌌으니, 인정전(仁政殿, 참고도판 25)은 광해조의 건물로서 명정전보다 규모가 장대하고 장식이 현란하여 실로 조선조 후기의 기교를 다한 것으로, 후의 경복궁 근정전(勤政殿)의 모본(模本)이 된 것이라 한다. 정전 전면에는 품석(品石)이 열립(列立)하고 이층 단석(壇石)의

석폐에는 운룡(雲龍)이 양각되어 있다. 정전은 횡오종사(橫五縱四)의 중루 중옥조로 다소 저왜한 감이 있고, 포작은 방상 보간계로 육포 삼하앙이나 화앙(花昂)이 되었고, 전리(轉裏)에서는 소위 살미〔山彌〕라는 것을 이루어 그곳에 후기의 특색을 보이나, 그러나 이 살미라는 것은 역학적 구조의 가치를 망각한 오로지 장식을 위한 장식이라, 청조(清朝) 이후 동양건축의 통폐(通弊)인 인목(人目)을 현황케 하려는 정신의 계통을 받은 것이라 하겠다. 뿐만 아니라 조정의 찬란, 단확의 화려, 보좌의 섬약, 장식의 미려는 어딘지 모르게 허장성세(虛張盛勢)의 기맥을 볼 수 있는 중 오직 이 장대한 여덟 개 금주(金柱)가 왕전(王殿)의 위의를 보류하고 있다 하겠다.

다시 동편으로 광범문(光範門)을 나서면 좌문에 선정전(宣政殿) 일곽이 있으니 삼간사지(三間四至)의 단층 중옥조로 창천(蒼天)에 영대(映帶)하는 벽와(碧瓦)의 미광(美光)도 장려하고 좌우 보랑이 이를 위요하여 남 선정문에 접하였으니, 선정문을 동진(東進)하면 내의원(內醫院)이 있고 재진(再進)하여 대현문(待賢門)을 들어서면 좌접(左接)하여 영현문(迎賢門)이 있으니 그 안에 성정각(誠正閣)이 있고, 대현문 동편에 소정(小亭)이 있어 이를 우회하면 소문(小門)이 있고 장벽이 좌우로 연기(連起)하였으니, 그 안이 승화루(承華樓, 참고도판 27) 일곽이라, 누는 평면에 있어 구조에 있어 숙기(淑氣)가 흐르는 아담한 건축이라, 더욱이 찬탄할 것은 불규칙한 지대의 고저를 교묘히 이용하여 각종 이태(異態)의 건물을 적용하였으니, 변화의 종횡함은 능히 해조(諧調)의 묘를 얻고 경쾌섬약함은 이러한 종류의 건축으로서의 목적을 도달한 것이라 하겠다. 철상명조의 단층 보랑을 지나면 육각 후랑(後廊)이 있으니 굽이굽이 도는 환상적 난간, 석대의 자?면(磁?面) 귀갑(龜甲) 모양, 투팔천장의 조채당문(藻彩堂文), 보주, 보개의 육각지붕, 그 권형의 수려함에 일탄(一嘆)하고, 이를 지나 철상명조의 보랑을 다시 지나 옥조(屋造) 중루의 본옥(本屋)에 이르면 건물의 크기와 섬교(纖巧)한 구란(勾欄), 우미한 평공(平拱), 견

실하고 세려(細麗)한 장벽 문양 등이 고저참치(高低參差)하여 상접영발(相接映發)하는 태(態), 의장의 자유, 취미의 기발(奇拔), 비록 규모는 협소하나 소품으로서의 무량(無量)한 감흥을 금할 수 없다.

승화루가 환상적 건축미의 극치를 이룬 것이라면, 조선 고유의 현실적 주택 건축의 수법을 극도로 정화시킨 것으로 낙선재(樂善齋)를 들 수가 있다. 이는 헌종(憲宗) 13년의 소건으로, 이는 순전한 조선식 주택으로 네 칸 마루에 반칸 퇴가 달리고 오른편에 한 칸 반의 방에 약 두 칸의 다락이 달린 집이다. 이층 석대 위에 선 당와제 중옥조의 단층으로 왜소한 집이나, 추녀가 한껏 가벼이 뻗치고 창란(窓欄)의 교묘한 장절(裝折)과 영대(映帶)하는 백색 석축의 미, 다시 이를 에워싼 좌우의 방청과 장벽의 안상(眼象)의 미, 퇴청을 싸고도는 난순(欄楯)의 미, 층층이 쌓아 올린 후정 석폐에 잡잡(雜雜)한 잡초의 미(참고도 판 28), 영주고석(瀛洲古石)과 연통대(煙筒臺)의 배치의 미, 지세를 따라 고하(高下)하는 장벽과 소문(小門)의 미, 다시 그 뒤에 육각 누관인 상량정(上凉亭)의 환상적 두공의 조절과 하엽두계각란(荷葉頭鷄脚欄)의 미, 이 모든 것을 종합하여 우리는 거기서 우리만이 아는 미를 잊을 수 없다.

(3) 경복궁(景福宮)

최후로, 조선조 말기의 대표적인 궁성은 경복궁이다. 경복궁은 원래 태조 즉위 3년에 경영한 정궁(正宮)으로, 그 규모의 굉대(宏大)함은 다른 궁들이 능히 견주지 못할 만한 것이었으나, 이후 임진병란에 소진(燒盡)되어 황폐되고 말았다가 이태왕(李太王) 등위(登位) 2년에 대원군의 영단(英斷)으로 약 오년의 세월을 두고 다시 구기(舊基)에 재흥(再興) 호성(護城)시킨 바라, 외인(外人)은 형용하여 조선의 민력에 부합되지 못할 만한 과대한 건물이라 하였거니와, 이는 실로 세민(細民)의 고혈(膏血)로 건설한 바빌론(Babylon)의 대탑같이 민원의 초점인 경영이었다. 주구(誅求) 속에 기공된 이집트의 금자탑

(金字塔)이 과거의 죄악을 나일(Nile) 대하(大河)에 흘어 버리고 오늘은 유유히 오천 년의 이집트 문화를 말하고 있거니와, 경복궁에 엉켰던 사민(四民)의 원차(怨嗟)는 어디로 가고 주벽단청만이 폐기(廢基)에 남아 있다.

경복궁 주위에는 고장석벽(高墻石壁)이 위요하였고 좌우 양각에 십자각 성루(城樓)가 있었으니, 지금은 동십자각 한 기가 남아 있어 그 아담한 자태는 광화문통에 있는 비각(碑閣)과 같고, 정면에 광화문이 있었으니 지금은 동부 건춘문(建春門) 상편에 옮겨 있다. 높이 이십여 척 석벽에는 세 개 홍예문(虹霓門)이 열려 있고 그 위에 형삼양이(桁三梁二)의 사아조 중루가 기립되었으니, 방상 보간 오포 중앙(重昻)의 섬교한 수법과 상하 양부의 웅대한 구조는 전체에 장엄한 권형과 해조(諧調) 있는 미를 얻었다. 문 앞의 비예(睥睨)하고 있던 한 쌍의 해태와 좌우로 상접한 육조(六曹)의 걸문장무(傑門長廡)가 함께 삼엄위려(森嚴偉麗)한 외관을 정(呈)하였으니, 실로 그 당당한 수법은 왕궁의 정문으로 최걸(最傑)의 작품이라 하겠다.

이 외에 북쪽에는 신무문(神武門), 동쪽에는 건춘문(建春門), 서쪽에는 영추문(迎秋門) 등이 있으나 다 단층 누문에 불과하고, 영추문만은 근자에 폐기되었다. 광화문을 들어서면 홍례문(興禮門)이 있었으니 삼간삼호의 단층문이요 그 좌우로부터는 보랑이 있었고, 홍례문을 들어서면 어구(御溝)가 동서로 흐르고 금천교(錦川橋)가 있었으나 이 모든 자취는 사라지고 말았다. 다시 북면(北面)하면 사아조 이층루의 삼간삼호의 근정문(勤政門)이 있다. 방상 보간 오포 중앙작으로 규격이 당당하며, 일화(日華)·월화(月華)의 양 협문이 좌우에 있고, 낭청이 좌우로 뻗쳐 홍례문으로 꺾여 오는 낭청과의 연결로 북으로 근정전을 싸고돈다. 문을 들어서면 내정(內庭)이 전개되나니, 포석(鋪石) 지면 좌우에는 위석(位石)이 나열하고 중앙에 근정전이 남향하여 용립되었다. 화강석 이층 기단에, 난간에는 하엽상(荷葉狀) 지석(支石)이 나열되고, 우주(隅柱)에는 십이지좌상이 양각되어 있다. 상하 양층의 중앙에 석계가 있고, 봉

황·이룡(螭龍) 등이 답도(踏道)에 장식되어 있고, 한층 높은 지복석(地栿石) 위에 형오양오(桁五梁五)의 중옥조 중루가 단좌(端坐)하여 있다. 종은 백 척여, 횡은 칠십 척여, 문비(門扉)의 장절도 찬란하거니와 방상 보간 육포 중앙의 두공 형액(桁額), 방미(枋楣) 간의 채색, 당와 중첨의 기발한 옥척, 이들에서 삼엄한 위의를 보고, 안으로 들어서면 장대한 금주(金柱)의 나열, 운무 같은 살미, 휘황한 봉황문 조정, 쌍룡이 양각된 투팔천장의 미, 보좌·보병(寶屛)·보개의 기교, 이들 도처에 보이는 색채의 조화, 권형의 정제는 능히 건축 구조의 타락을 돕고 남음이 있다 하겠으니, 실로 조선조 오백 년 문화의 도미적(掉尾的) 결정(結晶)을 보는 동시에 형식화된 사상과 같이 장식의 번욕(繁縟)됨을 볼 수가 있다. 이를 싸고도는 무랑(廡廊)도 씩씩한 작품이요, 북으로 삼간삼호의 사정문(思政門)을 나서면 형오양삼(桁五梁三)의 사정전(思政殿)과 만춘전(萬春殿), 천추전(千秋殿)이 양협에 있다. 그 뒤로 강녕전(康寧殿)·교태전(交泰殿) 등 아름다운 건물과 정원〔아미산(峨嵋山)〕이 층층이 있었으나 이 양자는 창덕궁 대조전지(大造殿址)로 이건되었고, 그 밖의 성포나열(星布羅列)하였던 다수한 전당은 전부 폐기되었다 하여도 가할 만하게 이제 잔존한 것도 선원전(璿源殿) 일곽, 자경전(慈慶殿) 일곽, 수정전(修政殿)의 일부, 경회루(慶會樓)·향원정(香遠亭)·집옥재(集玉齋)의 일부가 있을 뿐이다.

경회루는 방지(方池)에 돌출된 석대 위에 섰으니 중옥조 단층의 누로, 정면이 백십삼 척, 측면이 약 구십사 척이다. 높이 약 이십 척의 석주가 마흔여덟 개, 그 위에 약 십육 척 목주(木柱)로 옥개를 받았으니 옥개가 과대하고 목주가 짧아 지둔(遲鈍)한 감이 있음은 유감의 하나요, 더욱이 원망(遠望)할 제 단조(單調)한 박풍(搏風)이 과장되어 보임도 실패의 하나로 볼 수 있다. 이와 같이 옥개가 과대해짐은 후기 조선건축의 구조적 약점인 동시에, 또 당와제 중옥조의 협길당(協吉堂)이 있어 복도가 이들을 좌우로 층층이 연결하고 있다. 그 중에 집옥재는 가장 중국적인 취미를 발휘한 것으로, 양면의 전축박풍(甎

築搏風), 전면 석계의 장대(壯大), 고복형(鼓腹形) 초석 위에 나열된 첨주(檐柱), 건전한 옥척과 양단(兩端)의 호(鯱), 이들 장식에서는 정력적 중후미가 흐르고 방상 보간 사포작의 화초양(花草樣) 앙비(昂鼻), 문비(門扉)의 조루(彫鏤), 내부 상벽의 금색 단청이 단확된 쌍룡의 양각, 조정의 채화(彩花), 투팔천장의 화룡(畵龍), 이들에서 장절(裝折)의 극치를 보고 뒤로 돌아서면 배면 창호(窓戶)의 기발한 의장도 재미있거니와, 건축 전체에서 소쇄(瀟洒)한 미적 결함을 수반하여 타세적(墮勢的) 기분을 넘어나 노골화한다.

향원정도 평란(平欄)·창호 등의 조루(彫鏤) 장절은 점점 번욕함에 흐르고 옥개의 과대함은 구조적 약점을 보이는 일례에 들 것이나, 그러나 자연 배경과의 조화가 그들의 약점을 살리고 있음은 그윽한 도움의 하나이다. 끝으로 가장 기발한 취미를 많이 표현한 것은 집옥재이니, 조선조 후기의 작품으로 농후한 중국 취미와 조선 취미가 결합된 건축이라 하겠다. 중앙의 높은 석대 위에 단층의 당와제 박풍조 건물이 있고, 왼편에 팔우정(八隅亭) 누가 있고 오른편에는 단층의 한 맛이 한껏 흐른다. 뿐만 아니라 팔우정의 장절과 정제된 형태, 단아한 협길당의 미, 이들이 서로 영합하여 일종의 이태를 정(呈)하고 있다.

이상으로써 우리는 대개 조선 왕궁의 제도를 개관하였거니와, 그 배치의 수법이 대개 고려 왕궁의 그것과 유사한 듯한 점이 많으나, 그러나 원래 송조(宋朝)의 왕궁인 변경(汴京)의 제도에서 그 의궤를 밟아 온 점이 많다 하겠다. 즉 『당육전(唐六典)』에 의하건대 당대(唐代) 대명궁(大明宮)의 제도가 사십여 척 계단 위에 함원전(含元殿)이 용립하였던 점과 고려의 왕궁이 오십여 척 토계(土階) 위에 용립하였음이 유사하나, 그러나 고려 왕궁의 배치법은 송대 변경의 왕궁 배치법에 당대(唐代)의 그것을 약간 가미한 것으로 간주할 수 있다. 그러나 조선조의 궁전은 다시 송대의 배치법에 다시 원(元)의 연경성(燕京城)의 배치법과 후기 청대(淸代)의 배치법을 약간 가미한 듯한 형식이 있으니, 이

제 경복궁의 그것과 위 삼자와 대요(大要)를 비교하건대, 정문인 광화문은 원경(元京)의 여정문(麗正門)에 해당하나 송(宋)·청(淸)에는 없고, 홍례문은 송의 단봉문(丹鳳門), 원의 숭천문(崇天門), 청의 오문(午門)에 해당하나 청의 협화문(協和門)·희화문(熙和門)에 해당할 협생문(協生門)·용성문(用成門)이 홍례문 내정(內庭)에 있지 않고 광화문 내정에 있음이 상위(相違)되는 바요, 어구(御溝)의 금천교는 송의 주교(州橋), 원의 황석교(皇石橋), 청의 금수교(金水橋)에 해당하고, 근정문은 송의 대경문(大慶門), 원의 대명문(大明門), 청의 태화문(太和門)에 상당하고, 근정전은 구조에 있어 청의 태화전(太和殿)과 같으나 배치는 매우 간략해졌으며, 그 뒤의 사정전은 청의 건청궁(乾淸宮)에 해당하고, 그 뒤 강녕전·교태전의 배치는 청의 교태전·곤녕궁(坤寧宮)에 유사함이 많다. 이들을 종합하여 보건대 고려 궁전의 창기(創期)에는 당제를 모(模)하였으나 후대에 제도를 받아 그 유사한 증축과 변혁이 많아졌고, 조선조의 궁전은 조선조 초기에는 송·원의 제도를 받아 약간 변화한 명대의 수법을 계승하였으나, 후에 대원군대의 증축기에 청의 자금성의 형식을 많이 가미한 것으로 볼 수가 있다. 그러나 다시 양자의 평면도를 비교하건대, 중국의 궁전들이 적극적으로 좌우 상칭(相稱)의 배치법을 준수함에 대하여, 조선의 그것은 소극적 모방에 지나지 않아 우연한 점에서 항상 좌우 상칭을 파훼하는 수법을 남겼으니, 일례를 보건대 홍례문 좌랑(左廊)의 유화문(維和門)이 그의 하나요, 강녕전과 연생전(延生殿)의 복도가 그 둘째요, 교태전의 배치가 그 셋이라, 이러한 점에서 중화 민족의 구조 심리와 조선 민족의 구조 심리의 차이를 잊을 수 없다.

궁전건축과 아울러 간과하기 어려운 것은 조선의 정원예술(庭園藝術)이다. 정원은 건축보다도 항구성이 적은 것으로 장구한 시일을 두고 그 미를 보존한 자 실로 찾기 어려우니, 신라의 안압지(雁鴨池), 고려의 채하동(彩霞洞), 조선조의 향원정·경회루 등의 미는 가장 현저한 것이나 가히 추고할 점이 적고,

그 밖의 지방에 약간 산재함이 없지 않으나 또한 열거하기 곤란하고, 민가에
도 다소 있음 직하니 또한 일반과 무관한 처지에 있다. 이러한 점들을 통찰하
면 금일 비교적 일반성을 가진 것으로 추거할 수 있는 것이 있으니, 즉 창경원
(昌慶苑)의 비원이다. 물론 그는 과거의 금원(禁苑)으로 서민이 감히 접근할
바 아니었지만 요컨대 그는 과거였고 금일 우리의 성찰의 대상이 되어 있음은
사실이다.

　대개 정원예술은 건축예술의 한 연장으로 볼 수 있고, 그 목적은 자연과 인
간의 조화 내지 통합에 있다 하겠다. 멀리 진(秦)·한(漢) 이전부터 중국에는
정원예술이 발달되어 조선도 그 영향 하에 신라 이후 그 경영에 범연(泛然)치
않았던 모양이니, 『본기(本記)』『유사(遺事)』 등을 들춰볼 때 조산인수(造山
引水)와 축금식훼(畜禽植卉)의 사실이 처처에 있다. 그러나 그들이 대개 중국
의 그것과 같이 정치적 의미를 포함하여 국가의 흥망과 운명을 한가지로 하여
왔으나, 금일 조선 정원예술의 대표자로 한갓 비원이 남아 있음은 일행(一幸)
이라 아니할 수 없다.

　이제 중국 정원의 특색을 보건대 그 제재로는 산악·호해(湖海)·계곡·동
굴·폭포 등 가장 기발한 대풍경을 납취(拉取)하여 한 구역 지내(地內)에 자
유롭게 요리한다. 정원의 한 국부에는 축석과 석회로 동굴을 모현(模現)시키
고 화훼(花卉)를 성식(盛植)하고 장벽에는 황홀한 안상을 베풀며 극단의 인공
을 가하여 자연과 인공의 격렬한 대조를 초치(招致)하나니, 우리는 마치 음식
요리에서 보는 바와 같은 재료의 폭력적 처리를 느낄 수 있다.

　이와 대조하여 일본의 정원을 보면 인간이 자연 속에 푹 파묻히고 말려 하는
경향이 있다. 정원이 이미 인공예술인 이상 조산조수(造山造水)의 수법이 없
을 수 없으나, 그들은 자연을 너무 사랑하는 나머지 자연 속에서 하마하면 인
간이 썩어 버리지 아니할까 하는 의심조차 나게 한다. 그들의 산수는 고웁다.
그러나 손질이 너무 간 고움이다. 그들은 음식 요리에 있어 자연미를 생채로

살리고자 애를 쓴다. 그러나 우엉〔牛蒡〕 한 쪽이라도 앵화형(櫻花形)으로, 국화형으로 오리지 않으면 못 견딘다. 정원의 수목을 자라는 대로 두지 못하고 이발을 시키고 면도질을 시켜야만 한다. 산지를 평지로 만들려면 흙을 깎아내린다. 이리하여 그들은 도코노마(床の間)에도 발지분산(鉢池盆山)을 들여놓는다.

　이 중간에 있는 조선의 정원예술은 어떠한가. 물론 조선도 조원법(造園法)에 의하여 축석으로 방지(方池)를 꾸미고 봉래선장(蓬萊仙丈)을 의(擬)하여 도서(島嶼)를 경영한다. 고석(古石)을 배열시키고 화훼를 심는다. 청벽(淸壁)을 돌리고 누관을 경영한다. 또 동양인의 공통성에 벗지 아니하여 자연을 사랑할 줄 안다. 그러나 그들은 중화인과 같이 자연을 요리하지 않는다. 일본인 모양으로 자연을 다듬지 않는다. 산이 높으면 높은 대로 골이 깊으면 깊은 대로, 연화를 심어 가(可)하면 연화를 심고 장죽(丈竹)을 기르기 가하면 장죽을 기르고, 넝쿨이 엉켰으면 엉킨 대로, 그 사이에 인공을 다한 소정(小亭)을 경영하여 들면 들고 나면 난다.

　이런들 어떠하며 저런들 어떠하리
　만수산(萬壽山) 드렁츩이 얽크러진들 그 어떠하리
　우리도 저 넝쿨과 같아야 이렁저렁 하리라

　비원에는 배운전(排雲殿)·동각(銅閣)·석선(石船) 등의 경영이 없고 금각(金閣)·봉황각(鳳凰閣) 같은 건물이 없다. 그러나 산림 속에 계곡간에 삼간소옥(三間小屋)이 군데군데 놓이고 정관(亭觀)이 숨어 있다. 부용정(芙蓉亭)·농수정(濃繡亭)·존덕정(尊德亭) 등의 기교와 장절(裝折), 관람정(觀纜亭)·애련정(愛蓮亭)·태극정(太極亭)·소요정(逍遙亭) 등의 단아한 자태, 청의정(淸漪亭)·폄우사(砭愚榭)의 청초한 미, 기대(奇大)한 노목(老木)에는

관학(鸛鶴)이 울고 잡잡(雜雜)한 잡초에는 다람쥐가 난다. 축장(築墻)에서도 중국의 그것은 연연(蜒蜒)한 장사(長蛇)와 같이 뻗고, 일본의 그것은 정규적 (定規的) 직선을 이루고, 조선의 그것은 고저에 따라 층층이 나대고 층층이 올려 간다.[68]

불사(佛寺)

전에도 말하였거니와 조선조의 철저한 훼불(毁佛)은 불사 경영에 영향됨이 많다 하겠으나, 그러나 종교의 잠재적 세력은 적은 수의 불사를 장엄으로써 보완하려는 경향이 적지 않았다 하겠으니, 현존 가람 중 삼대본산(三大本山)의 경영 배치가 굉대한 것이 오히려 많고 그 나머지 말사(末寺)의 수도 천여 (千餘)로 건물 전부가 거의 조선조의 작품일뿐더러, 개중에는 왕왕 건축적 기교상 가관할 것이 없지 않으니 이제 대표적인 중요 작품을 열거하면 다음과 같다.

범어사(梵魚寺)

사(寺)는 대당(大唐) 문종(文宗) 태화(太和) 19년 을묘 신라 흥덕왕(興德王)의 소창으로 신라 고찰에 속하나, 현존한 건물은 전부 조선조 후기의 건물로 그 배치조차 변혁됨이 많은 듯하다. 지금은 선찰(禪刹)에 고유한 다수 전당이 성포(星布)되었으나, 개중에 미술적으로 가장 재미있는 것은 조계산문(曹溪山門)과 대웅전이라 하겠다. 조계문은 네 개 단주(單柱)의 박풍조(搏風造)로, 석주 위에 단주(短柱)가 놓이고 그 위에 액방(額榜)과 평방이 놓였으며 보간 육포 중공이 위로 펼쳐 나가 중첩 당와제 옥개를 받들어 매우 안정을 얻지 못한 건물이나, 의장의 기발함이 가관할 점이다. 종루(鐘樓)의 액두(額頭)가 용수(龍首)를 모(模)하고 미액간(楣額間)에는 화타봉(花駝峯)이 있어 일견 장

식의 기이함을 살 듯 싶으나, 그러나 구조의 의미를 잃은 악취미의 장난이라 할 수 있다.

대웅전은 세 칸 평옥의 단층 박풍조로 석단 위에 섰으니, 조설(藻設)이 비록 번욕하나 두공과 연액(緣額) 등에는 오히려 중기의 건실한 맛을 잃지 않았으며, 전체에 있어 안정된 정제미를 가진 건물로 추앙할 만하다.

통도사(通度寺)

사(寺)는 당(唐) 정관(貞觀) 17년 신라 선덕왕대(善德王代) 소창으로 이 역시 신라 고찰이나, 현금의 대소(大小) 전당들은 조선조 후기의 건물에 속하는 것이다. 그 중에 가장 주목할 바는 대웅전의 건물이니 횡 다섯 칸, 종 다섯 칸의 단층 중옥조이나, 가장 그 특색을 이룬 점은 보통 중옥조 옥개 횡면(橫面)에 돌연히 박풍조 옥개를 덮쳐서 그 단조를 깨뜨린 점에 있다.(그림 20) 물론 양개 옥개를 중앙에서 교착시킨 예는 많으니 소위 십자각의 형식이 그것이다. 이 대웅전에서는 옥개가 일부에서 교착하여 있어 정자형(丁字形)을 이루고 있으니 이것을 정면에서 볼 제 일종 기이한 감흥을 일으킨다. 그 유례도 동서 전

20. 통도사(通度寺) 대웅전(大雄殿) 옥개. 경남 양산.

국(全局)에서 찾을 수 없는 독특한 형식으로 간주할 수 있다.

해인사(海印寺)

사(寺)는 신라 애장왕(哀莊王) 때의 소건으로 오늘날 조선조 시기의 전무 (全無)한 당탑이 있으니, 홍하문(紅霞門)은 중기의 작품으로 전체의 권형으로 보아, 옥개의 고아(高雅)한 형태로 보아 우수한 작품이요, 대적광전(大寂光 殿)은 횡 다섯 칸, 종 네 칸의 단층 중옥조의 대건물이다. 내부 퇴량간(退樑間) 에는 판정(板井)에 천부제상(天部諸像)을 그리고 중앙에는 조정을 이루었다. 전체로 웅대한 건물이나 세부는 볼 만한 점이 없다.

이 외에 다른 건물은 가관(可觀)할 것이 적으나 그 중에 대장경판고(大藏經 板庫, 성종 19년작)는 조선조 초기의 우작(優作)으로 내외에 훤소(喧騷)한 것 이다. 횡 열다섯 칸, 종 두 칸의 단층 사아조 두 동(棟)이니 주신(柱身)엔 강대 한 팽도(膨度)가 있어 건축에 씩씩한 맛을 돕고 영창(欞窓)이 뚫려 있어 고아 (古雅)한 맛이 흐른다. 익공의 기교(그림 21), 이중가량(二重架梁)의 활달한

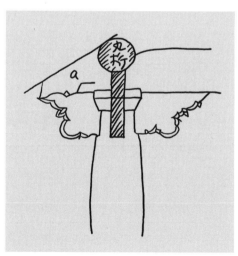

21. 해인사(海印寺) 장경판고(藏經板庫)의
공포(栱包). 경남 합천.

가구, 사아 옥개의 유연한 곡선, 그들에게서 멀리 신라 고대 목조건축물의 미를 추상할 수 있는 우수한 작품이다.

구례(求禮) 화엄사(華嚴寺)

사기(寺記)에 의하면, 진흥왕 5년에 연기조사(緣起祖師)가 개기(開基)하고 선덕왕(善德王) 11년에 자장율사(慈藏律師)가 증축하였다 하였으니, 석탑·석등·석단 등 당대의 유적이 많다. 그 외에 다수한 목조건물은 조선조기의 창건으로, 가장 미적 가치를 가진 것으로 해탈문(解脫門)·대웅전·각황전(覺皇殿) 등을 들 수 있다.

해탈문은 인조 14년의 소건으로 중옥조 단각문(單脚門)이다. 방상(榜上) 보간 육포 중앙작으로 비록 규모는 작으나 이런 종류의 단각문의 비교적 곤란한 수법을 용이(容易)하게 처리한 아름다운 작품이다.

대웅전은 같은 시기의 작품으로 벽암선사(碧巖禪師)가 직영(直營)한 바이니, 형오양삼(桁五梁三)의 단층 중옥조로 정연한 열주에서 웅건한 맛이 흐른다. 주신의 팽도, 중공의 권비(卷鼻) 등이 주목할 만하고, 내부 가량(架梁)은 섬약한 감이 있으나 불좌의 보개는 특히 우수한 작품이며, 원통전(圓通殿) 내의 연룡(燃爐)도 볼 만한 작품이다.

다음으로 사내(寺內)에서 최대(最大)한 건물은 각황전(참고도판 29)이니, 이는 숙종(肅宗) 25년에 계파당(桂坡堂) 성능선사(聖能禪師)의 성조(成造)로, 전후 오 년을 두고 대략 삼천십오 척 공부(工夫)를 들여 낙성시킨 대경영이었다. 그후 누차 중수를 경(經)하였으나 금일은 매우 퇴폐한 상태에 있다.

형칠양오(桁七梁五)의 중층건물로, 특히 양단 입주가 다른 열주(列柱)들보다 굵음은 그리스 건축에서만 그 유례를 볼 수 있는 것으로, 건축가가 시착각을 얼마나 주도(周到)히 고려하였는가 함을 입증하는 유력한 실례이니, 이것만으로도 가히 주목할 작품이라 하겠다. 내부의 금주(金柱)와 월량(月梁)이

섬약함은 재료의 약점이요, 오포 중공작의 권비 곡선도 기억할 만한 수법을 남겼다. 옥개의 완만한 경사는 강경미(强勁味)를 갖고 비례 좋은 중층은 건물 전체에 매우 안정한 맛을 가하였다. 천장은 특수한 주복형(舟腹形)을 이룬 조정으로 각 구(區)에는 운문과 연화를 그리고, 건물 전체의 단확이 그지없이 온화하다.

신라기에는 토벽을 치지 않고 화엄경문(華嚴經文)을 음각한 석편으로 전벽(塡壁)하였으나 오늘은 한둘의 단편(單片)이 남아 있을 뿐이다.[17]

금산사(金山寺)

사기(寺記)와 그 밖의 문헌을 종합하여 보건대 경덕왕 이전의 소창임은 확실한 듯하다. 지금 신라 말기의 석조건물이 몇 개 있으나 그 중에 가장 주의할 것은 미륵전(彌勒殿, 참고도판 30)이다. 이 전(殿)은 삼층 중루로, 조선 불사건축 중 최대의 건물인 동시에 규격이 단아한 점에서도 그 유례를 볼 수 없는 우수한 작품이다. 초층 및 삼층은 형오양사(桁五梁四)요 제삼층은 형삼양이(桁三梁二)의 중옥조 건물이다. 평방상단(平榜上單) 보간 오포작으로 전리(轉裏)는 살미를 이루었다. 금주(金柱)·첨주(檐柱)·월량(月樑)·퇴량(退樑) 등 재목들도 준수장대(峻秀壯大)하고 내부의 단확도 씩씩하다. 총(總)히 외관은 장려하고 웅대하여 이중 삼중으로 층층이 감축(減縮)되어 가는 안정률도 좋거니와 옥개의 경사, 옥척의 곡선, 동단(棟端)의 백토(白土), 이들이 준영(峻英)하고 강경한 효과를 초치하였으니 실로 경탄할 만한 미적 구성을 이룬 자라 할 것이다. 이 옆에 있는 대적광전도 형오양사(桁五梁四)의 단층 중옥조로 세부 수법에 약간 섬교(纖巧)한 흠이 있으나 전체의 권형이 좋은 건물이요, 대장전(大藏殿)은 삼간사지(三間四至)의 중옥조 단층으로 가장 탐탁한 건물이다. 특히 옥척에 인도 탑파형 보주를 얹음도 통도사 대웅전에만 유례가 있는 점이다.[18]

개성(開城) 대흥사(大興寺) 대웅전(중기 작품)

삼간사지(三間四至) 단층 사아조(四阿造), 사보단(四步段) 단층 석폐(石陛).

개성(開城) 관음사(觀音寺) 대웅전(중기 말)

삼간사지 단층 사아조, 육보단 단층 석폐.

대흥사의 고층 답도(踏道)가 수림에 어우러진 전경은 자연과 결합되고, 관음사의 사아옥(四阿屋)은 청초하고 유취(幽趣)가 있는 작품이며, 특히 그 대웅전 문비의 조각은 조선조 목공술을 방증하는 재미있는 작품이다.

송광사(松廣寺)

전주(全州) 송광사는 광해군 15년의 개창으로 조선의 유수한 거찰(巨刹)이다. 다수한 전당이 엄연히 배치된 중에 다소 파조(破調)의 배치도 있어, 자연의 격조와 부합되어 자못 회화적 취미가 많은 조형적(造型的) 전망을 얻은 점은 십분 찬탄할 만하다. 개중에 재미있는 건물로 해탈문·십자각·응진전 등을 들 수가 있다. 해탈문은 예의 일각산문(一脚山門)으로 총관은 별로 신기한 바 없으나 세부 수법에 있어 너무나 기교를 농락(弄樂)하였음이 그 특색이니, 문주(門柱)에는 운룡도 아니요 만초문(蔓草文)도 아닌 곡선을 자유로이 모각(模刻)하였고 미간(楣間)에는 용수(龍首)를 삽입하였다. 십자각은 양간(梁間) 팔 척 일 촌 오 푼, 형간(桁間) 이십사 척 오 촌 오 푼의 중옥조 단층 건물 두 동(棟)이 십자로 교착하였으니, 육포작 중공이 옥개를 높이 받들어 장엄한 기관(奇觀)을 이루었다. (그림 22)

응진전은 형사양삼(桁四梁三)의 단층 박풍조로 간략한 세부 수법과 함께 온아(穩雅)한 외관을 이루고 있다.

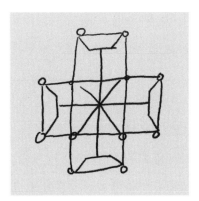

22. 송광사(松廣寺) 십자각(十字閣) 평면도.
전북 전주.

창녕(昌寧) 관룡사(觀龍寺)

창락면(昌樂面) 옥천리(玉泉里) 화왕산(火旺山) 중에 관룡소찰(觀龍小刹)이 있으니 그 중의 약사전(藥師殿)이 특히 미술사상 주목할 가치가 있는 건물이다. 사기(寺記)에 의하면

遂謀 因舊而修之 迺於樑頭疊木交架處 得永和五年己酉題字 本蒼而古 墨蹟著木面不磨 其斯爲東晋穆帝年号 据九年 癸丑 王右軍蘭亭修禊前五年 己酉 設此殿 至今千有二百餘年

드디어 도모하여 옛날 것에 근거하여 수리했는데, 이에 들보 머리나무를 겹쳐 쌓아 교차한 도리에서 영화(永和) 5년(349) 기유에 쓴 제자(題字)를 얻었다. 본래 창연하고 오래되었지만 묵적이 나무 면에 드러났는데도 마멸되지 않았다. 이는 동진(東晋) 목제(穆帝)의 연호가 된다. 9년을 일하여 계축년이 되니 왕우군(王右軍, 王義之)이 난정(蘭亭)에서 수계(修禊)하기 5년 전이다. 기유년에 이 전각을 세우니 지금으로부터 천이백여 년이 된다고 하였다.

이라 하였으니 그대로 신빙한다면 동양 최고(最古)의 목조건물일뿐더러 세계 최고(最古)의 목조건축이 되려니와, 모든 수법과 양식을 고증한 결과 후지시

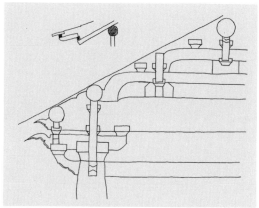

23. 관룡사(觀龍寺) 약사전(藥師殿) 공포(왼쪽)와 횡단도(오른쪽). 경남 창녕.

마(藤島) 박사는 1377-1477년 간의 조선조 초두에 속할 것이라 하였다. 전당
은 박풍조 단층의 한 칸 소당(小堂)에 불과하지만 주신의 팽도, 액방비두(額榜
鼻頭)의 곡선, 중공(重栱)의 궁안(弓眼), 칭공(秤栱)과 직교하는 양봉포작(樑
捧包作), 박풍 측에서 보이는 삼중가량(三重架樑)의 기교, 이러한 아름다운 구
조들을 생소(生素)한 색채로 단확하였음은 미관을 차쇄(差殺)함이 많으나, 그
러나 정면과 측면에서 볼 제 유례가 없는, 그만치 또한 아름다움이 그지없이
많다.(그림 23) 특히 이 건축수법에 있어 다양의 송대 수법에 육조기(六朝期)
의 양식을 약간 첨부한 천축계 건물임에 또한 계통사상(系統史上) 중요한 실
물의 하나임을 주목할 만하다.

순천(順天) 송광사(松廣寺)

사(寺)는 신라말 혜린선사(慧璘禪師)의 소창으로 이후 고려 명종(明宗) 27
년 보조국사(普照國師)가 제자 수우(守愚)로 하여금 확장시킨 선찰이니, 가람
의 장엄, 배포(配布)의 굉대, 건물의 장려함은 실로 해동의 거찰다운 본색을
발휘한 유일한 실례일까 한다. 헌종 8년에 서반부(西半部)를 소실(燒失)하였
으나 다행히 동반부는 잔존되어 개중에는 조선조 초기의 건물이 있으니, 국사

전(國師殿)·백설당(白雪堂)·조사당(祖師堂)·청운당(青雲堂)·하사당(下舍堂) 및 용화당(龍華堂)이 그것이라, 전선(全鮮)을 통하여 조선조 초기의 건물이 불과 몇 동(棟)에, 송광사에만 육여 동이 함집(咸集)되어 있음은 실로 대서특서(大書特書)할 만한 일이다. 물론 원관(遠觀)에 있어 중심 가람이 매몰되어 버려 다양의 통일을 얻지 못하였으므로 배치의 미관은 없으나 각개 건물엔 가관할 것이 적지 않다.

제일의 산문인 일주문(一柱門)은 팔포 중공의 단층 박풍조로 건물 그 자체는 비록 중등(中等)에 속하나 좌우로 뻗은 백벽토장(白壁土牆)이 전체에 청초한 맛을 가하여 그지없이 아담하며, 해탈문은 경종(景宗) 2년에 중수한 것으로 삼간사지 단층단문(單層單門)의 박풍조 형식이나, 특히 진기한 것은 중앙의 한 칸이 옥개를 뚫고 올라와 별개의 박풍소옥(搏風小屋)이 구조되어 있는 점이니, 이는 실로 전선(全鮮)에 그 유례를 보기 어려운 기교라 할 것이다. 계천(溪川)에 걸쳐 있는 능허교(凌虛橋, 영조 50년)도 그 홍교(虹橋)와 함께 자연과의 아름다운 배합을 얻은 것으로 주목할 만하다. 이전에 초기의 건물로 아름다운 것이 많으나 그 중에 국사전(참고도판 32)으로써 대표시킬 만하니, 형사양삼(桁四梁三)의 단층 박풍조로 처처에 후대 보수처가 보이나 대체로 조선조 초기에 속할 작품이다. 세부 수법이 거의 영암(靈巖) 도갑사(道岬寺)의 해탈문과 관룡사 약사전과 같다. 주신의 팽대함은 조선건축의 통칙(通則)이거니와〔소위 삽목(揷木)과 그의 변형〕보작(補作)·권비(卷鼻) 등의 수법은 초기 이후에는 없는 수법이다. 내부 횡량(橫梁)도 건실한 미를 갖고 조정도 규격이 정연하다. 특히 주목할 바는 그 단확에 있어 목재에는 전부 흑유(黑釉)한 칠화(漆畵)로 장식하고 삼면엔 백토로 벽을 쳐서 양자의 대조가 가장 고전적 침착미(沈着美)를 가졌다. 이와 같이 칠화로 단확한 예는 춘천군 청평사(清平寺)의 극락전이 하나 있을 뿐이니, 이 양자는 조선 고건축(古建築) 장식사상(裝飾史上) 가장 중요한 유물이라 하겠다.

건축장식법

칠화 예— 순천(順天) 송광사(松廣寺) 국사전(國師殿).

　　　춘천(春川) 청평사(淸平寺) 극락전.

이상 예거한 이외에 전선의 사찰 중 가장 주목할 것으로 강화(江華) 전등사(傳燈寺) 대웅전, 쌍계사(雙磎寺) 대웅전, 석왕사(釋王寺) 대웅전, 보현사(普賢寺) 대웅전, 장흥(長興) 보림사(寶林寺) 대웅전, 기타 다수한 예가 있으나 이상으로써 그치고, 불교건축의 불가결할 탑파건축을 별견(瞥見)하면, 초기에 오히려 약간의 경영이 있었으나 중기 이후 돈절(頓絶)할 상태에 있어 따라서 유물이 많지 못하다. 또 그 형식도 고려기에서 대성(大成)하여 버렸고 조선조에 이르러는 다만 전대의 형태를 답습하였음에 불과하고 별다른 신기축을 내지 못하였음은 불교 그 자체의 쇠멸(衰滅)과 운명을 같이하였다 할 것이다.

이제 탑파를 구성한 재료로써 이를 보면 목탑과 석탑 두 가지가 있다.

목탑의 예로는 보은(報恩) 법주사(法住寺)의 팔상전(捌相殿)이란 것이 현금 일반에 알려진 유일한 건물이니, 이는 조선조 후기의 작품으로 일층·이층

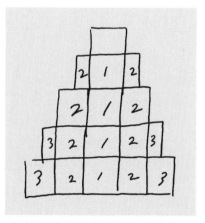

24. 법주사(法住寺) 팔상전(捌相殿)의 감축률.
충북 보은.

은 오간사지(五間四至), 삼층·사층은 삼간사지, 제오층은 단칸의 오층탑이다. 초층의 평방(平方)이 약 삼십팔 척 오 촌, 높이 약 팔십 척, 상륜(相輪)이 다섯 개에 길이 약 십오 척으로, 전체의 감축률이 커서 매우 둔중한 맛을 가졌을 뿐 아름다운 탑이라 할 수 없다.(그림 24) 내부에는 석가화탱(釋迦畵幀)과 나한상(羅漢像) 등이 나열되어 있다.

석탑파도 세조(世祖) 전후기를 위한(爲限)으로 그후에는 조탑의 사실이 그리 현저하지 못하니, 그 대표적 작품은

경성(京城) 원각사지(圓覺寺址) 대리석 다층탑 ─ 세조 12년

양양(襄陽) 낙산사(洛山寺) 칠중탑 ─ 세조 13년

여주(驪州) 신륵사(神勒寺) 칠중석탑 ─ 성종 3년

오대산(五臺山) 상원사(上院寺) 오중탑

고성(高城) 유점사(楡岾寺) 구중탑

등이 있다.

원각사탑은 세조 12년의 조성으로 원래 개성 경천사(敬天寺)의 대리석 다층탑을 그대로 모본한 것이니, 삼층 기단의 두출형식(斗出形式)으로부터 십층 탑신에 이르기까지 모득(模得)한 것이나 최상층 옥개에 다소 상위(相違)가 있고 각 층에 십이회상(十二會相)을 양각하였음도 동양(同樣)으로, 불(佛)·보살·천부(天部)·인물·초(草)·화(花) 등 세부에 약간 상위되는 점이 있으나 대체의 수법이 같은 것이다. 비록 모조품이나 전체 권형의 정제됨과 의장의 교묘함과 수법의 세련된 점은 동대(同代)의 각국 작품으로써 능히 견주지 못할 만한 기술을 남겼다. 이는 실로 조선 탑파건축 미술사상 도미적(掉尾的) 걸작이라 할 것이요, 이를 후에 모방한 것으로 오대산 상원사의 오중탑과 신

륵사의 칠중석탑이 있으니, 양탑은 평면 형식에 있어 원각사탑의 두출형식을 버리고 재래의 사변형(四邊形) 평면을 취하였으나 기단 내지 탑신에 반룡(蟠龍)·앙련(仰蓮)·복련(覆蓮), 기타 불상 등을 양각한 수법은 원각사탑의 영향이 컸음을 간과하기 어려운 작품들이다.

이 외에 낙산사 칠중탑은 현화사(玄化寺) 칠중탑에 근사한 형태미를 가진 것으로, 특히 보개상(寶蓋狀) 상륜은 일종 이태의 형식을 가졌으며, 유점사 구중탑은 태종(太宗) 28년 초성(初成)으로 후에 누차 개축하였으니 현존한 것은 만력(萬曆) 39년의 재건에 속한다. 형태가 고험(高險)하여 아름답지 못하나 정상(頂相)의 보륜은 특히 주목할 만한 작품이다.

결론

이상의 개설한 바로써 보면 조선에 현존한 건물은 거개가 조선조의 작품으로, 개중에 미술적 가치를 가진 것은 궁전과 사사(寺社)에 그쳤으며, 민가는 그 성질상 역사적 구명(究明)의 대상이 될 수 없으므로 거론치 못하였다.

전에도 말한 바와 같이 건축이 그 사용 목적에 의하여 다소 형식을 달리하나 그러나 그 기법 양식은 대범 동일한 근원에서 유출되었나니, 전장(前章) 고려 건축에서도 말한 바와 같이 천축계(天竺系) 양식과 당계(唐系) 양식 및 그 중간에 처할 만한 양식이 유례를 전부 통괄할 수가 있다.(표 4 참조)

고려기에 가장 세력을 가진 양식은 천축계 양식이었다. 그것이 조선조에 들어서도 은연(隱然)한 대세력을 가졌으니, 조선조 초기 건물의 약 오분의 이가 이 양식을 갖고 있으나 중기 이후로부터 이 양식은 사라지고 말았다. 대개 그 양식이 박풍조 소건물에 많이 남아 있음으로 보아 고려기 대소 건물에 통용되던 양식이 조선조기에 이르러 소건물에만 적용되었음을 알 수 있으니, 대개 천축계 양식은 소쇄(瀟洒)하고 청아한 맛을 가진 것으로 소건물에는 적합하

천축계(天竺系) 양식	관룡사(觀龍寺) 약사전(藥師殿) → 송광사(松廣寺) 국사전(國師殿) → 해인사(海印寺) 장경판고(藏經板庫) → 도갑사(道岬寺) 해탈문(解脫門) → 무위사(無爲寺) 극락전(極樂殿) → 강릉(江陵) 객사(客舍)
	→ 동(同) 구성상의 변형〔소벽(小壁)에 타봉(駝峯)을 넣는 것, 기타〕
	→ 동 장식상의 변형〔두공(斗栱)의 형식적 판이 된 것〕
당(唐) 양식	석왕사(釋王寺) 호지문(護持門) → 개성(開城) 남대문(南大門) → 경성(京城) 남대문 → 신륵사(神勒寺) 조사당(祖師堂) → 평양(平壤) 보통문(普通門) → 창경궁(昌慶宮) 전문(殿門) → 의주(義州) 남문 → 평양 대동문(大同門) → 보림사(寶林寺) 대웅전 → 금산사(金山寺) 대웅전 → 화엄사(華嚴寺) 각황전(覺皇殿) → 기타
	→ 동 변형〔도출(跳出)이 판화(板化)한 것〕— 경복궁(景福宮), 기타 조선 후기 건물

표 4. 천축계 양식과 당양식의 변천

나, 웅위와 장엄과 화욕(華縟)함을 요구하는 건물에는 적당치 못하므로 그러한 건물에는 당양(唐樣) 건축이 이용되었다.

대개 천축계 양식의 가구적 특질은 액방이 주신을 관통하여 주공(肘栱)을 이루고 액방간 소벽(小壁)에 별도로 보간포작이 있지 않고 타봉(駝峯)이 놓일 뿐이요, 월량(月樑)을 받드는 양봉이 두공을 이룬다. 그러므로 초기 천축계 양식의 건물은 구조적 의미를 가장 역학적으로 간략히 처결(處決)하였으나 후에는 구성상에 변혁을 이루어 타봉이란 것의 대신으로 화반(花盤)이라는 극히 장식적 의미만을 가진 것이 들어서고, 둘째로 액간(額間) 소벽에 액방이 몇 개 삽입되어 그 사이에는 소로〔小累〕라는 것을 자유로이 배치하게 되었다. 둘째로 시대가 흐름을 따라 건축에 장식적 요소가 많이 들어섰으니, 즉 포작 두공이 점점 구조적 의미를 잃고 평판화(平板化)하여 소위 살미라는 것과 같이 장

식을 위한 장식이 되어 버렸고, 또 소위 천축계 특유의 삽주공(揷肘栱)이라는 것의 하단이 초기에 약간의 곡선을 가졌으나 점점 이것을 복잡화시켰으니, 옥산서원(玉山書院) 독락원(獨樂院)이나 송광사 국사전 등에서 이미 복잡화되었으며 그것이 차차 당초(唐草)·연화(蓮花)·용수(龍首) 등 장식적 의미를 변화하여 마침내 익공(翼工)이라는 신형태를 산출하였으니, 이는 구조적 의미에서 멀리 떠난 것으로 우리는 그곳에서 의미 없는 형식의 번욕을 본다.

다음으로 천축계에 대립되는 당양 건축의 현저한 특질은 주신 위에 직접 주두가 놓이지 아니하고, 액방과 평방이 놓인 그 위에 주두가 놓이고 포작이 전개된다. 이리하여 액간 소벽에는 소위 보간포작이라는 것이 나열하여 건축에 번화미(繁華美)를 가하고, 또한 천축계에 있던 삽주목(揷肘木) 두공법이 전혀 용납되지 아니하였다. 이러한 계통의 건축으로 우수한 작품으로 지목될 것은 보림사 대웅전 및 개성 남대문 등이다. 그러나 하앙이 처음에는 석왕사 응진전의 그것과 같이 단소경직(短小勁直)하였다가 차차로 조각적 곡선 형태를 취하기 시작하는 한편, 공목(栱木)도 초기에는 홍화문(弘化門)에서 보는 바와 같이 약간 좌우로 펼쳐지기 시작하여 종내에는 섬약하게 되었다. 뿐만 아니라 하앙이 점점 익공과 같은 변화를 밟아 초화운문(草花雲文) 등 조각적 형태로부터 살미라는 것에까지 변화하였으니, 조선조 말기의 건물인 광화문·근정전 등은 이 구조적 가구의 타락과 장식에 가장 과다한 폐(弊)를 남긴 것이라 하겠다.

대한시대(大韓時代)

시모노세키조약(馬關條約)에서 인정된 조선의 독립(을미 1895년)은 대황제 34년 정유(丁酉, 1897) 8월에 거전(擧典)되어, 국호를 '대한(大韓)'이라 하고 연호를 '광무(光武)'라 하였다. 이 시대는 국가 다단(多端)의 때라 문화 건

설에 두드러진 결과가 없었으나, 그러나 동서 문화의 파랑(波浪)이 극도로 치우치기 시작하던 때이다. 무릇 서양인의 입국은 선조(宣祖) 15년(1582)에 빙리이(憑里伊)란 자가 제주에 표착(漂着)함으로써 시작되었다 할 것이나, 그 이전에 벌써 중종(中宗) 때부터 서양의 견문이 있었고 또 그후 다수한 서양 문화의 영향이 속속하여 수입되었다. 그러므로 서양의 문물이 조선에 끼쳐짐은 오랜 옛날에 있었으나 서술의 편의상 과거 동양의 문화를 앞 장에서 결말짓고 이 장에서 서양 문화의 서광을 서술하기로 하였다.

이 시대의 건물로는 서양건축의 수입에 있다. 그 현저한 것은 독립문(獨立門), 덕수궁(德壽宮) 석조전(石造殿), 조선은행(朝鮮銀行) 등이다.

독립문은 서재필(徐載弼)의 주장(主張)되는 독립협회의 소창(所創)으로 건양(建陽) 원년 11월 14일에 정초(定礎)하였으니, 이는 프랑스의 나폴레옹 개선문(凱旋門)의 형식을 받은 것이다.

초판 범례(1964)

1. 고(故) 우현 고유섭 선생의 기간(旣刊) 유저(遺著) 여섯 권이 주로 선생이 생전에 발표하신 것을 집성한 것인데, 이 책은 선생의 미발표 원고를 정리하는 계획에 따라 그 제1책으로 유인(油印)하는 것이다.

1. 이 책은 저자가 1932년경에 탈고하여 부제제본(附題製本)하여 둔 유고에 의하였는데, 끝에 「백제건축」 한 편을 부록시켰다.

1. 따라서 책명은 저자 자신이 단 것이며, 목차나 참고문헌 등 모두 원문을 따른 것이다.

1. 원고에 표시된 삽도(揷圖)는 전부 수록하였으나 사진은 생략하였다.

1. 인덱스는 신영훈(申榮勳) 씨가 작성한 것이다.

1. 본집(本輯) 간행을 위하여 윤장섭(尹章燮) 선생의 후원이 있었다.

초판 발문(1964)

우현(又玄) 선생이 별세하시고 이 년이 지난 해방 익년(翌年)부터 착수한 유고 정리는, 선생이 친히 발표한 주요 논문의 수집과 간행에 중점을 두고 진행되어 왔었다. 그리하여 작년에 이르러 십칠 년 만에 그 과제가 이루어져, 그 사이 육책(六冊)의 유저(遺著)가 세상에 나오게 되었다. 이것이 끝날 무렵, 필자는 선생의 미발표 원고의 재정리를 시작하게 되었고, 그 중에서 우리 미술사 연구를 위하여 기본 자료가 될 것을 모아 다시 수책(數冊)을 마련하고자 하였던 것이다. 이와 같은 선생 미발표 원고의 공개는 결코 고인의 뜻이 아님을 짐작하면서도 우리가 갖고 있는 이 부문 연구 문헌이 매우 희귀한 현실에서 감히 이 계획을 실행에 옮기려는 바이다. 그리하여 기간(旣刊) 제책(諸冊)의 상재(上梓)가 힘든 일이었고 또 장기(長期)에 걸쳤음에 비추어 이번에는 한정 부수만을 유인(油印)함으로써 이 부문 연구자에게 나누고자 하였다.

이 계획이 본(本) 동인회의 찬성을 얻어 그 자료집으로서 약간책(若干冊)을 발간하고자 하는 바이다. 그리하여 제1책으로서 『조선건축미술사 초고』를 부인(附印)하였는바, 책명이 '초고'라고 표시하듯 선생의 이 부문 연구의 습작이었음을 알 수 있다. 그것은 이 책의 집필년이 선생의 대학 연구실에서 개성박물관으로 자리를 옮기신 전후임에서도 알 수 있다. 그러므로 이 책 곳곳에서 혹은 입론(立論)에, 혹은 탑파 연대 추정에 있어서 이보다 늦게 발표하신

논문, 예컨대 「조선탑파의 연구」 등과 상이하는 점을 볼 수 있는 까닭이다. 그러나 선생이 일찍이 이 부문에 착안하시어 현존 유구와 문헌에 대한 주목(注目)과 연찬(研鑽)을 쌓으시던 그 자취를 이 일책(一冊)을 통하여 넉넉히 볼 수가 있다. 해방 이십 년이 되었건만 우리 손에 의한 한 권의 우리 건축사가 없음을 섭섭하게 여기면서 이 초고 일책을 공개하려는 바이니, 독자는 이 뜻을 이해하여 이 책을 대하여 주기 바란다.

끝으로 이 책 부인(附印)에 앞서서 1963년 토함산 석굴 공사의 여가를 얻어 원문 필사와 제도를 맡아 준 신영훈(申榮勳) · 정명호(鄭明鎬) 양씨와 유인(油印)과 교정에 수고하여 준 신영수(申榮秀) 씨에게 깊은 사의를 표하는 바이다.

1964년 12월 11일

황수영(黃壽永)

주(註)

원주(原註)

1) 漢紀柏梁殿災後 越巫言海中有魚虬尾似鴟 激浪卽降雨 遂作其像於屋 以厭火祥 旹人或 謂之鴟吻非也. 『한기(漢紀)』에 "백량전(柏梁殿)이 화재를 당한 뒤에 월(越)의 무당이 말하기를, '바다 속에 어규(魚虬)가 있는데 꼬리로 솔개(鴟)처럼 물결을 치니 곧 비가 내렸다'고 하니, 드디어 그 형상을 지붕(屋)에 만들어서 불의 재화를 진압하였다. 시 인(旹人)이 혹 치문(鴟吻)이라 이름은 그릇된 것이다"라고 하였다.〔이해철 역, 『영조 법식(營造法式)』 1, 국토개발연구원, 1984. 『태평어람(太平御覽)』 권188에 인용된 『회 요(會要)』 참조〕

2) 곤와 지로(今和次郎), 『조선부락조사특별보고(朝鮮部落調査特別報告)』, 조선총독부, 1913년 참조.

3) 평양 고도(古都) 지도, 국내성 고도 지도 참조.

4) "…曳羅爲幕 至百匹相聯以示富 비단으로 장막을 만드는데, 백 필이나 연결하여 부유 함을 과시하기도 했다 『송사(宋史)』『해동역사(海東繹史)』 제18]"이라 하였으니, 고 려의 풍습은 고구려에서 유래하지 않았을까.

5) 엔타시스(entasis)라 함은 기둥의 배를 굵게 하는 수법이니, 건축에 있어 기둥의 상하가 평행적으로 곧으면 시각의 착각 관계로 건축이 안정감을 못 얻는 고로 이것을 기피하 려는 요구에서 나온 수법이다. 이것은 가장 진보된 기술의 소치이므로 기둥에 엔타시 스가 있음은 그 건축의 발전된 위치를 말하는 것이다.

6) "孝德天皇白雉元年二月條… 道登法師曰 昔高麗欲營伽藍 無地不覽 便於一所 白鹿徐 行 遂於此地 營造伽藍 名曰 白鹿園寺 住持佛法 고토쿠(孝德) 천황(天皇) 하쿠치(白 雉) 원년(元年, 650) 2월조… 도등법사(道登法師)가 이르기를, '옛날 고(구)려에서 절 을 세우려고 하여 살펴보지 않은 땅이 없었습니다. 문득 한 장소에 흰 사슴이 서서히 거닐고 있었는데, 드디어 이 땅에 절을 세우고 백록원사(白鹿園寺)라고 하고, 여기에 살면서 불법을 보존하였습니다'라고 하였다."〔『일본서기(日本書紀)』 권25〕

7) 대통사(大通寺), 남혈사(南穴寺), 서혈사(西穴寺)는 근일(近日) 공주(公州)에서 그

유지(遺址)가 발견되었다.

8) 세키노 다다시(關野貞) 박사의 설.

9) 후지시마 가이지로(藤島亥治郎) 박사의 설.

10) 이 탑지에서 '정림사(定林寺)'라는 각와(刻瓦)가 발견되었으므로 정림사지인가 한다는 말이 있다.〔장도빈(張道斌), 『고도사적탐사기(古都史蹟探查記)』.(『동아일보(東亞日報)』, 1933년 6월 10일)〕

11) 『삼국유사(三國遺事)』 권3 참조.

12) 『탑파(塔婆)』 참조.

13) 여개(餘皆) 조각은 『조각사』 참조.

14) 전조(塼條) 참조.

15) 와조(瓦條) 참조.

16) 『고구려건축사(高句麗建築史)』 참조.

17) 『조선고적도보(朝鮮古蹟圖譜)』 권13 참조.

18) 『조선고적도보(朝鮮古蹟圖譜)』 권13, 도판 5605-5613번 참조.

편자주(編者註)

1. 이익성 역, 『택리지(擇里志)』, 을유문화사, 2007.

2. 민족문화추진회 역, 『신증동국여지승람(新增東國興地勝覽)』, 민족문화추진회, 1969.

3. 국사편찬위원회, 『국역 중국정사(中國正史) 조선전(朝鮮傳)』, 국사편찬위원회, 1986.

4. 위의 책.

5. 위의 책.

6. 위의 책.

7. 위의 책.

8. 위의 책.

9. 인용된 문장은 『삼국지(三國志)』의 원문과 다소 차이가 있다. "抱妻之人… 處山林之間 常穴居 大家深九梯 以多爲好 읍루의 사람들은… 항상 산림 속에서 살며 혈거생활을 한다. 대가(大家)는 그 깊이가 아홉 계단이나 되며, 계단이 많을수록 좋다고 여긴다."〔국사편찬위원회, 『국역 중국정사 조선전』, 국사편찬위원회, 1986〕

10. 국사편찬위원회, 『국역 중국정사 조선전』, 국사편찬위원회, 1986.

11. 위의 책.

12. 위의 책.

13. 위의 책.

14. 국사편찬위원회 편, 『중국정사 조선전 역주』, 국사편찬위원회, 1988.

15. 이강래 역, 『삼국사기(三國史記)』I, 한길사, 1998.

16. 국사편찬위원회, 『국역 중국정사 조선전』, 국사편찬위원회, 1986.

17. 이강래 역, 『삼국사기』I, 한길사, 1998.

18. 국사편찬위원회, 『국역 중국정사 조선전』, 국사편찬위원회, 1986.

19. 국사편찬위원회 편, 『중국정사 조선전 역주』, 국사편찬위원회, 1988.

20. 국사편찬위원회, 『국역 중국정사 조선전』, 국사편찬위원회, 1986.

21. 국사편찬위원회 편, 『중국정사 조선전 역주』, 국사편찬위원회, 1988.

22. 위의 책.

23. 국사편찬위원회, 『국역 중국정사 조선전』, 국사편찬위원회, 1986.

24. 국사편찬위원회 편, 『중국정사 조선전 역주』, 국사편찬위원회, 1988.

25. 당시 학자 간 이론이 있었으나, 고유섭은 장군총(장수왕릉)을 광개토왕릉과 동일시
 했다. 그러나 지금은 태왕릉을 광개토왕의 능으로 비정하는 견해가 유력하다.

26. 국사편찬위원회, 『국역 중국정사 조선전』, 국사편찬위원회, 1986.

27. 위의 책.

28. 이강래 역, 『삼국사기』, 한길사, 1998.

29. 일연, 리상호 옮김, 강운구 사진, 『사진과 함께 읽는 삼국유사』, 까치, 1999.

30. 국사편찬위원회, 『국역 중국정사 조선전』, 국사편찬위원회, 1986.

31. 위의 책.

32. 일연, 리상호 옮김, 강운구 사진, 『사진과 함께 읽는 삼국유사』, 까치, 1999.

33. 원문의 '陽'(양)은 '湯'(탕)의 오자(誤字)이다

34. 일연, 리상호 옮김, 강운구 사진, 『사진과 함께 읽는 삼국유사』, 까치, 1999.

35. 위의 책.

36. 위의 책.

37. 이강래 역, 『삼국사기』, 한길사, 1998.

38. 위의 책.

39. 위의 책.

40. 일연, 리상호 옮김, 강운구 사진, 『사진과 함께 읽는 삼국유사』, 까치, 1999.

41. 위의 책.

42. 원본에는 본래 집필하려고 했으나 못한 '영흥사(永興寺)·황룡사(皇龍寺)·분황사
 (芬皇寺)' 항목이 소제목으로 남아 있으나 여기엔 옮기지 않았다.

43. 일연, 리상호 옮김, 강운구 사진, 『사진과 함께 읽는 삼국유사』, 까치, 1999.

44. 홍석모·이석호 역, 『한국사상대전집』12권, 양우당, 1988.

45. 일연, 리상호 옮김, 강운구 사진, 『사진과 함께 읽는 삼국유사』, 까치, 1999.

46. 위의 책.

47. 홍석모 · 이석호 역, 『한국사상대전집』 12권, 양우당, 1988.

48. 이강래 역, 『삼국사기』, p.281, 한길사, 1998.

49. 원본에는 본래 집필하려고 했으나 못한 '사천왕사(四天王寺) · 망덕사(望德寺)' 항목이 소제목으로 남아 있으나 여기엔 옮기지 않았다.

50. 일연, 리상호 옮김, 강운구 사진, 『사진과 함께 읽는 삼국유사』, 까치, 1999.

51. 민족문화추진회 역, 『고려도경(高麗圖經)』, 민족문화추진회, 1977.

52. 위의 책.

53. 위의 책.

54. 위의 책.

55. 국사편찬위원회, 『국역 중국정사(中國正史) 조선전』, 국사편찬위원회, 1986.

56. 민족문화추진회 역, 『신증동국여지승람(新增東國輿地勝覽)』, 민족문화추진회, 1969.

57. 『선화봉사고려도경(宣和奉使高麗圖經)』 27, '관사(館舍)-향림정(香林亭)' 조 참조.

58. 민족문화추진회 역, 『신증동국여지승람』, 민족문화추진회, 1969.

59. 『선화봉사고려도경』 27, '관사-청풍각(淸風閣)' 조 참조.

60. 민족문화추진회 역, 『고려도경』, 민족문화추진회, 1977.

61. 위의 책.

62. 위의 책.

63. 위의 책.

64. 유동옥 판독, 노효경 해석, 한국금석문 종합영상정보시스템 참조.

65. 김만일 외 역, 『수정국역 화성성역의궤(華城城役儀軌)』, 경기문화재단, 2001.

66. 위의 책.

67. 위의 책.

68. 원본에는 다음 단락으로 본래 집필하려고 했으나 못한 '객사(客舍) · 사고(史庫) · 묘사(廟舍) · 서원(書院)' 항목이 소제목으로 남아 있다.

어휘풀이

ㄱ

가구(架構) 건물의 뼈대를 짜는 일. 또는 재료를 서로 조립하여 만든 구조 또는 구조물.

가릉빈가(伽陵頻伽) 불경에 나오는 상상의 새로, 산스크리트어 칼라빈카(Kalavinka)의 음사(音寫). 『아미타경(阿彌陀經)』『정토만다라(淨土曼茶羅)』 등에 따르면 극락정토의 설산(雪山)에 살며, 머리와 상반신은 사람의 모습이고, 하반신과 날개·발·꼬리는 새의 모습을 하고 있다. 아름다운 목소리로 울며, 춤을 잘 춘다고 하여 호성조(好聲鳥)·묘음조(妙音鳥)·미음조(美音鳥)·선조(仙鳥)라고도 불림.

각량(角梁) 추녀.

간대석(竿臺石) 당간을 세우는 대를 받치는 돌.

감연(敢然) 과감하고 용감함.

갑주(甲冑) 갑옷과 투구.

강동(降棟) 내림마루. 지붕의 경사에 따라 처마 쪽으로 만든 용마루 모양의 장식.

개부(開府) 관아를 설치하고 속관(屬官)을 두는 일.

검이불루(儉而不陋) 검소하지만 누추하지는 않음.

견뢰(堅牢) 쉽게 부서지지 않고 굳고 단단함.

고석(鼓石) 부도(浮屠)의 일부로 북 모양으로 조성한 석조 구조물, 또는 무덤 앞의 상석을 괴는 북 모양으로 생긴 둥근 돌.

고저참치(高低參差) 높낮이가 들쑥날쑥함.

고혈(膏血) 사람의 기름과 피라는 뜻으로, 몹시 고생하여 얻은 이익이나 재산을 비유하는 말.

공미석(栱楣石) 처마 역할을 하는 석조 부재.

공벽(栱壁) 삼각 궁륭(穹窿). 정사각형의 평면 위에 돔을 설치할 때 돔 바닥 네 귀에 쌓아올리는 구면(球面)의 삼각형 부분.

공석(栱石) 건축물의 기둥 위에 지붕을 받치며 장식하기 위해 올려 놓은 받침돌.

공식건축(栱式建築) 출입구의 윗부분이나 지붕천장 등을 아치 모양으로 둥글게 만드는 건축양식.

공심돈(空心墩) 성에 있는 돈대(墩臺)의 하나. 내벽과 외벽을 원형 또는 방형(方形)으로 이

삼층 쌓아 올리고 위에는 누정을 세웠으며, 벽에 총구를 내어 돌면서 적을 사격할 수 있게 되어 있다.

공아(栱牙) 『삼국사기』에 기록되어 있는 용어로, 오늘날 화두아(花斗牙)와 함께 주심포(柱心包)라 불리고 있다.

공초(栱杪, 栱抄) 들보와 기둥 사이에 압력을 완화시키기 위하여 접시받침을 겹쳐 설치한 장식.

관사(觀射) 임금이 참관하던 활쏘기 행사.

관음(觀音) 관세음보살(觀世音菩薩). 세상의 중생이 구원을 청하는 소리를 들으면 곧 구원해 주는 부처로, 구원을 청하는 양상이 천태만상이어서 관세음보살도 천변만화한다고 한다.

굇닥집 게딱지집.

교지(交趾) 중국 한나라 때, 지금의 베트남 북부 통킹 · 하노이 지역에 둔 군으로, 이곳을 발가락에 비유해 부른 이름.

교창(校倉) 목재를 '井'자 모양으로 쌓아올려 지은 원시적인 건축.

구란(勾欄) 전체에서 입면이나 평면이 휘어져 나간 난간.

구솔경(歐率更) 중국 당(唐)나라 초의 서예가 구양순(歐陽詢, 557-641)을 가리킴.

구품연지(九品蓮池) 서방 극락정토를 모방하여 사찰 안에 만든 연못.

궁륭식(穹窿式) 천장의 윗부분을 둥글게 부풀려 볼륨감과 입체감을 살리는 수법.

궁안(弓眼) 활을 쏠 수 있도록 뚫어 놓은 구멍.

권형(權衡) 저울추와 저울대라는 뜻으로, 균형감을 뜻함.

귀틀집 큰 통나무를 '井'자 모양으로 귀를 맞추어 층층이 얹고 그 틈을 흙으로 메워 지은 집. 추운 고산지대에 흔히 보이는 집의 형태이다.

금강저(金剛杵) 중이 불도를 닦을 때 쓰는 법구(法具)의 하나. 번뇌를 깨뜨리는 보리심을 상징하며 독고(獨鈷) · 삼고(三鈷) · 오고(五鈷) 등이 있다.

금대(襟帶) 주위를 돌아 흐르는 형세.

금서주지(金書朱地) 붉은색 바탕에 금자(金字)로 씀.

금선(金仙) '금빛 신선'이라는 뜻으로, 몸이 금빛인 불타(佛陀)의 별칭.

금입택(金入宅) 신라가 전성기를 누릴 당시 경주에 있던 부호대가(富豪大家).『삼국유사(三國遺事)』에 따르면 경주에 서른다섯 채의 금입택이 있었다고 함.

금탕지지(金湯之地) 금탕은 '금성탕지(金城湯池)'의 준말로, 쇠를 쌓은 듯이 견고한 성에 물이 끓는 듯한 해자가 둘려 있다는 뜻이며, 금탕지지는 이러한 성을 세울 수 있는 땅을 이름.

기반(羈絆) 굴레. 관습.

ㄴ

난함(欄檻) 난간(欄干). 목탑 · 정자 · 마루 등의 외곽에 목재로 울타리를 둘러 떨어지는 것을 방지하는 마감시설.

남돈(南頓) 중국 당나라 때 달마의 두 제자 신수(神秀)와 혜능(慧能)은 깨달음을 얻기 위한

수행방법의 입장이 달랐다. 주로 양자강 북쪽에서 활약했던 신수 계통을 북종(北宗), 장강 이남에서 활약했던 혜능 계통을 남종(南宗)이라 했는데, 북종은 점진적으로 깨달음을 얻는다는 점오(漸悟)를 주장하여 북점(北漸)이라 불린 데 반해, 남종은 단박에 깨달음을 얻어 성불한다는 돈오(頓悟)를 주장하여 남돈(南頓)이라 한 데서 나온 말.

남상(濫觴) 양자강 같은 큰 하천도 잔을 띄울 만큼 가늘게 흐르는 시냇물에서 비롯된다는 뜻으로, 사물의 처음이나 기원을 이름.

남천(南遷) 수도를 남쪽으로 옮김.

납취(拉取) 선택적으로 골라 데려옴.

낭무(廊廡) 정전(正殿) 아래로 동서(東西)에 붙여 지은 건물.

내치외토(內治外討) 안으로는 나라를 다스리고 밖으로는 정벌함.

노반(露盤) 탑의 꼭대기 층에 있는 네모난 지붕 모양의 장식. 보통 이 위에 복발(覆鉢)이나 보륜(寶輪)을 올림.

누변(屢變) 여러 번 변함.

능각(稜角) 등날, 즉 등마루의 날카롭게 선 줄.

능인(能仁) '능히 인(仁)을 행하는 자'라는 뜻의 석가모니의 별칭.

ㄷ

다비(茶毗) 불(佛)을 재생의 정화라 믿는 데서 생긴 말로, 불교에서 승려의 시신을 화장(火葬)하는 의식.

단간편찰(斷簡片札) 떨어지고 빠져서 완전하지 못한 책과 일부 조각의 문서.

단확(丹雘) 단사(丹砂)와 청확(靑雘)의 합성어로, 적색과 청색의 그림 재료로 쓰이는 돌을 가리킴. 전하여 건물에 칠하는 단청의 의미가 되었음.

답도(踏道) 정전(正殿)으로 오르는 중앙 계단으로, 신성(神聖) 동물의 문양이 새겨진 사각형의 돌. 그 위로 가마를 탄 왕이 지나감.

대공(臺工) 방이나 들보 같은 수평 부재 위에 놓아 상부 부재를 받치는 짧은 기둥.

대덕(大德) 덕이 높은 스님을 높여 이르는 말.

대몽(大蒙) 큰 영향을 받음.

도미(掉尾) 끝판에 더욱 세게 활약하는 기세.

도코노마(床の間) 일본 다다미방의 정면에 바닥을 한 층 높여 만들어 놓은 곳으로, 벽에는 족자를 걸고 바닥에 도자기나 꽃병 등을 장식해 둔다.

도회(塗灰) 회를 바름.

동와당(甌瓦當) 수키와.

두공(斗栱, 枓栱) 공포(栱包)를 중국과 일본에서 부르는 명칭으로, 큰 규모의 목조건물 기둥이나 평방 위에 놓여서 처마를 받치며 지붕의 무게를 효과적으로 전달하도록 짜 맞춘 구조 부분 혹은 그 체계.

ㄹ

르 코크(Le Coq) 1860-1930. 독일의 동양학자. 중국 북서쪽의 신강(新疆) 지역을 조사하여 많
　은 벽화와 조각을 발굴하고, 마니교의 문헌과 회화 등을 발견하는 등, 고대 투르키스탄 문
　화의 해명에 큰 공헌을 했다.

ㅁ

막계시대(莫稽時代) 헤아리기 어려운 옛 시대.

만다라(曼茶羅) 우주 법계(法界)의 온갖 덕을 망라한 것이라는 뜻으로, 부처가 증험한 것을
　그린 불화(佛畵)

만당(晩唐) 만당시대(836-907). 당시(唐詩)를 역사적으로 나누어 볼 때 마지막에 해당하는
　시기. 중당시대(中唐時代)부터 나타나기 시작한 내우외환이 심각해지고, 특히 환관의 횡
　포가 심하여 천자의 권위는 땅에 떨어지고 지방에서는 번진(藩鎭)의 세력이 커지는 등 조
　정이 붕괴 위기에 처하게 되었다. 문학이나 문화 면에서도 침체기였다.

만초문(蔓草文) 덩굴무늬.

만파식적(萬波息笛) 신라 때의 전설상의 피리.『삼국사기』와『삼국유사』에 전하는데, 신라 신
　문왕이 아버지 문무왕의 명복을 빌기 위하여 동해변에 감은사(感恩寺)를 지은 뒤, 문무왕
　이 죽어서 된 해룡(海龍)과 김유신이 죽어서 된 천신(天神)이 합심하여 용을 시켜서 보낸
　대나무로 만들었다 하며, 이것을 불면 적병이 물러가고 병이 낫는 등 나라의 모든 근심, 걱
　정이 사라졌다고 함.

망주석(望柱石) 무덤 앞 양쪽에 세우는 한 쌍의 돌기둥.

맹미(甍楣) 기와를 이은 지붕의 용마루 처마.

맨히르(menhir) 선돌. 입석(立石).

명두(皿斗) 주두(柱頭)나 소로[小累]를 받치는 굽받침.

명미(明媚) 경치가 맑고 아름다움.

무랑(廡廊) 중심건물 주변을 두르거나 감싸도록 배치한 건물.

미량(楣梁) 문틀 윗부분의 벽.

미석(楣石) 창문 위에 가로 길게 건너 대는 돌.

미식건축(楣式建築) 개구부에 아치 대신에 미석(楣石)을 사용하는 건축양식.

ㅂ

박판(薄板) 얇은 널빤지.

박풍(牔風, 搏風, 榑風) 박공(牔栱). 건물의 측면 벽에서 내민 경사지붕 옆면에 '八'자 모양으
　로 붙여 놓은 두꺼운 널빤지.

반결(盤結) 서리서리 얽혀 있음.

반사(蟠蛇) 뱀처럼 구불구불하게 서린 모양.

반화(反花) 복련(伏蓮).

반환(盤桓) 한 자리에서 멀리 떠나지 못하고 머물러 있음.

발지분산(鉢池盆山) '사발 만한 연못과 화분 속의 산'이란 뜻으로, 조그마한 모형으로 만든 관상용 산수 풍경.

방금구(錺金具) 금으로 만든 장식 도구.

방장선산(方丈仙山) 도교에서 신선이 노닌다는 삼신산(三神山) 중의 하나.

방전(方塼) 원래는 궁전에서 중요한 곳의 바닥에 깔렸던 벽돌로, 결이 곱고 견고하며, 두드리면 쇠소리가 나서 '금전(金塼)'이라고도 함.

방한(方限) 모죽임. 나무나 돌 등 건축부재의 모서리를 깎아 둥글게 하는 수법.

번쇄(繁瑣) 번잡하고 자질구레함.

번욕(繁縟) 번문욕례(繁文縟禮)의 준말로, 번거롭고 까다로운 규범과 의례 또는 번거롭고 복잡한 모양.

범패(梵唄) 절에서 재(齋)를 올릴 때, 석가여래의 공덕을 찬미하기 부르는 노래.

법당(法幢) 절 마당에 세우는 기(旗).

별견(瞥見) 얼른 슬쩍 봄.

병선(兵燹) 전쟁으로 인한 화재.

보간포작(補間鋪作) 다포계 건물에서 주상포(柱上包) 사이의 평방 위에 배치한 공포.

보랑(步廊) 건물과 건물 사이에 비나 눈이 맞지 아니하도록 지붕을 씌워 만든 통로.

보여(寶輿) 천자(天子)가 타는 수레.

보탁(寶鐸) 쇠추가 달린 작은 종. 전각이나 법당의 처마 끝, 탑의 지붕돌에 매달아 바람에 흔들려 맑은 소리가 나게 함.

복개(覆蓋) (구조물 위의) 덮개.

복련(伏蓮, 覆蓮) 꽃잎이 아래쪽으로 엎드린 것처럼 새긴 연꽃.

복발(覆鉢) 탑의 노반(露盤) 위에 바리때를 엎어 놓은 것처럼 만든 장식.

복석(覆石) 받침대 위에 올린 평평한 덮개돌.

복택(卜擇) 점을 쳐 집 지을 터를 택하거나 가림.

봉돈(烽墩) 봉화 연기를 피우는 돈대. 통신수단으로 이용됨.

봉홀시립(奉笏侍立) 홀을 받들어 모시고 섬.

부섬(富贍) 넉넉하고 풍성함.

부용수탱(芙蓉竪撑) 넘어지지 않도록 버티는, 연꽃무늬가 있는 기둥.

분롱(墳壟) 봉분(封墳). 무덤의 둔덕.

비도(扉道) 전실(前室)과 주실(主室)을 연결하는 통로.

비예(睥睨) 눈을 흘겨봄.

비첨(飛檐) 부연처마[付椽檐牙]. 기와집에서 추녀를 사용하여 네 귀가 번쩍 들어 올려진 처마.

비하라(毘訶羅) Vihāra. 인도의 석굴사원 중에서 승원(僧院)으로 사용된 굴.

빙허가구(憑虛架構) 허공에 서로 기대어 있는 모양새.

ㅅ

사려(奢麗) 사치스럽고 화려함.

사민(四民) 사농공상(士農工商) 즉 온 백성.

사아조(四阿造) 추녀 사면의 끝이 높이 치켜진 형식으로 된 구조물.

산문각(山門閣) 사찰로 들어가는 첫번째 문을 산문이라 하며, 내부에 조각이나 그림을 배치
　　하거나 이층으로 지은 경우를 산문각이라고 부름.

살미(山彌) 전각이나 누각 따위의 건축에서 기둥 위와 도리 사이를 장식하는 촛가지를 짜서
　　만든 부재.

삼고(三鈷) 삼고저(三鈷杵). 양쪽 끝이 세 갈래로 된 금강저로, 밀교에서 쓰는 법구(法具)의
　　하나.

삼고령(三鈷鈴) 한쪽은 세 갈래로 나뉘어 있고, 다른 한쪽에는 종이 달려 있는 금강저로, 밀
　　교에서 쓰는 법구의 하나.

삼대본산(三大本山) 우리나라 불교의 대표적인 세 본산으로 양산의 통도사(通度寺), 합천의
　　해인사(海印寺), 순천의 송광사(松廣寺)를 말하며, 각기 불법승을 대표함.

삼토(三土) 장단(長丹)·삼청(三靑)·석간주(石間硃) 등 세 가지 빛깔의 재료.

삽주목(揷肘木) 허첨차(虛檐遮). 기둥머리를 뚫고 내밀어 소로[小累]를 얹은 위에 초제공을
　　받는 주심포계의 공포재.

상거(相距) 서로 간의 거리.

상륜(相輪) 불탑의 꼭대기에 있는, 쇠붙이로 된 원기둥 모양의 장식.

상염무(霜髥舞) 산신무. 어무상심. 신라 때 춤의 하나. 신라 헌강왕이 포석정에 나들이 갔을
　　때, 남산의 산신령이 나타나서 추는 춤을 보고 따라 추었다는 춤으로, 산신의 터럭이 서리
　　처럼 희다고 하여 이렇게 불렸음.

상접영발(相接映發) 서로 닿는 데가 날카로움.

생소(生素) 생소갑사(生素甲紗). 천을 짠 후에 삶아서 뽀얗게 처리하지 않은 비단천 그대로
　　의 상태.

석비(石扉) 돌로 만든 문짝.

섬교(纖巧) 섬세하고 교묘함.

성마(騂馬) 붉은 말.

성력(聖曆) 당나라 무후(武后)의 연호. 698-700.

성포나열(星布羅列) 별처럼 흩어져 있음.

소로[小累] 접시받침. 공포의 구성 부재로서 첨차 아래에서 첨차를 받치는 됫박 모양의 네모
　　진 부재.

소쇄(瀟灑) 속된 기운이 없이 깨끗하고 맑음.

소연(燒然) 불에 탐.

속석(束石) 부재와 부재를 이어 주는 돌.

쇄창(瑣窻) 가는 살로 짠 창문.

수릉(壽陵) 임금이 생전에 미리 만들어 두는 자신의 무덤.

수실(竪實) 곧고 실함.

수연(水煙) 불탑 상륜부의 구성 부재로서 보륜 윗부분에 불꽃 모양으로 만들어 꽂은 장식.

수하(垂下) 아래로 죽 늘어뜨림.

승개(勝槪) 훌륭한 경관.

ㅇ

아차(峨嵯) 높이 우뚝 솟아 있음.

안남(安南) 베트남. 중국 당나라 때 안남도호부(安南都護府)를 세운 데서 이 명칭이 유래됨.

안산(案山) 풍수지리설에서, 집터나 묏자리의 맞은편에 있는 산.

앙화(仰花) 불탑에서 복발(覆鉢) 위에 놓인, 꽃잎을 위로 향하도록 벌려 놓은 모양의 장식.

액방(額枋) 액방(額枋)·인방(引枋)·도리. 기둥과 기둥 사이, 또는 문이나 창의 아래나 위로 가로지르는 나무. 문짝의 아래위 틀과 나란히 놓임.

약사(藥師) 약사여래(藥師如來). 중생의 병을 고쳐 주고 고뇌를 구제해 주는 부처.

양동(梁棟) 궁궐 등의 담장 지붕 밑에 가설하여 그 끝이 담장 밖으로 나오게 한 둥근 나무. 단순히 도리와 들보의 뜻으로도 해석된다.

양봉(樑奉, 梁棒, 樑棒, 梁捧) 보아지. 기둥머리에 끼워 보의 짜임새를 보강하는 짧은 부재. 장식이 있는 것과 없는 것의 두 가지로 구분된다.

양형(梁桁) 지붕을 꾸미는 뼈대가 되는 대들보와 도리.

어무상심(御舞祥審) 헌강왕(憲康王)이 포석정(鮑石亭)에 행차했을 때 남산의 신이 나타나 춤을 추었는데 옆에 있던 사람들은 보지 못하고 왕만이 볼 수 있어서, 왕이 그 춤을 따라 추어 형상을 보였다. 신의 이름을 상심(祥審)이라 했으므로 이 춤을 어무상심이라 불렀다는 고사(『삼국유사』)에서 유래한 말.

어폭보민(禦暴保民) 적을 막아 백성을 보호함.

여개방차(餘皆倣此) 이미 알고 있는 사실로 미루어 다른 나머지도 다 이와 같음.

여라(女蘿) 나무에 나는 이끼의 한 종류.

여장(女墻) 전쟁시 몸을 숨기고 적과 싸우기 위해 성벽 위에 낮게 쌓은 담.

여희(麗姬) 고구려의 화희(禾姬)·치희(雉姬) 두 여인을 가리킴. 고구려 유리왕이 지었다는 「황조가(黃鳥歌)」에 나오는 주인공들이다.

연도(羨道) 널길. 무덤의 입구에서 관을 안치한 현실(玄室)에 이르는 통로.

연멸(煙滅) 연기처럼 없어져 버림.

연무(鍊武) 무예를 연마함.

연산(連山) 죽 이어져 있는 산.

연신(宴臣) 연회를 베풂.

연와(煉瓦) 벽돌.

연집처(燕集處) 제비가 모이듯이 사람들이 모이는 잔치나 연회의 장소.

열극(列戟) 줄지어 선 창.

영대(暎黵) 그 빛깔이나 모습이 서로 비치고 어울림.

영락(瓔珞) 목이나 팔에 두르는, 구슬을 꿰어 만든 장신구.

영창(欞窓) 가느다란 창살을 촘촘히 세운 창. 옛날 가옥이나 절간에 딸린 건물의 창에 흔히
썼음.

오성지(五星池) 수원 화성(華城) 북문인 장안문(長安門)의 아치형 옹성 위에 뚫어 놓은 다섯
개의 구멍. 물을 부어 놓아 적이 침입했을 때 성문이 불에 타는 것을 방지하기 위한 것임.

오채(五彩) 청색·홍색·황색·백색·흑색의 다섯 가지 채색.

오토(五土) 분·먹·녹색·육색(肉色)·석간주(石間硃) 등 다섯 가지 빛깔의 재료.

옥척(屋脊) 용마루. 지붕 가운데 있는 가장 높은 부분의 수평 마루.

옹성(甕城) 성문 밖에 원형이나 사각형으로 부설하여 성문을 보호하고 성을 지키기 위하여
쌓은 성.

옹위(擁衛) 주위를 둘러쌈.

와리즈카(わりづか, 割束) 짧은 목재 기둥의 아랫부분이 갈라져 '人'자형으로 된 부재, 동자
주(童子柱)를 가리킴.

완연(蜿蜒) 벌레 따위가 꿈틀거리듯이 길게 뻗어 구불구불한 모양.

왕경(王京) 왕조시대에 왕궁이 있었던 수도(首都)를 이름.

외만(外彎) 활시위를 당긴 듯 외부로 굽어 있는 모양.

요해처(要害處) 지세(地勢)가 적군에게는 불리하고 아군에게는 긴요한 지점.

용기(聳起) 솟아오름.

용립(聳立) 우뚝 솟음.

용마름(甍) 용마루 부분에 별도로 덧씌우는 '人'자 모양의 이엉.

우동(隅棟) 탑 옥개석의 귀마루.

우루(隅樓) 행각이나 회랑처럼 긴 건물의 모서리에 세운 누각.

우사(耦射) 둘이 나란히 짝지어 활을 쏨.

우주(隅柱) 귀기둥. 모서리 기둥. 건물의 모서리에 세운 기둥.

원망(遠望) 멀리서 바라봄.

원차(怨嗟) 원망하고 한숨지으며 탄식함.

월량(月梁, 月樑) 부재의 중앙부를 휘어 튀어 오르게 하여 볼록하게 만든 대들보.

위사(蜲蛇) 뱀과 같이 구불구불한 모양.

위한(爲限) 기한이나 한도를 정함.

유상(遊賞) 노닐며 구경함.

유좌묘향(酉坐卯向) 묏자리나 집터가 서쪽(酉方)을 등지고 동쪽(卯方)을 바라보는 방위.

유출유고(愈出愈高) 점점 더 돌출되고 점점 더 높아짐.

유취(幽趣) 그윽한 정취.

윤환(輪奐) 집이 크고 넓고 아름다움.

융체(隆替) 흥하고 망하는 형세.

읍양(揖讓) 읍하는 동작과 인사하는 동작.

이간(伊干) 이찬(伊飡). 신라의 열일곱 개 관등 가운데 두번째 등급의 벼슬.

이룡(螭龍) 이무기.

이태왕(李太王) 일제 침략기에 고종(高宗)을 황제위에서 물러나게 한 일제가 고종의 칭호를 낮추어 이르던 말.

익공(翼工) 첨차(檐遮) 위에 소로와 함께 얹는, 짧게 아로새긴 나무부재. 창방과 직교하여 보를 받치며 쇠서[牛舌] 모양을 내고 있다.

익랑(翼廊) 건물의 대문채 좌우 양편에 이어서 일자로 지은 행랑(行廊).

익준(益峻) 높아짐.

인멸(湮滅) 자취도 없이 사라짐.

일두발지(一頭拔地) 다른 것보다 뛰어남.

일자사(一字砂) 한일자 모양으로 죽 뻗은 모래벌.

일조영(一兆塋) 한 구역 내의 묘소.

일주(一籌) 일책(一策). 한 가지 계책.

입모옥(入母屋) 지붕 꼭대기는 '入'자처럼 서로 맞붙게 하고 처마 쪽은 사각으로 경사지게 하여 하늘에서 보면 마치 '母'자처럼 보이게 따로 이은 집.

입지도천(入支渡天) 중국[支那]으로 들어가고 인도[天竺]로 건너감.

ㅈ

잠문(蠶吻) 누에 입.

장명등(長明燈) 꺼지지 않고 항상 타는 등불이라는 의미로, 무덤 앞이나 절 안에 세우는 석등의 일종.

장생(長生) 장생(長栍). 장승.

장지(障子) 방과 방 사이 또는 방과 마루 사이에 가려 막는, 미닫이문과 비슷한 문. 문지방은 낮고 문은 높게 만든다.

장절법(裝折法) 건축에서 안팎을 장식하고 칠하여 화려하게 보이도록 하는 법.

재궁(齋宮) 제사를 드리기 전에, 심신을 깨끗이 하고 금기(禁忌)를 범하지 않도록 재계(齋戒)하는 곳. 종묘에 설치한 경우는 재궁, 왕릉에 설치된 경우는 재실이라 부름.

전각(轉角) 추녀마루. 직각으로 꺾여 돌아간 부분.

전선(全鮮) 조선 영토 전체.

절병통(節甁桶) 모임 지붕 정상에 세운 병 모양의 부재로, 지붕틀을 안정되게 잡아주는 구조적 역할과 지붕의 형태미를 강조하는 역할을 동시에 함.

절지(折枝) 꽃을 그릴 때 오직 가지 한둘만 그리고 뿌리를 그리지 않는 화법. '기명절지(器皿 折枝)'는 화병에 꽂은 꽃과 과일 등을 그린 그림.

정한(精悍) 날렵함.

정간식(井幹式) 귀틀집 형식. 큰 통나무를 '井'자 모양으로 귀를 맞추고 틈을 흙으로 메워 지은 집.

제방(題牓) 문장의 제목이나 건물의 명칭 등을 써 넣은 액자.

제석(帝釋) 불교(佛敎)의 우주관에 언급된 도리천(忉利天)의 주재자로, 수미산(須彌山) 정상의 선견성(善見城)에 살면서 불법을 옹호하고 아수라(阿修羅)를 몰아내는 존재로 그려져 있음.

조고(照考) 견주어 살펴봄.

조리(條里) 동아시아의 전통적인 도시계획에서 도시 전체를 격자형 구획으로 나누고, 이 구획을 다시 일정한 크기로 묶어 조와 리로 이름붙인 제도.

조사상(祖師像) 불교에서 한 종파를 열었거나 그 종파의 법맥을 이었거나, 또는 사람들을 깨달음으로 이끌 만한 수행을 했거나 그런 자격을 갖춘 선승(禪僧)의 상.

조식(藻飾) 장식.

조정(藻井) 고급 건축물의 화려한 천장으로, 긴 장귀틀과 짧은 동귀틀로 반듯한 정방형의 틀이 생기도록 꾸민 천장.

졸본부여(卒本夫餘) 주몽(朱蒙)이 고구려를 세우는 데 기초가 되었던 국가.

주공(肘栱) 팔꿈치 모양의 약간 굽은 두공.

주구(誅求) 관청에서 백성의 제물을 강제로 빼앗음.

주두포작(柱頭包作) 기둥 위 주두에 짠 공포 또는 공포를 짜넣는 일.

주석(肘石) 팔꿈치 모양의 약간 굽은 석재.

주유주(侏儒柱) 모양이 짧고 작은 동자기둥.

죽백(竹帛) 서적(書籍), 특히 역사를 기록한 책을 이르는 말. 종이가 발명되기 전에 대쪽이나 헝겊에 문자를 기록한 데서 생긴 말.

준영(俊英) 봉우리가 높음.

준행(遵行) 좇아 행함.

중복(重栿) 이중 들보. 기둥머리를 건너 지른 나무 부재.

중첨(重檐) 겹처마. 처마 끝의 서까래 위에 짧은 서까래를 잇대어 달아낸 처마.

지대석(地臺石) 건물 지을 터를 다진 다음 그 위에 놓는 기단의 굄돌.

지둔(遲鈍) 느리고 둔함.

지복석(地伏石) 건물이나 문의 아랫부분에, 지면에 붙여 대는 돌.

지장왕(地藏王) 지장보살(地藏菩薩). 석가모니의 부촉(咐囑)을 받아, 그가 입멸한 뒤 미래불인 미륵불(彌勒佛)이 출현하기까지의 무불시대(無佛時代)에 육도(六道)의 중생을 교화 구제한다는 보살로, 왼손에 보주(寶珠), 오른손에 석장(錫杖)을 들고 있음.

지허불견(地虛不堅) 땅에 갈라진 틈이 있어 견고하지 못함.

ㅊ

차수(叉手) 서로 깍지 끼듯 '人'자 모양으로 맞세워 종보 위에서 종도리를 받치고 있는 부재.

차쇄(差殺) 어긋나게 하거나 감소시킴.

찰주(刹柱, 擦柱) 건축물이나 불탑의 중심을 이루면서 상부 장식의 지주 역할을 하기 위해 세운 기둥.

참치(參差) 가지런하지 못하고 들쭉날쭉함.

참도(參道) 홍살문에서 정자각까지 돌을 깔아 놓은 길.

창조리(倉助利) 고구려 봉상왕(烽上王) 때의 국상(國相). 봉상왕 3년(294) 국상이 되어 훗날 대주부(大主簿)까지 지냄.

채경(蔡京) 1047-1126. 중국 북송(北宋) 말기의 재상이자 문인·서예가로 북송 문화의 흥륭에 큰 기여를 했다. 왕안석(王安石)의 신법을 부활시키는 등 국정을 장악하고 태사(太師)의 자리에까지 오름.

천신지기(天神地祇) 하늘의 신령과 땅의 신령.

천지(穿池) 땅을 파 연못을 만듦.

천험(天險) 천연적으로 험한 땅의 형세.

천화(遷化) 고승의 죽음을 일컫는 말.

철상명조(撤上明造) 위가 뚫려 있어 훤히 드러나는 구조로 오늘날의 연등천장을 일컫는 말.

첨공(詹栱) 건축물의 처마 받침으로 장식된 부재.

첨연(檐緣) 추녀 도리.

첨차(檐遮) 기둥과 수평 부재 사이에 두는 받침목.

총립(叢立) 빽빽이 모여 서 있음.

총안(銃眼) 성벽, 보루(堡壘) 따위에 몸을 숨긴 채 총을 쏘도록 뚫어 놓은 총구멍.

최외(崔嵬) 높고 큼.

추석(甃石) 바닥에 까는, 정육면체의 돌.

축금식훼(畜禽植卉) 가축을 기르고 풀을 가꾸는 일.

취중(就中) 그 중 특히.

측후(測候) 천문·기상을 관측함.

치(雉) 성가퀴. 치성(雉城). 몸을 숨기고 적을 감시하거나 공격하기 위해 성 위에 낮게 쌓은 담. 성벽의 바깥에 네모꼴로 튀어나오게 벽을 쌓아 성벽에 바싹 다가선 적병을 비스듬한 각도에서 공격할 수 있게 하였다.

치미(鴟尾) 전통 목조 기와 건물의 용마루 양쪽 끝머리에 얹는, 새 머리 모양의 장식 기와.

ㅌ

탕유(蕩遊) 방탕하게 놂.

탱주(撑柱) 목조건물의 가구식 기단을 구성하는 부재로 지대석 위에 세워 갑석을 받치는 부재. 모서리에 세운 기둥만은 우주로 부름.

투팔양식(鬪八樣式) 네 귀에서 세모의 굄돌을 걸치는 식으로 반복하여 모를 줄여 가며 올리는 돌방무덤의 천장 형식.

ㅍ

폐(幣) 재물, 즉 부유함.

폐록(廢壚) 다 부서지고 잔해만 남은 땅.

포루(鋪樓) 성가퀴〔女墙〕를 앞으로 튀어나오게 쌓고 지붕을 덮은 누각. 여기에 포(砲)를 설
　치하면 포루(砲樓)가 된다.

포형(鮑形) 전복 모양.

풍탁(風鐸) 풍경(風磬). 처마 끝에 매다는 작은 경쇠. 종 모양으로 생겼으며, 가운데 물고기
　모양의 추를 달아 바람이 불면 소리가 나도록 만든 장식물이다.

ㅎ

하엽(荷葉) 건축물의 난간대와 계자다리가 만나는 부분에 끼우는 연잎 모양의 조각 부재.

하위기연(何爲其然) 어찌하여 그러한가.

해조(諧調) 잘 조화됨.

행즉유성(行則有聲) 걸어다닐 때마다 소리가 남.

헤이호리(平方里) 일본의 면적 단위. 일본에서 일 리(里)는 사 킬로미터, 즉 일 헤이호리는
　사 평방킬로미터에 해당함.

현실(玄室) 널방. 무덤 구조 가운데 관을 안치하는 방.

현어(懸魚) 아래로 축 처지게 매다는 물고기 모양의 장식.

형석(桁石) 기둥과 기둥 위에 둘러 얹히는 돌.

호호양양(浩浩洋洋) 큰 강물이 넘칠 듯이 세차게 흐르는 모습.

호석(護石) 둘레돌. 봉분 유실을 막기 위하여 능이나 묘의 둘레에 돌려 쌓은 돌.

화두아(花斗牙)『삼국사기』에 기록된 공포의 옛이름. 오늘날 공아(栱牙)와 함께 주심포(柱心
　包)로 불리고 있다.

효성(曉星) 샛별.

화악(花萼) 꽃받침.

화암(花岩) 화강암.

화이불치(華而不侈) 화려하지만 사치스럽지 않음.

훙어(薨御) 훙서(薨逝). 임금의 죽음을 높여 이르는 말.

훤소(喧騷) 사람들의 입으로 퍼져 요란하고 소란스러움.

흘립(屹立) 깎아지른 듯 높이 솟아 있음.

흘연(屹然) 위엄스레 우뚝 솟은 모양.

희도(稀覩) 드물게 보임.

참고서목(參考書目)

藤島亥治郎,「朝鮮建築史論」『建築雜誌』.

村田治郎,「東洋建築系統史論」『建築雜誌』.

關野貞,『韓國建築調查報告』.

今和次郎,『朝鮮部落調查特別報告』.

『三國遺事』.

『東京雜記』.

『三國史記』.

『翰苑』.

『朝鮮古蹟圖譜』.

關野貞,『朝鮮の美術工藝』.

Ekart, *History of Korean Art.*

Le Coq, *Aufhellas Spuren.*

伊東忠太,『支那建築史』.

李明中,『營造法式』.

『宮關志』中「昌德宮」「景福宮」「昌慶宮」「德壽宮」.

참고도판(參考圖版)

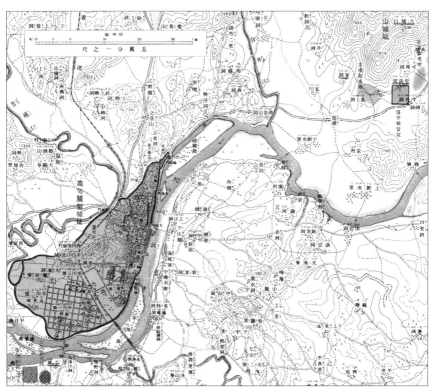

1. 고구려 성읍의 기자정전(箕子井田, 왼쪽 아래)과 전(傳) 안학궁지(安鶴宮址, 오른쪽 위)
『조선고적도보』 제1권, 조선총독부, 1915.

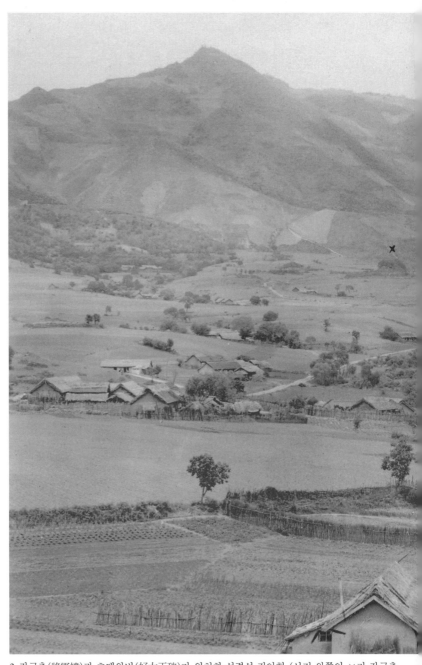

2. 장군총(將軍塚)과 호태왕비(好太王碑)가 위치한 성경성 집안현.(사진 왼쪽의 ×가 장군총,
오른쪽의 ×가 호태왕비) 고유섭 소장 사진.

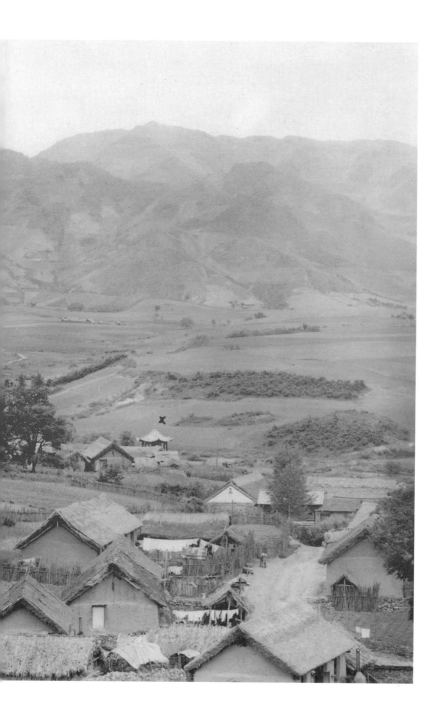

3. 삼실총(三室塚) 서북벽. 중국 성경성 집안현. 『조선고적도보』 제1권, 조선총독부, 1915.

4. 안성동(安城洞) 대총(大塚) 전실 남벽. 평남 용강군 지운면.
『조선고적도보』 제2권, 조선총독부, 1915.

204

5. 매산리(梅山里) 사신총(四神塚) 현실 북벽. 평남 용강군 대대면.
『조선고적도보』 제2권, 조선총독부, 1915.

6. 쌍영총(雙楹塚) 북벽. 평남 용강군 지운면. 『조선고적도보』 제2권, 조선총독부, 1915.

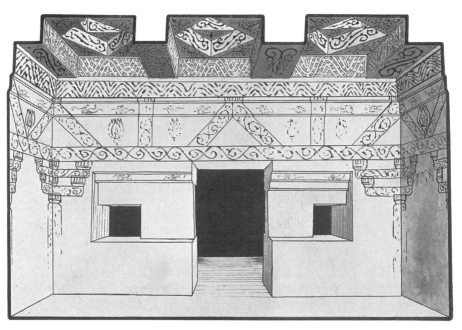

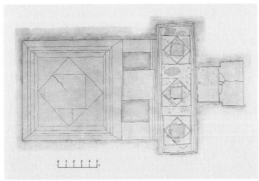

7. 안성동 대총 전실의 투시도(위)와
석곽 평면도(아래). 평남 용강군 지운면.
『조선고적도보』 제2권, 조선총독부, 1915.

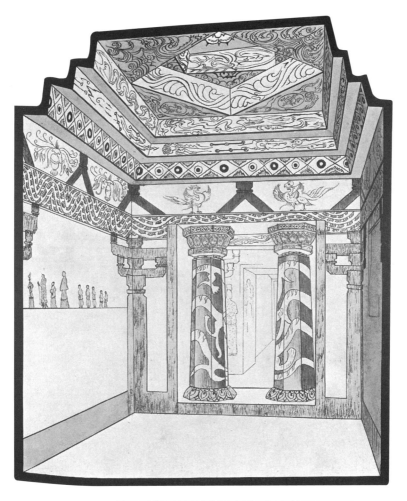

8. 쌍영총 후실의 투시도(위)와
석곽 평면도(아래). 평남 용강군
지운면. 『조선고적도보』 제2권,
조선총독부, 1915.

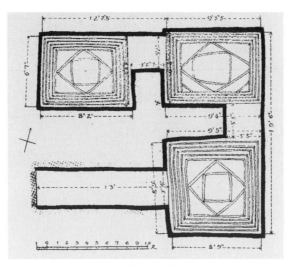

9. 삼실총 석곽 평면도. 중국 성경성 집안현.
『조선고적도보』 제1권, 조선총독부, 1915.

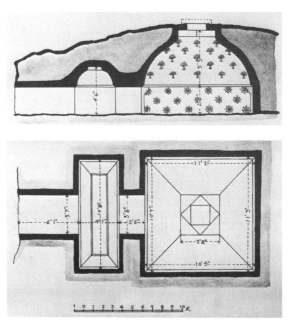

10. 산연화총(散蓮花塚) 석곽 단면도(위) 및 평면도(아래).
중국 성경성 집안현. 『조선고적도보』 제2권, 조선총독부, 1915.

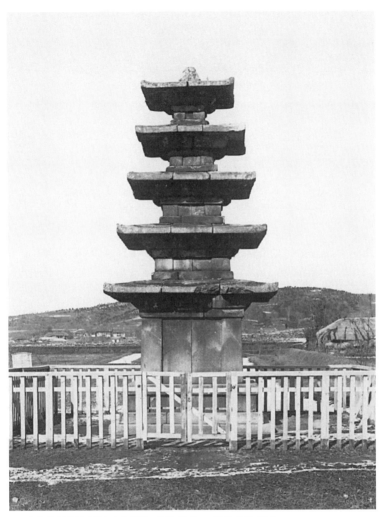

11. 정림사지(定林寺址) 오층석탑. 충남 부여. 고유섭 소장 도판.

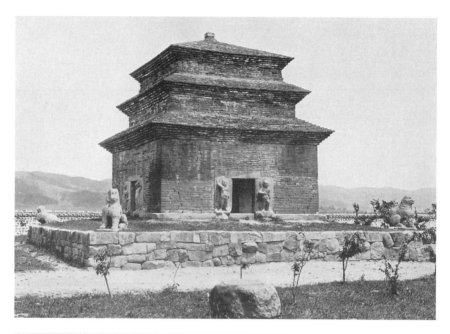

12. 분황사탑(芬皇寺塔)과
입면도. 경북 경주.
위: 안드레 에카르트(Andre
Eckardt), 『조선미술사
(*Geschichte der Koreanischen
Kunst*)』(Leipzig: Verlag Karl
W. Hiersemann, 1929).
아래: 고유섭 그림.

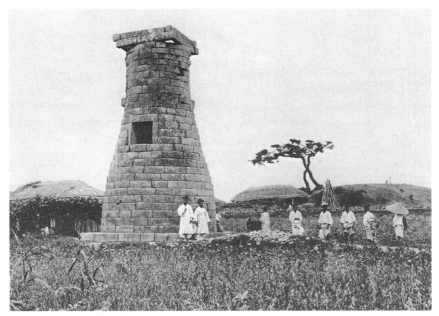

13. 첨성대(瞻星臺). 경북 경주. 『조선고적도보』 제3권, 조선총독부, 1916.

14. 안압지(雁鴨池). 경북 경주. 『조선고적도보』 제4권, 조선총독부, 1916.

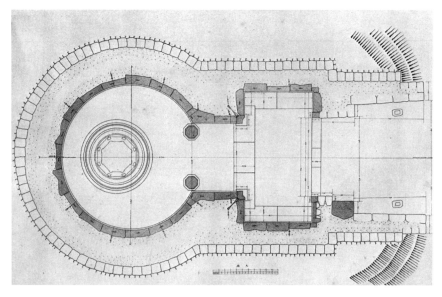

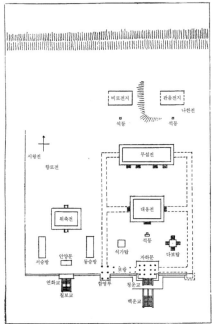

15. 불국사 석굴암(石窟庵)
석굴 좌측 평면도.(위) 경북 경주.
『조선고적도보』제5권, 조선총독부, 1917.
16. 불국사(佛國寺) 배치도.(아래)
경북 경주.『조선고적도보』제5권,
조선총독부, 1917.

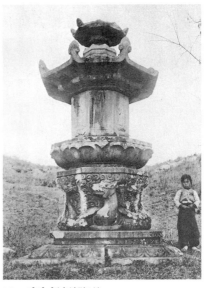

17. 불국사 광학부도(光學浮屠). 경북 경주.
『조선고적도보』제4권, 조선총독부, 1916.

18. 고달원지(高達院址)
원종대사혜진탑(元宗大師慧眞塔). 경기 여주.
『조선고적도보』제6권, 조선총독부, 1918.

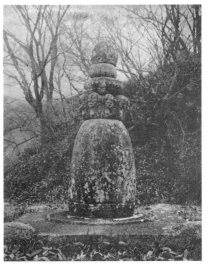

19. 금산사(金山寺) 사리탑(舍利塔)과 실측도.
왼쪽: 고유섭 그림.
오른쪽:『조선고적도보』제4권, 조선총독부,
1916.

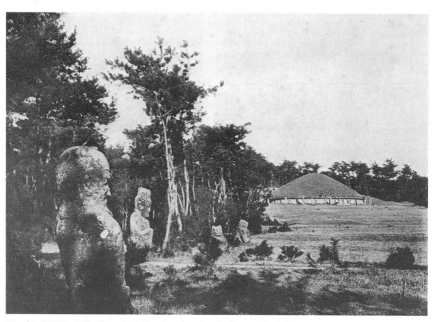

20. 괘릉(掛陵) 전경. 경북 경주. 『조선고적도보』 제5권, 조선총독부, 1917.

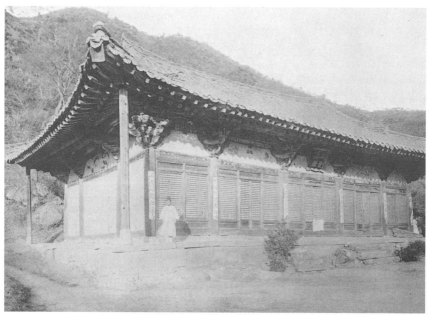

21. 부석사(浮石寺) 무량수전(無量壽殿). 경북 영주. 『조선고적도보』 제6권, 조선총독부, 1918.

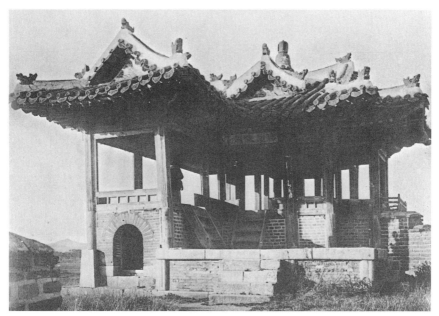

22. 수원성 방화수류정(訪花隨柳亭). 경기 수원. 『조선고적도보』 제11권, 조선총독부, 1931.

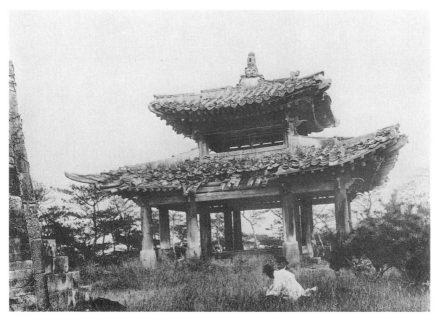

23. 수원성 서장대(西將臺). 경기 수원. 『조선고적도보』 제11권, 조선총독부, 1931.

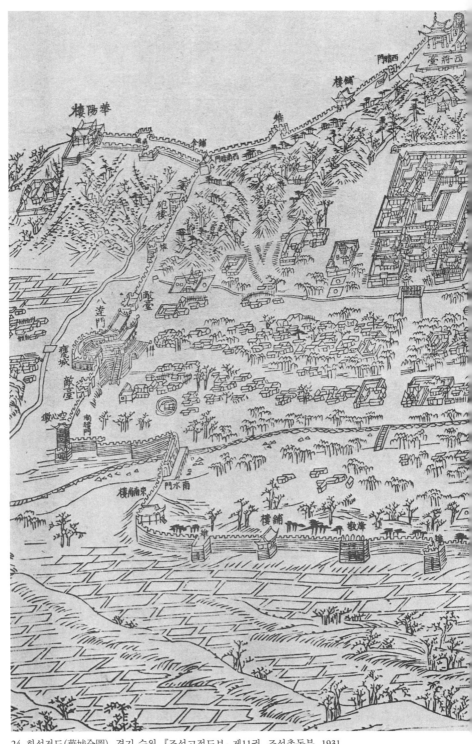

24. 화성전도(華城全圖). 경기 수원. 『조선고적도보』 제11권, 조선총독부, 1931.

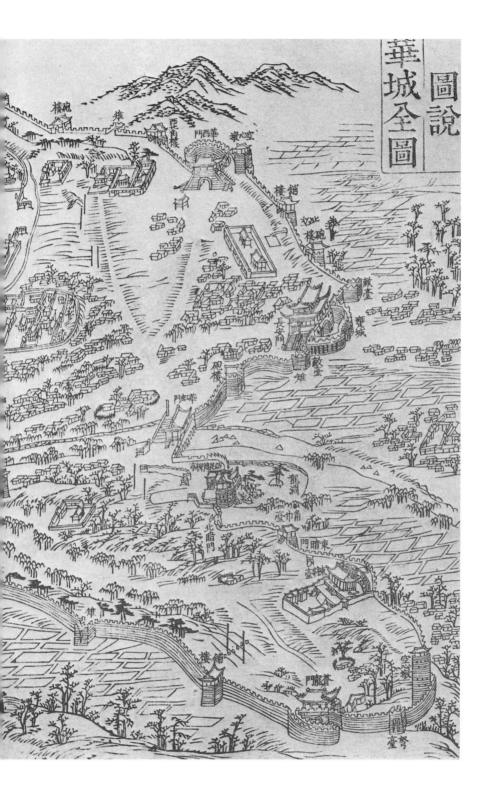

華城全圖
圖說

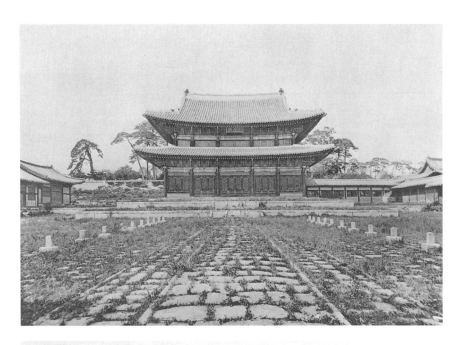

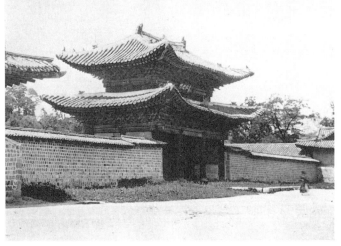

25. 창덕궁(昌德宮) 인정전(仁政殿) 전경. 서울.
『조선고적도보』 제10권, 조선총독부, 1930.
26. 창경궁(昌慶宮) 홍화문(弘化門). 서울.
『조선고적도보』 제10권, 조선총독부, 1930.

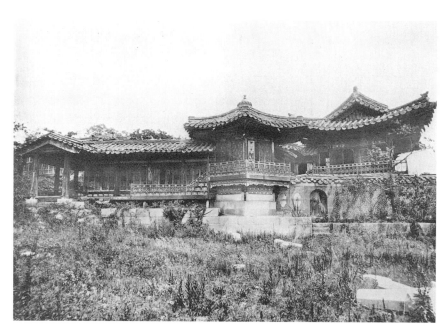

27. 창덕궁 승화루(承華樓) 전경. 서울.
『조선고적도보』제10권, 조선총독부, 1930.
28. 창덕궁 낙선재(樂善齋) 후정(後庭). 서울.
『조선고적도보』제10권, 조선총독부, 1930.

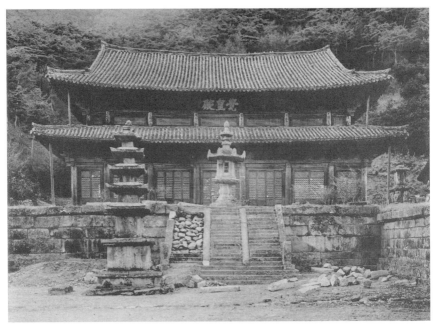

29. 화엄사(華嚴寺) 각황전(覺皇殿). 전남 구례.『조선고적도보』제13권, 조선총독부, 1933.

30. 관룡사(觀龍寺) 약사전(藥師殿). 경남 창녕.『조선고적도보』제13권, 조선총독부, 1933.

31. 금산사(金山寺) 미륵전(彌勒殿). 전북 김제. 『조선고적도보』 제13권, 조선총독부, 1933.

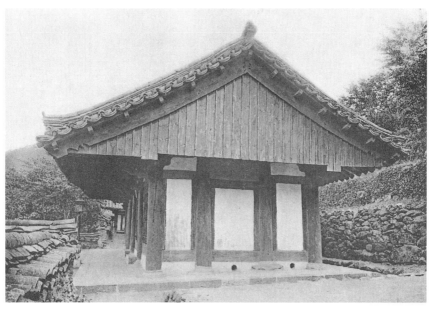

32. 송광사(松廣寺) 국사전(國師殿). 전남 순천. 『조선고적도보』 제13권, 조선총독부, 1933.

고유섭 연보

1905(1세)
2월 2일(음 12월 28일), 경기도 인천 용리(龍里, 현 용동 117번지 동인천 길병원 터)에서 부친 고주연(高珠演, 1882-1940), 모친 평강(平康) 채씨(蔡氏) 사이에 일남일녀 중 장남으로 태어났다. 본관은 제주로, 중시조(中始祖) 성주공(星主公) 고말로(高末老)의 삼십삼세손이며, 조선 세종 때 이조판서·일본통신사·한성부윤·중국정조사 등을 지낸 영곡공(靈谷公) 고득종(高得宗)의 십구세손이다. 아명은 응산(應山), 아호(雅號)는 급월당(汲月堂)·우현(又玄), 필명은 채자운(蔡子雲)·고청(高靑)이다. '우현'이라는 호는 『도덕경(道德經)』 제1장의 "玄之又玄 衆妙之門(현묘하고 또 현묘하니 모든 묘함의 문이다)"라는 구절에서 따 온 것이다.

1910년대초
보통학교 입학 전에 취헌(醉軒) 김병훈(金炳勳)이 운영하던 의성사숙(意誠私塾)에서 한학의 기초를 닦았다. 취헌은 박학다재하고 강직청렴한 성품에 한문경전은 물론 시(詩)·서(書)·화(畵)·아악(雅樂) 등에 두루 능통한 스승으로, 고유섭의 박식한 한문 교양, 단아한 문체와 서체, 전공 선택 등에 적잖은 영향을 주었을 것으로 생각된다.

1912(8세)
10월 9일, 누이동생 정자(貞子)가 태어났다. 이때부터 부친은 집을 나가 우현의 서모인 김아지(金牙只)와 살기 시작했다.

1914(10세)
4월 6일, 인천공립보통학교(仁川公立普通學校, 현 창영초등학교(昌榮初等學校))에 입학했다. 이 무렵 어머니 채씨가 아버지의 외도로 시집식구들에 의해 부평의 친정으로 강제로 쫓겨나자, 고유섭은 이때부터 주로 할아버지·할머니·삼촌들의 관심과 배려 속에서 지내게 되었다. 이 일은 어린 고유섭에게 상당한 충격을 주어 그의 과묵한 성격 형성에 큰 영향을 끼쳤다. 당시 생활환경은 아버지의 사업으로 경제적으로는 비교적 여유로운 편이었고, 공부도 잘하는 민첩하고 명석한 모범학생이었다.

1918(14세)
3월 28일, 인천공립보통학교를 졸업했다.(제9회 졸업생) 입학 당시 우수했던 학업성적이 차츰 떨어져 졸업할 때는 중간을 밑도는 정도였고, 성격도 입학 당시에는 차분하고 명석했으나

졸업할 무렵에는 반항적이라고 기록되어 있다. 병력 사항에는 편도선염이나 임파선종 등 병 치레를 많이 한 것으로 기록돼 있다.

1919(15세)

3월 6일부터 4월 1일까지, 거의 한 달간 계속된 인천의 삼일만세운동 때 동네 아이들에게 태극기를 그려 주고 만세를 부르며 용동 일대를 돌다 붙잡혀, 유치장에서 구류를 살다가 사흘째 되던 날 큰아버지의 도움으로 풀려났다.

1920(16세)

경성 보성고등보통학교(普成高等普通學校)에 입학했다. 동기인 이강국(李康國)과 수석을 다투며 교분을 쌓기 시작했다. 곽상훈(郭尙勳)이 초대회장으로 활약한 '경인기차통학생친목회'〔한용단(漢勇團)의 모태〕 문예부에서 정노풍(鄭蘆風) 이상태(李相泰) 진종혁(秦宗爀) 임영균(林榮均) 조진만(趙鎭滿) 고일(高逸) 등과 함께 습작이나마 등사판 간행물을 발행했다. 훗날 고유섭은 이 시절부터 '조선미술사' 공부에 대한 소망을 갖게 되었다고 회고했다.

1922(18세)

인천 용동에 큰 집을 지어 이사했다.(현 인천 중구 경동 애관극장 뒤 능인포교당 자리) 이때부터 아버지와 서모, 여동생 정자와 함께 살게 되었으나, 서모와의 관계가 원만하지 못해 항상 의기소침했다고 한다.

『학생』지에 「동구릉원족기(東九陵遠足記)」를 발표했다.

1925(21세)

3월, 졸업생 쉰아홉 명 중 이강국과 함께 보성고보를 우등으로 졸업했다.(제16회 졸업생)

4월, 경성제국대학(京城帝國大學) 예과(豫科) 문과 B부에 입학했다.(제2회 입학생. 경성제대 입학시험에 응시한 보성고보 졸업생 열두 명 가운데 이강국과 고유섭 단 둘이 합격함) 입학동기로 이희승(李熙昇) 이효석(李孝石) 박문규(朴文圭) 최용달(崔容達) 등이 있다.

고유섭 · 이강국 · 이병남(李炳南) · 한기준(韓基駿) · 성낙서(成樂緖) 등 다섯 명이 '오명회(五明會)'를 결성, 여름에는 천렵(川獵)을 즐기고 겨울에는 스케이트를 탔으며, 일 주일에 한 번씩 모여 민족정신을 찾을 방안을 토론했다.

이 무렵 '조선문예의 연구와 장려'를 목적으로 조직된 경성제대 학생 서클 '문우회(文友會)'에서 유진오(俞鎭午) · 최재서(崔載瑞) · 이강국 · 이효석 · 조용만(趙容萬) 등과 함께 활동했다. 문우회는 시와 수필 창작을 위주로 하고 그 밖에 소설 · 희곡 등의 습작을 모아 일 년에 한 차례 동인지 『문우(文友)』를 백 부 한정판으로 발간했다.(5호 마흔 편으로 중단됨)

12월, '경인기차통학생친목회'의 감독 및 서기로 선출되었다.

『문우』에 수필 「성당(聖堂)」 「고난(苦難)」 「심후(心候)」 「석조(夕照)」 「무제」 「남창일속(南窓一束)」, 시 「해변에 살기」를, 『동아일보』에 연시조 「경인팔경(京仁八景)」을 발표했다.

1926(22세)
시「춘수(春愁)」와 잡문수필을『문우』에 발표했다.

1927(23세)
예과 한 해 선배인 유진오를 비롯한 열 명의 학내 문학동호인이 조직한 '낙산문학회(駱山文學會)'에 참여하여 활동했다. 낙산문학회는 아베 요시시게(安倍能成), 사토 기요시(佐藤淸) 등 경성제대의 유명한 교수를 연사로 초청하여 내청각(來靑閣, 경성일보사 삼층 홀)에서 문학강연회를 여는 등 적극적인 활동을 벌였으나 동인지 하나 없이 이 해 겨울에 해산되었다.
4월 1일, 경성제국대학 법문학부 철학과에 진학했다.(전공은 미학 및 미술사학) 소학시절부터 조선미술사의 출현을 소망했던 고유섭은 이때부터 본격적으로 자신의 미술사 공부에 대해 계획을 잡아 나가기 시작했다. 당시 법문학부 철학과의 교수는 아베 요시시게(철학사), 미야모토 가즈요시(宮本和吉, 철학개론), 하야미 히로시(速水滉, 심리학), 우에노 나오테루(上野直昭, 미학) 등 일본에서도 유명한 학자들이었는데, 고유섭은 법문학부 삼 년 동안 교육학·심리학·철학·미학·미술사·영어·문학 강좌 등을 수강했다. 동경제국대학에서 미학을 전공한 뒤 베를린 대학에서 미학 및 미술사를 전공하고 온 우에노 나오테루 주임교수로부터 '미학개론' '서양미술사' '강독연습' 등의 강의를 들으며 당대 유럽에서 성행하던 미학을 바탕으로 한 예술학의 방법론을 배웠고, 중국문학과 동양미술사를 전공하고 인도와 유럽에서 유학하고 돌아온 다나카 도요조(田中豊藏) 교수로부터 『역대명화기(歷代名畵記)』 강독연습 '중국미술사' '일본미술사' 등의 강의를 들으며 동양미술사를 배웠으며, 조선총독부박물관의 주임을 겸하고 있던 후지타 료사쿠(藤田亮策)로부터 '고고학' 강의를 들었다. 특히 고유섭은 다나카 교수의 동양미술사 특강에 많은 영향을 받았다고 한다.
『문우』에 「화강소요부(花江逍遙賦)」를 발표했다.

1928(24세)
미두사업이 망함에 따라 부친이 인천 집을 강원도 유점사(楡岾寺) 포교원에 매각하고, 가족을 이끌고 강원도 평강군(平康郡) 남면(南面) 정연리(亭淵里)에 땅을 사서 이사했다. 이때부터 가족과 떨어져 인천에서 하숙생활을 하기 시작했다.
4월, 훗날 미학연구실 조교로 함께 일하게 될 나카기리 이사오(中吉功)와 경성제대 사진실의 엔조지 이사오(円城寺勳)를 알게 되었다. 다나카 도요조 교수의 '동양미술사 특강'을 듣고 미학에서 미술사로 관심이 옮아가기 시작했다.

1929(25세)
10월 28일, 정미업으로 성공한 인천 삼대 갑부 중 한 사람인 이홍선(李興善)의 장녀 이점옥(李点玉, 경성여자고등보통학교 졸업, 당시 스물한 살)과 결혼하여 인천 내동(內洞)에 신방을 차렸다. 경성제대 졸업 후 다시 동경제대에 들어가 심도있는 미술사 공부를 하려 했으나 가정 형편상 포기할 수밖에 없던 중, 우에노 교수에게서 새학기부터 조수로 임명될 것 같다는 언질을 받고서 고유섭은 곧바로 서양미술사 집필과 불국사(佛國寺) 및 불교미술사 연구의 계획을 세워 나갔다.

1930(26세)

3월 31일, 경성제국대학을 졸업했다. 학사학위논문은 콘라트 피들러(Konrad Fiedler)에 관해 쓴「예술적 활동의 본질과 의의(藝術的活動の本質と意義)」였다.

3월, 배상하(裵相河)로부터 '불교미학개론' 강의를 의뢰받고 승낙했다.

4월 7일, 경성제국대학 미학연구실 조수로 첫 출근했다. 이때부터 전국의 탑을 조사하는 작업에 착수했고, 이는 이후 개성부립박물관으로 자리를 옮기고 나서도 계속되었다. 또한 개성부립박물관장 취임 이후까지 지속적으로 수백 권에 이르는 규장각(奎章閣) 도서 시문집에서 조선회화에 관한 기록을 모두 발췌하여 필사했다.

9월 2일, 아들 병조(秉肇)가 태어났으나 두 달 만에 사망했다.

12월 19일, 동생 정자가 강원도에서 결혼했다.

「미학의 사적(史的) 개관」(7월,『신흥』제3호)을 발표했다.

1931(27세)

11월, 경성 숭인동(崇仁洞) 78번지에 셋방을 얻어 처음으로 독립된 부부살림을 시작했다.

조선미술에 관한 첫 논문인「금동미륵반가상의 고찰」을『신흥』4호에 발표했다.

1932(28세)

5월 20일, 숭인동 67-3번지의 가옥을 매입하여 이사했다.

5월 25일, 금강산을 여행하면서 유점사(楡岾寺) 오십삼불(五十三佛)을 촬영했다.

12월 19일, 장녀 병숙(秉淑)이 태어났다.

「조선 탑파(塔婆) 개설」(1월,『신흥』제6호),「조선 고미술에 관하여」(5월 13-15일,『조선일보』)「고구려의 미술」(5월,『동방평론』2 · 3호) 등을 발표했다.

1933(29세)

3월 31일, 경성제대 미학연구실 조수를 사임했다.

4월 1일, 개성부립박물관 관장으로 취임했다.

4월 19일, 개성부립박물관 사택으로 이사했다.

10월 26일, 차녀 병현(秉賢)이 태어났으나 이 년 후 사망했다. 이 무렵부터 동경제국대학에 재학 중이던 황수영(黃壽永)과 메이지대학에 재학 중이던 진홍섭(秦弘燮)이 제자로 함께 했다.

1934(30세)

3월, 경성제대 중강의실에서「조선의 탑파 사진전」이 열렸다.

5월, 이병도(李丙燾) 이윤재(李允宰) 이은상(李殷相) 이희승(李熙昇) 문일평(文一平) 손진태(孫晋泰) 송석하(宋錫夏) 조윤제(趙潤濟) 최현배(崔鉉培) 등과 함께 진단학회(震檀學會) 발기인으로 참여했다.

「우리의 미술과 공예」(10월 11-20일,『동아일보』),「조선 고적에 빛나는 미술」(10-11월,『신동아』) 등을 발표했다.

1935(31세)

이 해부터 1940년까지 개성에서 격주간으로 발행되던 『고려시보(高麗時報)』에 '개성고적안내'라는 제목으로 고려의 유물과 개성의 고적을 소개하는 글을 연재했다. 이후 1946년에 『송도고적(松都古蹟)』으로 출간되었다.

「고려의 불사건축(佛寺建築)」(5월, 『신흥』 제8호), 「신라의 공예미술」(11월 『조광』 창간호), 「조선의 전탑(塼塔)에 대하여」(12월, 『학해』 제2집), 「고려 화적(畵蹟)에 대하여」(『진단학보』 제3권) 등을 발표했다.

1936(32세)

12월 25일, 차녀 병복(秉福)이 태어났다.

가을, 이화여자전문학교(梨花女子專門學校) 문과 과장 이희승의 권유로 이화여전과 연희전문학교(延禧專門學校)에서 일 주일에 한 번(두 시간씩) 미술사 강의를 시작했다.

11월, 『진단학보(震檀學報)』 제6권에 「조선탑파의 연구 1」을 발표했다.〔이후 제10권(1939. 4)과 제14권(1941. 6)에 후속 발표하여 총 삼 회 연재로 완결됨〕

1934년에 발표한 「우리의 미술과 공예」라는 글의 일부분인 '고려의 도자공예' '신라의 금철공예' '백제의 미술' '고려의 부도미술' 등 네 편이 『조선총독부 중등교육 조선어 및 한문독본』에 수록되었다.

「고려도자」(1월 2-3일, 『동아일보』), 「고구려 쌍영총」(1월 5-6일, 『동아일보』), 「신라와 고려의 예술문화 비교 시론」(9월, 『사해공론』) 등을 발표했다.

1937(33세)

「고대미술 연구에서 우리는 무엇을 얻을 것인가」(1월, 『조선일보』), 「불교가 고려 예술의욕에 끼친 영향의 한 고찰」(11월, 『진단학보』 제8권) 등을 발표했다.

1938(34세)

「소위 개국사탑(開國寺塔)에 대하여」(9월, 『청한』), 「고구려 고도(古都) 국내성 유관기(遊觀記)」(9월, 『조광』) 등을 발표했다.

1939(35세)

일본 호운샤(寶雲舍)에서 『조선의 청자(朝鮮の靑瓷)』를 출간했다.

「청자와(靑瓷瓦)와 양이정(養怡亭)」(2월, 『문장』), 「선죽교변(善竹橋辯)」(8월, 『조광』), 「삼국미술의 특징」(8월 31일, 『조선일보』), 「나의 잊히지 못하는 바다」(8월, 『고려시보』) 등을 발표했다.

1940(36세)

만주 길림(吉林)에서 부친이 별세했다.

「조선문화의 창조성」(1월 4-7일, , 『동아일보』), 「조선 미술문화의 몇 낱 성격」(7월 26-27일, 『조선일보』), 「신라의 미술」(2-3월, 『태양』), 「인재(仁齋) 강희안(姜希顔) 소고」(10-11월,

『문장』), 「인왕제색도」(9월, 『문장』), 「조선 고대의 미술공예」(『モダン日本』 조선판) 등을 발표했다.

1941(37세)
자본을 댄 고추 장사의 실패로 석 달 동안 병을 앓았다.

7월, 개성부립박물관장으로서 『개성부립박물관 안내』라는 소책자를 발행했다. 혜화전문학교(惠化專門學校)에서 「불교미술에 대하여」라는 강연을 했다.

9월, 자신의 죽음을 예견하고서 필생의 두 가지 목표였던 한국미술사 집필과 공민왕(恭愍王)을 소재로 한 문학작품을 남기지 못한 것을 아쉬워했다.

「조선미술과 불교」(1월, 『조광』), 「조선 고대미술의 특색과 그 전승문제」(7월, 『춘추』), 「고려청자와(高麗青瓷瓦)」(11월, 『춘추』), 「약사신앙과 신라미술」(12월, 『춘추』), 「유어예(遊於藝)」(4월, 『문장』) 등을 발표했다.

1943(39세)
6월 10일, 도쿄에서 개최된 문부성(文部省) 주최 일본제학진흥위원회(日本諸學振興委員會) 예술학회에서 환등(幻燈)을 사용하여 논문 「조선탑파의 양식변천」을 발표했다.

「불국사의 사리탑」(『청한』)을 발표했다.

1944(40세)
6월 26일, 간경화로 사망했다. 묘지는 개성부 청교면(青郊面) 수철동(水鐵洞)에 있다.

1946
제자 황수영에 의해 첫번째 유저 『송도고적』이 박문출판사에서 출간되었다.(이후 거의 대부분의 유저가 황수영에 의해 출간되었다)

1948
『진단학보』에 세 차례 연재했던 「조선탑파의 연구」(기1)와 생의 마지막까지 일본어로 집필한 「조선탑파의 연구」(기2)를 묶은 『조선탑파의 연구』가 을유문화사에서 출간되었다.

1949
미술문화 관계 논문 서른세 편을 묶은 『조선미술문화사논총』이 서울신문사에서 출간되었다.

1954
『조선의 청자』(1939)를 제자 진홍섭이 번역하여, 『고려청자』라는 제목으로 을유문화사에서 출간했다.

1955
5월, 일문(日文)으로 집필된 미발표 유고인 '조선탑파의 연구 각론' 일부가 「조선탑파의 양식변천 각론」이라는 제목으로 『동방학지』 제2집(연세대학교 동방학연구소)에 번역 수록되었다.

1958

미술문화 관련 글, 수필, 기행문, 문예작품 등을 묶은 소품집 『전별(餞別)의 병(瓶)』이 통문관에서 출간되었다.

1963

앞서 발간된 유저에 실리지 않은 조선미술사 논문들과 미학 관계 글을 묶은 『조선미술사급미학논고』가 통문관에서 출간되었다.

1964

미발표 유고 「조선건축미술사 초고」가 『한국건축미술사 초고』(필사 등사본)라는 제목으로 고고미술동인회에서 출간되었다.

1965

생전에 수백 권에 이르는 시문집에서 발췌해 놓았던 조선회화에 관한 기록이 『조선화론집성』상·하(필사 등사본) 두 권으로 고고미술동인회에서 출간되었다.

1966

2월, 뒤늦게 정리된 미발표 유고를 묶은 『조선미술사료』(필사 등사본)가 고고미술동인회에서 출간되었다.
12월, 1955년 발표된 「조선탑파의 양식변천 각론」에 이어, 「조선탑파의 양식변천 각론 속」이 『불교학보』(동국대학교 불교문화연구소) 제3·4합집에 번역 수록되었다.

1967

3월, 탑파 연구 관련 미발표 각론 예순여덟 편이 『한국탑파의 연구 각론 초고』(필사 등사본)라는 제목으로 고고미술동인회에서 출간되었다.

1974

삼십 주기를 맞아 한국미술사학회에서 경북 월성군 감포읍 문무대왕 해중릉침(海中陵寢)에 '우현 기념비'를 세웠고, 6월 26일 인천시립박물관 앞에 삼십 주기 추모비를 건립했다.

1980

이희승·황수영·진홍섭·최순우·윤장섭·이점옥·고병복 등의 발의로 '우현미술상(Uhyun Scholarship Fund)'이 제정되었다.

1992

문화부 제정 '9월의 문화인물'로 선정되었다.
9월, 인천의 새얼문화재단에서 고유섭을 '제1회 새얼문화대상' 수상자로 선정하고 인천시립박물관 뒤뜰에 동상을 세웠다.

1998

제1회 '전국박물관인대회'에서 제정한 '자랑스런 박물관인' 상 수상자로 선정되었다.

1999
7월 15일, 인천광역시에서 우현의 생가 터 앞을 지나가는 동인천역 앞 대로를 '우현로'로 명명했다.

2001
제1회 우현학술제「우현 고유섭 미학의 재조명」이 열렸다.

2002
제2회 우현학술제「한국예술의 미의식과 우현학의 방향」이 열렸다.

2003
제3회 우현학술제「초기 한국학의 발전과 '조선'의 발견」이 열렸다.
11월, 지금까지의 '우현미술상'을 이어받아, 한국미술사학회가 우현 고유섭의 학문적 업적을 기리기 위해 '우현학술상'을 새로 제정했다.

2004
제4회 우현학술제「실증과 과학으로서의 경성제대학파」가 열렸다.

2005
제5회 우현학술제「과학과 역사로서의 '미'의 발견」이 열렸다.
4월 6일, 인천시립박물관에서 제1회 박물관 시민강좌「인천사람 한국미술의 길을 열다: 우현 고유섭」이 인천 연수문화원에서 열렸다.
8월 12일, 우현 고유섭 탄생 100주년을 기념하여 인천문화재단에서 국제학술심포지엄「동아시아 근대 미학의 기원: 한·중·일을 중심으로」와「우현 고유섭의 생애와 연구자료」전(인천종합문화예술회관)을 개최했다.
8월, 고유섭의 글을 진홍섭이 쉽게 풀어 쓴 선집『구수한 큰 맛』이 다할미디어에서 출간되었다.

2006
2월, 인천문화재단에서 2005년의 심포지엄과 전시를 바탕으로 고유섭과 부인 이점옥의 일기, 지인들의 회고 및 관련 자료들을 묶어『아무도 가지 않은 길』을 출간했다.

2007
11월, 열화당에서 2005년부터 고유섭의 모든 글과 자료를 취합하여 기획한 '우현 고유섭 전집'(전10권)의 일차분인 제1·2권『조선미술사』상·하, 제7권『송도의 고적』을 출간했다.

2010
1월, 열화당에서 '우현 고유섭 전집'(전10권)의 이차분인 제3·4권『조선탑파의 연구』상·하, 제5권『고려청자』, 제6권『조선건축미술사 초고』를 출간했다.

찾아보기

242

又玄 高裕燮 全集

1. 朝鮮美術史 上 2. 朝鮮美術史 下 3. 朝鮮塔婆의 研究 上
4. 朝鮮塔婆의 研究 下 5. 高麗靑瓷 6. 朝鮮建築美術史 草稿 7. 松都의 古蹟
8. 又玄의 美學과 美術評論 9. 朝鮮金石學 10. 餞別의 甁

又玄 高裕燮 全集 發刊委員會

자문위원 황수영(黃壽永), 진홍섭(秦弘燮), 이경성(李慶成), 고병복(高秉福)
편집위원 제1, 2, 7권—허영환(許英桓), 이기선(李基善), 최열, 김영애(金英愛)
 제3, 4, 5, 6권—김희경(金禧庚), 이기선(李基善), 최열, 이강근(李康根)

朝鮮建築美術史 草稿 又玄 高裕燮 全集 6

초판발행 2010년 2월 1일 발행인 李起雄 발행처 悅話堂
경기도 파주시 교하읍 문발리 520-10 파주출판도시 전화 (031)955-7000, 팩스 (031)955-7010
www.youlhwadang.co.kr yhdp@youlhwadang.co.kr
등록번호 제10-74호 등록일자 1971년 7월 2일
편집위원 백태남 기획 이수정 편집 조윤형 북디자인 공미경 이민영
인쇄·제책 (주)상지사피앤비

＊값은 뒤표지에 있습니다.

ISBN 978-89-301-0368-8 978-89-301-0290-2(세트)
Published by Youlhwadang Publishers.
A Draft of "Korean Architectural Art History" © 2010 by Youlhwadang Publishers. Printed in Korea.

이 도서의 국립중앙도서관 출판시도서목록(CIP)은 e-CIP 홈페이지(http://www.nl.go.kr/cip.php)에서
이용하실 수 있습니다.(CIP제어번호: CIP2009004179)

＊이 책은 '인천문화재단'으로부터 출간비용의 일부를 지원받아 제작되었습니다.